點燈傳藝 上冊

1945
~
1987

戰後至解嚴期間
帶領風潮臺灣美術家

目 次
contents

心燈即明・人因藝傳

黃智陽[1]

　　藝術史是一個時代、一個地方美好的記憶。藝術的想像力經常可以讓人跳開三維空間的限制與困頓，穿梭到另外一個空間，滿足了想像的自由，發揮創意的可能，天馬行空證明了藝術家具有超越時空的能力，使人類成為最聰慧靈敏的生命體。於是我們常看到藝術家的可貴在於不斷地提醒世人記錄著美好現實又可以逃開現實，面對著人生苦難又能夠看向美好。

　　臺灣美術史經過清治時期、日治時期、戰後西方文化的影響、解嚴後的批判風潮、本土鄉情的回望，以至於當代多元的局面。三百多年來的臺灣，歷經了政治文化的多重衝擊，也在美術上呈現了豐富多樣的時代面貌。而戰後的美術發展將成為臺灣美術史最重要的組成部分，呈現了東方文化與西方文化的矛盾與共榮。前輩藝術家們的努力，創造了屬於臺灣自己獨特的藝術方向與成果，相信必然也成為世界藝術史中不可缺少的特殊風景。

　　「台灣藝術史研究學會」辦理「點燈傳藝——戰後至解嚴期間（1945-1987）帶領風潮臺灣美術家之訪談調查研究出版」，十分感謝文化部的補助，才能圓滿這麼有意義的計劃。計

1　現任台灣藝術史研究學會理事長、華梵大學人文藝術學院院長。

劃主持人賴明珠老師的專業與付出，成為計劃完成與出版的核心貢獻，每位資深藝術家的無私提供所思所感，不厭其煩的暢所欲言，都是憑藉著對藝術的執著與臺灣的熱情，在在令人感動不已。

影像紀錄[2] 是當代非常重要的方法與優勢，甚至成為建構現代藝術史中的重要憑藉。藝術家的直接回應與影像記錄，可能成為研究議題深入探索中的契機，也可以成為未來重新建構藝術史觀的重要線索。多年來，本學會致力於藝術史研究方法的探討與臺灣藝術價值的再評估，希望積極進行各種關注臺灣藝術史的研究計劃，並且每年辦理臺灣藝術史專題的研討會，已經累積了豐厚的成果，在學術能量與民間活力中，搭起了穩實的橋樑。

希望「點燈傳藝」的計劃完成與出版，巨細無遺的呈現了重要代表藝術家的心路歷程，為臺灣藝術發展積累美好的經驗，提供未來研究世代珍貴的歷史紀錄，而研究團隊所有的辛勞與成果，都是溫馨感人而值得回味的。

2 「點燈傳藝──戰後至解嚴期間（1945-1987）帶領風潮臺灣美術家之訪談調查研究出版」計劃，除了出版之外，亦含括 18 位戰後美術家的影像紀錄。

點燈傳藝——

戰後至解嚴期間（1945-1987）帶領風潮臺灣美術家之訪談調查研究及出版計劃

白適銘[1]

　　從戰前至戰後，臺灣美術的發展路徑受到外圍因素巨大影響，其中，自戰後初期以來，尤以國族體制及社會環境變遷帶來的問題影響最大。諸如國家機器的強勢主導、威權統治的各種干預、具排他性的文化版圖位移、新舊思想的頡頏對峙、文化外交的策略利益、在地化與國際化的權衡、身分認同的再構築……等，牽連者眾，不少爭論持續數十年甚或至今仍未能解決。

　　臺灣美術史的梳理，雖然夾雜著政治因素的某些干擾，早在1950至1970年代已經零星出現，然而以「臺灣」為名——所謂「正名」——進行歷史學科建置，仍需靜待走向民主化的解嚴之後。「誰的臺灣美術史？」背後呈現的問題，顯示歷經近半世紀立場模糊的現實。戰後政治情況遠較日治時期更動輒得咎，「戰後美術」的議題觀察或歷史書寫，與跳脫黨國史觀的學術自覺遙相呼應，遲至晚近才開始流行，威權主義幽靈附身的影響難以抹除，實不可諱言。

　　「台灣藝術史研究學會」的成立，即堪稱混雜上述各種歷史糾結，在尋求更為自主、自由的學術基礎上，由一群志於建構自身文化主體的有識之士集結而成。本學會成立以來，針

1　　國立臺灣師範大學美術系教授兼系主任、台灣藝術史研究學會第二屆理事長。

對臺灣美術的歷史撰述、議題梳理、方法學擴充或跨領域學科發展等方面，進行諸多學術調查、研究計劃及教育推廣活動，藉此裨益學界及社會大眾。

　　本調查研究暨出版計劃由本學會理事賴明珠教授主持，在文化部的經費支持下，進行長達兩年之久的口述訪談及專文撰寫，訪問藝術家不僅遍及北中南各地，部分亦已年屆九十高齡，其中辛苦不難想像。賴教授為臺灣藝術史學界重鎮，亦為本學會組織中堅，為持續透過學會機制開展學術課題，本計劃經由對十八位不同世代、性別、媒材之戰後代表性藝術家進行實地訪談，匯聚十八篇訪談稿及四篇主題專論，完整體現戰後美術發展數十年「點燈傳藝」的歷史脈動及時代意義。

　　這些訪談，在方法、提問問題及材料運用上不只客觀、聚焦且專業，其成果堪稱最炙手可熱的一手研究資料文獻，字字珠璣；其中更涉及諸多過去未曾發表、出土或討論的內容，足以擴展成多篇專論，實為近年出版中述論合一、兼具史料及理論價值高度的重要著作之一，不可多得。由於該計劃起始於本人在任期間，今值其完稿付梓之際，作為本學會跨越二任理事長任期之最新學術出版成果，令人無限欣喜，因聊表數語，以誌其勝。

混沌天光——傳統與現代的共築

賴明珠[1]

前言

　　1945年統治臺灣51年的日本殖民政府，因戰敗而撤退出臺灣。接收臺灣的國民政府，[2] 於1949年5月19日頒布「臺灣省戒嚴令」，之後中華民國政府則陸續頒佈了30餘項管制法令，限縮臺灣人的自由與基本人權，包括集會、結社、言論、出版、旅遊等權利，幾乎都被官方所箝制。戒嚴時期（1949-1987）臺灣美術的發展，基本上是由國家體制所支配，包括：展覽機構（國立歷史博物館、臺灣省立博物館、國立藝術館）的設置，官方展覽（省展、教員美展、全國美展、巴西聖保羅國際雙年展等）的施行與抱注，藝術政策（中華文化復興運動、戰鬥文藝）的實施與鼓吹，以及學院教育（大專院校及師範教育美術科系）等文化機制，可以說是縱橫交錯地建構成主導臺灣美術發展的綿密網絡。

　　戰前日本殖民官方運用圖畫教育和臺、府展機制，將東洋、西洋兩種新畫類移植到臺灣，藉此邊緣化了臺灣漢人固有的藝術傳統。以西方寫生、寫實為取徑的「新美術」，不但取代傳統臨摹式文人畫及民間繪畫的社經脈絡，同時也成為官方認可的現代美術。[3] 1949年12月撤退來臺的中華民國政府，以及1951年10月「美國援助」（簡稱「美援」）[4] 的展開，讓戰後臺灣再度淪於中國及美國（含括影響美國的歐洲文化）等強勢文化的衝擊漩渦中。臺灣美術的發展乃衍生出傳統／現代、東方／西方既對峙又協調的意識感知。

　　本文希望從戰後臺灣藝術家在美術機制內的養成；以及戒嚴時期臺灣夾在中國、美國兩大文化之間，現代藝術家如何在創作上回應現實的侷限，並在嚴峻環境中挑戰東方／西方、傳統／現代的時代議題。

1　「點燈傳藝——戰後至解嚴期間（1945-1987）帶領風潮臺灣美術家之訪談調查研究及出版」計劃案主持人。

2　「國民政府」簡稱「國府」，是中華民國在訓政時期的最高行政機關。1947 年 12 月 25 日開始施行「中華民國憲法」後，不再稱「國民政府」，改制為「中華民國政府」。〔林會承，《台灣文化資產保存史綱》（臺北市：國立臺北藝術大學，2023，增訂初版），頁 80。〕本土派則稱國民黨主政的政府為「國民黨政府」，或簡稱之為「國府」。

3　賴明珠，〈日治時期官民共構的「新美術」〉，賴明珠、邱琳婷等著，《共構記憶：臺府展中的臺灣美術史建構》（臺中市：國立臺灣美術館，2022），頁 12。

4　1950 年韓戰爆發，為了防堵共產勢力擴張，美國國會通過「共同安全法案」，除了軍援臺灣，同時也以「美援」的名義資助臺灣的各項建設，而「美國文化」亦隨著「美援」進入臺灣。〔趙綺娜，〈美國政府在台灣的教育與文化交流活動（一九五一至一九七〇）〉，《歐美研究》30 卷 1 期（2001.03），頁 122-123。〕

壹、戰後美術機制的建立

二次大戰結束後，統治臺灣51年的日本戰敗，中華民國代表同盟國於1945年8月接管臺灣。大時代的變局，帶來的不僅是臺灣政治結構重組的開端，同時也是整個社會文化衝突、協調與融合的濫觴。1945年9月臺灣省行政長官公署成立，1949年5月19日臺灣省政府主席兼臺灣省警備總司令陳誠（1898-1965）頒布臺灣省戒嚴令，以「確保本省治安秩序」為由，宣告自5月20日起全臺進入戒嚴狀態。之後，國共內戰國民政府節節敗退，最後於1949年12月撤退來臺。而實施長達38年的戒嚴令，則於1987年7月14日由總統蔣經國頒布解嚴令。

戒嚴時期，政府一方面對藝術家言論創作、[5] 藝術團體組織或出國留學，[6] 加以管控；一方面又透過美術教育、展覽機制予以疏導，以建置符合國家基本政策的美術生態。

一、戰後臺灣的美術教育機制

臺灣近代美術的萌芽，與日人在臺實施公學校、中學校的圖畫教育、師範教育，以及推動臺、府展，有極為密切的關係。但日治時期專業的美術教育機構，卻始終不曾設立。戰後，由於政治環境特殊，美術教育往往配合國家統治方針在政策上則趨於保守且封閉。[7] 戰後，行政長官公署於1946年6月，首度成立臺灣省立師範學院（簡稱「省立師院」），1947年8月創立4年制勞作圖畫專修科（簡稱「勞圖科」），1948年8月增設藝術系並停招勞圖科。1967

5 例如 1960 年 3 月 29 日十七個畫會組成「中國現代藝術中心」，預定於國立歷史博物館舉行聯展。展出不久，卻發生「秦松事件」。韓湘寧接受訪談時，提及：「……秦松的抽象結構風格畫作參展。有心人士說秦松的那幅作品（〈春燈〉）像「蔣」字倒著寫，那時的館長是包遵彭，就把畫取下存庫。」（賴明珠訪問及整理，「韓湘寧訪談稿」，2021 年 2 月 19 日及 2022 年 1 月 29 日訪問。）後來，「儘管秦松遭調查後未受牢獄之災，但……（秦松於）1969 年至美國展覽後定居於紐約。」（盛鎧，〈秦松〉，賴貞儀、陳曼華主編，《台灣美術史辭典 1.0》（臺北市：國立歷史博物館，2020），頁 140。）「秦松事件」的發生，呈現當時國內在藝術創作上受泛政治化的牽制，仍然對藝術創作者產生一定程度的寒蟬效應。

6 美國社會學研究學者蘇珊·瑪寶(Suzanne Model) 於 2018 年發表〈為什麼亞裔美國人在教育上被過度選擇？臺灣案例〉一文表示，中華民國政府在冷戰初期，實施嚴密的人口控制政策以確保臺灣的人力和財富不致流失。當時實施多重的出境管制，例如：出國留學是少數常規制度下才會被接受核准離境，有意出國的學生基本上必須完成大學教育，男性得先服完兵役，出國前需要有外國學校的入學許可，以及國內第三人的擔保。（Suzanne Model, "Why Are Asian-Americans Educationally Hyper-selected? The Case of Taiwan." *Ethnic and Racial Studies*, 41（2018）: pp.2104-2124；譯文引自陳柏甫，〈來去美國：從大量高技術移民到穩定地多樣化交流〉，《巷仔口社會學》，網址：〈https://twstreetcorner.org/2019/04/23/pofuchen/〉（2022.12.24 瀏覽）。）

7 徐秀菊等，《臺灣地區國民中小學一般藝術教育現況普查及問題分析》（臺北市：國立臺灣藝術資料館，2003），頁 26。

年省立師院升格為國立臺灣師範大學（簡稱「師大」），藝術系亦改為美術系，成為臺灣歷史最悠久的美術教育機構。另外，屬於軍方系統的政工幹部學校（簡稱「政工幹校」，後更名為政治作戰學校，今為國防大學政治作戰學院）於1951年7月成立，亦設有藝術系。國立藝術學校於1955年成立，1957年設立美術工藝科，1960年8月改制為國立臺灣藝術專科學校（簡稱「藝專」，今國立臺灣藝術大學）。[8] 私立學校方面，則有中國文化學院（簡稱「文化學院」，今中國文化大學，簡稱「文大」）於1963年成立，設有純粹培育美術家的美術系。解嚴之前，由於教育部之管制，直到1982年才另有國立藝術學院（今國立臺北藝術大學），以及1983年東海大學美術系的創立。[9]

　　戰後學習美術的學生，雖然有師範與非師範體系之分別；但因為授課老師輪流在師範與非師範、國立與私立大專院校之間授課，基本上授課方式與內容並無太大差別。[10] 大致上戰後臺灣美術科系在技法、風格與內容的傳承，還是和授課老師的藝術養成有關，而可以分為臺灣日本學院系脈與中國大陸學院系脈兩個類型。以下將以省立師院／師大、國立藝術學校／藝專、文化學院／文大三所學校的美術師資，討論戰後臺灣美術家藝術養成、創作取向與美術培育機制之間的關係。

（一）、臺灣省立師範學院／國立臺灣師範大學

　　1947年省立師院成立勞圖科後，主要延攬的是本土前輩名家，如：廖繼春、林玉山、陳慧坤、李石樵、張義雄等人，以及渡臺名家，如：莫大元、黃君璧、溥心畬、孫多慈、袁樞真、馬白水、朱德群、鄭月波、胡念祖、林聖揚、王壯為等人。[11] 本土前輩名家廖繼春、陳慧坤、李石樵及林玉山，是日治時期赴日入東京美術學校或川端畫學校研習，受到學院寫實主義、印象主義訓練的美術家。渡臺名家中，出任1947年勞圖科主任的莫大元，畢業自東京高等師範美工研究科；[12] 1949年接任藝術系主任的黃君璧，與同年受聘為藝術系教師的溥心

8 國立臺灣藝術大學，〈1955-2011 校史大事記〉，引自「珍貴檔案與校史風華的再現」計劃結案報告，頁 19-27，《國立臺灣藝術大學》，網址：〈https://www.ntua.edu.tw/ebook/ebook.html〉（2022.12.28 瀏覽）。

9 黃冬富，〈從台灣省立師院勞圖科到台灣省立師大藝術系（1947-1967 年）——戰後初期台灣中等學校的美術師資養成教育〉，《美育雙月刊》151 期（2006），頁 68-77；賴明珠，〈臺灣美術教育機構〉，收於賴貞儀、陳曼華主編，《台灣美術史辭典 1.0》，頁 244-245。

10 楊識宏說：「當時師大、藝專跟文化學院都差不多。這些老師分別都有在這些學校教。」（賴明珠訪問及整理，「楊識宏訪談稿」，2022 年 10 月 18 日訪問。）

11 國立臺灣師範大學，〈《啟蒙》臺師大美術系與臺灣美術史之發展〉，《國立臺灣師範大學校友中心》，網址：〈https://alumni.ntnu.edu.tw/ActiveMessage/MessageView?itemid=1479&mid=14〉（2022.12.26 瀏覽）；黃冬富，〈戰後台灣中等學校美術師資培育的主軸——台灣師範大學美術學系的歷史發展（1947 年～）〉，《臺灣美術知識庫》，網址：〈https://twfineartsarchive.ntmofa.gov.tw/QuarterlyFile/P0830200.pdf〉（2022.12.26 瀏覽），頁 14。

12 林香琴，〈溥心畬渡臺後翰墨傳授之探析〉，《臺灣美術》102 期（2015.10），頁 22。

畬，則是飽讀詩書，並長久浸淫於中國書畫及儒學道統的藝師與經師。其他渡臺藝術家，也大都是中國師範、大學美術系或美術專科畢業的國畫或西畫創作者。[13]

1949年渡臺的黃君璧與溥心畬，與同年來臺短暫停留的張大千，被尊稱為「渡海三家」。張大千後滯居巴西、美國等地，最後於1976年來臺定居。[14]「渡海三家」中，以長期擔任師大美術系主任的黃君璧（任期1949-1969），以及將經學視為書畫根柢的溥心畬（任期1949-1963）[15] 兩人，對臺灣的國畫／水墨畫影響最為廣泛且深遠。

黃君璧兼習中西繪畫，遊歷廣，重寫生，勤於摹古。[16] 早年作品多為仿古，來臺後因同時擔任故宮博物院管理委員會委員，得以接觸宋元名作，畫藝更為精進。黃氏出任師大美術系主任長達20年，門下傑出學生眾多，故被視為臺灣戰後藝術界影響力最大的畫家之一。[17] 溥心畬出身為滿清皇族，早年接受詩文書畫的薰陶，並臨遍清宮珍藏古典書畫作品。其畫作多仿宋元名畫，極重風韻，筆墨工細，詩意高超，被推為文人畫的正宗。[18] 這兩位從省立師院藝術系初創開始，即是師大舉足輕重的書畫名師。兩人均強調中國宋元繪畫的摹仿與臨寫的重要性，促成眾多學子跟從仿傚，形成戰後臺灣一股仿古、復古的風氣。[19] 但少數後來自成一家的師大學生，例如劉國松，認為黃君璧「教畫主要還是臨摹」，溥心畬「要我們先讀詩經，再練書法，然後才臨摹」，則有所批判與反思。[20] 洪根深也提到：「黃君璧、林玉山老師……教學方式就是臨稿。臨稿只是臨摹一種技巧和傳統境界的表達方式而已，……這個不能滿足我的要求」。[21] 袁金塔則認為，師大的老師都是一時之選、學有專精，他從老師身上則學到別人沒注意的事。他說：「黃君璧老師畫畫的動作很快，他都用山馬筆一次畫到底。……興致高時，老師會將底下的墊紙攤開來，因為畫的墨會滲透過去，他就利用墊紙上斑駁的痕跡或墨點，畫成第二張畫。我比較喜歡他的第二張畫，……這對我是一種啟發，原來藝術可以這麼自由、輕鬆。」[22] 雖然劉國松、洪根深對渡海三家中黃君璧、溥心畬臨摹之教學方法有

13 馬白水遼寧省立師範美術專修科畢業，朱德群國立杭州藝術專科學校（簡稱「杭州藝專」）畢業，孫多慈國立中央大學藝術系畢業，鄭月波杭州藝專圖案系畢業，胡念祖南京美術專科學校肄業，袁樞真就讀上海新華藝專及日本大學，林聖揚重慶國立藝專畢業。（黃冬富，〈從台灣省立師院勞圖科到台灣省立師大藝術系（1947-1967年）——戰後初期台灣中等學校的美術師資養成教育〉，頁74。）

14 林香琴，〈1949至1987年「鄉愁圖像」——政治與文化運作下之台灣水墨畫〉，《臺灣美術知識庫》，網址：〈https://twfineartsarchive.ntmofa.gov.tw/TW/Literature/liTaiwanArtDataLink.aspx?P=2&Q=M504MB〉（2022.12.27瀏覽），頁8。

15 林香琴，〈溥心畬渡臺後翰墨傳授之探析〉，頁18。

16 劉芳如，《飛瀑・煙雲・黃君璧》（臺北市：雄獅美術，1994），頁10。

17 李鑄晉、萬青力，《中國現代繪畫史：當代之部 一九五〇至二〇〇〇》（臺北市：石頭出版社，2003），頁62。

18 李鑄晉、萬青力，《中國現代繪畫史：當代之部 一九五〇至二〇〇〇》，頁58。

19 黃光男，〈黃君璧先生創作中之仿古意義——兼論與其繪畫風格之關係〉，劉平衡總編輯，《黃君璧百年誕辰國際學術研討會論文集》（臺北市：臺灣師大美術系，1999），頁51；詹前裕，《溥心畬——復古的文人逸士》（臺北市：藝術家，2004），頁143。

20 賴明珠訪問及整理，「劉國松訪談稿」，2022年9月25日訪問。

21 賴明珠訪問及整理，「洪根深訪談稿」，2022年4月18日訪問。

22 賴明珠訪問及整理，「袁金塔訪談稿」，2022年11月17日訪問。

所批評，但黃、溥兩位畫家之技法與風範，仍然對戰後臺灣水墨畫的發展產生深遠的影響。

（二）、國立藝術學校／國立臺灣藝術專科學校

國立藝術學校於1955年10月正式開辦，初創時只設三年制話劇、中國國劇及美術印刷三科。1957年7月聘張隆延為第二任校長；同年8月，增設五年制音樂科及美術工藝科。[23] 1960年8月改制為國立臺灣藝術專科學校（簡稱「藝專」），1962年8月成立三年制美術科，分設國畫、西畫、雕塑三組，第一任美術科主任為鄭月波。[24] 1964年畢業自東京美術學校的李梅樹受聘為第二任主任；而1967年雕塑組獨立為科後，李梅樹兼任雕塑科首屆主任。藝專美術科師資陣容計有：留日系脈的李梅樹、廖繼春、楊三郎、李石樵、洪瑞麟、廖德政、[25] 李澤藩、楊英風、陳景容等人；以及渡臺老師，包括：傅狷夫、陳丹誠、歐豪年、吳承硯、劉煜、李奇茂等人，[26] 他們或者深諳傳統中國書畫，或者受過近代美術教育。[27]

國立藝術學校1955年初創時，成立中國青年反共救國團國立藝校大隊，並將話劇、國劇及美術印刷三科學生，統設10個分隊，[28] 明顯帶有配合國家反共復國之政治色彩。改制為藝專並創設美術科後，1969年7月雕塑科特地製作蔣中正總統肖像及刻有「民族救星」四字大理石臺，由校長朱尊誼致贈給金門衛戍部隊；[29] 1971年9月，美術科主任李梅樹和歐豪年、吳承硯等，也應邀為陽明山辛亥光復樓製作〈北伐時期蔣總司令騎駕英姿〉、〈開羅會議〉等八幅壁畫。[30] 由此可見，藝專早期雖是臺灣第一所專門培育藝術人才的院校，但在戒嚴時期仍被賦予推動國策、頌揚領袖、發揚傳統文化的時代任務。

（三）、中國文化學院／中國文化大學

1949年來臺的張其昀，學貫古今中外，一生與學術、教育及文化事業關係密切。渡臺後

[23] 國立藝術學校美術工藝科成立後，曾提出計劃書申請美援經費（計劃書期程為 1958 年 6 月至 1960 年 3 月），計劃書之內容含括成立美術工藝科之目標、其與師大工業教育系之區隔、預計招生對象、訓練期間、申請經費運用計劃，以及和手工業推廣中心配合等事項。（作者不詳，〈國立藝專成立美術工藝科相關資料〉，《典藏臺灣》，網址：〈https://catalog.digitalarchives.tw/item/00/6f/30/ef.html〉（2022.12.29 瀏覽）。

[24] 國立臺灣藝術大學，〈1955-2011 校史大事記〉，頁 19、21、22、28、31，網址：〈https://www.ntua.edu.tw/ebook/ebook.html〉（2022.12.28 瀏覽）。

[25] 1965 年進入藝專就讀的楊識宏，回憶說：「（當時）全臺灣最好的西畫前輩畫家都是我的老師，……李梅樹、李石樵、楊三郎、廖繼春、廖德政、洪瑞麟等等，就是最好的全都在那邊教。」（賴明珠訪問及整理，「楊識宏訪談稿」，2022 年 10 月 18 日訪問。）

[26] 國立臺灣藝術大學，〈關於臺藝〉，《國立臺灣藝術大學》，網址：https://www.ntua.edu.tw/aboutus.aspx（2022.12.29 瀏覽）。

[27] 吳承硯中央大學美術系畢業，劉煜杭州藝專畢業，李奇茂政工幹校美術組畢業。

[28] 國立臺灣藝術大學，〈1955-2011 校史大事記〉，頁 19，網址：〈https://www.ntua.edu.tw/ebook/ebook.html〉（2022.12.29 瀏覽）。

[29] 國立臺灣藝術大學，〈1955-2011 校史大事記〉，頁 40，網址：〈https://www.ntua.edu.tw/ebook/ebook.html〉（2022.12.28 瀏覽）。

[30] 國立臺灣藝術大學，〈1955-2011 校史大事記〉，頁 46，網址：〈https://www.ntua.edu.tw/ebook/ebook.html〉（2022.12.28 瀏覽）。

擔任過國民黨中央黨部宣傳部長、中央改造委員會秘書長等重要黨職。1954-1958年擔任教育部長期間，對臺灣教育體系建樹貢獻良多。[31] 1962年張氏秉持「承東西之道統，集中外之精華」的旨意，於陽明山創立中國文化研究所，以拓展中國文藝復興的機運。[32] 隔年更名為中國文化學院，並於1980年改制為中國文化大學。

1963年文化學院成立後，美術系聘孫多慈為創系主任，後續系主任包括：莫大元、陳丹誠、施翠峰、田曼詩、歐豪年等人，[33] 其他授課教師則有吳承硯、李梅樹、廖繼春、李石樵、林克恭等人，均為任教於師大、藝專或政戰學校的知名畫家。

文大創始人張其昀身兼黨政、學術、文化多重身分，並立論著書闡揚中國文化及現代儒學。1966年為了提倡中國文化復興和兼顧人文、科技的學術研究，於校內創立中華學術院，共設有哲學、文學、史學、戰史、地學、美術等20個分科學術協會。[34] 顯見文大從創立開始，即帶有濃厚的復興中國文化色彩，這雖未必影響美術系師生之創作風格，但對藝術內涵的取向仍有一定的引領作用。

（四）、臺灣美術家藝術養成、創作取向與美術培育機制的關係

上述三所公、私立大學的教師，固有流動授課的現象，但基本上皆有其學習淵源、傳授的形式風格與創作內容取捨，對學生必有一定的啟發與影響。美國堪薩斯大學美術史資深教授李鑄晉認為，中華民國政府遷臺後，臺灣藝壇主要是由大陸來臺水墨畫家黃君璧、溥心畬等人所支配。[35] 揆諸上述三所大專院校美術科系的師資陣容，渡臺藝術家確實比臺籍前輩藝術家人數較為眾多，兩方在臺灣美術發展的推進上亦有強弱不等的力道。此節將嘗試從中國大陸美術學院及日本美術學院兩個系脈，分析戰後（1945-1987）臺灣美術家在藝術養成與創作取向上與師執輩之間的錯綜關係，以釐清戰後至解嚴前臺灣美術發展的脈絡。

1、中國大陸美術學院系脈

戰後初期，師大美術系所延攬的渡臺名家黃君璧及溥心畬，因學養豐富，並承繼深厚的

31 蔡鈺鑫，〈張其昀通才教育思想與中國文化〉，《通識教育學刊》6 期（2010.12），頁 72-73。

32 中國文化大學，〈創辦人──生平事蹟〉，《中國文化大學數位校史資料庫》，網址：〈https://csh.pccu.edu.tw/Archive/LifeStory.aspx〉（2022.12.29 瀏覽）。

33 中國文化大學，〈歷史──大事記〉，《中國文化大學數位校史資料庫》，網址：〈https://csh.pccu.edu.tw/Archive/SchoolHistory.aspx〉（2022.12.29 瀏覽）；中國文化大學，〈歷屆系主任〉，《中國文化大學美術學系》，網址：〈https://crmaar.pccu.edu.tw/p/405-1223-54381,c11011.php?Lang=zh-tw〉（2022.12.29 瀏覽）。

34 中國文化大學，〈歷史──大事記〉，《中國文化大學數位校史資料庫》，網址：〈https://csh.pccu.edu.tw/Archive/SchoolHistory.aspx〉（2022.12.29 瀏覽）。

35 李鑄晉、萬青力，《中國現代繪畫史：當代之部──九五〇至二〇〇〇》，頁 57。

中國文藝傳統，故被視為正統水墨畫之傳承者及中國藝術在臺灣復興的關鍵人物。其他師大教師，例如孫多慈1935年畢業自中央大學藝術系，乃中國寫實主義大師徐悲鴻的愛徒，1963年受聘為文化學院美術系主任，晚期畫風「引西潤中」，美學家宗白華讚譽其畫作「以西畫的立體質感，含詠於中畫的水暈墨章中，質實而空靈，別開生面」。[36] 袁樞真早年就讀上海新華藝專及日本大學，1936年入巴黎高等藝術學院專攻油畫，1969年接替黃君璧擔任師大美術系主任。黃君璧於1979年《袁樞真畫集》序言中，讚賞袁氏畫作：「調配自然，隨意點染，生氣磅礴，栩栩如活，……蘊含國畫傳統精神，融合中西之長」。[37] 馬白水1929年遼寧省立師範美術專修科畢業，1948年12月來臺後，專任於師大長達27年之久，並於藝專及文大兼課。1961年馬氏出版《繪畫圖解》一書，提出毛筆、水墨、水彩結合的觀念，並點出水墨與水彩的「同質性」，將「用墨」的觀念融入水彩畫中。1965年出版《馬白水水彩畫集》則主張：「以國畫的意境筆墨、西畫的觀點作風，及中國宣紙、西洋顏料混合運用，意在融合兩者之長，為水彩畫開一新面目」。[38] 其作品主要以宣紙為媒材，嘗試將西方色彩，融合東方水墨線條，創造出具「中國風的西洋水彩畫」。[39] 朱德群1935年入杭州藝專就讀，師從林風眠、潘天壽、方幹民、吳大羽等人，奠定中西繪畫的基礎。朱氏來臺後，從1951年至1955年任教於省立師院，剛好是劉國松班上的導師及素描老師，對劉氏多所啟發與鼓勵。[40] 1955年遷居法國後，創作由寫實轉為抽象，以帶書寫性與音樂律動的抒情抽象畫風享譽國際，1997年獲頒法蘭西藝術院院士。朱德群曾自述，其抽象畫創作的底蘊來自中國傳統詩詞，是音韻、語意與想像視覺化的結合。[41]

　　上述省立師院早期渡臺美術老師的創作取向，主要承襲的是傳統中國書畫典範，以及留歐畫家徐悲鴻、林風眠、劉海粟等人所帶回歐洲古典寫實、印象派、後印象派、野獸派及表現主義之現代繪畫風格。[42] 多數授課老師都屬於採擷東西繪畫之長處，並發展出折衷式個人風格的創作面貌。

36　國立歷史博物館，〈松瀑鳴泉〉，《文化部國家文化記憶庫》，網址：〈https://memory.culture.tw/Home/Detail?Id=14000078523&IndexCode=MOCCOLLECTIONS〉（2022.12.30 瀏覽）。

37　國立歷史博物館，〈紅白二女：悅洽〉，《文化部國家文化記憶庫》，網址：〈https://memory.culture.tw/Home/Detail?Id=14000073876&IndexCode=MOCCOLLECTIONS〉（2022.12.30 瀏覽）。

38　韋心瀅，〈物象、尋找、對話——析論馬白水之繪畫特質〉，《議藝分子》2 期（1999.12），頁 67-69。

39　黃歆，〈輕舟〉，《文化部國家文化記憶庫》，網址：〈https://memory.culture.tw/Home/Detail?Id=12000000191&IndexCode=MOCCOLLECTIONS〉（2022.12.30 瀏覽）。

40　賴明珠訪問及整理，「劉國松訪談稿」，2022 年 9 月 25 日訪問。

41　潘顯仁，〈夢之 II〉，《文化部國家文化記憶庫》，網址：〈https://memory.culture.tw/Home/Detail?Id=12000000548&IndexCode=MOCCOLLECTIONS〉（2022.12.30 瀏覽）。

42　劉瑞寬，〈模擬與互動：從美術機制看二十世紀初期日本對中國的影響〉，《臺灣美術》102 期（2015.10），頁 95。

藝專美術科首屆主任鄭月波，1928年入杭州藝專美術科追隨林風眠、潘天壽習畫，後轉入圖案科就讀。1933年圖案科畢業後，應劉海粟之邀任教於上海美專。[43] 來臺後，鄭氏先於省立師院任教，1962年受聘為藝專美術科主任。上任後，他聘請高一峰、傅狷夫、胡克敏、王壯為、楊英風、劉煜、龍思良、莫大元等人來校任教，[44] 多為渡臺名家或師大優異畢業生。其中傅狷夫對臺灣水墨畫發展影響最大，他也是眾多渡臺畫家中，具有融合傳統中國筆墨精髓與臺灣風土的代表性畫家之一。[45] 傅狷夫出身書香世家，17歲入西泠畫社，從宮廷畫家王潛樓習畫。1949年傅氏來臺，一住40年，對臺灣的高山峻嶺、太平洋濱海之景「不斷地深入觀察和技術上的實踐改進」。藝術史學者傅申評論他，是「最能表現台灣山水特色的畫家」，並能以「中國傳統的大陸山水畫風，……催生了完全屬於台灣本土的中國水墨畫」。[46]

藝專美術科師資以渡臺美術家為主的現象，直至1964年李梅樹接科主任後為之改觀，李氏在任八年內，日治時期留日本土籍藝術家楊三郎、洪瑞麟、廖德政、陳敬輝等人，相繼進入藝專美術科任教。[47] 此部分將於下一節續論之。

尊中國文化為道統的文化學院，在1987年之前的六任系主任當中，孫多慈、莫大元、陳丹誠、[48] 田曼詩、[49] 歐豪年[50] 皆屬於渡臺名家，並多數曾在師大任教。第四屆系主任施翠峰，是六屆系主任中唯一本土籍。施氏1950年畢業自省立師院藝術系，1955年任教於母校藝術系，之後相繼在藝專及文化學院任教，並於1970-1975年出任該系主任。施氏涉獵甚廣，舉凡文藝創作、藝術評論、人類學、原始藝術、民俗器物皆有收藏或研究，[51] 與其他屆系主任多偏重於中國文化道統的繪畫趨向，明顯有別。

43 盧瑞珽，〈指點江山——鄭月波的藝術與教育〉，盧瑞珽、盧正忠等人編輯，《百年春風——臺灣近代書畫教育典範學術研討會論文集》（臺北市：傅狷夫書畫學會，2021），頁71、73。

44 盧瑞珽，〈指點江山——鄭月波的藝術與教育〉，頁84-85。

45 傅狷夫曾說：「繪畫之技巧，簡而言之，只有三者，便是筆、墨、景。」〔傅狷夫，〈心香室漫談〉，收錄於國立歷史博物館編輯委員會編輯，《傅狷夫的藝術世界·論文集》（臺北市：國立歷史博物館，1999），頁33。〕

46 傅申，〈雲水無雙·裂罅無儔〉，《傅狷夫的藝術世界·論文集》，頁161-162。

47 洪瑞麟及廖德政是1964年入美術科兼任；陳敬輝是1965年進美術科教素描；楊三郎確實進藝專教書的時間不確定，但楊識宏於1965年考進國立藝專美術科西畫組時，楊三郎業已在該科任教。

48 陳丹誠，幼從趙古厂、袁光鑑、宮來儀先生等習古文，從伊耕莘先生習繪事，並私淑任伯年、吳昌碩、齊白石三家。〔作者不詳，〈陳丹誠書畫篆刻展〉，《文化部國家文化記憶庫》，網址：〈https://memory.culture.tw/Home/Detail?Id=586515&IndexCode=Culture_Object〉（2022.12.31 瀏覽）。〕

49 田曼詩曾從黃君璧學畫，後留學德國慕尼黑藝術大學，也是韓國圓光大學哲學博士。〔國立歷史博物館，〈禪房花木〉，《文化部國家文化記憶庫》，網址：〈https://memory.culture.tw/Home/Detail?Id=14000078630&IndexCode=MOCCOLLECTIONS〉（2022.12.31 瀏覽）。〕

50 歐豪年畢業於嶺南藝院，並跟隨趙少昂習畫，繼承嶺南畫「調和中西」的國畫改革精神。〔國立歷史博物館，〈鴛鴦〉，《文化部國家文化記憶庫》，網址：〈https://memory.culture.tw/Home/Detail?Id=14000078716&IndexCode=MOCCOLLECTIONS〉（2022.12.31 瀏覽）。〕

51 賴明珠，〈施翠峰〉，賴貞儀、陳曼華主編，《台灣美術史辭典1.0》，頁123。

2、臺灣日本美術學院系脈

　　於省立師院／師大、藝專、文化學院／文大授課的臺灣本土前輩資深畫家，如廖繼春、陳慧坤、林玉山、李石樵、李梅樹、楊三郎、洪瑞麟、廖德政、陳敬輝等人，則是1920年代至1940年代赴日，入東京美術學校、帝國美術學校、川端畫學校、關西美術院或京都市立繪畫專門學校習藝。諸人之畫風大抵是明治維新之後，日本向西歐學習的學院寫實、印象派、後印象派、野獸派或表現主義等之非傳統藝術風格。二十世紀前半葉臺灣正值日人統治時期，本土前輩資深畫家雖在殖民「內地」的美術學院接受近代藝術教育，卻普遍能挪借現代化技術、媒材及題材，透過更高層次新知識、新時空的認知，建構起具理性、自我核心價值之特徵的現代美術。[52] 然而這批在戰前官展中屢有優異表現的本土籍藝術家，除了廖繼春、陳慧坤、林玉山少數幾位專職於省立師院／師大以外，其他如楊三郎、洪瑞麟、廖德政、陳敬輝等人，卻要等到1964年李梅樹任科主任，掌有聘任之權，才匯聚至藝專美術科任教。而戰前至戰後本土美術家在臺灣美術教育上的局部斷層現象，至此才得以補綴起來。

3、戰後（1945-1987）臺灣美術家在藝術養成與創作取向上與師執輩之間的錯綜關係

　　戰後臺灣美術家的藝術養成多數是在美術科系中完成，大體上來說，早期多師承學校老師的畫風，但對老師保守的作風亦有所批評，並維持一定的自我探索欲求。如果分析幾位畫壇重量級藝術家的回溯言論，似乎就可看出1940年代晚期至1970年代晚期臺灣學院教育機構中，教學者與受教者之間處於既和諧又衝突的情況。

　　例如，1948年入省立師院藝術系美術組，並於1950年因受「四六事件」牽連而遭退學的李再鈐，即說：「（當時）劉真來當新學院院長……把師大學生當作一個集中營、難民營一樣在管理。……（學校）沒有什麼設備，真的很窮，……學不到什麼東西」。[53]

　　具有叛逆性格的劉國松，1951年考入省立師院藝術系，對教色彩學的莫大元老師，「國語不是太好，講話又慢」，頗有微詞；也對黃君璧、溥心畬臨摹式的國畫教學方法，有所批評。他認為，學校老師畫風多趨保守，畢業後他在美新處閱覽畫冊及參觀抽象表現派畫展，才獲得許多現代藝術資訊。[54]

　　1957年考入省立師院藝術科兩年制專修班的韓湘寧，舉鄭月波為例，說明學校開放、自

52 賴明珠，〈日治時期官民共構的「新美術」〉，頁37。
53 林以珞主訪，賴明珠整理，「李再鈐訪談稿」，2022年1月5日訪問。
54 賴明珠訪問及整理，「劉國松訪談稿」，2022年9月25日訪問。

由的教學風氣。他說，鄭老師上圖案畫的課，教他們木刻版畫。他利用「沾有木屑的滾筒滾塗在紙上」完成作業，鄭老師不但沒責怪他，反而給他「不錯的分數」，而這也成為他日後「用滾筒作畫的源頭」。[55]

1966年考入省立師院藝術系的洪根深，來自澎湖偏鄉，自覺「素養和技巧上也一定比本島學生差」，因此抱持「謙虛的態度」，跟隨黃君璧、林玉山、陳慧坤及陳銀輝等老師，學習基礎功夫。他表示，對黃、林兩位老師的「臨稿」式教學，無法滿足，認為那「只是筆墨應用上的處理方式」。大二時，洪根深就開始嘗試運用「撕紙、紙摺跟紙印」的技法，以替代傳統的皴法。[56]

1965年考進藝專美術科西畫組的楊識宏，認為「沒有一個好的藝術家是藝術學校教出來的」。他說1960年代中、晚期，藝專匯聚了「全臺灣最好的西畫前輩畫家」，但「他們那有教你什麼，教的反而是一種對藝術的認知態度」，是在「創作理念上，或者是心態上，給你一個很好的榜樣」。藝專二年級開始，楊識宏即自行到中央圖書館、道藩圖書館及美新處圖書館，閱讀外國畫冊，吸收較為前衛表現主義畫派的訊息。[57]

1972至1975年就讀藝專雕塑科的李光裕，回溯當年藝專雕塑科主要由丘雲老師授課，由於西方資訊匱乏，學習內容「比較表面」。但是他「也只能在這環境裡學一些西方雕刻很基本的東西。比較深入去瞭解西方的藝術，……是到西班牙以後」。[58]

可見戒嚴時期，學校教學風氣保守，教學內容老舊，因此亟欲探索新知的年輕習藝者，紛紛向外搜尋汲取現代藝術資訊的窗口。李鑄晉分析1960年代的臺灣畫壇現況，一方面「較接近日本的文化消失了」；另一方面「大陸的文藝名家，來到臺灣的，只有很少的幾位，不足以應付臺灣一般年輕人對文化的需求」。因而他認為戰後臺灣，在文化上是「一個半真空的狀態」。[59]戰後臺灣美術院校，在渡臺師資及日本美術訓練師資「半真空」的情況下，習藝的青年學子，除了必須嫻熟老師傳授的基本工夫；只得轉向校外求得新資訊，或自行試驗新技法，或出國吸收新知，以滿足求知、求變的創作欲望。這樣曲折頓挫的學習歷程，在戰後資訊封閉，校風守舊的時代氛圍下，確實讓具有反省能力、滿懷理想的藝術青年，不得不採取自力更生的變通辦法。

55 賴明珠訪問及整理，「韓湘寧訪談稿」，2021年2月19日及2022年1月29日訪問。
56 賴明珠訪問及整理，「洪根深訪談稿」，2022年4月18日訪問。
57 賴明珠訪問及整理，「楊識宏訪談稿」，2022年10月18日訪問。
58 賴明珠訪問及整理，「李光裕訪談稿」，2022年10月31日訪問。
59 李鑄晉，〈大時代鍛鍊出來的心靈──楚戈〉，楚戈編著，《審美生活》（臺北市：爾雅，1986），頁3-4。

二、展覽機制

　　1945年9月臺灣省行政長官公署成立後，在臺籍畫家楊三郎及郭雪湖建議下，1946年「臺灣省全省美術展覽會」（簡稱「省展」）開辦。省展創立時，分為國畫、西畫、雕塑三部徵件。國畫部評審委員前兩期均聘請臺籍東洋畫家，如：郭雪湖、林玉山、陳敬輝、陳進、林之助等人。自第三屆起，才增聘渡臺書畫家馬壽華；第五屆起，再增聘渡臺名家黃君璧及溥心畬。西畫部前八屆都聘任臺籍西畫家，如：李梅樹、陳澄波、廖繼春、藍蔭鼎、楊三郎、顏水龍、陳清汾、李石樵、劉啟祥等人；直到第九屆起，方增聘渡臺西畫家袁樞真。雕刻部聘陳夏雨、蒲添生兩人，直至第十五屆起，才增聘曾任政工幹校第一屆藝術系主任的渡臺畫家劉獅。[60]

　　省展草創階段，渡臺藝術家尚未與本地藝壇建立情誼，故各部審查委員多由日治時期在臺、府展中屢創佳績，或入選過「帝展」、「新文展」的臺籍美術家擔任。但隨著中華民國政府遷臺局勢抵定後，「去日本化」與「再中國化」[61]已成為當局重塑、改造臺灣人的統治方針。因而省展評審委員中，渡臺美術家的人數雖然未必高於本土前輩美術家，但因為他們或位居政府部門官職，或擔任美術科系主任或教職，肩負發揚中國文化藝術之重責，因此乃成為省展中重要的標竿人物。

　　省展是中華民國政府仿效日治時期官展所舉辦的美術競賽展，初期評審委員多為留日臺籍資深藝術家，其創作風格多半為二十世紀前半葉流行的學院寫實或泛印象派風格；而渡臺諸家的創作風格也屬於保守的傳統派或學院派。兩者皆無法展現符合潮流的現代風格。1950年代晚期崛起的五月、東方及現代版畫會等現代藝術團體，其成員對現代化的探求，已非學院老師或省展審查委員所能侷限。其中尤以「五月畫會」劉國松的評論言詞，最為尖銳。劉國松在1950年代中期撰文抨擊臺籍國畫部評審，畫的是「日本畫不是國畫」，又說日本畫在國畫部得獎是「天大的笑話」，[62]其所形塑的修辭為：水墨畫才是國畫正統、合法的代理者。1965年劉氏提倡「中國現代畫」，批判的對象則從國畫部的臺籍畫家，轉向抄襲中國古

60 省展國畫、西畫、雕塑三部審查委員名單，請參見蕭瓊瑞研究主持，《台灣美展 80 年（1927-2006）（上）、（下）》（臺中市：國立臺灣美術館，2009）。

61 關於「去日本化」與「再中國化」的論述，請參看黃英哲，《「去日本化」「再中國化」：戰後台灣文化重建（1945-1947）》（臺北市：麥田，2007）。

62 原文引自蕭瓊瑞，〈戰後台灣畫壇的「正統國畫」之爭以「省展」為中心〉，蕭瓊瑞，《台灣美術史研究論集》（臺中市：亞伯，1991），頁 51-52、54。

畫的「國粹派」與模仿西洋現代畫風的「西化派」。他針砭國粹派，死抱著「傳統的『皺』早已變成了僵硬的『地龍干』，固有的形式早已變成了封閉的枯井，毫無生命之可言」；西化派「一味跟隨西洋現代的風格形式，亦失去自己」。[63] 劉氏劍刃所刺向的國粹派與西化派，實指美術學院與省展中，只知臨摹中國古畫與仿效西洋新興畫派的老一輩畫家。[64] 即使是事隔多年，他對黃、溥兩位老師臨摹為上的教學方式，仍表難以認同。[65]

1957年起，中華民國得以國家名義受邀參與巴西、巴黎、東京等國際現代藝術賽事，年輕輩藝術家興致都極為高昂，紛紛爭取參展的機會。例如劉國松、韓湘寧、蕭勤、廖修平等人，在1950年代晚期至1970年代初期，相繼參加國立歷史博物館（簡稱「史博館」）所舉行的巴西聖保羅雙年展、巴黎國際青年藝術家雙年展或東京國際版畫雙年展等國際競賽展的徵選活動。其中巴西聖保羅雙年展，從1957年第四屆至1973年第十二屆，史博館總計徵選作品參與9次展覽，堪稱是戒嚴時期臺灣青年通往國際藝術舞臺的一條光明路徑。

1957年中華民國首度受邀參加巴西聖保羅雙年展，史博館聘請省立師院、及政工幹校老師：廖繼春、孫多慈、林聖揚、馬白水、袁樞真、楊英風、林克恭、方向、陳洪甄等人進行審查，最後徵選出席德進、楊啟東、張義雄、陳夏雨、蕭明賢、李元佳等人之作品參展。駐巴西大使館1957年10月的航郵提及，該展作品「……均屬極端現代化。油畫幾乎全係抽象派、立體派、野獸派、超現實派等」；1958年10月駐巴西大使李迪俊來函，呼籲國內當徵選「極端新派作品（表現派、抽象派、立體派、野獸派、超現實派等）」參展；1959年3月李迪俊甚至致函史博館館長包遵彭，說明「巴西藝壇完全為極端新派盤據，……寫實派作品不受重視」，他甚至指名應選胡奇中的作品參展，以符合「藝展脾胃」。史博館接納李大使的建議，在1959年2月第五屆徵選公告上明訂，參加作品必須為「極端新派」。[66] 換言之，戰後原本佔據美術學院、省展主流位置的具象寫實派，在1950年代晚期所展開的國際現代畫競爭歷程中，因文化外交的助力，反而被以抽象為主的極端新派所取代。

1963年史博館館長王宇清草擬第七屆聖保羅雙年展的序言裡，推舉能「擺脫寫實約束」的青年藝術家，激勵「新興抽象藝術」創作者「攝受民族傳統的氣質」，以俾展現「『高簡空

63 劉國松，〈「中國現代畫的路」自序〉，《文星》90 期（1965.04），頁 66。

64 劉國松，〈「中國現代畫的路」自序〉，頁 66-67。

65 賴明珠訪問及整理，「劉國松訪談稿」，2022 年 9 月 25 日訪問。

66 以上所舉駐巴西大使館、大使之函文，請參看林柏欣，〈現代性的鏡屏：「新派繪畫」在台灣與巴西之間的拼合／裝置（1957-1973）〉，《臺灣美術》67 期（2007.01），頁 62-66。

曠』『古樸鈍拙』」的中國精神。[67] 而1969年1月，雙年展作品徵選簡章第四條，有關「應徵作品之作風及其內涵」，則明文規定須符合「極端新穎之現代作品」及「能代表民族特性，氣魄雄渾」等條件，[68] 以作為參展者創作的依循準則。可見國家機制運用國際美展的平臺，透過極端新派青年美術家的創作，企圖將民族性與現代性結合，力求在國際美術場域阻遏「共匪」的參展，同時具體展現國家主權的意志。1960至1970年代初期，在國家政治及文化外交的治理下，抽象藝術（以美國的抽象表現主義為主）儼然已發展成為臺灣最具權威性與合法性的現代藝術的表徵。

貳、中國、美國兩大文化的浸染

戰後因為國府接收臺灣以及韓戰爆發後美援的涉入臺灣，中國及美國兩大強勢文化乃成為影響臺灣政經文藝發展的主導脈絡。國民政府來臺後，為了鞏固其統治權力與合法化其中國正統地位，先是宣布戒嚴實施專制嚴密的統治；接著又在思想、文化上貫徹「去殖民地化」及「祖國化」（中國化）的諸種策略。[69] 1950年為了配合「反共抗俄」及「發揚民族正氣」的施政方針，國民黨政府積極地扶植中華文藝獎金委員會及中國文藝協會等外圍文藝組織。[70] 而民間方面也由渡臺藝文界人士，相繼成立冠以中國或中華民國的藝術團體，例如：中國美術協會、中國攝影學會、中國水彩畫會、中華民國畫學會等，其成立宗旨也以「反共復國」、「中華藝術文化復興」為號召。創立於1951年的中國美術協會，成員包括胡偉克（政工幹校校長）、黃君璧、馬白水、王壯為、郎靜山、劉獅、梁又銘、梁中銘、楊三郎等人，[71] 幾乎涵括政工幹校、省立師院的重量級美術老師及省展審查委員。而成立於1962年的中華民國畫學會，成員如：姚夢谷、黃君璧、朱德群、莊嚴、胡克敏、郭柏川、傅狷夫、葉公超、虞君質、藍蔭鼎、譚旦冏、劉延濤等人，網羅了省立師院、藝專、文化學院的美術老師，以及鑽研中國繪畫的學者專家。其第一任理事長馬壽華，[72] 則是最早受聘為省展國畫部審查委員的渡臺畫家。

67 王宇清草擬，〈中華民國參加一九六三年巴西聖保羅市第七屆國際藝術展序言〉（草稿），1963年7月20日；引自林伯欣，〈現代性的鏡屏：「新派繪畫」在台灣與巴西之間的拼合／裝置（1957-1973）〉，頁68。

68 陳曼華主編，《拓開國際：國立歷史博物館與巴西聖保羅雙年展檔案彙編III（1966-1975）》（臺北市：國立歷史博物館，2022），頁142。

69 丸川哲史，〈「去殖民地化」與「祖國化」：從《新生報》「橋」副刊的論爭談其意涵，黃俊傑編著，《光復初期的台灣思想與文化的轉型》（臺北市：臺灣大學出版中心，2005），頁280。

70 沈孝雯，〈鐵血告白：遷台初期文藝政策下的美術創作（1949-1984）〉，國立臺灣師範大學進修推廣部美術研究所藝術行政暨管理碩士論文，2007，頁22、25。

71 黃冬富編著，《臺灣美術團體發展史料彙編2：戰後初期美術團體（1946-1969）》（臺中市：國立臺灣美術館，2019），頁14-15。

72 黃冬富編著，《臺灣美術團體發展史料彙編2：戰後初期美術團體（1946-1969）》，頁188、191。

戰後，在國民政府「去日本化」與「再中國化」的政治布局下，渡臺藝術家不但受政府重用，擔任大專院校藝術科系的領航者，在省展及國際競賽雙年展中擔綱負責審查重責；同時也是民間藝術團體的掌舵者，其共同的目標即希望透過美術教育與展覽機制，貫徹當局復興奉為正統的中國文化之政策。

從1951年10月10日開始到1965年6月30日為止，美國為防堵共產勢力在亞太地區擴張，乃將「自由中國」臺灣列入第一島鏈，在經濟、技術、軍事上援助臺灣，以促進社會、文化的交流，增進彼此的了解。[73] 戒嚴時期臺灣資訊封閉，唯獨美國文化得到政府單位默許，成為單一合法的外來思潮。華府藉此，源源不斷地將美國文化、制度、價值觀念、生活方式等灌輸給臺灣人。[74]

美國為了向世界各國「介紹美國（文化）」及「發揚自由世界思想」，在全球各地都設有配合外交政策的駐外機構——美國新聞處（簡稱「美新處」）。[75] 臺北美新處設立於1945年，1958年遷移至南海路54號，[76] 內部設有大禮堂（後增建林肯中心）及圖書館。大禮堂可供電影放映、藝術展覽、音樂欣賞、演講、戲劇等藝術文化活動的舉辦；[77] 圖書館則擁有最新的英文書籍和期刊。美新處乃成為1960至1970年代，臺灣文藝青年了解美國文化、歐美資訊及藝術活動的重要窗口。根據劉國松、韓湘寧、楊識宏的回憶，年輕時他們都曾經在美新處閱讀過外文雜誌、畫刊及畫冊，[78] 開啟了對西方現代藝術的新視景。劉國松提及，在美新處看過抽象表現派的畫展，雖然是「複製品」，但給他「刺激非常大」。他發現，此畫派「把中國的書法融入美國的繪畫裡」，採取得乃是「中西合璧」的路徑，這讓他們（應指五月畫會成員）「感動的不得了！」[79]

根據陳曼華的研究，1950-1960年代，臺北美新處共舉辦過14場藝術展覽，主要是介紹「美國藝術的發展、美國風光及在臺美國人眼中的臺灣風光」，[80] 正好吻合美新處所設

73 趙綺娜，〈美國政府在台灣的教育與文化交流活動（一九五一至一九七〇）〉，頁81；林炳炎，《保衛大台灣的美援(1949-1957)》（臺北市：林炳炎出版，2004）。

74 趙綺娜，〈美國政府在台灣的教育與文化交流活動（一九五一至一九七〇）〉，頁103。

75 編者，〈讀者信箱〉，《今日世界》37期（1953），頁32；引自王梅香，〈肅殺歲月的美麗／美力？戰後美援文化與五〇、六〇年代反共文學、現代主義思潮發展之關係〉，國立成功大學臺灣文學研究所，2005，頁40；南海路54號美新處原址，日治時期為臺灣教育會館，且曾為臺、府展之展場。

76 王梅香，〈肅殺歲月的美麗／美力？戰後美援文化與五〇、六〇年代反共文學、現代主義思潮發展之關係〉，頁39。

77 聯合報記者，〈美新聞處的新貢獻，成立文化中心〉，《聯合報》（1958.12.02），版5；陳曼華，〈新潮之湧：美新處(USIS)美國藝術展覽與台灣現代藝術（1950-1960年代）〉，《臺灣美術》109期（2017.07），頁33。〕

78 參考劉國松、韓湘寧、楊識宏三位藝術家之訪談稿。

79 參考「劉國松訪談稿」。

80 陳曼華，〈新潮之湧：美新處(USIS)美國藝術展覽與台灣現代藝術（1950-1960年代）〉，頁33。

定「介紹美國」及「增進彼此的了解」之宗旨。其中1960年「二十世紀美國名畫展」，展出1902至1955年美國畫家複製繪畫40幅，[81] 應當就有劉國松及五月畫會成員深受感動的「抽象表現派」畫作。依據配合該展出版的《二十世紀美國畫選》之圖錄及說明文字，此展展出喬治‧盧克斯（G. B. Luks）、華特‧庫恩（W. Kuhn）、威廉‧葛蘭克斯（W. J. Glackens）、湯瑪士‧艾金斯（T. Eakins）、富蘭克林‧沃特金斯（F. Watkins）等人的作品，大都是以印象派、立體派及寫實主義等多樣形式風格，描繪美國常民人情、室內風情、風景、靜物等具象的題材，以展現美國文化的多元面向。[82] 至於抽象表現派畫家的作品，僅是此展的一部份，例如傑克森‧波拉克（J. Pollock）、法蘭茲‧克萊因（F. Kline）、馬克‧托比（M. Tobey）等人的畫作，亦在展出之列。[83] 抽象表現派畫作除了獲得年輕五月畫會成員的激賞之外，當時臺灣的藝評家亦深表讚賞。例如藝專校長張隆延，於1960年《文星》雜誌發表觀後感，指出：「（克萊因）遒勁的創作，據說得興於『日本書道』」，而馬克‧托比則以「中國書道的『寫』法創作」。[84] 顯然地，美國紐約前衛畫家運用書法線條元素表現於抽象畫之中，讓臺灣現代畫家及支持現代藝術的藝評家，領悟到中西融合是「中國現代畫」可行的路徑。

　　1950-1960年代美新處輸入的美國藝術，實際上是多元紛陳、寫實與抽象並列，彰顯的是美國文化發展的全貌。換言之，無論是寫實主義、印象派、立體派或抽象派，美新處均平行輸入，並未偏頗那一種風格，其目的是希望讓臺灣人接觸廣泛的美國藝術文化。當時標榜抽象表現畫風的前衛作品，在美新處的展覽中佔有一定的份量，嚴格說來是伴隨著美國文化被挾帶進入臺灣。而1960-1970年代抽象表現派之所以風行於臺灣，除了上述「中國書法」的因素之外，是否還有臺灣內部更深層的文化或意識形態的考量與思維，則是了解戰後臺灣藝術「現代化」的重要關鍵。

參、傳統與現代的共築

　　「中國化」與「現代化」乃是戰後中華民國政府在臺灣推動美術教育、美展與國際雙年展的目標。透過美術的軟實力來宣揚文化政策，正是失掉大陸河山的國民政府，於撤退來臺後面對共產黨政府，以及美援時期和華府合作時，在不同階段持有的滾動式藝術治理理念。在臺灣的中華民國政府，初期藉由反共抗俄、中華文化復興等，建構其中國敘事的主導權，

81 同上註，頁 35。
82 同上註，頁 37-38、40。
83 同上註，頁 40。
84 張隆延，〈美國廿世紀的繪畫小引〉，《文星》35 期（1960.09），頁 25。

22

合法化在臺灣統治的正統性。美國政府在第二次大戰後成為反共陣線的領頭羊,透過美援、文化教育交流等管道,協助中華民國政府成為「自由中國」的代表,攜手防堵共產世界。

1940年代晚期開始的大專院校美術教育機制或官方美展(省展、全國美展、教員美展等),採取的是保守、權威、尊崇道統的中國文化復興之路徑。至1950至1970年代初期,在美援與美國文化介入下,另開闢出一條自由、多元、現代化的途徑,讓歐美現代主義的藝術得以如清溪汨流般,穿過戒嚴時期幽暗封閉的堡壘,引導出一條現代化的蹊徑。我們從1957年至1973年政府所挑選參與巴西聖保羅雙年展作品風格與內涵的轉換,即能一窺,在中華民國政府與華府雙重的主導下,代表傳統典範的中國文化與象徵現代前衛的美國文化,如何共同描繪出戰後臺灣美術的發展軸線。

1957年第四屆聖保羅雙年展,中華民國政府原本不打算參與,最後是在駐巴西大使館函文告知,唯有參展方能「打消匪共參加之計畫」。政府才以國劇臉譜立軸、齣戲、劇照等傳統藝術參加舞臺塑型藝術展,以表明中國文化守護者的立場;同時又徵選21位具象與抽象藝術家的作品參展。[85] 當時在參展的規劃與作品的徵選,乃是傳統與現代交錯,具象與抽象不拘的型態。1959年第五屆雙年展前一年,教育部原擬不再參加,但駐巴西大使李迪俊兩度致函外交部,提及「我如不參加,匪共難免趁機而入」,「應採取積極步驟,宣揚我方藝術,以抵銷匪共文化滲透之效果」;並特地函文給史博館,闡明「聖保羅現代藝術館藝展,關係國家地位至巨,務請參加為感」。[86] 在李迪俊一再催促,同時提醒「極端新派」(1958.09.08)、「現代作風」(1958.11.19)、「中國畫新派及西洋畫新派」(1959.01.30)的作品,在雙年展中最受歡迎。[87] 他甚至點名「中華畫報第116期所刊之海軍青年聯合畫展之出品,頗合藝展脾胃」,(1959.01.31)「中外畫報廿九期胡奇中油畫四幅,作風極合」。(1959.02.16)海軍青年聯合畫展是胡奇中、馮鍾睿、孫瑛、曲本樂四人的聯展,其中胡、馮兩人於1961年加入五月畫會,所作油畫皆採抽象風格。胡奇中曾自述,「新派畫較之舊派的西洋畫更具世界性,更涵蘊著濃重的東方意味」,[88] 此種強調世界性及東方精神的創作思維,應該是他兩度被李迪俊點名的主因。李迪俊綜合他在雙年展現場的觀察,以及透過港、臺畫報所理解的國內青年藝術家的新派畫風,刻意提出建議名單與徵件方向,後來對第五屆雙年展的徵選的確產生影響力。

85 陳曼華,〈藝術與文化政治:戰後台灣藝術的主體形構〉,國立交通大學社會與文化研究所博士論文,2016,頁40-41。
86 所引巴西大使致函外交部及包館長公文之國史館典藏號,請參見陳曼華,〈藝術與文化政治:戰後台灣藝術的主體形構〉,頁41-42之註腳。
87 同上註,頁41-43之註腳。
88 作者不詳,〈胡奇中油畫〉,《中外畫報》29期(1958.11),頁22。

胡奇中、馮鍾睿、曲本樂三人，以及五月、東方畫會等新派抽象主義畫家，[89] 即成為自該屆開始審查委員徵選的對象。[90] 到了1969年1月聖保羅雙年展徵選簡章中，即將「極端新穎之現代作品」及「能代表民族特性，氣魄雄渾」列入選件標準。可見能結合現代性與民族性的作品，在1960至1970年代的巴西聖保羅雙年展中，已成為代表國家參與國際現代美展的主流。

若從實際徵選或聘選參加聖保羅雙年展的作品來看，例如：劉國松1959年油畫〈No. 1959-4 Composition〉，1961年水墨〈昨天〉，1963年水墨〈動中之靜〉，1969年〈地球何許之一〉，以及1971〈子夜的太陽IV〉等作品，均以東方書法線條與西方抽象意念融合的創新之作。而蕭勤1959年油畫〈作品A〉，1963年油畫〈虹〉；韓湘寧1961年油畫〈末端〉；廖修平1963年石版畫〈墨象連作A〉，1969年銅版畫〈星星〉等作，則將自然或傳統東方人文符號加以簡化，並運用色彩、線條或造型元素，進行個人意念的前衛性創造。[91] 以中國傳統文化為核心的民族性，以及由美國輸入的抽象、抽象表現等前衛藝術的現代性，在中華民國政府與華府兩大強勢文化的協力共築，已然發展為1960至1970年代初期，臺灣現代藝術的形式風格與實質內涵。

結論

在政治上，1949年國共內戰終了，國民政府倉皇從中國逃離至臺灣後，亟欲建構合法正當的國家地位；1950年韓戰爆發後，美國積極想透過反共陣線，圍堵俄國、中國的共產世界。1950至1970年代，反共抗俄變成在臺灣的中華民國和美國共同的目標。在文化上，國府透過「再中國化」的統治策略，重新建構正統的文化觀，將被想像為奴化（日本化）的臺灣社會空間，重塑出新中國化的社會連帶關係；華府透過美援及文化、教育的交流，把臺灣捏塑成理性化、現代化的自由世界燈塔。在美術上，中華民國政府藉由美術教育、官方美展、國際藝術展等層層機制，打造臺灣藝術家的國族觀與文化觀；美國政府利用美新處的圖書及展覽媒介等管道，將美國多元的美術輸入臺灣，以樹立他自由民主藝術世界的霸主地位。

戰後在臺灣藝術邁向現代化的進程中，藝術家實處於渾沌、明滅的險惡之途。而傳統中國藝術與現代美國藝術的共築，雖然暗藏波濤洶湧的政治角力，卻也指引著求新求變的藝術探險者，邁向一條曙天微明的未來之徑。

89　1959 及 1961 年參加過兩次聖保羅雙年展的劉國松，就曾於 1962 年報紙發表文章說：「我政府選送『品質之提高與充實』之『極端新派作品』的抽象畫到巴西」參展，是我國與共匪在巴西文化戰爭中獲勝的象徵。〔劉國松，〈謹防共匪藝術統戰（上）〉，《聯合報》（1962.08.16），版 6。〕

90　陳曼華，〈藝術與文化政治：戰後台灣藝術的主體形構〉，頁 44。

91　以上所提，劉國松、蕭勤、韓湘寧及廖修平參加各屆巴西聖保羅雙年展作品，僅舉一例，其餘作品完整清單，則參見四位藝術家「訪談稿」後面所附之「大事紀」。

中文專書

- 李鑄晉、萬青力，《中國現代繪畫史：當代之部 一九五〇至二〇〇〇》，臺北市：石頭出版社，2003。
- 林炳炎，《保衛大台灣的美援（1949-1957）》，臺北市：林炳炎出版，2004。
- 林會承，《台灣文化資產保存史綱》，臺北市：國立臺北藝術大學，2023（增訂初版）。
- 徐秀菊等，《臺灣地區國民中小學一般藝術教育現況普查及問題分析》，臺北市：國立臺灣藝術資料館，2003。
- 國立歷史博物館編輯委員會編輯，《傅狷夫的藝術世界·論文集》，臺北市：國立歷史博物館，1999。
- 陳曼華主編，《拓開國際：國立歷史博物館與巴西聖保羅雙年展檔案彙編Ⅲ（1966-1975）》，臺北市：國立歷史博物館，2022。
- 黃冬富編著，《臺灣美術團體發展史料彙編 2：戰後初期美術團體（1946-1969）》，臺中市：國立臺灣美術館，2019。
- 黃英哲，《「去日本化」「再中國化」：戰後台灣文化重建（1945-1947）》，臺北市：麥田，2007。
- 黃俊傑編著，《光復初期的台灣思想與文化的轉型》，臺北市：臺灣大學出版中心，2005。
- 楚戈編著，《審美生活》，臺北市：爾雅，1986。
- 詹前裕，《溥心畬——復古的文人逸士》，臺北市：藝術家，2004。
- 劉平衡總編輯，《黃君璧百年誕辰國際學術研討會論文集》，臺北市：臺灣師大美術系，1999。
- 劉芳如，《飛瀑·煙雲·黃君璧》，臺北市：雄獅美術，1994。
- 蕭瓊瑞，《台灣美術史研究論集》，臺中市：亞伯，1991。
- 蕭瓊瑞研究主持，《台灣美展 80 年（1927-2006）（上）、（下）》，臺中市：國立臺灣美術館，2009。
- 賴貞儀、陳曼華主編，《台灣美術史辭典 1.0》，臺北市：國立歷史博物館，2020。
- 賴明珠、邱琳婷等著，《共構記憶：臺府展中的臺灣美術史建構》，臺中市：國立臺灣美術館，2022。
- 盧瑞珽、盧正忠等人編輯，《百年春風——臺灣近代書畫教育典範學術研討會論文集》，臺北市：傅狷夫書畫學會，2021。

中文期刊論文

- 王梅香，〈肅殺歲月的美麗／美力？戰後美援文化與五〇、六〇年代反共文學、現代主義思潮發展之關係〉，國立成功大學臺灣文學研究所，2005。
- 沈孝雯，〈鐵血告白：遷台初期文藝政策下的美術創作（1949-1984）〉，國立臺灣師範大學進修推廣部美術研究所藝術行政暨管理碩士論文，2007。
- 林柏欣，〈現代性的鏡屏：「新派繪畫」在台灣與巴西之間的拼合／裝置（1957-1973）〉，《臺灣美術》67（2007.01），頁 60-73。
- 林香琴，〈溥心畬渡臺後翰墨傳授之探析〉，《臺灣美術》102（2015.10），頁 18-43。
- 作者不詳，〈胡奇中油畫〉，《中外畫報》29（1958.11），頁 22。
- 韋心瀅，〈物象、尋找、對話——析論馬白水之繪畫特質〉，《議藝分子》2（1999.12），頁 64-72。
- 陳曼華，〈藝術與文化政治：戰後台灣藝術的主體形構〉，國立交通大學社會與文化研究所博士論文，2016。
- 陳曼華，〈新潮之湧：美新處（USIS）美國藝術展覽與台灣現代藝術（1950-1960 年代）〉，《臺灣美術》109（2017.07），頁 27-48。
- 黃冬富，〈從台灣省立師院勞圖科到台灣省立師大藝術系（1947-1967 年）——戰後初期台灣中等學校的美術師資養成教育〉，《美育雙月刊》151（2006），頁 68-77。
- 趙綺娜，〈美國政府在台灣的教育與文化交流活動（一九五一至一九七〇）〉，《歐美研究》30.1（2001.03），頁 79-127。
- 劉國松，〈「中國現代畫的路」自序〉，《文星》90（1965.04），頁 66-68。
- 劉瑞寬，〈模擬與互動：從美術機制看二十世紀初期日本對中國的影響〉，《臺灣美術》102（2015.10），頁 78-104。
- 蔡鈺鑫，〈張其昀通才教育思想與中國文化〉，《通識教育學刊》6（2010.12），頁 69-87。

報紙資料

- 聯合報記者，〈美新聞處的新貢獻，成立文化中心〉，《聯合報》，1958.12.02，版 5。
- 劉國松，〈謹防共匪藝術統戰（上）〉，《聯合報》，1962.08.16，版 6。

網頁資料

- 中國文化大學，《中國文化大學數位校史資料庫》，網址：〈https://csh.pccu.edu.tw/Archive/Default.aspx〉（2022.12.29 瀏覽）。
- 作者不詳，〈國立藝專成立美術工藝科相關資料〉，《典藏臺灣》，網址：〈https://catalog.digitalarchives.tw/item/00/6f/30/ef.html〉（2022.12.29 瀏覽）
- 作者不一，〈找素材〉，《文化部國家文化記憶庫》，網址：〈https://memory.culture.tw/Home/Detail?Id=586515&IndexCode=Culture_Object〉（2022.12.30-31 瀏覽）。
- 林香琴，〈1949 至 1987 年「鄉愁圖像」——政治與文化運作下之台灣水墨畫〉，《臺灣美術知識庫》，網址：〈https://twfineartsarchive.ntmofa.gov.tw/TW/Literature/liTaiwanArtDataLink.aspx?P=2&Q=M504MB〉（2022.12.27 瀏覽）。
- 陳柏甫，〈來去美國：從大量高技術移民到穩定地多樣化交流〉，《巷仔口社會學》，網址：〈https://twstreetcorner.org/2019/04/23/pofuchen/〉（2022.12.24 瀏覽）。
- 黃冬富，〈戰後台灣中等學校美術師資培育的主軸——台灣師範大學美術學系的歷史發展（1947 年～）〉，《臺灣美術知識庫》，網址：〈https://twfineartsarchive.ntmofa.gov.tw/QuarterlyFile/P0830200.pdf〉（2022.12.26 瀏覽）。
- 國立臺灣師範大學，〈《啟蒙》臺師大美術系與臺灣美術史之發展〉，《國立臺灣師範大學校友中心》，網址：〈https://alumni.ntnu.edu.tw/ActiveMessage/MessageView?itemid=1479&mid=14〉（2022.12.26 瀏覽）。
- 國立臺灣藝術大學，〈1955-2011 校史大事記〉，引自「珍貴檔案與校史風華的再現」計劃結案報告，頁 19-27，《國立臺灣藝術大學》，網址：〈https://www.ntua.edu.tw/ebook/ebook.html〉（2022.12.28 瀏覽）。

專文

「離散」與「認同」：劉國松與蕭勤的抽象藝術

賴國生[1]

前言

　　1950年代晚期，臺灣出現了五月畫會與東方畫會這兩個美術團體，[2] 被認為是臺灣現代藝術發展的重要指標，[3] 而劉國松（1932-）與蕭勤（1935-2023）分別在這兩個團體當中扮演關鍵角色：蕭勤在東方畫會草創之初就為其會員聯展「東方畫展」在歐洲奔走，引進歐洲畫家到臺灣與會員共同展覽，也把畫會成員的作品帶至歐洲舉辦歐洲版的東方畫展；五月畫會創立時標榜西畫，展出作品大多從西方現代主義大師獲取靈感，但是劉國松在1960年代發展出獨特的抽象水墨，因此有「現代水墨之父」的稱號。兩位畫家都於1949年隨政府從中國大陸遷臺，蕭勤之後赴西班牙留學而定居歐洲；劉國松曾受贊助赴美旅遊兩年、數次受邀赴美擔任客座教授，以及在香港任教，累積了不少異鄉居住的經驗。儘管他們有相似的背景，並且都是臺灣早期抽象繪畫發展的重要人物，但是藝術理念以及繪畫風格卻有顯著的差異。

　　時任美國紐約古根漢美術館（Solomon R. Guggenheim Museum）資深策展人的亞歷珊卓・夢璐（Alexandra Munroe, 1958-）在2007年北京故宮舉辦的「書畫與現代化：書畫在現代藝術中的流變與波瀾國際學術研討會」中表示，西方博物館的中國藝術與現代藝術部門曾長久把現當代水墨排除在自己的領域範疇外。她說：

> 長久以來有一明顯界線把華人藝術家的現當代水墨作品從西方博物館的傳統中國藝術部門以及現代藝術部門中區隔出來。……直到最近，傳統中國藝術領域的西方策展人與學者在面對如何處理二十世紀亞洲藝術的問題時，都認為現代中國藝術不在他們研究領域的範疇內。[4]

　　夢璐所謂的「現當代水墨」並非指現代與當代的時間範圍，而是以紙張與墨水為創作

1　國立故宮博物院南院處助理研究員。

2　有關五月畫會與東方畫會的論述，請參見蕭瓊瑞，《五月與東方》（臺北市：東大圖書，1991）。

3　本文所稱「現代藝術」為相對於傳統的藝術，並非指某個時代而言。

4　Alexandra Munroe, "Ink-wash Painting Debate: Is it Modrn or a Break from Modernity?"，收錄於故宮博物院編，《宇宙心印──劉國松一甲子學術論壇》，（北京：紫禁城，2009），頁180-181。引文為筆者中譯。

媒材，但是異於中國傳統繪畫的主題與風格，常以抽象或半抽象的方式作畫。根據她的說法，西方學者與博物館曾經認為這既不屬於中國藝術，也不屬於他們的現代藝術領域。劉國松是這種繪畫的先驅，他一開始就很有意識要創造現代的中國畫，結合抽象的概念以及中國傳統山水的意境，創作一種半抽象而有中國風的作品。劉國松是由美國的中國藝術史家李鑄晉（Chu-tsing Li, 1920-2014）介紹到西方，所以與夢璐所說情況不同的是，劉國松在西方一開始就進入到中國藝術史的脈絡。

或許由於劉國松試圖賦予他的抽象水墨強烈的中國連結，使得他的作品需要中國美術的背景知識才較容易體會，非中國美術愛好者不易領略，因此，姜苦樂（John Clark）認為劉國松的作品缺乏華人藝術圈以外的認同：

> 就我的觀察，他的作品缺乏中國通或是漢學家的圈子外，非中國當代藝術家的認可。這並不完全是因為西方藝術家對非西方的無知，儘管近三十年來有些西方藝術採用了東亞的圖案、觀念與技法；也不完全是因為相對孤立的中國文化社交圈，缺乏認可主要是因為一種觀念的封閉，認為這種藝術無法脫離一種二元的關係：一種精要而轉化的藝術一方面具有「中國」特色；另一方面有西方強勢的「抽象」藝術。[5]

抽象而又中國的藝術在西方面臨認同與定位的問題，「離散藝術家」（diaspora artist）本身也是如此。全世界有許多藝術家離鄉背井到另一個國家居住，1949年中國大陸的易手，使得許多中國藝術家出走臺灣、香港，與世界各地。劉國松與蕭勤都是因此遷移臺灣，「五月與東方」大部分的藝術家也都是如此。當時的臺灣剛從1945年二次戰後結束50年的日本統治，在「皇民化」的政策之下，當時臺灣的社會與文化已經與中國大陸有很大的差異，1949年的大遷徙對於臺灣本地人以及新移民都造成不小的衝擊。

5 John Clark，"The Tradition of Chinese Painting Reconceived: Liu Guosong and Modernity"，收錄於故宮博物院編，《宇宙心印——劉國松一甲子學術論壇》，頁162-163。引文為筆者中譯。

蕭勤二十幾歲就旅居歐洲，晚年才回到臺灣定居，在歐洲期間他的繪畫市場都在歐洲，應視為一位亞裔的歐洲畫家，他的作品以歐洲的現代藝術為基礎，融入東方哲學底蘊，創造出具個人風格的抽象繪畫。蕭勤以及其他東方畫會的成員都是李仲生（1912-1984）畫室的學生，李仲生曾留學日本，在來臺之前，就已經是一位熱愛現代藝術的畫家。1949年來臺之後，除了在學校教書，也在校外開畫室授課，鼓吹現代藝術，蕭勤與畫室其他學生都受其感召，嘗試現代藝術創作。蕭勤於1955年赴西班牙留學，但是由於在臺灣就已經深受李仲生影響，蕭勤只對前衛的現代藝術有興趣，無法滿足於學校的學院教學，因而離開學校自學。[6] 由於李仲生常常告訴學生東方文化影響了西方現代藝術，蕭勤在歐洲見證了老師所言，更積極把東方的禪、道思想融入畫作之中，以西方媒材創作具東方內涵的作品。也就是說，蕭勤在歐洲已經融入歐洲藝術家的圈子，他的作品屬於歐洲藝術的脈絡，但試圖比其他歐洲藝術家加入更深層的東方哲理。

劉國松以抽象水墨著稱，儘管其作品標榜現代與抽象，但他所尋求的並非加入西方現代繪畫的行列，而是創造現代的中國繪畫，他的方法是結合傳統中國水墨與西方現代抽象。劉國松於1949年隨國民革命軍遺族學校移居臺灣，並於1951年考入臺灣省立師範學院藝術系（今國立臺灣師範大學美術學系），當時國畫方面有黃君璧（1898-1991）、溥心畬（1896-1963）等知名教授，儘管劉國松原本就有優秀的中國傳統繪畫底子，但是劉國松對西畫情有獨鍾，在廖繼春（1902-1976）老師的鼓勵之下，畢業後與其他幾位同學共同創立五月畫會。1950年代劉國松全心擁抱西方現代繪畫，除了作品呈現現代主義風格之外，也為文推廣現代繪畫。但是到了1960年代初，劉國松一反先前全盤西化的想法，主張發展中國的現代繪畫，從油畫轉為使用中國傳統的水墨為媒材，融入西方抽象繪畫，並且從影響美國抽象表現主義的書法與禪畫汲取靈感。劉國松的半抽象水墨作品〈寒山雪霽〉受到美國愛荷華大學（University of Iowa）藝術史教授李鑄晉的青睞，進而推薦劉國松申請美國長期訪問的機會，從此劉國松逐漸在國際上打響其抽象水墨的名號。[7]

本文試圖以「離散」（diaspora）與「認同」（identity）的角度探討劉國松與蕭勤。兩位畫家身處異鄉，而他們的作品都遊走於東方與西方之間，蕭勤身居歐洲而希望在其現代藝術作

6 有關蕭勤的生平與藝術，請參見謝佩霓，《另類蕭勤》（臺北市：時報文化，2005）；張曉筠，《宇宙‧力量‧蕭勤》（臺中市：國立臺灣美術館，2014）。

7 有關劉國松的生平與藝術，請參見蕭瓊瑞，《現代‧水墨‧劉國松》（臺中市：國立臺灣美術館，2017）；劉素玉、張孟起，《一個東西南北人：水墨現代化之父劉國松傳》（臺北市：遠流，2019）。

品中融入更深層的東方哲理；劉國松則企圖結合西方抽象與中國水墨創造中國的現代藝術。在認同上，蕭勤融入歐洲藝術，而劉國松則希望在西化的浪潮中走出一條中國藝術的新路。

壹、1950年代的五月與東方

五月畫會與東方畫會常被認為是促進臺灣抽象繪畫發展的兩個美術團體，合稱「五月與東方」，在臺灣藝術史中，「五月與東方」甚至代表了1950年代末至1960年代臺灣現代或前衛藝術早期發展的一個重要時代。儘管五月畫會與東方畫會是臺灣抽象繪畫或現代繪畫的先鋒，事實上這兩個畫會成立時，成員的繪畫風格尚未成熟，許多為模仿西方現代主義的作品，但由於這兩個畫會在臺灣藝術史上的時代意義，常令人誤以為這兩個畫會一開始就都展出抽象繪畫。

李仲生是引發「五月與東方」世代興起的重要角色，他於1951年在臺北市安東街成立畫室招收學生，介紹歐美、日本現代藝術發展的現況。1957年首屆東方畫展時，被稱為「八大響馬」的八位成員歐陽文苑（1928-2007）、李元佳（1929-1994）、陳道明（1931-2017）、吳昊（本名吳世祿，1932-2019）、夏陽（本名夏祖湘，1932-）、霍剛（本名霍學剛，1932-）、蕭勤、蕭明賢（本名蕭龍，1936-）都是李仲生畫室的學生。

李仲生生於清朝進士的家庭，自小接觸傳統文學、書畫，但他卻不安於傳統，1932年加入以引入西方現代藝術為目標的「決瀾社」，之後赴日本東京考入日本大學藝術系西洋畫科，不滿足於學院的教學，又進入前衛美術研究所學習。在日本留學期間，作品曾數次展出於標榜前衛的二科會，並加入黑色洋畫會。1937年從日本大學畢業後返回中國，抗戰期間曾在重慶參與現代繪畫聯展。從這些學經歷看來，李仲生不論是在上海、東京與重慶，都積極參與了當地的現代藝術發展。[8]

以李仲生先前在中國大陸活躍的程度，1949年來臺後，理應繼續以現代藝術創作在臺灣藝術界發光發熱，但是由於藝術家好友黃榮燦（1920-1952）遭槍斃、臺灣畫家陳澄波（1895-1947）在二二八遭到槍斃等事件，社會瀰漫著白色恐怖的肅殺氛圍，使得李仲生刻意保持低調，除了在學校以及畫室教學、以及常在報章雜誌發表推廣現代藝術的文章之外，鮮少參與其他活動。

李仲生在安東街的畫室顯然成為孕育臺灣現代畫家的搖籃。他以先前在東京學習現代藝

8　有關李仲生的生平與藝術，請參見陶文岳，《抽象‧前衛‧李仲生》（臺北市：文化建設委員會，2009）。

術，以及多年來從事現代藝術創作的經驗，鼓勵學生發展自己的特色，而非學習老師的技法與風格。他也不希望學生之間互相模仿，因此特別把學生分為兩班，在不同日上課。李仲生深知西方現代藝術受東方文化影響甚鉅，在教學時特別強調作品要能體現東方的哲學思想。

東方畫會的成員為軍人以及臺北師範學校藝術科的學生。在還沒成立畫會時，他們就已經經常聚會討論藝術。1952年起，吳昊、歐陽文苑與夏陽這三位在空軍工作的成員利用位於臺北市龍江街的防空洞作畫，這個防空洞遺留自日治時期，內部分為三個房間，吳昊與歐陽文苑、夏陽各利用一間作畫，李仲生畫室其他成員也常來這裡討論，這裡甚至成為了藝術家的聚集地，並且吸引外界前來參觀。

除了防空洞之外，李仲生畫室成員也在景美國小聚會。1953年霍剛從師範學校畢業，分發到景美國小任教，1954年蕭勤畢業，也同樣分發到景美國小，景美國小就成為畫室成員另一個可以聚集談論藝術的據點。儘管劉國松不是李仲生畫室的學生，但是由於與霍剛是國民革命軍遺族學校的同學，所以也時常加入這群李仲生學生們對現代藝術的討論。

李仲生畫室成員承襲了李仲生對現代藝術的熱情，一心想要推廣現代藝術，在幾年的聚會之後，有了正式成立畫會的想法。本以為成立組織推廣老師熱愛的現代藝術會得到老師的贊同，但是當歐陽文苑告知李仲生他們想成立畫會的念頭時，李仲生竟然大為驚訝並且揚言要將歐陽文苑趕出畫室，並且於1955年夏天不告而別南下搬到彰化。儘管李仲生反對成立畫會，但是澆不熄學生們的熱情，1955年12月31日在陳道明家聚會時，決定成立畫會，以霍剛提議的「東方」為畫會名稱，隔年霍剛與歐陽文苑向政府申請登記，但未獲同意。[9]

劉國松透過遺族學校的好友霍剛接觸李仲生學生們對現代藝術的討論，這或許讓劉國松思考尋找志同道合的同學組成團體。在老師廖繼春的鼓勵之下，以1956年5月與先前共同舉辦「四人聯合西畫展」的同學郭東榮（1927-2022）、郭豫倫（1929-2001）、李芳枝（1933-2020）為班底成立「五月畫會」。廖繼春是受日治時期教育的西洋畫家，風格以19世紀末黑田清輝（1866-1924）從巴黎學成歸國帶回的「外光派」（plein air painting）為主，後來加入野獸派（Fauvism）較大膽鮮明的顏色，但並未特別追求「現代藝術」。1957年5月10日在中山堂舉辦的首次「五月畫展」除了原本四位成員之外，並加入了陳景容（1934-）與鄭瓊娟（1931-）兩位畫家。

9　　張曉筠，《宇宙‧力量‧蕭勤》，頁36。有關東方畫會成立的過程，請參見霍剛，〈回顧東方畫會〉，收錄於郭繼生編，《當代臺灣繪畫文選，1945-1990》（臺北市：雄獅圖書，1991），頁200-206。

劉國松1959年獲選參加巴西聖保羅國際雙年展（São Paulo Art Biennial）以及法國巴黎青年雙年展（La Biennale internationale des jeunes artistes）。聖保羅雙年展由企業家Ciccillo Matarazzo（1898-1977）於1951年創立，成為威尼斯雙年展（Biennale di Venezia）之後，第二個大型國際雙年展，企圖提升巴西在國際藝術圈的影響力。中華民國於1957年第一次受邀參與第四屆聖保羅雙年展，由國立歷史文物美術館（1957年10月更名為國立歷史博物館）負責徵件。[10] 東方畫會的成員中，蕭明賢與李元佳獲選參展，而蕭明賢的作品〈構成〉獲得榮譽獎（honorable mention），儘管非主要大獎，而是挑選多個國家各一位藝術家頒發，[11] 但消息傳回臺灣仍令臺灣藝術界大為振奮，這對於抽象繪畫在臺灣的發展應該產生了很大的鼓舞。在駐巴西大使館向國立歷史文物美術館報告展覽概況的信函中，除了告知蕭明賢獲獎並寄回獎章、展品目錄之外，也對各國參展的展品有所描述：「展品無論雕塑或繪畫，均屬極端現代化，幾全係抽象派、立體派、野獸派、超現實派等，普通人難以欣賞。」[12]

有了第一次的經驗之後，當聖保羅現代藝術館（Museu de Arte Moderna de São Paulo）邀請中華民國參加1959年的雙年展時，駐巴西大使館發函回外交部，除了鼓吹參展以避免中共乘虛而入，也提到該展覽以「極端新派」的作品最受歡迎：「與展繪畫，以極端新派作品（表現派、抽象派、立體派、超現實派等）最受歡迎。」[13] 這一次的徵件，長期耕耘現代藝術的李仲生名列評審之一。

從1957年五月畫會、東方畫會相繼舉辦首次畫展一直到1960年之間，現代藝術在臺灣藝術圈之間發展起來，抽象藝術逐漸興起。1958年，陳庭詩（1913-2002）、江漢東（1926-2009）、楊英風（1926-1997）、秦松（1932-2007）、李錫奇（1938-2019）、施驊（生卒年不詳）組成中國現代版畫會，其中同時也是東方畫會成員的秦松參加1959年聖保羅雙年展獲得榮譽獎，這是中華民國第二次參加該展覽並且第二次獲得該獎項，再次鼓舞了臺灣崇尚現代藝術的畫家。大約同一個時間，全臺各地的畫會計劃串聯成立「中國現代藝術中心」，由楊英風擔任召集人，定於1960年3月25日美術節在國立歷史博物館國家畫廊舉行聯展，並且召開成立大會，史博館也預定當天頒發聖保羅雙年展的榮譽獎給秦松。但是開展當天秦松的畫作〈春燈〉遭指

10 有關中華民國參與聖保羅國際雙年展的討論，請參見陳曼華，〈臺灣現代藝術中的西方影響：以1950-1960年代與美洲交流為中心的探討〉，《臺灣史研究》24卷2期（2017.06），頁115-178。

11 根據外交部檔案保存之資料，頒發給外國藝術家的獎項有最大獎、最佳外國畫家、最佳外國雕塑家、最佳外國水彩家，還有20個國家各選一位頒發榮譽獎。請參見〈巴西聖保羅國際展覽會（一）〉，《外交部》，國史館藏，數位典藏號：020-090502-0022，頁61，收錄於「國史館檔案史料文物查詢系統」，網址：〈https://ahonline.drnh.gov.tw/index.php?act=Archive〉（2023.02.27瀏覽）。

12 〈巴西聖保羅國際展覽會（一）〉，《外交部》，國史館藏，數位典藏號：020-090502-0022，頁60（2023.02.27瀏覽）。

13 〈巴西聖保羅國際展覽會（一）〉，《外交部》，國史館藏，數位典藏號：020-090502-0022，頁104（2023.02.27瀏覽）。

暗藏了倒著寫的「蔣」字，有「倒蔣」，也就是侮辱元首的意涵的字樣，[14] 遭到撤下、取消頒獎典禮並取消提供場地給中國現代藝術中心成立大會使用，此一事件通稱為「秦松事件」[15]，如此大動作借用公權力的「鬧場」或「砸場」，顯示現代藝術在臺灣的興起已經足夠讓保守人士備感威脅，因而想要藉故打擊現代藝術。

1950年代末臺灣現代藝術的風起雲湧，蕭勤也從歐洲參與。蕭勤1955年獲得西班牙政府提供的獎學金，1956年出發赴西班牙馬德里皇家美術學院留學，但是皇家美術學院所教授的是傳統學院風格，對於多年受李仲生影響而嚮往現代藝術的蕭勤來說，覺得太過保守，因此放棄了馬德里的學校，轉往孕育高第（Antoni Gaudí i Cornet, 1852-1926）、米羅（Joan Miró, 1893-1983）等現代藝術家的巴塞隆納（Barcelona）。儘管巴塞隆納聚集不少前衛藝術家，蕭勤在巴塞隆納也沒有找到教授現代藝術的學校，因此放棄在西班牙就學，改變策略積極參與巴塞隆納當地的藝術團體、與當地藝術家交遊、參與當地展覽。

由於沒有正式入學而失去了獎學金，蕭勤尋找其他收入來源，為臺灣的《聯合報》撰寫介紹歐洲藝文現況的文章，並同時協助籌備東方畫展的首展。在蕭勤積極奔走之下，首次在臺北的東方畫展是東方畫會成員以及西班牙藝術家的聯展，除了見證東方畫會成員多年來在現代藝術方面努力的成果，也可見到西班牙藝術家最新穎的藝術作品，與歐洲藝壇接軌。

蕭勤傳承了李仲生對現代藝術求知若渴的態度，比李仲生有過之而無不及的是李仲生留學時進入日本大學就讀並畢業，利用課餘時間學習現代藝術，但是蕭勤則是直接放棄學院的學習，試圖打入巴塞隆納現代藝術家的圈子，成為歐洲現代藝術家的一份子。

貳、活躍歐洲現代藝術界的蕭勤

蕭勤在巴塞隆納參加皇家藝術協會（Real Círculo Artístico de Barcelona），除了利用協會每天開設的人體素描時間前往練習之外，也結識協會成員，拓展人際關係。除此之外，蕭勤也常參加巴塞隆納法國學院（Institut français de Barcelona）所屬馬約兒協會（Cercle Maillol）舉辦的各種活動，認識當地的前衛藝術家。該會會員達比埃（Antoni Tàpies, 1923-2012）等人成立的七面骰藝術團體（Dau al Set）發行雜誌鼓吹超現實主義（Surrealism）。[16] 或許巴塞隆納

14 當時臺灣在戒嚴時期（1949-1987），元首為蔣中正（1887-1975）。

15 有關「秦松事件」，請參見白適銘，〈春望、遠航：「秦松事件」及人在天涯〉，《春望·遠航·秦松》（臺中市：國立臺灣美術館，2019），頁83-111。

16 張曉筠，《宇宙·力量·蕭勤》，頁46-48。

的藝術團體讓蕭勤更確定畫會組織的重要，儘管人在西班牙，仍全心全力幫忙在臺灣的李仲生畫室同學籌辦東方畫展。

李仲生曾經告訴學生們東方藝術對西方現代藝術的影響，告誡他們不要忘記東方文化的內涵，並且告訴他們日本畫家藤田嗣治（Tsuguharu Foujita, 1886-1968）在歐洲的成功。蕭勤到西班牙之後，深刻體驗李仲生所言，並且感受到想要在歐洲成功，必須與眾不同，善用自身文化的底蘊。因此，蕭勤認真研讀中國哲學思想，還請在臺灣的朋友寄送相關的書籍給他。或許以一位東方藝術家能夠在歐洲引起好奇並獲得注目，蕭勤以羅馬拼音的姓氏「Hsiao」與漢字「勤」合併在作品上簽名。

蕭勤逐漸在巴塞隆納嶄露頭角，1957年於馬達洛市立美術館（Museu Municipal de Mataró）舉辦他在西班牙的首次個展。[17] 並且，參加巴塞隆納爵士沙龍獲選為十位優秀青年畫家。[18] 蕭勤在巴塞隆納廣結善緣以及藝術上的表現對於籌畫東方畫展有很大的幫助。

在蕭勤的奔走之下，第一屆東方畫展邀請了許多西班牙的現代藝術家一同與東方畫會成員展出，1957年11月9日至12日在位於臺北的臺灣新生報社新聞大樓舉辦，同年12月6日至16日東方畫會成員的作品於巴塞隆納的花園畫廊（Galleria Jardin）展出。臺北的東方畫展受到藝文界的支持，有許多藝文雜誌或專欄介紹，尤其是夏陽的堂叔何凡（本名夏承楹，1910-2002）在《聯合報》副刊「玻璃墊上」專欄以〈「響馬」畫展〉為標題介紹東方畫展，使得東方畫會成員自此有「八大響馬」的稱號。

雖然在臺北的東方畫展獲得許多報導，但卻遠不及巴塞隆納的東方畫展成功。在巴塞隆納花園畫廊的東方畫展獲得當地媒體廣泛的關注，多位藝文界重要人士與知名藝術家到場參觀。東方畫展的成功，讓當地的出版社Editorial Gustavo Gili購藏他的作品，並且引薦給當地著名畫廊Sala Gaspar，簽下蕭勤生平首次的畫廊經紀約。[19] 1958年蕭勤於巴塞隆納維雷伊納宮（Palacio de la Virreina）舉辦第二屆東方畫展，同樣獲得成功，多位名人領袖前來觀展。隨著蕭勤移居義大利、紐約等地，東方畫會也隨著他在歐美各地舉辦了十五年。

由於蕭勤在歐洲建立了橋頭堡，以及東方畫展在歐洲的成功，使得東方畫會成員李元佳、夏陽、蕭明賢與霍剛也陸續赴歐洲發展。1959年蕭勤受邀於義大利佛羅倫斯的數字畫廊（Galleria Numero）舉辦個展，並於當年移居義大利米蘭。移居米蘭之後，蕭勤也持續結

17 蕭勤、吳素琴，《逍遙王外傳：側寫蕭勤》（高雄市：龐圖，2018），頁87。

18 張曉筠，《宇宙‧力量‧蕭勤》，頁53。

19 同上註，頁54。

交不少藝術家好友以及與藝廊接觸，持續在義大利與藝廊合作辦展。

在米蘭期間，蕭勤曾與多家藝廊合作，除了米蘭當地的藝廊之外，也曾與德國、法國、英國、美國的藝廊或博物館合作。比較特別的是與馬爾各尼畫廊（Studio Marconi）的關係，在蕭勤收入尚未穩定時，會到馬爾各尼的畫框店以畫作換取作品裝框，而馬爾各尼也兼售蕭勤與其他藝術家的作品，後來才正式成立畫廊，蕭勤直到晚年仍將他的作品由馬爾各尼畫廊代理。

蕭勤在藝術上不願意只有隨波逐流，而是要提出自己的見解並且建立影響力。1960年代初期抽象畫在歐美已經有過於氾濫而趨於形式化的傾向，因而出現檢討的聲音。他與在米蘭認識的藝術家好友卡爾代拉拉（Antonio Calderara, 1903-1978）、日本藝術家吾妻兼治郎（Kenjirō Azuma, 1926-2016），以及東方畫會好友李元佳共同發起龐圖運動（Punto International Art Movement），批判「非形象主義」（Art Informel），並且於1962年5月7日在米蘭的迦達里奧（Galleria Cadario）舉辦首展。龐圖運動反對「非形象主義」，但是他們並非主張回到具象，而是要注重創作的精神性。同年8月11日，龐圖於巴塞隆納舉辦第二次展覽，吸引了十一國共二十六位藝術家參與。[20] 龐圖運動最後一次展覽為1966年5月14日於義大利昂各那（Ancona）舉行，總共舉辦了13次，也曾於1963年在臺北展出。

1966年蕭勤赴美國紐約發展，以當時紐約流行的技法加上自身的東方哲學涵養創作了一系列「硬邊」（hard-edge）作品，在美國期間受聘於紐約長島大學南漢普頓學院教學（The Southampton College of Long Island University）。1971年蕭勤返回米蘭定居，受聘於米蘭歐洲設計學院（Istituto Europeo di Design），1972年又赴美國路易西安納州立大學（Louisiana State University）擔任客座教授。在1970年代，蕭勤可說是已經在歐美功成名就，1978年蕭勤受政府邀請返臺參加國家建設研究會，提出〈對我國現代藝術的發展及對中西現代藝術交流建議書〉，其中建立臺北市現代美術館的提議後來獲得實現，成立了臺北市立美術館。[21] 1985年獲米蘭國立藝術學院教授終身職，可說是對蕭勤長久在歐洲從事藝術創作的肯定。

雖然蕭勤長年居住在歐洲，但是他對於中國繪畫的發展也一直持續關注。他認為今日的世界已經不必再強調藝術的地域性，他說：

認清藝術創作的世界性趨向是必然的。狹窄的地域觀念，已經不合時宜了，如今世界

20 蕭勤、吳素琴，《逍遙王外傳：側寫蕭勤》，頁104。
21 見蕭勤，〈六十七年國家建設研究會中對我國現代藝術的發展及對中西現代藝術交流建議書〉，《與藝術的歷史對話（下）》（高雄市，龐圖，2017），頁190-199。

各地方的各種交流很密切，我們不必去追求百分之百的中國。……若是認識不清世界潮流，侷促在狹隘的地域觀念裡，必然成為井底之蛙。[22]

對於中國藝術現代化的過程是否要選擇特定的媒材創作，蕭勤說：

在中國藝術現代化的過程中，許多觀念及技巧的禁區也應該打破；世界上的現代藝術在今天可說是已沒有任何禁區了，而我們卻仍在劃分中國畫、西洋畫、油畫、水墨畫、水彩畫、水粉畫等等。這是連創作本末都尚未弄清楚的怪現象。須知，一切媒體均祇是創作的技巧與工具，然創作的理念才是領導其他一切的根本思想。[23]

從以上蕭勤的話語，可見蕭勤反對藝術與民族主義掛勾，認為沒有必要繼續追求中國的藝術，所有的繪畫種類都可融會貫通，不需要再區分彼此與各種類別，這一點與劉國松有很大的不同。

參、試圖創造中國現代水墨的劉國松

劉國松從小就展露繪畫的天份，並於初中開始學習中國傳統繪畫，自稱其國畫作品在初中的畢業展受到讚美，就立志要成為畫家。到了臺灣之後，高中唸了兩年的臺灣省立師範學院附屬中學（現為國立臺灣師範大學附屬高級中學）就以同等學歷考上臺灣省立師範學院藝術系（現為國立臺灣師範大學美術學系）。[24] 就讀師範學院時，儘管學校有黃君璧、溥心畬等國畫名家任教，[25] 但是由於認為「中國畫家一代模仿一代，一代又不如一代，看不到有任何發展的前途」，[26] 他從大二開始就放棄國畫，全心學習西畫。[27] 1956年創立五月畫會時，一心嚮往的是西方繪畫，由於抽象繪畫已經在1950年代成為全世界的潮流，在臺灣也有李仲生等人的推介，劉國松在探索各個現代藝術大師的風格之後，也逐漸走向抽象藝術。

儘管劉國松對繪畫的喜好已轉向西畫，他對於傳統國畫在省展中不敵日治時期遺留之「東洋畫」風格感到不平。臺灣於1945年以前受日本統治50年，日本在臺灣舉辦的

22 蕭勤，〈中國繪畫的傳統與現代化〉，《與藝術的歷史對話（下）》，頁118。
23 蕭勤，〈對中國畫現代化的一些反思與前瞻〉，《與藝術的歷史對話（下）》，頁180。
24 劉國松，〈我的創作理念與實踐〉，《劉國松繪畫一甲子》（桃園縣：長流美術館，2007），頁28。
25 劉國松曾撰寫〈溥心畬先生的畫與其教學思想〉介紹溥心畬在師大上課的方式。見劉國松，〈溥心畬先生的畫與其教學思想〉，《藝術家》20期（1977.01），收錄於 The Liu Kuo-sung Archive，網址：〈https://liukuosung.org/document-info1.php?lang=tw&Year=&p=22〉（2023.03.05 瀏覽）。
26 劉國松，〈我的創作理念與實踐〉，頁28。
27 同上註。

官辦美展（臺展與府展）成功推廣了具有「日本畫」風格的「東洋畫」，以及近於印象派（Impressionism）風格的「西洋畫」。1945年中華民國接收臺灣之後，仍持續舉辦官辦美展（省展），把「東洋畫部」改名為「國畫部」，由於省展初期評審以臺籍畫家為多，原本日治時期「東洋畫」的風格仍在省展國畫部佔有優勢，讓來自中國大陸的國畫家不滿，因此引發了1950年代與1960年代的「正統國畫之爭」，而劉國松於1954年在《聯合報》發表〈為什麼把日本畫往國畫部裡擠：第九屆全省美展國畫部觀後感〉等文章，成為「正統國畫之爭」的主要參與者。[28]

劉國松在這幾年間的創作已經從模仿現代主義的各種風格轉變為純抽象的作品，例如1958年的〈剝落的境界〉、1959年的〈天若有情天亦老〉與1960年的〈我來此地聞天語〉。1959年5月的《中央日報》有一篇標題為〈介紹「五月畫展」〉的報導，評論劉國松的作品：「劉國松是其中跑得最快的一位，早已走上『非形象』的道路，著重描抹內在的真實，他的特點是技巧富多樣性，色彩把握得宜，感受性敏銳，能在繪畫裡表現出東方人特有的纖柔，溫婉和憂鬱。」[29] 從這篇報導可見，到1959年第三次五月畫展時，也並非所有成員都走向抽象繪畫，而作者似乎認為抽象繪畫在現代藝術中是較為先進的。

劉國松不僅創作抽象作品，並且為文推廣。為了慶賀中國現代藝術中心的成立，劉國松為1960年3月該中心發行的《現代藝術》撰寫〈抽象繪畫釋疑〉，推廣抽象繪畫，文中他認為現代藝術在經歷各種「主義」之後，未來將會是抽象主義的世界：

> 繪畫到了立體主義以後，畫面上出現的不復自然的原形，表現出具有獨立價值的視覺形象，漸漸地趨向抽象的表現形式，而擺脫了那些自然外表的羈束，走向了繪畫的「本身」。因此抽象繪畫自堪定斯基（Kandinsky）領導「藍騎士」以來已經半個世紀，立體主義，未來主義，超現實主義都已成過去，達達主義更曇花一現，而唯有抽象主義的領域愈拓愈廣，世界藝壇盡是抽象主義的天下，因為只有抽象畫才是獨立的畫，只有抽象畫才是純粹的畫，唯只有抽象畫才是不折不扣的真正的「畫」。[30]

這種線性的現代主義發展論述，與前述《中央日報》報導的觀念類似，認為現代主

28 有關「東洋畫」與「日本畫」的關聯以及「正統國畫爭論」的討論，請參見 Jason C. Kuo, "Nihonga/Tōyōga/Chiao-Ts'ai-hua, 1895-1983" in *Art and Cultural Politics in Postwar Taiwan*（Bethesda, Maryland: CDL Press, 2000），pp.32-83.

29 玲子，〈介紹「五月畫展」〉，《中央日報》（1959.05）。收錄於 The Liu Kuo-sung Archive，網址：〈https://www.liukuosung.org/document-info1.php?lang=tw&Year=&p=71〉（2023.02.27 瀏覽）。

30 劉國松，〈抽象繪畫釋疑〉，《現代藝術》（1960.03），頁 11。收錄於 The Liu Kuo-sung Archive，網址：〈https://www.liukuosung.org/document-info1.php?lang=cn&Year=1956&p=21〉（2023.02.27 瀏覽）。

義的終極就是抽象繪畫，而其他各種「主義」都將成過往雲煙，但是這種論點猶如達爾文（Charles Darwin, 1809-1882）「進化論」所衍生的「社會達爾文主義」，把各種主義的產生視為進化，認為抽象主義是進化的終極；這也類似馬克思（Karl Marx, 1818-1883）的「歷史唯物主義」，認為歷史的發展有其必然的階段與結果，但是這些把歷史發展視為線性必然的觀點在今日的學界已經無法認同。並且，事實上現代主義的各家並未因抽象主義的興起而消失，例如達達（Dada）的精神至今仍影響藝術界。然而，對於當時某些現代藝術的愛好者而言，抽象繪畫似乎是理所當然，但是也有另外一群人反對抽象繪畫，除了「秦松事件」之外，還有時任香港中文大學的徐復觀（1904-1982）撰文攻擊抽象畫，徐復觀1961年在香港《華僑日報》發表〈現代藝術的歸趨〉，認為以抽象為發展方向的現代藝術反科學、反合理主義，無路可走，只能為共產黨鋪路。[31] 劉國松推廣抽象繪畫不遺餘力，看到徐復觀對抽象畫的攻擊，也為文反駁，在《聯合報》發表〈為甚麼把現代藝術劃給敵人？向徐復觀先生請教〉，[32] 在劉國松指名道姓的公開回覆後，徐復觀也在《聯合報》公開回覆劉國松，發表〈現代藝術的歸趨：答劉國松先生〉，[33] 如此一來一往，成了長達半年的「現代藝術論戰」。

大約從1960年開始，劉國松的創作媒材從西方媒材逐漸轉為中國傳統的紙與墨，企圖融合西方的抽象繪畫與中國傳統水墨畫，從他的論述中，也可發現有越來越往中國傳統靠攏的趨向。在發表於1960年的〈論抽象繪畫的欣賞〉一文中，大量引用了中國與西方的典故論證藝術不斷推陳出新，對於藝術的評論也必須與時俱進，對於現代抽象藝術的欣賞，劉國松用欣賞中國書法的方式類比，認為欣賞書法是從抽象的筆墨開始體會，而非先閱讀書寫的內容，欣賞抽象畫也是如此：

> 欣賞現代藝術應該超越時間空間與一切的形象，如欣賞書法一樣不要在畫面上去求知求解，當你看到王右軍的「快雪時晴」帖或索靖的「月儀」帖時，是先欣賞其用筆與飛舞的線條呢？還是先認識清楚字，看其中寫的甚麼意義呢？如果你是先認字的，那你就是不懂書法的人。虞世南筆論中曰：「書道之妙，必資神遇，不可以力求也；必資心悟，不可以目取也。」這也正說明了欣賞抽象畫應有的態度。[34]

31 徐復觀，〈現代藝術的歸趨〉，《華僑日報》（1961.08.14），第1張第2頁。
32 劉國松，〈為甚麼把現代藝術劃給敵人？向徐復觀先生請教〉，《聯合報》（1961.08.29-30），版10。
33 徐復觀，〈現代藝術的歸趨：答劉國松先生〉《聯合報》（1961.09.02-3），版8。
34 劉國松，〈論抽象繪畫的欣賞〉，《文星》34期（1960.08），頁23-24。

劉國松1960年這篇以欣賞中國書法比擬欣賞抽象繪畫的論述，似乎預示了他大約1963年起的「狂草抽象系列」作品，運用草書的線條進行抽象藝術創作。事實上，影響臺灣抽象繪畫發展的美國抽象表現主義畫家中就有多位以書法作為創作的靈感，劉國松以書法入畫其實是跟隨抽象表現主義的腳步。但對劉國松而言，如此一來，不論是材質或是技法，都與中國傳統緊密相連，加上劉國松在上面以書法落款，蓋上紅色的印章，完全是傳統中國繪畫的形式。這個系列作品的畫面內容，看似抽象繪畫，但實際上是以書法線條構築出的山水，而劉國松在繪畫中所運用的書法線條，遠可追溯至石恪（五代至北宋，生卒年不詳）、梁楷（南宋，生於1150）等中國歷代畫家的禪畫，近則受到美國抽象表現主義畫家例如克萊恩（Franz Kline, 1910-1962）的啟發。

劉國松從1960至1965年逐漸發展出結合抽象藝術風格與中國傳統繪畫創造出「中國現代畫」的想法。1965年他集結了先前對於繪畫的論述出版《中國現代畫的路》一書，似乎是正式宣告他要創造「中國現代畫」。在這本書的序言中他說：

> 我的創建「中國現代畫」的理想與主張，是一把指向這目標的劍，「中國的」與「現代的」就是這劍的兩面利刃，它會刺傷「西化派」，同時也刺傷「國粹派」。……一味跟隨西洋現代的風格形式，亦失去自己，……模仿西洋新的並不能代替模仿中國舊的，作為一個中國的現代畫家，如果要想談創造，就必須創造一種古今中外所沒有的，而又是屬於中國所獨有的新的繪畫。[35]

與撰寫這本書同年的4月在《聯合報》有一篇署名胡永的劉國松畫展報導印證了劉國松創造中國現代畫的企圖。報導說：

> 這位五月畫會的大將，中國現代繪畫運動的發軔者的軌跡，斑斑可見。……國松在學校時晚我幾班，一離開學校就倡導中國現代繪畫運動。奔走呼喊，冒險犯難，以復興中國繪畫為己任，開罪了不少人，才使得大家對現代中國繪畫有些認識。功不可沒。[36]

根據這篇報導，這次是劉國松首次個展，於1965年4月2日至5日在國立藝術館（現為國

35 劉國松，〈中國現代化的路自序〉，《文星》90 期（1965.04），頁 66-68。
36 胡永，〈劉國松展畫〉，《聯合報》（1965.04.03），聯合周刊，娛樂，頁 5。

立臺灣藝術教育館）舉辦，除了新作之外，也展出早期作品。在報導中附了6張作品圖像，全部都是最新的「狂草抽象」系列作品，並且毫不掩飾作品風格與克萊恩的關聯：「流動的大塊黑白，和美國的克萊恩構築的大塊黑白，遙遙相對。……國松的畫，濃郁澹蕩，剛柔自如，或在克萊恩的冷峻律格之上。」[37] 報導中還宣告了美國洛克斐勒基金會（The Rockefeller Foundation）邀請劉國松赴美展覽的消息。劉國松能夠受邀至美國展出，是因為李鑄晉的賞識而大力推薦的關係。

1964年李鑄晉來臺研究故宮書畫，停留臺灣期間，因為余光中（1928-2017）的推薦而認識劉國松，至劉國松畫室參觀，看到新作〈寒山雪霽〉大為驚豔，因此推薦劉國松赴美進行藝術交流。李鑄晉對劉國松的賞識，可說是劉國松一生最重要的轉捩點，在這趟美國之行後，劉國松成為國際知名的現代中國畫家，而由於他致力於使用中國傳統的媒材與工具創作抽象畫，並成功推廣形成一股「現代水墨」潮流，因此在臺灣以及其他華人圈也有「現代水墨之父」的稱號。

李鑄晉生於廣東，1954年在美國愛荷華大學獲得藝術史博士學位，並留校任教，1964年獲得美國學術團體協會（American Council of Learned Societies）一年期的獎學金至香港、臺灣與日本進行研究。[38] 李鑄晉於1965年出版《鵲華秋色：趙孟頫的山水》一書，[39] 1966年至堪薩斯大學（The University of Kansas）藝術史系任教，直到1990年取得榮譽退休教授資格退休。除了元代繪畫之外，他的研究範圍也擴及明清以及近現代，或許是受到其老師蘇立文（Michael Sullivan, 1916-2013）的影響，他是當時少數對當代中國繪畫有興趣的藝術史學者。由於出生於中國，在研究中國歷代繪畫之餘，似乎對中國畫未來的走向有一種民族的使命感，冀望能夠出現符合時代的中國畫，並且是他所處的西方世界可以接受的現代中國繪畫。而劉國松結合抽象畫、中國書法筆墨、中國傳統繪畫媒材的「狂草抽象系列」作品完全符合這位中國藝術史家對於未來中國畫發展的期許。

李鑄晉為劉國松安排赴美，並且與羅覃（Thomas Lawton, 1931-）共同為劉國松與陳其寬（1921-2007）、王季銓（又名王己遷、王季遷，1907-2003）、余承堯（1898-1993）、莊喆（1934-）、馮鍾睿（1933-）六位當代中國畫家在美國舉辦巡迴展，展名為「中國山水畫的

37 胡永，〈劉國松展畫〉，頁5。

38 "Obituary of Chu-Tsing Li"，Dignity Memorial，網址：〈https://www.dignitymemorial.com/obituaries/hales-corners-wi/chu-tsing-li-6124801〉（2023.03.03 瀏覽）。

39 Chu-Tsing Li, *The Autumn Colors on the Ch'iao and Hua Mountains: A Landscape by Chao Meng-fu*（Ascona, Switzerland: Artibus Asiae Publishers, 1965）。

新傳統」（The New Chinese Landscape: Six Contemporary Chinese Artists），展覽從1966年巡迴至1968年。李鑄晉在展覽介紹文章的結尾說：

> 在眾多於臺灣、香港與海外工作的藝術家之中，就如同這個展覽的六位藝術家所反映的，終於似乎開始有過去與現在、中國與西方之間的融合。這可以視為文人畫在現代世界的復興，或是中國繪畫發展成二十世紀世界藝術之一部分的開始。[40]

從這段話可看出，李鑄晉對於當代中國繪畫的發展有很高的期望，期待中國繪畫可以與西方有所融合，引入西方語彙，不再是只有中國人才能欣賞，可以成為全世界人類可共同欣賞的藝術。

李鑄晉在這篇文章中毫不掩飾他對劉國松作品的推崇，在提到五月畫會畫家從西方媒材轉為使用傳統中國媒材時他說：「然而，最有趣的紙本媒材實驗可見於劉國松的作品中，自從他把媒材從畫布轉到紙張之後，他首先嘗試在傳統的紙張上運用大膽的筆墨。」[41] 而在介紹劉國松的段落他說：

> 作為臺灣五月畫會的領導者，三十幾歲中段的劉國松或許可說是新生代藝術家的發言人。……在中國的藝術學校時就從傳統技法出走，劉國松並未在中國或是西洋的發展線上二選一，當他覺得需要時就會跨越界線。在幾年苦惱的尋找之後，他終於找到屬於他自己把傳統與西洋繪畫融合至新的表現方式。[42]

劉國松與李鑄晉都來自中國，對現代中國繪畫的發展也有相近的看法，一位是實踐者；一位是評論與推廣者，而劉國松從此之後也更確立他創造中國現代畫的方向。李鑄晉可說是劉國松一生的伯樂，持續不斷幫助劉國松，在臺灣沒有美術系願意聘請劉國松之時，[43] 1971年推薦劉國松至香港中文大學藝術系任教。[44] 中國大陸改革開放後，1981年參加北京中國畫研究院成立大會，1983年於北京中國美術館舉辦個展，李鑄晉也是策展人之一。

由於受到1968年美國阿波羅8號太空船（Apollo 8）傳回人類首次拍攝到地球從月球後方升

40 Chu-tsing Li and Thomas Lawton, "The New Chinese Landscape", *Art Journal* Vol. 27, No. 2（Winter 1967-1968）, pp.150-151. 引文為筆者中譯。

41 Ibid., p.148. 引文為筆者中譯。

42 Ibid., p.149. 引文為筆者中譯。

43 劉國松，〈我的創作理念與實踐〉，《劉國松繪畫一甲子》（桃園縣：長流美術館，2007），頁30。

44 鄧海超，〈兩岸三地與劉國松：現代水墨轉型〉，《劉國松繪畫一甲子》，頁22。

起照片的震撼，發展出「太空系列」作品，使得劉國松除了被稱為「現代水墨之父」外，也成為以太空主題著稱的畫家。當中國也躋身太空俱樂部一員，於2005年發射中國首次多人的載人太空船神舟六號時，劉國松受其感動而創作「神舟系列」作品。

2007年，北京故宮也在剛整修完成的武英殿舉辦「宇宙心印：劉國松繪畫一甲子」個展，劉國松捐贈北京故宮四件作品〈後門〉、〈夜靜雪山空〉、〈四季冊頁〉A組、〈天子山盛夏〉也在展件其中，[45] 劉國松一生最重要的伯樂李鑄晉再次擔任策展人之一。配合這次盛大的劉國松個展，北京故宮也同時舉辦「書畫與現代化：書畫在現代藝術中的流變與波瀾國際學術研討會」，雖然研討會的名稱沒有劉國松，實際上發表的文章都是以劉國松為主題，會後集結出版的論文集書名為《宇宙心印：劉國松一甲子學術論壇》。

李鑄晉在這次北京故宮展覽圖錄中寫了一篇專文，其中對於劉國松的推崇，主要是因為劉國松的作品融合中西，創造出具有中國民族性又符合新時代的風格，他說：

> 劉國松一生的藝術追求，可說是在中國山水畫的偉大傳統上，盡量吸收西方藝術的精華，而創造出一種具有民族性與時代意義的新繪畫風格。[46]

在北京故宮舉辦這歷史性的劉國松回顧展距離李鑄晉發掘劉國松已經40餘年，而李鑄晉對於符合新時代中國繪畫的期待仍然沒有改變，劉國松建立中國現代畫的想法也未隨著時間淡化，反而隨著年齡的增長而更為強烈。在2006年於美國哈佛大學的演講中，他說：

> ……改變了我過去對東方畫系前景絕望的想法。相反的，對水墨畫優良傳統的發揚光大充滿信心，同時一種做為中國畫家的責任心與使命感油然而生。於是在1961年下定決心，丟棄已掌握純熟的油彩與畫布重回東方畫系的紙墨世界，並舉起「中國畫現代化」的大旗，為宣揚「建立東方畫系的新傳統」而努力奮鬥至今。[47]

劉國松1960年代以來所主張的中國現代畫，一直是以中國為中心，隨著時間的演進，劉國松對西方的認同逐漸降低。在〈21世紀東方畫系的新展望〉一文中劉國松對西方世界有所批判，並且推崇中國儒家文化。文中首先他提到1992年秋《中國時報》翻譯美國哈佛大學政治學教授杭廷頓（Samuel Phillips Huntington, 1927-2008）在《外交》雜誌上指出伊斯蘭文化與

45 鄭欣淼，〈從觀念更新到藝術創新〉，《宇宙心印：劉國松繪畫一甲子》（北京市：紫禁城，2007），無頁碼。

46 李鑄晉，〈劉國松與中西文化傳統〉，《宇宙心印：劉國松繪畫一甲子》，頁1。

47 劉國松，〈我的創作理念與實踐〉，頁28。

儒家文化尚未被西方同化而中國的崛起將使歐美文化的第三春成為泡影。這篇翻譯的報導使得劉國松認為西方吹捧留美的外國藝術家目的是為了同化他們原本的國家。[48] 這對於曾受招待赴美的劉國松而言可能有受到利用的感覺。劉國松在該文的結尾說：

> 如果21世紀果真成為中國文化認同世紀，將會有更多外國藝術家到中國來取經，就像漢唐盛世一樣。我們一定要建立起自尊自信，中國繪畫曾經領先西方繪畫達上千年之久，為什麼不會再度超前呢？努力吧！同志們，也為了迎接中國文化認同世紀的到來，做出我們藝術家應有的貢獻吧！將來中國一流的大畫家才是世界一流的大畫家。[49]

劉國松在近八十歲時的言論可說是一種中國民族主義的想法，如果劉國松從1960年代以來就一直以發展中國現代畫自我期許，並且有「現代水墨之父」的稱號，晚年持續強烈的中國認同也是可以理解的走向。

肆、結論

劉國松與蕭勤於1949年來到臺灣，儘管這是一個陌生的異鄉，但是他們的到來又與一般隻身踏入別人地域的個別移民有所不同。首先，這是一個大遷徙，有非常多人與他們一樣因為戰爭從中國大陸移居臺灣，所以他們並不寂寞，東方畫會的導師李仲生，也是來自中國大陸，「五月與東方」的成員大多是同一批遷徙者。此外，統治臺灣的政府也是與這批移民一起遷移過來的，所以，有著相同的政府以及許多夥伴，儘管臺灣是異鄉，又與一般的異鄉不同。

入境隨俗是初入異鄉者通常會採取的策略，但是劉國松在1950年代加入正統國畫之爭，則是對本地文化的挑戰，這是由於劉國松並不孤單，其他來自中國大陸的國畫家也有共同的想法，加上政府也希望除去日本文化對臺灣的影響，讓他有籌碼可以對抗本土勢力。

劉國松大學時代因為認為傳統國畫不斷因襲過往、缺乏創新所以轉而投入西畫的創作，仿效西方現代藝術，並於1950年代末走向抽象的風格，但是在1960年代開始重新以水墨為媒材作畫，並且從中國傳統汲取靈感，希望創造現代中國繪畫。李鑄晉的賞識給了他更大的信

48 劉國松，〈21世紀東方畫系的新展望〉，《宇宙心印：劉國松繪畫一甲子》（武漢：湖北人民，2009），頁19。

49 劉國松，〈21世紀東方畫系的新展望〉，頁24。

心，兩年的美國行似乎讓他成為現代中國繪畫的代言人，也讓劉國松更具使命感，認為現代中國繪畫是一條正確的道路。

然而，旅居歐洲的蕭勤則與劉國松完全不同。蕭勤要在歐洲能夠生存，必須作品能夠在歐洲賣出，因此，蕭勤除了本身就熱愛西方現代藝術之外，他也必須使用歐洲當地的藝術語彙創作以符合當地市場。由於東方哲學啟發了西方現代藝術的發展，蕭勤也積極在作品中融入自身的東方文化，「東方畫展」在歐洲的成功也表示歐洲人對東方文化的興趣。儘管東方文化是蕭勤創作的重要元素，蕭勤從來不認為應該要發展現代中國畫，在一個地球村的時代，已經沒有必要強調國族的藝術了。

劉國松1963年在參觀完蕭勤寄自歐洲的「龐圖」畫展後，在文星雜誌上寫了一篇〈從龐圖藝展談中西繪畫的不同〉發表他的評論。他質疑龐圖運動標榜的是中國的靜觀精神，但是展出作品呈現的卻完全是西方傳統而毫無中國精神。他說：

> 如果要找出該運動共同的肯定與追求，那就是畫面上單純幾何學的處理，是一種純理智，純美學的形的平面安排，這是道地的西方傳統精神，與他們自己所標榜的「中國的靜觀精神」不同。……我之說「龐圖」藝術運動的哲學思想與中國精神不同，是道地的西方傳統精神……它將來的成就，祇是在西洋藝術傳統的金字塔加上一塊磚，對中國繪畫的發展，不會有何貢獻。**50**

劉國松1963年的觀察看似如此，因為蕭勤既然移居歐洲，想要在歐洲打出名號，他的創作使用的就是西方的語彙，儘管蕭勤比其他歐洲藝術家在作品中融入更深層的東方思想，但是他與其他龐圖藝術家的作品是奠基於西方的架構，蕭勤從來沒有想要像劉國松一樣發展現代中國畫。而劉國松從1960年代起就不斷追尋現代中國畫發展的方向，並且帶有民族情感的成分在內，當中國大陸改革開放之後，他填補了中國大陸在抽象繪畫幾十年來的空白。

本文以「離散」與「認同」的角度探討劉國松、蕭勤與他們的時代，兩位藝術家在藝術的表現也都以抽象為主，但是兩位藝術家卻有非常不同的際遇，他們的認同也有所差異，劉國松企圖創造現代中國繪畫，不斷加深自身的中國認同，提升在中國與華人世界的影響力；而蕭勤則是在西洋抽象繪畫中加入深層的東方哲學，並採取一種地球村的概念面對當代藝術。

50 劉國松，〈從龐圖藝展談中西繪畫的不同：兼評「龐圖」國際藝術運動展〉，《文星》70 期(1963.08)，頁 46-47。

中文專書

· 白適銘，《春望‧遠航‧秦松》，臺中市：國立臺灣美術館，2019。
· 陶文岳，《抽象‧前衛‧李仲生》，臺北市：文化建設委員會，2009。
· 張晴筠，《宇宙‧力量‧蕭勤》，臺中市：國立臺灣美術館，2014。
· 劉素玉、張孟起，《一個東西南北人：水墨現代化之父劉國松傳》，臺北市：遠流，2019。
· 蕭勤、吳素琴，《逍遙王外傳：側寫蕭勤》，高雄市：龐圖，2018。
· 蕭瓊瑞，《五月與東方》，臺北市：東大圖書，1991。
· 蕭瓊瑞，《現代‧水墨‧劉國松》，臺中市：國立臺灣美術館，2017。
· 謝佩霓，《另類蕭勤》，臺北市：時報文化，2005。

英文專書

· Li, Chu-Tsing. *The Autumn Colors on the Ch'iao and Hua Mountains: A Landscape by Chao Meng-fu*. Ascona. Switzerland: Artibus Asiae Publishers, 1965.

中文期刊論文

· 李鑄晉，〈劉國松與中西文化傳統〉，《宇宙心印：劉國松繪畫一甲子》，北京市：紫禁城，2007，頁 1-2。
· 陳曼華，〈臺灣現代藝術中的西方影響：以 1950-1960 年代與美洲交流為中心的探討〉，《臺灣史研究》24 卷 2 期（2017.06），頁 115-178。
· 鄧海超，〈兩岸三地與劉國松：現代水墨轉型〉，《劉國松繪畫一甲子》，桃園縣：長流美術館，2007，頁 20-23。
· 劉國松，〈21 世紀東方畫系的新展望〉，《宇宙心印：劉國松繪畫一甲子》，武漢：湖北人民，2009，頁 19-24。
· 劉國松，〈論抽象繪畫的欣賞〉，《文星》34 期（1960.08），頁 23-24。
· 劉國松，〈從龐圖藝展談中西繪畫的不同：兼評「龐圖」國際藝術運動展〉，《文星》70 期（1963.08），頁 45-47。
· 劉國松，〈我的創作理念與實踐〉，《劉國松繪畫一甲子》，桃園縣：長流美術館，2007，頁 28-31。
· 鄭欣淼，〈從觀念更新到藝術創新〉，《宇宙心印：劉國松繪畫一甲子》，北京市：紫禁城，2007，無頁碼。
· 霍剛，〈回顧東方畫會〉，收錄於郭繼生編，《當代臺灣繪畫文選，1945-1990》，臺北市：雄獅圖書，1991，頁 200-206。
· 蕭勤，〈六十七年國家建設研究會中對我國現代藝術的發展及對中西現代藝術交流建議書〉，《與藝術的歷史對話（下）》，高雄市，龐圖，2017，頁 190-199。
· 蕭勤，〈中國繪畫的傳統與現代化〉《與藝術的歷史對話（下）》，高雄市，龐圖，2017，頁 110-121。
· 蕭勤，〈對中國畫現代化的一些反思與前瞻〉，《與藝術的歷史對話（下）》，高雄市，龐圖，2017，頁 172-181。

英文期刊論文

· Clark, John，"The Tradition of Chinese Painting Reconceived: Liu Guosong and Modernity"，收錄於故宮博物院編，《宇宙心印——劉國松一甲子學術論壇》，北京：紫禁城，2009，頁 162-174。
· Kuo, Jason C. "Nihonga/Tōyōga/Chiao-Ts'ai-hua, 1895-1983" in *Art and Cultural Politics in Postwar Taiwan*. Bethesda, Maryland: CDL Press, 2000, 32-83.
· Li, Chu-tsing and Thomas Lawton. "The New Chinese Landscape", *Art Journal* Vol. 27, No. 2 (Winter 1967-1968): 142-151.
· Munroe, Alexandra，"Ink-wash Painting Debate: Is it Modrn or a Break from Modernity?"，收錄於故宮博物院編，《宇宙心印——劉國松一甲子學術論壇》，北京：紫禁城，2009，頁 180-186。

報紙資料

· 徐復觀，〈現代藝術的歸趨〉，《華僑日報》（1961.08.14），第 1 張第 2 頁。
· 劉國松，〈為甚麼把現代藝術劃給敵人？向徐復觀先生請教〉，《聯合報》（1961.08.29-30），版 10。
· 徐復觀，〈現代藝術的歸趨：答劉國松先生〉，《聯合報》（1961.09.02-3），版 8。
· 胡永，〈劉國松展畫〉，《聯合報》（1965.04.03），聯合周刊，娛樂，頁 5。

網頁資料

· "Obituary of Chu-Tsing Li"，Dignity Memorial，網址：〈https://www.dignitymemorial.com/obituaries/hales-corners-wi/chu-tsing-li-6124801〉（2023.03.03 瀏覽）。
· 〈巴西聖保羅國際展覽會（一）〉，《外交部》，國史館藏，數位典藏號：020-090502-0022，收錄於「國史館檔案史料文物查詢系統」，網址：〈https://ahonline.drnh.gov.tw/index.php?act=Archive〉（2023.02.27 瀏覽）。
· 玲子，〈介紹「五月畫展」〉，《中央日報》（1959.05）。收錄於 The Liu Kuo-sung Archive，網址：〈https://www.liukuosung.org/document-info1.php?lang=tw&Year=&p=71〉（2023.02.27 瀏覽）。
· 劉國松，〈抽象繪畫釋疑〉，《現代藝術》（1960.03），頁 11。收錄於 The Liu Kuo-sung Archive，網址：〈https://www.liukuosung.org/document-info1.php?lang=tw&Year=&p=63〉（2023.02.27 瀏覽）。
· 劉國松，〈溥心畬先生的畫與其教學思想〉《藝術家》20（1977.01），收錄於 The Liu Kuo-sung Archive，網址：〈https://liukuosung.org/document-info1.php?lang=tw&Year=&p=22〉（2023.03.05 瀏覽）。

李再鈐訪談錄

2022年1月5日，新北市金山

林以珞（以下簡稱林）：老師您在福建時適逢戰亂，想請問當時您的讀書環境，以及是在什麼機緣下決定到臺灣讀書？

李再鈐（以下簡稱李）：我家族自先祖到父叔輩大都從事藝事，自幼耳濡目染。高中畢業後，我想投考杭州藝專或南京中央大學藝術系，我先到福州。這其間有很多同學已在臺灣受業過，勸我何不就近去臺灣報考新設立的師院美術系，因為當時共產黨已南下攻佔北京、濟南、徐州，情勢緊張。我就這樣渡海過臺灣，投考省立師範學院藝術系，恰巧跟楊英風（1926-1997）等同屆錄取。

林：1948年您進臺灣省立師範學院就讀，生活非常艱苦，又遇到「四六學潮」被關押了五天。但後來沒畢業的真正原因是什麼？當時師院有那些老師讓您印象比較深刻？

李：師範學院受業期限為4年，先前有一班稱「勞圖專修科」唸3年，如施翠峰（1925-2018）、宋世雄（1929-2006）等都是，目的是儲備中學美術教師。那時候我們常鬧學潮，跟公費有關係。一個月的伙食費發下來，幣值狂跌，一個禮拜就用完，米還有，菜錢沒有了。所以每天我們流行的口號是：「反飢餓，反壓迫，要自由，要民主！」這是四六學潮的起因。四六學潮正好就是1949年4月6號，放春假的時候，很多臺灣同學回家了，有關單位要抓肇事份子，減少一些抵抗的人。他們發動警察、憲兵及部隊，把整個學校包圍，把我們抓到陸軍總司令部。調查過後，沒有證據，就先釋放一批人，老師來保啊！因為家長都在大陸。這兩百多人當中有些人沒有釋放，有些被關在綠島。這個事件以後，代理院長謝東閔（1908-2001）下臺了，劉真（1913-2012）上來，就把師範學院當作集中營一樣在管理。一個大學生活成這個樣子，受不了的，很多人在事變以後都逃回去。我當然也想回去，我對學校本來就非常不滿，因為沒有設備，真的很窮啊！但是搭船要3個銀圓，怎麼也借不到，最後一班船開走了。

師院當時就陳慧坤（1907-2011）教素描，廖繼春（1902-1976）教油畫，後來馬白水（1909-2003）也來教。馬白水也是旅行開展覽到臺灣，最後回不去了。我們就趁機會闖到辦公室去，當著系主任莫大元（1891-1981）的面，說：「請把馬白水留下來！」後來馬白水真的留下來。多年以後，我有一次碰到馬白水，我問他當時教的學生跟現在的學生有什麼不一

樣？他說太不一樣了。我們那時候很慘，沒有水彩，水彩都是上海的馬利牌，臺灣還沒有做顏料。我們也沒有水彩畫紙，就用模造紙什麼的。我們畫油畫，是把窗簾布拿來繃木框子，木框子也是自己買木頭來釘，上面再塗一些加膠水的白粉，完了才在上面畫。這張如果畫得不好，就重複在上面再畫。馬白水就說，現在的學生畫的是進口的水彩畫紙、顏料，還愛畫不畫，跟你們完全不一樣。我們就是用粗糙的紙，很用功地畫。

黃榮燦（1920-1952）在我們一年級時，他就進學校教了。第二年以後他還增加很多課程，教我們做版畫。他很活躍，當時跟臺大、師大的學生聯合起來，創了一個叫「麥浪」的讀書會。

第二年開始有雕塑課，何明績（1921-2002）是我們第一個雕塑老師。他是一個好好先生，在一個破房子裡放了一個水缸，弄了泥土，我們就塑一個頭像。一個學期我連一個頭像都沒有塑完，還掉在地上扁掉了。那時候大家對雕塑並沒有太大興趣。

有一個我一定要提的，張義雄（1914-2016）是當年素描課的助教，我們當時就已經看出來他很厲害。他的素描真好，會告訴你怎麼畫，木炭怎麼用，他的方法又快又乾淨俐落，我們真得很感佩他。他是個了不起的老師，還自己設一個畫室教學生，吳兆賢就是他的學生。

廖繼春比較嚴肅，少講話，我們很少到廖繼春家裡聊天。陳慧坤太太人很好，我們去他家裡她都會請我們吃點心、吃水果。陳郁秀（1949-）我們都還抱過她，這都是我們當學生很難得的事情。

黃君璧（1898-1991）對我印象壞極了，因為那時候我總是吊兒郎當，還抽煙。我常常不去上課，就拿著畫架出去寫生，或在走廊上畫畫。結果碰到黃君璧，他說你怎麼可以一個人在這裡，搞什麼東西！又看我在抽菸，他氣得要死。

我承認，我常常違規，點蠟燭看書，常被記過。1950年的下半年，學校出了一個退學的佈告，後來我就離開學校了。那時候並不覺得這是什麼大事情，我認為自己不可能在臺灣待那麼久。結果一戒嚴，鐵幕一垂下來，70多年就一直在臺灣待下來了。

林：儲小石老師為什麼會找您去印染廠擔任布花設計？

李：四六學潮以後，省立師範學院正在改革，劉真來當院長，黃君璧是藝術系主任。藝術系被分成兩組，一組是工藝組，另一組是美術組。工藝組繼承勞圖專修科的課程，讓工藝

組的學生可以去中學教勞作。工藝組的主任是儲小石，他是第一個到日本學工藝的中國人，他在京華美專主持過美術教育工作。因為他在大陸的名望很高，所以省立師院就請他當工藝組主任。我是美術組，原本不認識他。後來不明原因下，工藝組只成立一年被撤銷了。離職後，他受聘於七堵一家印染廠擔任工程師，急需一位圖案設計員，經朋友推薦，我跑去應徵。看過我的繪畫習作後，他告訴我：「所謂的純藝術，只是紙上談兵，像迷失在象牙塔裡。真正的藝術應該表現在生活上，表現在實質的用品上。為社會大眾所共同接受的，才是真正有價值的作品，才是真正的藝術，切勿自我陶醉、孤芳自賞。」我當時覺得蠻有道理，就決定去印染工廠上班。

當時印花布技術還很古老，用手工描黑白線條，再用油紙刻，再貼到紗網上去印。我花了很多功夫去了解如何畫古老圖案，先用單色，之後才用雙色套印。我很快進入狀況，儲老師也讚許我。但是當時臺灣社會紛亂，市場蕭條，印染廠難以經營，不到一年即宣告停業。

林：老師您在臺灣手工業推廣中心十年之中接觸到雕塑、陶瓷和攝影等各種媒材，請問這個時期的設計工作對您往後藝術創作是否影響很大？還是您覺得設計和藝術創作不能混為一談？

李：印染廠之後，我經常換工作，但都很短暫。我不時警惕自己，不要懈怠，不要妄自菲薄。所以就不斷閱讀新知，努力充實自己，並創作不輟。一切在峰迴路轉後，竟然出現柳暗花明的新境。有一天，儲小石帶了一位洋人，臨時到我中和中興路住家，參觀我的圖案設計畫作。他很喜歡我畫菊花的線條，走之前他說：「你明天到我們那裏來上班好不好？」這位洋人就是裴義士（Richard B. Petterson），他曾經在北京生活16年，講了一口標準的北京腔國語。他是臺灣手工業推廣中心技術顧問團的頭號人物，主要是指導如何利用臺灣農村的天然原料，設計製造出新手工產品，以迎合美國市場的需求。那時候臺灣手工業推廣中心是美援機構，和農復會一樣。美國有個「馬歇爾計畫」（The Marshall Plan），目的在援助因戰爭受害的國家。他們來臺灣研究本地古老的工藝技術和原料，設計可以外銷到美國的器皿，以提升臺灣農民的就業機會，並改善貧窮的生活條件。

我是1958年進入臺灣手工業推廣中心，1968年離職。可以「十年磨一劍」，來比喻這一段學習與創作的艱辛歷程。我慶幸有此機會學習新知，練就一身技藝，並終身受用無窮。手工業推廣中心對我最大的幫助，是從平面布紋設計進入立體的工藝設計，自然而然也對立體雕塑感到興趣。這絕非學院教育所可比擬，對於我往後的雕塑創作也助益良多。

我知道歷史上很多著名雕塑家都是從工藝入手，例如，義大利文藝復興時期製作〈天堂之門〉浮雕的吉貝爾蒂（Lorenzo Ghiberti, 1378-1455），和後來鑄造〈柏修斯之像〉的塞

利尼（Benvenuto Cellini, 1500-1571），他們原本都是工藝匠師。我也相信並肯定在十九世紀之前，工藝家和雕塑家的身分是一致的，只有作品表現上的不同。美國近代名雕塑家卡爾德（Alexander Calder, 1898-1976），原是一位機械工程師。我非常欣賞他晚期懸吊式的動感作品（mobile）和大型立地的靜態雕塑（stabile）；豈知他還設計製作過細膩而精巧的耳環、項圈及戒指等。而另一位雄渾剛健的鋼鐵結構雕塑家大衛・史密斯（David Smith, 1906-1965），他原是在汽車工廠工作，也曾設計過袖扣、果核胸墜等，都是精彩無比的工藝品。

至於西班牙著名的兩位雕塑家岡薩雷斯（Julio González, 1876-1942）和奇利達（Eduardo Chilida, 1924-2002），他們的基礎都是鐵工，淵源於家族的傳統職業，所以都是金屬匠師。岡薩雷斯主要製作金屬小擺設品、胸針和項鍊等，純粹是用焊接技巧創造許多有趣的工藝製品，搖身一變成為近代鐵雕的先行者和倡導者。奇利達的造形較粗獷而簡潔，但手工細膩，純粹顯示出非機械性的自然原始氣質。

我在手工業推廣中心，對包裝袋設計、展覽設計和室內設計都時有接觸。但現代設計，尤其是工藝設計，都沒有像傳統的（十九世紀之前）那樣具有權威性和神力的物件。過去傳統的工藝都帶有神聖的意味，譬如帝王王冠、帝王印章（「玉璽」）、皇后項鍊或戒子，都是很莊嚴的東西。其他如神像、護身符、祭祀器、儀仗器、辟邪物或陪葬品的嚴肅、莊重和規格化，也都帶有精神力量並長久受到重視。早期原始時代的耳環、配飾都具有神秘的宗教信仰、政治權力、信譽、地位、財富的象徵意義，富原始生命的魅力。傳統工藝不但做為普通民眾精神棲息的依附，更滿足權貴或統治者對奢慾和權力的想望，甚至作為祈求來世得到福份的象徵物。

現在的工藝，由於商業化與消費取向，早已喪失崇高的精神性和藝術價值，同時削減了工藝家與材料間心物交互作用的造型意義。就我的觀察，當年手工業推廣中心的美國顧問們，都在倡導我們生產一次性的器物，這不是工藝。我當時就體悟到，這種破壞性物質將會汙染環境，並危及後代子孫。

工藝品或藝術品的精神性價值實難分高下，只是實用性有所差別。兩者都含有時代性、民族性、地域性和國際性，甚至歷史性與個人性等意涵。工藝與雕塑並沒有顯著界線，古今中外都是如此。所以說，雕塑製作往往借重工藝技巧，工藝造形則常仰賴雕塑立體美的構成原理。

在這十年磨劍期間，我確實深思遠慮過「設計的重要」，它和這個社會大眾息息相關。我從歷史和現實清楚地看出，科技文明和藝術文化都仰賴著設計的智慧和實踐而存在，設計家應秉持著教養，誠心明智地去從事良心的職守，當有春回大地的可能。

林：老師您早期參觀許多國外的美術館、博覽會與畫作，這是否影響您現代藝術的發展的想法？

李：大約在1962年，我就已夥同王建柱（1931-1993）、陳登瑞和許常惠（1929-2001）等同學，籌組「六藝設計公司」，以真正具有設計的現代理念，商業性地從事社會服務，營業項目擴張到平面印刷設計之外的櫥窗、室內裝潢、包裝、工藝和展覽等。我們抱持著理想，依據並推崇二十世紀（1920-1935年之間）德國包浩斯（Bauhaus）的新設計理論。他們強調從理性和實際去處理設計問題，其概念是新造形主義（Neo-Plasticism）與稍早的構成主義（Constructivism）相結合的新學說。也就是說，美術設計與工業技術在過程中扮演重要角色，成為1930年以後現代化的一個象徵。

我沒有辭去手工業推廣中心的職務，兩頭兼顧，通常都日夜工作，休息時間很少。1962年前後，手工業推廣中心需要大量的工藝品包裝設計，以應付紐約世界博覽會（1963年起）中國館零售攤位的需要，我手邊增添了兩名助手，仍忙碌不已。當然我也做出好成績，主管十分滿意。因而1966年獲得「亞洲生產力組織」的邀請，赴日參加「國際包裝會議」，並考察參觀日本商業包裝設備和製作實況。

這是我第一次出國，夢寐以求，無非都是想了解、見識國際設計和藝術現況。我像井底蛙，超脫狹窄視域，在東京期間碰巧遇上「羅丹展」，看到不少羅丹（Auguste Rodin, 1840-1917）的雕塑、水彩畫和速寫的原作。同時，我也到京都、奈良和大阪等地，一覽具有中國唐風的建築和文物。我在日本前後待了20天，收穫良多，真是不虛此行。

此後我連續五年（1966-1970），每年都出國一次，都是由政府僱聘赴歐洲、美洲、澳洲和亞洲各地辦理國際商展的設計和展覽事宜。我也藉機遍走各國名城，參觀美術館和現代藝術發展的狀況。出發前，我都先計劃好目標，排好行程，按圖索驥。大致上都能在預期時間裡，看到我想看的名作。

譬如，1968年到美國之前，我已先研究了紐約的現代繪畫─抽象表現主義。到美國後，我特地到紐約現代藝術博物館（Museum of Modern Art）和其他幾個博物館去找。抽象表現主義開始於1950年左右，我去的時候，這些博物館已經不展這些作品了，我覺得很洩氣；但是我看到低限主義的作品。我也在惠特尼美術館（Whitney Museum of American Art）看到雕塑家野口勇（Isamu Noguchi, 1904-1988）的回顧展。我很早就注意 Noguchi 的作品，他什麼材料都可以創作，是一位蠻特別的雕塑家。現代舞蹈家林懷民（1947-）和瑪莎・葛蘭姆（Martha Graham, 1894-1991）很熟，我聽過他們的錄音對話，因此我對葛蘭姆的印象很深刻。葛蘭姆的舞蹈團在紐約表演時，舞臺上擺的就是Noguchi的作品，舞者就是繞著他的作品轉，所以我對

Noguchi 的作品特別注意。旅程最後，我去水牛城（Buffalo）找同學，無意間在水牛城的現代博物館（Modern Art Museum）看到抽象表現主義及新的視覺藝術特展，我高興地不得了。我一直在蒐集抽象表現主義的資料，當年資料的收集都非常困難。

1970年最後一次的環球之旅，我是到比利時參加商展，趁機看了林布蘭特（Rembrandt van Rijn, 1606-1669）和魯本斯（Peter Paul Rubens, 1577-1640）兩位名家的作品。我在歐洲轉了一大圈，去了義大利、德國和西班牙等國家。返臺之前，我特地在大阪停留了將近一個月，仔細地參觀了「大阪世界博覽會」。這是全球設計和雕塑界最精采、最新穎的一次國際性大展，讓我著實大開眼界，對我往後的創作和設計也產生極大的影響。

林：您於1975年《藝術家》雜誌創刊時，開闢專欄寫西方雕塑史，從希臘、羅馬、文藝復興、新古典到羅丹、佩夫斯納（A. Pevsner, 1886-1962）、賈勃（Naum Gabo, 1890-1977），介紹到二戰前後西方現代雕塑的演變，包括布朗庫西（Constantin Brancusi, 1876-1957）、阿爾普（Jean Arp, 1886-1966）、亨利·摩爾（Henry Moore, 1898-1986）到馬克斯·畢爾（Max Bill, 1908-1994）等人，您當時的構思是什麼？

李：何政廣原本是《雄獅美術》雜誌的編輯，1975年他自己創立《藝術家》雜誌，找我寫現代雕塑的發展史。我就從文藝復興開始講，一直談到超現實主義。老實講，很多東西我也是拷貝印刷品上的照片，有些則是我走了一趟歐洲回來，把自己拍的東西放進去。我前後不過寫了十幾篇，也不算太多。

我介紹過俄羅斯構成主義雕塑家賈勃。賈勃會畫幾何形體的人像，而他的雕塑根本就是幾何造形的人體，非常有空間感。他的幾何形象，並不是硬梆梆的幾何抽象，而是曲線造形。後來他甚至用尼龍繩拉出線條之美。他很多作品我都很喜歡，《雄獅美術》我寫過一篇〈賈勃的結構〉介紹他。《藝術家》雜誌剛發行的時候，前十幾期，每期我都寫一篇講述雕塑的文章。那時候我就開始構思，想寫一本「現代雕塑之路」的書。所以我是用幾個近代雕塑家的風格作分類，再按年代去安排。後來談到達達主義時，我當時在銘傳（銘傳女子商業專科學校）上課，三年制的銘傳學生說她們看不懂。我想說，我的學生都看不懂，我寫這些幹嘛！所以後來就停掉了，沒有繼續寫。

林：老師您開始創作雕塑，在媒材和造形上是怎麼去思考的？您在1985年的〈雕塑的現代感〉的論述中，寫到：「立體主義，無論是繪畫或雕塑，都不是抽象藝術。」談到現代雕塑的抽象範疇，您是怎麼看抽象的？

李：1968年四十歲時，我堅持辭去手工業推廣中心的工作，也離開了「六藝」，想專心從事雕塑創作。雖起步較遲，但為時不晚。當我積極準備雕塑和繪畫作品，計劃隔年舉行個

展，正式步入純藝術行列。

我開始做抽象雕塑，就是玩鐵，那時才三十幾歲。在西方的抽象雕塑，也不過是1920年代才開始。據我所知，西班牙的鞏查利斯（Julio González, 1876-1942）最早，他們都是直接拿鐵這種材料來電鎔焊接，臺語普通叫它「黑鐵」，直接就能焊成一件作品。因為不須再翻模，所以只有一件，也不會變形，這是焊鐵的好處，就是表現金屬本身的特質。尤其生鏽的表面，感覺非常自然、非常有趣，任何材料都無法替代。開始時我也不是馬上做，而是在研究、了解鐵鏽的好處之後，才開始創作。

我的研究資料最早從美國新聞處取得，那邊有很多報導藝術家的外國刊物，這是一個來源。第二個是臺北衡陽街的大陸書店，那裡大部分進口日本的音樂和藝術書籍，也有一些日本美術雜誌，像 Atelier（工作室）。Atelier 介紹現代雕塑的鐵雕，我看了黑白照片，覺得非常生動，生命力很強。鐵有鏽的、破的，非常有意思。那時候美國有生產這種鐵，俗名就叫做「銹鐵」。臺灣中鋼也生產過，叫做「耐候鋼」，表面的鏽本身就是一種保護膜，不會繼續鏽進去。很多美國的雕塑家也拿來做雕塑。

我玩的是抽象造形，抽象分兩種，一種是理性的，一種是感性的。我的作品風格應該算是感性的抽象，後來大部分漸入理性，材料改用不銹鋼。因為我的幾何造形，並不是隨便弄個三角形、方形，就是叫做幾何抽象。我的每件作品都有我的哲理思考，在《鐵屑塵土雕塑談》裡，就談到很多我的幾何抽象觀念。

林：老師可以談談「五行雕塑小集」的參與過程嗎？

李：1966年楊英風從羅馬回來後，1969年他在中山北路二段開設「呦呦藝苑」，並邀請我去參加開幕展。展覽開幕時，展出很多都蠻現代的雕塑作品。但「呦呦藝苑」很短命，只展過一次就結束了。1969年我和王建柱、劉宇迪等人，也在臺北良氏畫廊舉辦「六人夏展」。

「五行雕塑小集」是1973年，有一天楊英風打電話來，說：「我和幾個雕塑朋友在一起聚會，你要不要來？」我說：「好啊！」他找了我、陳庭詩（1913-2002）、吳兆賢、郭清治（1939-）、邱煥堂（1932-）、朱銘（1938-2023）和蕭長正（1954-）等人，我們在一個咖啡館碰面。見面後，楊英風說外雙溪有一塊開價低的地，地主條件是買方將來必須蓋學校。他想辦一個雕塑學校，說將來我們都是學校的基本幹部。大家滿懷希望，覺得這是很有意義的事。之後，我們一個月見一次面，輪流作東，並交換新的見聞。聚會二、三年後，有人建議開作品觀摩展。1975年就在國立歷史博物館舉行「五行雕塑小集」首展。1983年第二次展覽在百家畫廊。1986年金陵藝術中心負責人薛瑋先生向文建會申請經費，又替「五行」辦理全省巡迴展，展期長達一年。之後，我們就沒有任何活動了。

李再鈴　1969　蒙以養正　212×227×3cm　壓克力彩、畫布
藝術家自藏〔圖片來源：引自台灣創價學會文化總局編輯，《李
再鈴雕塑九十而作展》（臺北市：創價文教基金會，2018），頁
17。李再鈴授權。〕

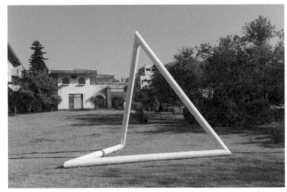

李再鈴　2008（1972）　60°的平衡　450cm 高　不銹鋼〔圖片
來源：引自劉永仁，《低限・無限・李再鈴》（臺中市：國立臺灣
美術館，2018），頁 127。李再鈴授權。〕

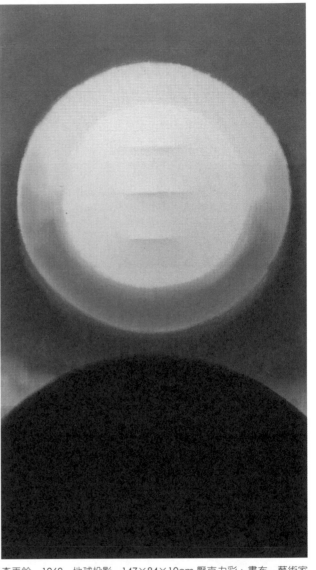

李再鈴　1969　地球投影　147×84×10cm 壓克力彩、畫布　藝術家
自藏〔圖片來源：引自台灣創價學會文化總局編輯，《李再鈴雕塑九十而
作展》（臺北市：創價文教基金會，2018），頁 19。李再鈴授權。〕

「五行」是楊英風取的名字，是指金、木、水、火、土，這是宇宙很基本的物質，這些物質也可以是雕塑的材料。「小集」這兩個字是我取的，小集就是說我們並非正式組織，也沒有太公開。後來邱煥堂把它翻成英文，叫做 *Zodiark*。

林：老師您怎麼看英國的亨利・摩爾的雕塑和賈勃的結構？您可以談談您自己的作品嗎？另外，您在談現代雕塑時常常提到要掌握「雕塑本質」，請問您對「藝術本質」的定義是什麼？

李：我一直都很喜歡亨利・摩爾，他有很多有趣味的談話。有人問他：「你為什麼老

是要雕石頭？」他說：「石頭有反抗的力量，當一鏟打下去，就有回彈的力量，這種反抗力量對我來講是個很大的誘惑，好像我要去制服它」。這是一種征服物質的快感和完成作品的成就感，非常有吸引力，使他對雕刻石頭產生莫大的興趣。在《亨利・摩爾在大英博物館》（*Henry Moore at the British Museum*）一書中，他自述從埃及、希臘到中南美洲、復活島、南太平洋諸島，再到原始非洲大陸古老的石雕或木刻的人體作品中，獲得很多靈感和原始的智慧，以及美的感受和生命力的啟示。他的作品材料大都是石頭和鑄銅，一生總數有900多件。亨利・摩爾之於英國人，就像莎士比亞（William Shakespeare, 1564-1616）和蕭伯納（George Bernard Shaw, 1856-1950）一樣的重要。

至於賈勃，早年我曾經在《雄獅美術》發表文章，談論有關他的創作。一般都認為他的作品應稱為構成（composition），而不是結構主義（Constructivism）。他的作品風格和材料，截然不同於亨利・摩爾。構成的意思好像講巴黎鐵塔是 composition，是一個造形結構，而不是工程結構。composition 和 constructivism 是不同的意思，字典上可能解釋都是「結構」，但是一個是美的結構，一個是工程結構。構成只能說是很單純地利用線、面、體和色彩。賈勃是純粹的抽象，代表性作品是用塑膠框架，排列拉滿尼龍細線，以替代「面」的形成，十分特殊。他的初期作品受到蘇俄結構主義的影響。離開蘇俄後他住在德國達十年之久，受到新造形主義和「藍騎士」表現主義風格的感染。他也受聘在包浩斯學校授課，和保羅・克利（Paul Klee, 1879-1940）、蒙特里安（Piet Mondrian, 1872-1944）等藝術家為伍。他的特有作品風格穩定而成熟，後來在英國與當時評論家赫伯特・里德（Herbert Read, 1893-1968）過從甚密，作品被稱讚像詩一樣美。最後他又到了美國，他一生都在流浪中過活，作品少，但極具獨創性。他不斷在追求空間，作品充分表達空間的存在，他就在這種半透明、半透氣的虛無空間中生活。

亨利・摩爾是很感性的；而賈勃是很理性的，他的線條都是筆挺的、有規律的，在規律之間產生變化。他是純粹線條和面結合的美。賈勃有些作品沒有線，都是面的關係。我早期純粹是線條的美，沒有面。但是1983年開始到現在為止，我都在做一些幾何結構的創作。2017年臺大〈自強不息〉這件作品，實際上20年前我就想做，但是因為找不到四米五高的大滾筒，所以一直延宕。最近十年之內，才開始有有大滾筒，可以將鐵板壓成有弧度的圓筒。我必須配合工業技術，用厚的不銹鋼板壓出我要的圓筒，這樣弧形才會完美。

我既講究幾何造形，也講究數學的美。數學的美是很古老的名詞，現在中國大陸也在談。我有一本大陸出版的書，專門講「數學美學」的道理，它蘊藏著哲學的意味在裡面。什麼叫「數學美學」？簡單來講，就是絕對的精確。我要90度就是90度，線條直的就是直的。

桃園機場〈即時即地〉一作，是由四個工廠完成。它的面非常複雜，因為電腦軟體可以計算出絕對的平面。〈即時即地〉的形體，有七個面交叉的點，一定得對的非常準確。電腦先計算好，計算好之後我再請人做3D列印。尺寸必須完全準確，再送到雷射切割工廠，切下來的邊是絕對精確的，這些都拜現代新科技之賜。我在講的就是幾何數學的美，切割出來的線條都符合幾何結構的道理。

〈低限的無限〉，五塊是完全一樣的東西，它有60度的接頭，以及150的原度，五段接起來，就成為這樣的形狀。其實它還可以再接，可以無限延長。「低限」就是一個單元，一個單元加一個單元，再加一個單元，就是「無限」。數學家不承認世界上有無限的東西，它就是有限的，minimal 就是最低限的。1，一般都叫1或是0.1，0.01也是一個 minimal。我在看數學的書，很多數學家都認為世界上沒有無限的東西，古希臘的數學家就認為無理數是不合理的，是不存在的。數學家他要能夠計算的東西才算數，不能計算他就不承認那是數學的問題，它就變成哲學家的問題，哲學家才有這個無限。

小時候我看過農人在編繩子、麻繩或草繩，他編一段以後再接一條，又再接一條，可以變得很長。如果他一直編，繩子不是無限長嗎？我想這個單純問題，哲學家沒辦法解決，藝術家可以參一腳，這就是無限。〈低限的無限〉，連接五段就可以立起來變一個造形，這就是我的作品。

〈元〉是元始的元，單元的意思，一個單元再加一個單元，就一樣的可以成為無限。〈60°的平衡〉是我得意的作品，它非常奧妙，但一般人都看不懂。它的造形翻來覆去都一樣，而且一定不會倒下去。它四方是完全一樣的三角形體，最難的地方在於每一方交接的地方都是60°。

元智大學的〈無限延續〉差不多有兩層樓那麼高。最矮的地方，人可以走進去。人一定要走到作品的中間去欣賞，因為中間是空的。我一直有一個觀念，你一定要身體運動去欣賞作品，而不是呆立著看作品，你必須和作品發生密切的關係。我的〈生日快樂〉，人可以走到作品裡面去，走到裡面和在外面看不一樣，小孩子可以在裡面爬來爬去，很好玩！

我現在講不銹鋼，不銹鋼有它特別之處。譬如說鏡面的，會發亮；毛絲面的，一絲一絲的細紋，它就產生不同的感覺，有視覺的變化效果。北美館的〈低限的無限〉我用大紅色，當時考慮的是美術館四周都是灰灰白白的，所以給它一個漂亮顏色。後來不幸發生「紅色事件」，北美館問我能不能改成別的顏色，我說不行，但後來還是被改了。

不管繪畫或雕塑，本質上基本條件都相同，其要素是：造形、線條、色彩、材料和紋理；關於美的要素也相同，包括：調和、對比、對稱、比例、平衡、統一、韻律、節奏、重

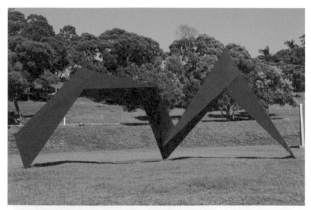

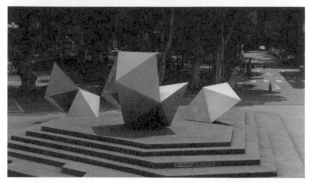

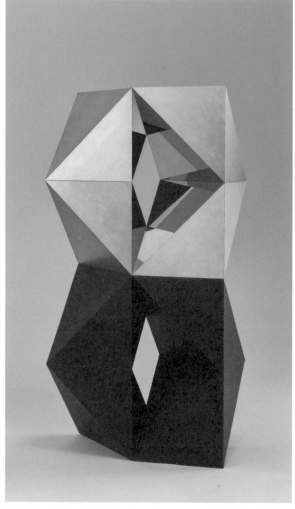

李再鈐　1986　虛實之間　30×60×120cm　不銹鋼、硫化銅
高雄市立美術館典藏（圖片來源：高雄市立美術館提供）

【左一】　李再鈐　1983　低限的無限　500×500×1000cm　不銹
　　　　　鋼、烤漆　國泰人壽保險有限公司收藏〔圖片來源：引
　　　　　自劉永仁，《低限·無限·李再鈐》（臺中市：國立臺灣
　　　　　美術館，2018），頁 92。李再鈐授權。〕

【左二】　李再鈐　1986　合　210×600×450cm　不銹鋼　中原
　　　　　大學收藏〔圖片來源：李再鈐，《"你的雕塑"我的詩》（新
　　　　　北市：李再鈐自印，2014，頁 62。李再鈐授權。〕

【左三】　李再鈐　1986　好合　79×95×85cm　不銹鋼、噴漆
　　　　　〔圖片來源：引自台灣創價學會文化局傳播處編輯，《低
　　　　　限無限·即興 89：李再鈐雕塑展》（臺北市：創價文教基
　　　　　金會，2016），頁 27。李再鈐授權。〕

【左四】　李再鈐　1992　無限延續　220×250×250cm　不銹鋼、
　　　　　噴漆〔圖片來源：引自劉永仁，《低限·無限·李再鈐》（臺
　　　　　中市：國立臺灣美術館，2018），頁 78。李再鈐授權。〕

李再鈴　1993　生日快樂　直徑約 2000cm，同心圓組合共 12 片　不鏽鋼、烤漆　李再鈴收藏〔圖片來源：李再鈴，《"你的雕塑" 我的詩》（新北市：李再鈴自印，2014，頁 102。李再鈴授權。〕

李再鈴　1994　你的雕塑　No.1　84×60×202 cm　金屬　國立臺灣美術館典藏〔圖片來源：引自劉永仁，《低限・無限・李再鈴》（臺中市：國立臺灣美術館 2018），頁 120。李再鈴授權。〕

李再鈴　1994　元　295×700×248cm　不銹鋼、漆　國立臺灣美術館典藏〔圖片來源：引自劉永仁，《低限・無限・李再鈴》（臺中市：國立臺灣美術館，2018），頁 74。李再鈴授權。〕

複和漸次等等。這是對一件美術品，在觀賞或評價上，都要有這些視覺感官的要求。至於所謂的「現代感」就不一定了，有的是故意在破壞這些，捨棄傳統上的要求。雕塑因為是三維（長、寬、高）空間的立體物，所以它對空間的要求更嚴格。除了視覺空間之外，還要有行動空間，觀賞者可以四面八方、上下左右走動觀看，而且還要有量感和塊狀感的視覺要求。現代雕塑裡有一

李再鈴　2007（1986）　對立與和諧　410×160 ×115cm　不銹鋼　藝術家自藏〔圖片來源：引自台灣創價學會文化局傳播處編輯，《低限無限・即興 89：李再鈴雕塑展》（臺北市：創價文教基金會，2016），頁 25。李再鈴授權。〕

種叫「動態藝術」（Kinetic art），就變成有四度空間，已經不是固態的，並且需要各種動力，動力不同，其視覺效能也不同。此外，更有「低限藝術」、「觀念藝術」、「地景藝術」和「行為藝術」等，都不能在傳統的框格內去評論它，因此只能稱為「藝術」，而不是什麼主義。我相信將來要談「藝術本質」的問題實在相當困難，也不會有定義。

林：最後想請老師談談您個人的藝術風格？以及您是如何將中國哲學思想和西方現代造型融合為一？

李：我從來沒有想過要用什麼風格來表現我的作品，只是在想一定要表現什麼。1969年我第一次個展時，我就在想我要做些什麼，整個展覽我表現一個圓、一個圓圈、一個圓球。我認為圓是所有一切造型的開始，圓是生命的開始，胚胎是圓的，蛋是的，圓的東西太多了。比如我們喝水的杯子，杯口一定是圓的。那時候我開始研究《易經》，《易經》的八卦、中間的太極，以及老子所說的「道生一，一生二，二生三，三生萬物」，我覺得都很了不起。爻文，陽是一條橫線，陰是一條線中間斷掉成兩小段。《易經》的八卦都是以這兩個符號運作，這很像現在計算電腦的0與1，都從這個開始。我認為中國《易經》的陰陽符號，就是0與1的意思。我領悟了這個道理之後，我就開始想怎麼表現它。

那時候我很窮，要展覽很困難，所有的材料都是拼湊的，有什麼材料就用什麼材料，很多都是工廠的廢料拼湊出來的，不是特意要做什麼作品，要參照什麼風格。我第一次個展是以畫為主，我一直想當畫家，而不是雕塑家。那時候已經在做雕塑，但雕塑的數量很少，只有3、4件而已，大部分還是繪畫。第一次個展是顧獻樑（1914-1979）幫我策劃的，他請了很多位藝術家朋友，包括楚戈（1931-2011）、何懷碩（1941-）、林惺嶽（1939-）等來開座談會。有幾個人很不客氣地說，我的展覽是一個意念展，像一個未知的東西，將來的歷史會不會留下來都大有問題。展覽結束後，有一天顧獻樑跟我講：「再鈴兄，我覺得你的雕塑比繪畫好上好幾倍，你為什麼不往雕塑方面發展？」我說：「是嗎？」他說：「是啊！」我的展出目錄單是一份摺紙，顧獻樑幫我寫了一篇序文，他給我很多鼓勵，這對我來說是蠻重要的一件事。

多年以來，我孜孜不倦在藝術表現上投注心力，探求個人雕塑創作的新方向。自1983年後，我一系列的作品都是依據紐約70年代的「低限藝術」觀念而進行，是尊崇和強調「數學之美」的哲學思惟，也是現代工業機械與電腦數位科技相整合的應用方法，含生命規律和自然法則的思考。

〈低限的無限〉這雖是作品的標題，也是以後發展的方向和方法。「低限」指的是一個單元，始終是一個最低限的數字，通常以「1」為代表，而不是極限「0」。「低限」也是一個單純的基本形體，以多個相同的單元不斷聚集，就成為「無限」，是哲理性的通用詞，無定

式、無限量，更沒有任何結構的制約。正如《莊子》〈天下篇〉所説的「至大無外，謂之大一；至小無內，謂之小一」，都是數學的涵義。前者有無限大，無限長之意；後者是小到眼睛看不到，像原子、電子、質子。

其實這是一件非常簡潔、規律的幾何造形，外表塗上紅漆，主要是使形象更為明顯，脱離了周遭環境的干擾，這也是一般雕塑陳列時所應該考慮的問題，沒有特殊意義。低限藝術的作品也強調不拘材料，不用傳統技法，不露個人性格，不加任何華麗裝飾。這也是《老子》所説的：「五色令人目盲，五音令人耳聾，五味令人口爽，……是以聖人為腹不為目，故去彼取此。」這意思是説藝術的存在價值，必須用心靈的感悟去衡量，而不以眼視為準。所以他又説：「天下皆知美之為美，斯惡已；皆知善之為善，斯不善已」。不料二千五百年前老子的箴言成為今天的美學經典。

〈低限的無限〉問世後，不幸鬧出「紅色事件」，使我精神大受打擊和傷害。「紅」只是三原色之一的單純色相，所謂「中國紅」，我們的喜慶不都用紅色？不料它和五段長形三角錐體連起來，從側面看像一顆紅色的大星，很可笑，它成為上世紀八〇年代的禁忌，是臺灣在政治戒嚴時期所不允許的。然後又遇上一位無知的藝術品管理人員，把它改成銀白色！這是個什麼世界？……

這種不可言喻的醜陋事件，並沒有把我打垮，我還是站著。從1986年以後，我連續做了好多件低限觀念的雕塑。雄獅畫廊也特地為我舉辦一次個展，主要用意在告訴大眾，藝術不該染上那不該有的汙穢，它是聖潔、高尚的，應受尊敬的理念，可用理智去判辨它的純真無邪。1986年以後的作品都是拔地而起，像是飛向天空的大型戶外作品，都不是偶然的視覺效果的製作，是有意拋却傳統思惟的新觀念作品，真正以非感性概念到純粹理性邏輯思考中，去尋找美學的新結構體，追求純粹的「數學美學」，以展現我個人創作理念與風格。

「數學美學」的理論起源於希臘數學家畢達哥拉斯（Pythagoras, 570 BC-495 BC）「數與形」的創説，以及「黃金比例」的發現。它是支配了整個人類審美的準則，也是古希臘人所認定的文化精神的根本。就是人與宇宙，人與社會的和諧要素，即「美就是和諧」的定義。這種思想數千年來，就是人世所共同認知的客觀事實。

中國的《易經》和《老子》，以及希臘的數學家歐基里德（Euclid, 325 BC-265 BC）的《幾何原本》都是永世常新的基本哲學原理，為全人類的共知。後來亞里斯多德（Aristotélēs, 384 BC-322 BC）的「整一説」，則是從藝術形式中探討各種構成和諧的有機因素和特質，我把這個叫做「整合」。「整」字是動詞也是形容詞，「合」字應是動詞也是名詞，兩字連在一起可稱是形容詞的動名詞，只是邏輯式的構成（Composition）和組合（Unity），屬於冷靜而

李再鈐　2002　品　72×80×87cm，不銹鋼〔圖片來源：李再鈐，《"你的雕塑"我的詩》（新北市：李再鈐自印，2014，頁106。李再鈐授權。〕

李再鈐　2006　0與1─無上有　900cm高　不銹鋼、烤漆臺北藝術大學典藏〔圖片來源：引自李再鈐，《"你的雕塑"我的詩》（新北市：李再鈐自印，2014，頁64。李再鈐授權。〕

李再鈐　2003　紅不讓　620×440×229cm　不銹鋼、烤漆　臺北市立美術館典藏〔圖片來源：引自劉永仁，《低限・無限・李再鈐》（臺中市：國立臺灣美術館，2018），頁80。李再鈐授權。〕

李再鈐　2007　太一　360×320×40cm不銹鋼、黑色花崗石〔圖片來源：引自劉永仁，《低限・無限・李再鈐》（臺中市：國立臺灣美術館，2018），頁121。李再鈐授權。〕

李再鈐　2008　金鋼圈　高93cm　鋼鐵　臺北市立美術館典藏〔圖片來源：臺北市立美術館提供〕

李再鈐　2015　即時即地　1600×700×220cm　不銹鋼、烤漆　桃園機場第一航廈入境大廳公共藝術〔圖片來源：引自劉永仁《低限‧無限‧李再鈐》（臺中市：國立臺灣美術館，2018），頁82。李再鈐授權。〕

李再鈐　2016　天地人和　100.5×114×52.2cm　不銹鋼、烤漆　臺南市美術館典藏〔圖片來源：引自台灣創價學會文化局傳播處編輯，《低限無限‧即興89：李再鈐雕塑展》（臺北市：創價文教基金會，2016），頁66。李再鈐授權。〕

李再鈐　2017　自強不息　450×350×100cm　不銹鋼、烤漆　國立臺灣大學典藏〔圖片來源：引自劉永仁，《低限‧無限‧李再鈐》（臺中市：國立臺灣美術館，2018），頁81。李再鈐授權。〕

嚴肅的美。亞里斯多德又說：「秩序是時間的勻稱」，「勻稱則是空間的秩序」，而「明確」是對「秩序與勻稱的限定」。人間事物進化程度越高，則秩序、勻稱和明確的關係就越充分而明顯。「明確」即是由「整合」所造成的感官印象，也就是我所製作的〈整合與融和〉。

過了九十歲之後，我又回到《易經》的理念中，去尋找數學美的漢式因素，我仍然以幾何造形表達了〈自強不息〉和〈天地人和〉等主題意象的巨型雕塑製作，甚至在東和鋼鐵工廠駐場創作期間，也以該廠生產的各型工字鐵為原料，製作了〈只緣身在此山中〉和〈功在工力〉等幾何造形的大件戶外作品，多少帶有些許感性的成分，因為我想將中國詩的意境融入數學美之中。

李再鈐 大事紀

1928	・3 月 15 日，出生於中國福建省仙遊縣。
1948	・隻身來臺，就讀臺灣省立師範學院（今國立臺灣師範大學）藝術系美術組。
1950	・受「四六事件」牽連，遭臺灣省立師範學院退學。
1951	・經省立師範學院藝術系工藝組主任儲小石推薦，擔任基隆七堵印染工廠布紋圖案設計師，直至 1957 年。
1956	・與李蕙蘋女士結婚。
1958	・進入臺灣手工業推廣中心服務，從事工藝設計及產品開發。
1962	・與同學王建柱、陳登瑞、許常惠、余史等人籌設「六藝設計公司」。
1966	・臺灣手工業推廣中心派至日本，參加「亞洲生產力組織」主辦之國際包裝會議。二十天日本考察行程中，參觀日本收藏羅丹展。
1968	・離開臺灣手工業推廣中心。 ・任教於中國文化學院（今中國文化大學），迄 1972 年。 ・開始參與經濟部籌辦之國際商展，擔任展場與商品陳列之設計工作。 ・赴美國南部參加聖安東尼城舉辦之「西半球博覽會」中國館設計師，飽覽馬雅文化及藝術展品。 ・參訪美國東岸博物館，包括：紐約古根漢美術館、紐約大都會博物館、紐約現代藝術博物館、惠特尼博物館、華盛頓特區弗瑞爾美術館等，長達三個月。
1969	・由顧獻樑策劃，於臺北凌雲藝廊舉行「李再鈐作品近作展」。 ・參加國立歷史博物館「國際造型藝術家環太平洋巡迴展」。 ・與同學王建柱、劉宇迪等人，於臺北良氏畫廊舉辦「六人夏展」。
1970	・赴比利時參加國際商展，並至安特衛普參觀魯本斯故居以及林布蘭特銅版畫工作室。 ・轉赴荷蘭阿姆斯特丹博物館參觀林布蘭特鉅作〈夜巡〉，之後再赴西德、義大利、西班牙參觀旅行。 ・從馬德里飛往紐約，至惠特尼美術館參觀低限主義作家聯展。 ・返臺前，轉機至日本參觀大阪世界博覽會，歷時約一個月。
1972	・任教於銘傳女子商業專科學校（今銘傳大學），迄 1984 年。 ・自設「三川設計公司」。 ・於中華藝廊舉行「世界銘雕塑攝影展」個展。
1973	・4 月，與楊英風、陳庭詩、吳兆賢、郭清治、邱煥堂及朱銘等人，於臺北明星咖啡室討論「五行雕塑小集」之籌組。
1975	・「五行雕塑小集」正式成立。 ・3 月 25 日起，以〈60°的平衡〉、〈透明的三角錐體〉，參加在國立歷史博物館「五行雕塑小集 '75 年」首展。 ・4 月，《希臘雕刻》出版。
1979	・3 月 21 日 - 4 月 5 日，參加阿波羅畫廊「現代雕塑家邀請展」。
1981	・9 月 6 日 - 17 日，臺北版畫家畫廊「李再鈐雕塑展」。 ・參加臺北玄門藝術中心「現代雕塑五行展」。
1983	・12 月 17 日 - 31 日，臺北百家畫廊「五行雕塑小集 '83 年展」。 ・12 月 24 日，以〈低限的無限〉受邀參加臺北市立美術館開幕展。

1985	·〈低限的無限〉遭民眾投書，指稱「從某一角度看，形似紅星」。北美館代理館長蘇瑞屏於 1985 年 8 月中旬，逕自將作品從紅色擅改為銀色。李再鈐以侵犯創作權及藝術尊嚴多次抗議，1986 年 4 月，監察院函令臺北市政府，將作品改回原來之紅色。 ·〈紅色的曲解〉參加「國際造型藝術家協會 '85 臺北展」。
1986	·9 月 6 日 - 28 日，雄獅畫廊「李再鈐雕塑近作展」，展出不銹鋼雕塑與陶片浮雕兩大類作品。 ·〈低限的無限〉獲國泰金控典藏，12 月移至國泰建設民生東路環宇大樓前庭陳列。 ·受中原大學委託製作創校三十週年紀念雕塑〈合〉，並獲該校典藏陳列於行政大樓前。 ·〈正三角的組合〉參加金陵藝術中心策劃之「五行雕塑小集 '86 年展」。
1987	·政府宣布解嚴，啟程返鄉探望母親與親人。 ·迄 1995 年，連續九年赴中國進行古蹟探訪與考察，分別至雲岡、敦煌、龍門及驪山陵等地調查古代雕塑。
1988	·7 月，《探親探藝》出版。
1991	·〈虛實之間〉獲高雄市立美術館及福華飯店典藏。
1992	·《人生花園：祖母畫家吳李玉哥傳》出版。 ·受遠東企業集團委託創作〈無限延續〉，以資紀念元智大學創校三週年並典藏陳列於該校校園中。
1994	·〈元〉（1994）獲國立臺灣美術館典藏。
1996	·〈你的雕塑 No.1〉（1994）獲國立臺灣美術館典藏。
1998	·《中國佛教雕塑》由國立歷史博物館出版。 ·4 月，〈二而不二〉參加高雄市立美術館「國際雕塑鉅作戶外展」。
1999	·參加新加坡「國際造形藝術展」。
2001	·新北市金山藝術生活空間「生活・藝術空間」個展。
2006	·〈紅不讓〉（2003）獲臺北市立美術館典藏。 ·6 月 11 日 - 7 月 9 日，受邀參加臺北大趨勢畫廊「天地原道──臺灣戰後抽象雕塑評選」展。
2007	·參加北京「當代藝術博覽會」及上海「當代藝術博覽會」。
2008	·1 月，《鐵屑塵土雕塑談──李再鈐八十文鈔》出版。 ·10 月 4 日 - 2009 年 3 月 31 日，國立臺北藝術大學關渡美術館與大趨勢畫廊合辦「哲理與詩情──李再鈐八十雕塑展」。 ·參加臺北「國際藝術博覽會」。 ·參加臺北福華飯店「五人雕塑聯展」。
2009	·3 月 14 日 - 4 月 25 日，臺北大趨勢畫廊「鐵屑・塵土──2009 李再鈐雕塑個展」。
2011	·4 月 9 日 - 30 日，參加大趨勢畫廊「雕火──焊接藝術」展。 ·11 月 5 日 - 12 月 3 日，參加大趨勢畫廊策劃「形色版圖──抽象藝術五人展」。
2014	·6 月，《"你的雕塑"我的詩》出版。 ·12 月 13 日 - 2015 年 11 月 29 日，參加朱銘美術館「『破』與『立』──五行雕塑小集」聯展。
2015	·應邀參加臺北中山堂「向大師致敬──臺灣前輩雕塑十一家大展」。 ·年底，完成桃園機場第一航廈入境大廳公共藝術作品〈即時即地〉（一組七件）。
2016	·3 月起，臺灣創價學會策劃「低限無限・即興 89──李再鈐雕塑展」於臺中、臺北至善及雲林斗六景陽等藝文中心巡迴展出。
2017	·受邀參加第五屆「東和鋼鐵國際藝術家駐廠創作計畫」，進駐苗栗廠，進行為期 45 天之創作。 ·8 月 19 日 - 12 月 17 日，受邀參加由文化部駐紐約臺北文化中心、美國康乃爾大學強生美術館及臺北市立美術館合辦，並於康乃爾大學強生美術館展出之「悚憶：解・紛──解嚴與臺灣當代藝術展」。 ·應邀創作國立臺灣大學新建綜合大樓公共藝術〈自強不息〉，後由國立臺灣大學典藏。
2018	·8 月 18 日 - 10 月 28 日，應邀於臺北當代藝術館舉行「低限命題・感性空間」東和鋼鐵國際藝術家駐廠創作展。 ·12 月 6 日 - 2019 年 1 月 15 日，宜蘭縣政府文化局與臺灣創價學會於臺東美術館、花蓮石雕博物館及宜蘭羅東文化工場巡迴展出「李再鈐雕塑─九十而作展」。
2019	·〈天地人和〉（2016）獲臺南市美術館典藏。
2021	·榮獲「新北文化獎」。
2022	·1 月 5 日，接受「台灣藝術史研究學會」執行，文化部「臺灣藝術研究」經費補助之「點燈傳藝──戰後至解嚴期間（1945-1987）帶領風潮臺灣美術家之訪談調查研究及出版」團隊訪談。 ·10 月 29 日 - 12 月 18 日，尊彩藝術中心「剛柔俱現──李再鈐鋼雕、徐永旭陶塑聯合展覽」。

劉國松訪談錄

2022年9月25日，臺北

賴明珠（以下簡稱賴）：劉老師，其實藝術創作者多數個性都會比較叛逆，有自己的一些想法。您的藝術創作跟您這樣的叛逆性格，是不是有一些關係呢？

劉國松（以下簡稱劉）：我想有關係。譬如說，我就舉一個例子。大學二年級時，我們有一堂色彩學是莫大元（1891-1981）老師教的。快到夏天了，天氣很熱，他講課的時候，國語不是太好，講話又慢，所以我坐在那裡就睡著了，坐在我旁邊的同學說我還打呼。他把我推醒了，莫大元就叫我：「站起來！」他說：「你不想聽，就出去！」我就出去了。我跑到體育館去打籃球，因為覺得需要動一動。我一走，莫大元就在講臺上頓腳，說是把灰都抖起來，結果他頓了幾下後就走了，不教了。那個時候，我們班長是孫家勤（1930-2010），他就到處去找我，叫我去道歉。他跑到宿舍、畫室，到處都找不到我。結果晚上找到我，說：「你不得了！莫老師氣得不上課了！」莫老師說：「你們這個課我不要教了！」說完就走了。孫家勤說：「那不得了啊！」我說，「怎麼不得了了？」孫家勤說：「你第二天一定要去道歉。」我就堅持不肯道歉。他就說：「這樣好了。你去，我幫你道歉」。第二天，我們就到辦公室去道歉，我就站在旁邊，孫家勤就說，劉國松覺得他不對，來道歉什麼的。講完，莫大元就說：「沒事，沒事，事情過去就算了！」沒想到兩天之後，訓導處佈告欄出了個佈告，記我兩個大過。

二年級一開學的時候，訓導處曾找我去，叫我負責辦漫畫壁報。我說我不會畫漫畫，他質疑藝術系的學生為何不會畫漫畫？我回答我們根本沒有漫畫課！他說，「漫畫壁報都是藝術系二年級負責的，現在三年級推薦你。」我就堅持不肯，因為我不畫漫畫，對漫畫也沒興趣。好了，就因為這個，我把訓導處也得罪了，又因為莫大元記我兩個大過。所以，從二年級開始，每一個學期我的品行分數都是60。

後來三年級的時候，聽說暑假參加軍中服務訓導處可以加分，於是我就報名去澎湖和金門軍中服務，結果品行還是60分，到了四年級我跟導師講，畢業的時候品行分數還是60分的話，這多難看啊，可不可以打高一點，導師說我給你打96分。結果成績單下來還是60，好在沒有被學校開除。所以這可能就是因為我叛逆的個性所致吧！

賴：不過還好，您其他創作方面的表現成績都很好。

賴：接著想問老師，一般的研究者都會把老師您當做是五月畫會創會者，以及臺灣現代繪畫的先驅代表人物。五月畫會的創立，是由四個師大的畢業學生創立的。是否先談談在師大藝術系的情形。

劉：因為我過去在中學很用功，我一年級的時候，想說到了大學應該玩一玩了。我又喜歡打籃球，還跟體育系的同學組織一個籃球隊常常到外面去比賽。朱德群（1920-2014）老師是我們的導師和素描老師，他看我不用功，還找女同學來勸我，我也不聽。有一次系際籃球比賽，我們系裡同學籃球打的都沒有我好，後來爭奪冠軍輸了三分，沒有拿到冠軍。那次雖然打輸了，我自己卻還挺得意的，打完球，同學們準備了西瓜，我正在吃西瓜時，朱德群老師走過來，我根本不知道他來看球賽。我說：「哎呀！老師也來替我們加油！」結果朱德群講了一句話，他說：「我一直聽說你的籃球打得怎麼好，今天看了也不過是如此！」講完之後轉頭就走了。哎呀，這一下子，他這一當頭棒喝，讓我晚上一夜睡不著覺，反省之後，我就明白過來，我想：「我這一輩子就想做畫家才考到藝術系來，為什麼來了又不用功呢？」一年級之後，我整個暑假都沒有玩，一直在教室裡畫素描。第二年開學的時候，第一張畫，我很用功地畫了，朱老師一看，想說我怎麼會進步這麼快。朱老師知道我沒有錢買油畫顏料，特別把他的一個油畫箱送給我，獎勵我，箱內裝滿了油畫顏色。那時候我一下子感動得流下淚來。後來朱老師跟我一直保持很好的關係和聯繫。他到法國之後，還常常跟我通信，我每次去巴黎也都住在他家。

師大的老師們對我都很好，孫多慈（1913-1975）老師對我也好的不得了。就是黃君璧（1898-1991）老師對我不好，因為我叛逆嘛！我從初中二年級開始畫國畫，都是臨摹，考進師大主要也是靠國畫考進去的。進了師大還是臨摹。我畢業的時候成績第一名，第一名畢業的人通常會被留校當助教，他不好意思不問我，就叫孫家勤來問我，我說：「好啊！當然願意啊！」他說：「但是黃主任說，你呀，不在藝術系辦公室上班」。我說：「那在哪裡上班呢？」他說：「對面圖書館有一個教育資料館，你就在教育資料館上班」，我問「在那裏上班做甚麼呢？」他說畫統計圖表。我聽了之後說：「我是來作畫家的，怎麼變成去畫統計圖表，我寧可去中學教書，也不願意去畫統計圖表。」我的個性你就可想而知了。

賴：黃君璧老師為什麼不喜歡您呢？

劉：就是因為我反對臨摹類的美術教育。

賴：可是他那時候在師大教的時候，提倡寫生的呀！寫生不是臨摹啊！

劉：他教畫主要還是臨摹，我們那時候都是臨摹。

賴：所以您不肯臨摹，不肯好好的練功夫？

劉：因為一年級的時候，藝術導論老師虞君質（1912-1975）。他講了一句話，我印象非常深。他說：「一切的藝術來自於生活。」他這一句話給我的影響非常大，後來我就反省，中國畫為什麼一天到晚臨摹？一天到晚仿古？它不是來自於生活，而是來自於古人的生活。我就一直在反省，所以我雖然畫了好多年的國畫，但是我覺得這是有問題的，結果二年級之後，不管是水彩畫、油畫課，通通都以寫生為主。我就回過來一想，這個才是真正來自於生活。我覺得國畫完全沒有前途，從此以後，就把國畫全部丟掉，全盤西化。主要畫西畫，只有上課交作業的時候，才畫國畫和臨摹老師的稿子。二年級的時候，本來選了書法課。因為金勤伯老師上課的時候說：「畫中國畫一定要練字，你字寫不好，畫一定畫不好」。我聽了這個話，馬上去把宗孝忱（1891-1979）老師的書法課退掉，我說：「我不練書法，看看將來的畫能不能畫得好」。

到了四年級的時候，溥心畬（1896-1963）還要我們先讀詩經，再練書法，然後才臨摹。雖然溥老師在上課時很少講繪畫理論，但卻說過：「寫畫與寫字一樣，最重要的是筆力。寫篆書能夠使筆畫平衡，一筆寫過去頭尾一樣，這就需要筆力。」於是我就猛練過一陣子篆書。後來他又告訴我們：「寫隸書練習藏鋒，隸書如起筆和點，都必要藏鋒回折，不藏鋒寫不出。」古人形容書法的古拙，沉著與自然，有所謂屋漏痕，有所謂折釵股如錐畫沙，如印印泥。從隸書可以訓練達到這個目的。所以我又練了一陣子的隸書，可惜沒有多久，卻又被創造的欲望帶到另外一個世界裏去了。

後來我到中國大陸去訪問的時候，人家都說：「你給我們留個字吧？」結果我只能說我的字寫得太差，沒有下過苦功練書法呀！那時我就還真有點後悔呢。

賴：您的畫還是都有簽名啊！簽名就是要有書法的底子嘛。

劉：說老實話，我小時候倒是練過書法，小學、中學都有書法課嘛！還有受溥心畬老師影響，短暫而又全神貫注的練習，對我恐怕已是受用無窮了。

賴：你們師大四個學生，畢業之後組五月畫會，那時候有什麼樣的想法或宗旨？

劉：李芳枝（1933- 2020）、郭豫倫（1929-2001）、郭東榮（1927-2022）和我都是同班同學。師大前三年，我們都去看全省美展，很仔細地看，覺得得獎作品都很保守，很失望！覺得三

年來的全省美展水準都很差。後來四年級，當時在準備畢業展覽，就覺得我們畫的都比他們得獎的好。四個人商量的結果說，我們一起去參加全省美展，一起拿獎去。結果四個人裡面三個人落選，只有一個人入選。

賴：誰入選？

劉：是郭東榮。郭東榮為什麼會入選？因為他畫的還是印象派。我們三個人都比印象派新，野獸派也有，立體派也有。我送去的是張立體派風格的畫。結果我們三個人通通落選。最後郭東榮也沒有得獎，其實他印象派畫的比那些得獎的都好。後來我們就很氣啊！因為同學都知道我們都落選了，丟人嘛！我們就發牢騷。後來有人跟我們講，他說，你們想要參加全省美展，不可能入選，永遠也不可能入選！我們問為什麼？我們畫得比他好，為什麼不能入選？他說，就是因為你們畫得好，絕對不能讓你們入選，因為得獎的那些人，都是評審委員的學生，他們輪流得獎。

賴：可是那時候廖繼春（1902-1976）老師也是評審委員。

劉：對。廖老師也是評審委員，所以他就非常了解箇中情形。但是廖老師是一個不太跟人家競爭講話的。我們是44級嘛，1955年畢業展的作品老師們都很滿意，很誇獎我們。之後我們一起聊天，就說：「乾脆呀，我們不要走政府的這一條藝術道路，自己來舉辦展覽吧！」於是商量的結果，決定第二年，1956年暑假，借藝術系的素描教室舉辦「四人聯合西畫展」。我們四個人都在廖繼春的雲和畫室商量，為什麼是在廖老師的畫室呢？因為大四的時候，準備畢業製作，很用功、很努力。也就因為太用功，為了畢業製作，我們還被教官從宿舍趕出來了。那時候教官要檢查內務，我們把門鎖了，因為我們沒有時間去整理內務，所以就被趕出宿舍。我是一個人在臺灣，是遺族學校的流亡學生！沒有地方可住，廖繼春老師聽說後就接我去住他的畫室。郭東榮是屏東人，被趕出來後，也被廖老師收留在畫室。廖繼春老師很照顧我。畢業後在基隆市中教書時，臺南成功大學建築系教美術的郭柏川（1901-1974），向廖老師要一個助教。廖老師第一個就想到我，並把我推薦過去。

賴：為什麼當時只有你們四個人呢？

劉：不是，畢業展全班都有參加。但是郭東榮跟我，就找郭豫倫跟李芳枝，我們四個人都畫油畫，也是班上畫得最好的同學，互相承認並相互欣賞。

賴：所以他們兩個沒有去住畫室。

劉：沒有。李芳枝家在臺北，郭豫倫姐夫也住臺北。郭豫倫的姊姊嫁給林文月的哥哥。林文月從小就喜歡郭豫倫，所以後來嫁給郭豫倫。

1956年暑假的四人展非常成功，受到老師與外界的好評。後來在雲和畫室又受到廖繼春

老師的鼓勵，我們因此決定成立了五月畫會，在1957年五月正式展出。

賴：所以五月畫會成立目的是？

劉：五月畫會成立目的，就是要把五四精神發揚光大。因為五四運動，本來是一個文化運動嘛，畫家卻都沒有參加那運動，文化運動就變成文學運動。白話文代替了文言文，新詩代替了舊詩，所以說文學革命成功了，但繪畫沒有啊！所以我們就說要把五四運動的精神發揚光大。

賴：但是文獻記載裡提到說，五月畫會的命名是李芳枝提出來的，就是要仿效法國的五月沙龍。

劉：創會目的是仿效五四運動，定名「五月畫會」則和五月沙龍有關。郭豫倫講巴黎的畫會，有春季沙龍、秋季沙龍、五月沙龍、獨立沙龍。這四個沙龍裡面，春季沙龍最保守，秋季沙龍比較好一點，五月沙龍最創新的。郭豫倫就建議，我們乾脆就叫五月沙龍。我覺得五月沙龍不好，叫五月畫會好了。所以五月畫會這個名字就定下來了，是我堅持用五月畫會，不用五月沙龍。不過五月畫會第一次展覽的時候，郭豫倫建議外文名字就 "Salon de Mai"。

賴：外文名字就是五月沙龍。

劉：對，因為崇拜五月沙龍。那時我們也沒有外文名字，用 "Salon the May"（五月沙龍）也表示我們是創新的畫會。

賴：所以是郭豫倫先提的？

劉：對。郭豫倫本來高我們一班，他43級。因為他橫膈膜發炎開刀休學了一年，後來跟我們同一班畢業。他對於西方繪畫，比我們了解的更多一點。他提了五月沙龍，說老實話，當時我對五月沙龍也不太了解，他很了解法國有春季沙龍、秋季沙龍、五月沙龍，都是他提議的。

賴：所以那時候你們成立五月畫會，照您這麼講的話，是要跟全省美展抗衡。

劉：對，因為人家跟我講，你們永遠不可能入選，走省展這條路根本走不通啊！所以自己成立畫會。

賴：那時候你們四個人有想要走現代繪畫的概念嗎？

劉：我們就是因為想走現代繪畫的路，才選擇畫西畫的！那個時候我們已經走過印象派了。但全省美展得獎者全是印象派，根本沒有比印象派新的。我們常去學校圖書館，但師大的圖書館裡面都是以前日本留下來的畫冊。後來我們就去書店看，有一家文星書店，那兒有一些新的畫冊。我常常跑到文星書店去翻畫冊，買不起啊！根本買不起。當時翻到蒙德里

安、克利、康丁斯基的畫，對這三個畫家非常嚮往、非常崇拜。那時我還是以歐洲的抽象畫為主要的學習對象。

賴：師大應該有藝術史的課吧！西洋藝術史的課沒有介紹到這個？

劉：有啊！但是西洋美術史的老師得了癌症，所以很少來上課。一個學期的課，文藝復興都沒有講完。

劉：我畢業展覽的時候，已經有立體派的風格。前面提到畢業後第一年，1956年我和同班同學郭東榮、郭豫倫、李芳枝舉辦了四人聯合西畫展。暑假借師大四間素描教室，我們一個人一間展出。美術教室有窗戶，一邊是窗戶，一邊是走廊，走廊也有窗戶，所以掛畫只有兩邊。那個牆就隨便我們，你願意多掛就多掛。我已記不清楚了，我好像是八張或十張畫。都是畫油畫。因為四人聯展外面評價很好，而且有個小報給我們出了整版的圖片呢！聯展結束後，我們就在廖老師畫室開檢討會，成立五月畫會，還得到廖老師的鼓勵。五月畫會的創立就是四人聯展之後決定的。

賴：56年成立，57年第一次辦五月畫展。

劉：第一屆五月畫展除了我們四個人以外，還邀請了剛畢業的陳景容（1934-）和鄭瓊娟（1931-）。我們成立五月畫會的時候，還有另外一個目的，就是想讓師大的畢業生一起努力，向社會表示我們的創作志向。因為當時一般認為師大畢業的都是教書匠，培養不出畫家來。

賴：陳景容跟鄭瓊娟是1956年畢業的嗎？

劉：他們是1956年畢業的。我們是44級。

賴：文獻記錄，你們第一屆五月畫展是在中山堂集會室展出的。那是1957年。您有幾件作品在中山堂展。

劉：五件作品〈和平的海灣〉、〈都市建築〉、〈作品A〉、〈作品B〉、〈夢幻〉。展出的畫裡面已經有幾張抽象畫。

賴：第一屆五月畫展是5月4號？

劉：成立之後，原本決定五四運動的那個時間。後來第一屆訂在中山堂，沒有訂到5月4號。我們是5月10號，才展3天而已，因為要租金呀！那個時候我們都很窮啊！

賴：老師您剛剛也提到唸師大藝術系的時候，學校老師多數畫風都比較保守，什麼樣的機緣讓你轉向現代藝術的追求之路？

劉：就是因為看外國雜誌和畫冊。我就是看到歐洲的繪畫已經走向抽象了。我們覺得康丁斯基，他最厲害，康丁斯基好像還有一點中國味道的抽象！保羅‧克利，也是受了中國書

劉國松　1954　又夢塞尚　33.2×28.5cm　水彩、紙本　中國山東博物館典藏（圖片來源：劉國松基金會提供）

劉國松　1958　舞　72×52cm　油彩、畫布　臺灣私人收藏（圖片來源：劉國松基金會提供）

法的影響。蒙德里安那個時候我還不太欣賞，他都是一個方塊、一個方塊的，就是硬邊藝術，非常理性！

賴：就是冷抽象。老師，那時候您的現代藝術、抽象藝術的概念，主要都是從學校外面去獲得的，都不是在學校。那當時除了文星書店之外，還有沒有其他地方可以去獲得這些現代藝術的資訊？

劉：那是後來啦！後來我們就去美國新聞處的圖書館，那裡的書就多了！大概都是畢業之後，五月畫會成立之後的事情了。以前不知道美國新聞處有圖書館，後來因為他們那邊舉辦紐約畫派的展覽，就是抽象表現派，他們展出抽象表現派的畫。那時候，尉天驄（1935-2019）主編《筆匯》革新號雜誌時，1959至1961年間，我曾經協助藝術專欄，撰寫很多西洋現代藝術引介與臺灣畫展評論等文章。1960年之後，我也經常在《文星》雜誌發表繪畫欣賞與評介文章。

賴：美國新聞處的展覽是原作嗎？

劉：不是！是複製品，很精緻！那個展覽給我的刺激非常大。我才發現美國的抽象表現派把中國的書法融入美國的繪畫裡面，他們走中西合璧，我們感動的不得了！這是五月畫會成立以後的事了。

賴：那您算是李仲生（1912-1984）的學生嗎？有沒有去跟他請益過？

劉：我不是李仲生的學生。李仲生來臺後任教於中學與安東畫室。他的學生們

後來成立東方畫會。

　　賴：你沒有直接跟李仲生接觸？

　　劉：沒有接觸過，李仲生的名字，還是由霍剛（1932-）那裏聽説的。霍剛是我遺族學校的學弟，東方畫會的李元佳（1929-1994）也是。我跟他的學生們比較熟，當年一直沒有見過李仲生。自從霍剛進了臺北師範之後，我們就失去了聯繫，直到我大學三年級，1954年的春天，我們才又見了面。那時霍剛已畢業，在景美國小教書。後來蕭勤（1935-）也被分發到景美國小，於是該處就變成了霍剛、蕭勤他們的集散地。1955年的秋天，我去基隆實習之後，霍剛邀我去參加他們的聚會過，看到他們由李仲生那裏學來的繪畫和新鮮的術語，以及現代藝術方面的知識，我心中還在想著李仲生是個怎樣的人物時，就聽説李仲生已離開了臺北去彰化女中教書。其實我沒有見過李仲生，但我和東方畫會的人都是朋友，五月畫會和東方畫會也是所謂的兄弟畫會。

劉國松　1961　赤壁　167.5×92cm　油彩、石膏、畫布（圖片來源：劉國松基金會提供）

劉國松　1957　兒時的回憶之一　71.5×60cm　油彩、畫布　臺灣聯華電子股份有限公司典藏（圖片來源：劉國松基金會提供）

跟李仲生第一次見面，是我們兩個人都被歷史博物館請去擔任巴西聖保羅國際雙年展中華民國參展作品評審委員，才第一次見面。

賴：那一屆，那一年？您還記得嗎？

劉：應該是1972年的事了。

賴：您從小就有學國畫，是後來進入師大以後變成比較喜歡西畫，那後來怎麼會又從西畫轉回到水墨畫呢？

劉：最早就是因為看到抽象表現派的展覽，發現抽象表現派受中國書法的影響走中西合璧，我也開始在油畫中加入山水畫的意境走中西合璧。

賴：您覺得他們是運用書法線條嗎？

劉：當然是書法線條，整個都是中國的黑白書法線條。

賴：他們還不會用皴法。

劉：他們不會皴法。

賴：還是用油畫作為創作媒介？

劉：是的！我自己1959年左右創作的還是石膏油畫，我試著在畫布上塗一層石膏為底，又在石膏上嘗試用松節油、顏料、墨，創造水墨暈染的韻味。大約兩年之後，1961年故宮的作品赴美國展覽，在新公園省立博物館預展。我去參觀，看到范寬（約950-約1032）的〈谿山行旅圖〉，我整個地感動到起雞皮疙瘩。看到梁楷（活動於13世紀初期）的〈潑墨仙人〉感動得又想哭，想到中國畫有這麼偉大的傳統，為甚麼不把它發揚光大，於是決定放棄油畫，回到水墨上來。

1958 年第二屆「五月畫展」顧福生、劉國松、郭東榮、黃顯輝、陳景容（左起至右）於會場合影；左後方為劉國松複合媒材作品「剝落的境界」。（圖片來源：劉國松基金會提供）

賴：為什麼不是在故宮展，反而去省立博物館？

劉：那個時候故宮博物院還沒有蓋。

賴：喔！臺北那個時候還沒有故宮。

劉：那時候還在臺中北溝啦！所以是在省立博物館展。故宮的文物要去美國巡迴的展覽訊息在報紙上一登出來，香港《大公報》出了一篇文章，說：「你們看，臺灣當局已經活不下去了，所以要把故宮的寶物拿到美國去賣！」政府才決定，先在臺灣展完再送出去，回來還要再展，先後展兩次，出去多少，回來多少，沒有拿出去賣。因為《大公報》這篇文章，我們才有機會看到故宮的國寶，否則根本不可能在臺北展故宮的藏品。我那時候還蠻感激《大公報》的。

那時候我滿腦子抽象，一看到范寬的〈谿山行旅圖〉，那麼偉大的一件作品，那麼寫實的山水畫，使我那麼感動，感動到全身起雞皮疙瘩。隨後又看到梁楷的〈潑墨仙人〉，宋朝時的〈潑墨仙人〉都畫得那麼抽象了！13世紀的中國畫家就已經在畫抽象人物畫，而義大利的文藝復興尚未開始，我認為西方繪畫直到20世紀的德國表現主義才足以和梁楷〈潑墨仙人〉相提並論。那為什麼我們不把古典的繪畫傳統給發揚光大呢？後來我就把油畫丟掉，立刻於1961年重回水墨傳統。剛回來的時候，很慘啊！我不能再用傳統的筆法，又不能用傳統的風格。結果從1961到1963年，整整花了兩年，想實驗走出一條自己的道路來。一直到1963年，我發明了粗筋紙，因為那種紙是新創的，沒有名字，後來被紙廠叫做「國松紙」。我才真正創造出個人風格。

賴：您參加巴西聖保羅展，1959年是畫油畫，1961年畫中西合璧的石膏油畫，然後1963年就開始有屬於您個人風格的水墨的作品出來，差不多吻合您剛剛講的發展。

劉：其實我用油畫走中西合璧，畫都很大！美國芝加哥美術館還收藏了我兩張石膏油畫。哈佛大學的汪悅進（1958-）教授，他還特別跑到芝加哥美術館（The Art Institute of Chicago）去看我那兩張畫〈廬山高〉、〈黃塵遮夢家鄉遠〉。他一直誇得不得了，他問，你原來走那條路就很好，為什麼要畫回水墨畫？當時他不知道原因嘛！他認為我油畫畫的很好。那些畫，我是在畫布上面打石膏底，不是用油畫打底的方法，我是用薄薄的一層石膏打在油畫布上，然後在上面畫。那些畫都擺在植物園我太太的宿舍裡。我太太是做植物病蟲害研究的，她臺大畢業後在植物園那邊做研究。後來我去美國，我太太也跟著去，就辭職不做了。她走的時候，那個宿舍根本沒有還給植物園。後來人家要收回，我們在國外，就請家人幫忙收拾、整理，結果我的石膏油畫沒地方放，家人就把它們堆在一個走廊的天花板上，石膏重壓就會碎掉。於是那些石膏油畫作品都壞掉了，因為它們是石膏打底的，只要一碰，石膏就

碎掉。所以那時候的那一批石膏打底的作品，都壞掉了。

賴：連一張都沒有嗎？

劉：芝加哥美術館有兩件，此外極其罕見。

賴：那算蠻早期的了。

劉：確實是。那一批，我自己也很得意的作品，是中西合璧的油畫。

賴：巴西聖保羅展的時候，有這一系列的作品嗎？

劉：1961年的參展作品〈昨天〉、〈橫看成嶺側成峰〉、〈枯藤老樹昏鴉〉好像就是。

賴：老師可不可以跟我們描述一下？因為李鑄晉（1920-2014）老師，對您的一生影響蠻大的，可以講一下，您是怎麼認識他？然後他對您有什麼影響？

劉：他是我的大恩人啊！沒有他的話，我不曉得要晚多少年才會走出來，1964年那時他來臺中故宮看畫。

賴：是故宮請他回來？

劉：他到臺中看畫。後來回到臺北，準備要回去的時候。余光中（1928-2017）曾經到過愛荷華大學，聶華苓（1925-）的先生是保羅·恩格爾（Paul Engle, 1908-1991），他在愛荷華大學創辦了「作家工作室」（Writer Workshop），1967年之後改成「國際寫作計畫」（International Writing Program），最早請臺灣的詩人跟作家去愛荷華，余光中被邀去了。李鑄晉就在愛荷華

1967 年美國堪薩斯市納爾遜美術館舉辦劉國松畫展，與李鑄晉（左）合影。（圖片來源：劉國松基金會提供）

劉國松　1963　雲深不知處　53.6×85.8cm　水墨設色、紙本　香港藝術館典藏（圖片來源：劉國松基金會提供）

劉國松　1964　寒山雪霽　85.4×55.8cm　水墨設色、紙本　美國哈佛大學藝術博物館典藏（圖片來源：劉國松基金會提供）

劉國松　1965　澄者自澄　61.6×91.1cm　水墨設色、紙本　香港 M+ 典藏（圖片來源：劉國松基金會提供）

劉國松　1969　月球漫步　69×85cm　綜合媒材　臺灣私人收藏（圖片來源：劉國松基金會提供）

劉國松　1969　地球何許？　150×78.5cm　綜合媒材　美國鳳凰城美術館典藏（圖片來源：劉國松基金會提供）

大學教書，余光中就去聽李鑄晉的現代美術史的課，兩人因而認識。李鑄晉到了臺北之後，余光中請他吃晚飯，就請我作陪。吃晚飯的時候，余光中就推薦我給李鑄晉，說我畫的怎麼、怎麼好，希望他可以去看看我的畫室。李鑄晉說他太忙，恐怕抽不出時間來，隔天他要去太魯閣，要一天才回來。第三天下午他要去日本，他恐怕抽不出時間來看我的畫。余光中實在很喜歡我的畫，還為我寫過文章。他就說，你要是不去看劉國松的畫，你將來會後悔。李鑄晉一聽，就不好意思了，他就說，後天早上10點鐘去一趟我畫室，我就把地址寫給他。第二天，我打電話給五月畫會的會員，我說，你們每個人帶兩張畫，明天10點鐘之前到我家來。我一向都是這樣，只要有外國藝術家或者藝術界的學人來時，我都會把他們找來一起見面。隔天，每人拿了兩張畫，10點鐘全都到齊了。結果一直等到10點半了李鑄晉都還沒來。我就跟他們說，如果他今天不來的話，不是我騙你們。我就說他一直推託沒有時間，講著講著，聽到門口有汽車的聲音，我想一定是計程車，趕快跑出去一看，他正在付車錢。

我扶他出車門的時候，他第一句話就說：「我大概有15分鐘的時間來看看你的畫。」那時我是住在內子黎模華植物園的宿舍裡，我在宿舍後面空地蓋了間小畫室，我就帶他去畫室。畫室裡面，有板子和檯子。板子上，我掛了一張剛畫完的畫，就是現在典藏在哈佛藝術博物館的〈寒山雪霽〉。結果他一進了畫室，看到那板子上的畫就愣住了，看了半天，他就說：「這就是我想要看的」。後來也看其他人的畫，看完後就坐著聊天，結果一聊一個多小時過去了。後來他就說：「我本來到臺灣就想看看，臺灣有沒有創新風格的中國畫。我本來想在美國舉辦一個新中國畫的展覽，但是，我來了之後，沒有看到好的，很失望。今天看到你們的畫之後，這個展覽還是要辦的」。回去美國之後，他就辦了一個叫做「中國山水畫的新傳統」（New Chinese Landscape）的巡迴展。

賴：李鑄晉來看您的時候，老師是在那邊教書？

劉：那時候是在中原理工學院建築系教書。

賴：中原是1960年去教的。

劉：是！

賴：中原您待了多久？

劉：直到我1971到香港任教。期間1966至1967年，我獲得美國洛克斐勒三世基金會（The JDR 3rd Fund）兩年環球旅行獎到美國與歐洲。1967年10月返臺。

賴：所以中原教的也算蠻久的，因為60到71年，11年一直都在建築系教素描嗎？

劉：也教水彩畫。1959年我本來在成大做助教，因為中原理工學院成立建築系，系主任虞曰鎮（1916-1993）跑到成大找我，請我去做講師。

賴：那時候劉其偉（1912-2002）也在那邊教嗎？還是劉其偉是接著您之後。

劉：劉其偉當時不在，中原教美術就我一人，也許後來接我的缺。

劉：你知道湯瑪士・羅覃（Thomas Lawton）嗎？那個時候羅覃是哈佛大學的博士，到故宮博物院來作研究。他看了五月畫展，特別喜歡我的畫，所以跟我非常好。後來洛克斐勒三世基金會要我寫一年的環球旅行的計劃，我就跟他說，我怎麼會寫呢？當時臺灣閉塞的不得了，我對外國的美術館、博物館根本一無所知。他立刻說，我幫你寫。後來羅覃還做了華盛頓弗瑞爾國家美術館（Freer Gallery of Art）的館長。最後是他幫我寫環球旅行計劃。

賴：還有包括歐洲嗎？

劉：有。我沒有出國過，整個環球旅行計劃都是羅覃幫我寫的。對我好得不得了的學者。

賴：好像本來給您一年，後來覺得您很好，又延長了一年。

劉：對。你知道為什麼給我延長一年嗎？因為我到舊金山參加笛洋美術館（M.H. de Young Museum）的一個中國繪畫學術研討會。英國著名美術史家蘇利文（Michael Sullivan, 1916-2013）教授在研討會裡的一個演講，拿我跟張大千（1899-1983）作對比，他說我比張大千有創意。洛克斐勒三世基金會的Director也去了，在場聽到之後，馬上來找我。他說，我們幫助你去普林斯頓大學（Princeton University）唸美術史，你學多少年，我們就給你多少年的獎學金。結果我太太跟我兩個人，完全沒有商量，都說“No”，因為我一直是想創作，全心全意想把中國繪畫起死回生，建造一個20世紀的新傳統作為終生的使命，我讀美術史幹嘛呢！你曉得嗎？當年所有的人出去都不想回來，如果換一個人，一定答應去讀，因為他說沒有年份的限制，你讀多少年，就供你多少年的獎學金。我可以到那兒一面讀美術史，一面畫畫也行啊！但是我們很誠懇，不願意留在美國，我是一直願意回來提倡中國畫、東方水墨畫的革新發展的。

賴：所以促成這件事情的功勞者就是李鑄晉。

劉：就是李鑄晉。因為有「中國山水畫的新傳統（The New Chinese Landscape）」在美國巡迴展，都是在美術館展出。好幾個美術館，在那個展覽裡看到我的作品，就邀請我舉辦個人展覽。在1967、68年，在美國好多個美術館，舉辦過個人展覽。其中包括國際著名納爾遜美術館（The William Rockhill Nelson Gallery of Art，1983年更名為The Nelson-Atkins Museum of Art）

賴：「中國山水畫的新傳統」展覽好像不只老師的作品，是不是還有五月畫會其他的人？

劉：“New Chinese Landscape”一共是六個人。五月畫會就是剛剛講的三個人，我、莊

【左圖】
劉國松　1970
月之蛻變之二
140×52.7cm
彩墨紙本
國立臺灣美術館典藏
（圖片來源：國立臺灣美術館提供）

劉國松　1971
不朽的月亮
50×50cm×5
綜合媒材
香港藝術館典藏
（圖片來源：劉國松
基金會提供）

劉國松　1982　永不融化的冰山　34.4×31.6cm　水墨設色、紙本　臺北市立美術館典藏（圖片來源：劉國松基金會提供）

劉國松　2019　黑洞　195×185cm　綜合媒材　臺灣私人收藏（圖片來源：劉國松基金會提供）

劉國松　1970　午 夜的太陽 III　139.5×375cm　綜合媒材　亞洲私人收藏（圖片來源：劉國松基金會提供）

劉國松　2008　日之蛻變　99×179.5cm　綜合媒材　中國山東博物館典藏（圖片來源：劉國松基金會提供）

喆（1934-）和馮鍾睿（1933-）；另外三個是，王季遷（1907-2003）、陳其寬（1921-2003）和余承堯（1898-1993）。就因為這次展覽，不但好多美術館邀請我舉辦個展，還多次應邀舉辦過演講和講學。

　　賴：所以說，李鑄晉教授幫忙您很多，那您覺得他對您一生創作最大的影響是什麼？比如說 "New Chinese Landscape" 提倡要用水墨的媒材創新landscape（山水畫）。所以您後來一直都畫landscape，這有沒有影響？

　　劉：我一直認為山水理念是中國美術的主流，意境又是山水畫純妙的理念，將中國山水

畫抽象化，一直是我創作理想。

賴：因為您早期在師大時候還畫人物，後來慢慢就變成以抽象山水居多。

劉：你看過這本書《劉國松：一個中國現代畫家的成長（Liu Kuo-sung: The Growth of a Modern Chinese Artist）》嗎？

賴：喔！這是李鑄晉老師幫您寫的一本英文書。

劉：對呀！這全是英文的，所謂 "New Chinese Landscape"。我是畫抽象山水畫，但是很自然的，中國的山水精神在裡面，這就是李鑄晉在畫室看到的，就是這張畫。這張題目是〈寒山雪霽〉，後來哈佛大學美術館收藏的作品中就有這一張。

劉：當時我把山水抽象化了，所以你看這張山水還比較清楚一點。

賴：所以現在留白的地方不一定代表雪？

劉：中國畫不是都留一大片的白嗎？

賴：留白啦！就虛實的那種感覺。

賴：老師，您1966年到美國去，拿洛克斐勒的獎金去美國。參訪美國本來是一年，後來變兩年。這兩年期間……。

劉：我還沒仔細講。

賴：還沒講完？李鑄晉的影響？

劉：基金會的Director不是要我去讀美術史嗎？我不是馬上就拒絕了，拒絕了之後，他看我這個人很誠懇、很誠實。有很多臺灣人到了美國就不想回來，想盡辦法留下！所以他當時大概很感動，他說：「這樣好了！那你一年的環球旅行，我給你延長一年包括劉夫人在內」。當時他只邀請我一個人，因為我去之前，洛杉磯拉古納美術館（Laguna Art Museum）就已經安排我的展覽，就是我一到美國的第一站。本來第一站我計劃到舊金山，後來他們說你改到洛杉磯好了，我們給你安排一個到美國的第一個展覽。我帶了29張畫去，賣了27張，只剩兩張，也被一個日本畫廊給買走了。所以我一下子得到很多錢嘛！我就叫我太太把工作辭掉，她捨不得辭，她說這是鐵飯碗。我說以後你可能不需要再上班了。所以她在五月初就趕到了美國。

後來美國多延長一年，連她也包括在內，那個時候我把她帶去在我身邊，所以她的所有費用，基金會也都cover（含括在內）。你看，他們對我多好。結果還有意思的很呢！一直到半個世紀之後，美國基金會一位新的Director，一個女的，到了臺北，她說一定要來看我。那時候我還住桃園。你知道她來跟我講什麼？她說，基金會幫助了那麼多亞洲畫家去美國進修或環球旅行，最後只有我的畫拍賣市場還會收。她特別高興地來見我，告訴我這件事情。

賴：那兩年期間，環球旅行的時候，除了辦展覽，您應該也會到很多美術館去參觀，吸收一些養分，這對您後來的創作有沒有影響？

劉：哎！這個影響非常大。它真正的告訴我，你做的是對的，所以我就更有信心了。因為我看了全世界，看了所有的地方，都沒有人畫我這樣的畫，我就覺得我自己這一條路走的對。否則也不會有那麼多歐美的美術館邀請我去展覽和收藏我的作品。

賴：那像紐約大都會博物館，老師有去嗎？現代美術館有去嗎？

劉：都去過，但是我去只是去看，從來沒有去拜訪他們的館長。

賴：您是66年去嘛，那兩年的話，應該68年回來的。

劉：66年的2月初出發，到67年年底回來。

賴：67年年底回來。那因為六〇年代的時候，美國主流繪畫已經不是抽象表現主義了。您的觀察是什麼呢？

劉：我的觀察是，普普藝術也已經流行過了，那個時候開始盛行照相寫實主義。

賴：您一直都沒有受照相寫實的影響？

劉：沒有。

賴：那普普藝術呢？

劉：也沒有。創作思想上完全是我個人的主見。

賴：可是您「太空」系列，有一些太陽或月亮，其實你有用簡化的幾何圖形，這有沒有受到普普的影響？

劉：從1963年開始，我的畫已經變過很多次了。都因應創新中國畫的思想而變。這過程也許受過硬邊藝術形式的一點影響。1966年我畫了一系列的〈矗立〉，嘗試用我的語言，把對范寬〈谿山行旅圖〉的感動表現出來，始終沒有太滿意。後來我受了這個硬邊藝術的影響。把上面那個山頭變成了一個窗戶，畫了很多張的〈誰在內？誰在外？〉、〈窗裡窗外〉，後來我也覺得花燈那個造型不錯，就把那個中間挖了個洞，取名叫〈元宵節〉。也就正在畫這個構圖的時候，美國的太空船傳回地球的照片，欸，我一看就非常感動，感動之後，把〈元宵節〉的方塊拿掉，這不就是太空畫嗎？所以1969年我創作了第一張〈地球何許？〉開始了太空畫系列創作。

賴：好像您也有用噴槍的方式。

劉：這個有受西方極限藝術（Minimal Art）的影響，僅限於表現技巧方面，而非觀念思想上的影響。1970年美國威斯康辛州立大學（University of Wisconsin-Stout）請我去教書，我到那兒之後就發現，他們的老師使用噴槍。後來我畫太空畫的時候，就開始用噴槍噴顏色，

因為噴槍噴的顏色比較均勻，好的很。

賴：因為我看「太空」系列，有一些彩色的、由紅色、漸白色的效果，就是噴槍噴的。

劉：對！噴比拿筆去染好太多了，自然很多，這是1970年以後的事。

賴：不過這個好像也只是少數幾件，數量沒有很多。

劉：用噴槍噴太空畫的作品也不少，但是別的畫有時偶爾也噴一下。

賴：想要問老師，您對各個時期的系列作品。比如說，「狂草抽象」、「太空」系列，還有「水拓」、「漬墨」及「西藏組曲」系列的表現，和時代脈動或您個人的生命經驗，有什麼樣的關聯性？

劉：因為創作這東西，它都隨著腦子來的。比如你畫畫的時候發現有一種新的感覺很好，然後就順著這個感覺去畫。所以說，畫家實際上都是畫感覺，畫自己的感受。

賴：所以比如說，您到美國去的時候，您有一些不同的感覺，您也會想用自己的方式，把它表現出來。那像「西藏組曲」系列呢？可

劉國松　1985　沉入山的呼吸裡　178.5×95.5cm　水墨設色、紙本　英國水松石山房典藏（圖片來源：劉國松基金會提供）

以談一談那時候是怎麼進行的。

劉：1967年結束訪美之後，我又到歐洲旅行五個月。到歐洲的時候，先在瑞士參加旅行團，爬當地的兩座大山，白朗峰（Mont Blanc）和少女峰（Jungfrau）。我在臺灣沒有看過雪，到了美國看到雪，很開心，但是都是在平地，沒有上過山。結果到了瑞士，去了那兩座高山，給我很強烈的感覺，簡直就像我最早看到范寬〈谿山行旅圖〉那種感覺一樣。我高興地一直跳。那時候，我太太買了一種木頭鞋，結果一走一滑，我在雪上面跑來跑去，高興得不得了，我太太就罵我。從那之後我就一直想畫雪山，我曾用過水拓也畫了一些雪山。後來我就想，西藏是高原嘛！那裡的雪山一定也很好看。

好像是1987年，我跟我太太兩個人，就買了機票飛去拉薩。到了拉薩之後，當天晚上就

劉國松　2003　雲與山的遊戲　346×183cm　水墨設色、紙本　中國私人收藏（圖片來源：劉國松基金會提供）

劉國松　2008　阿瑪達布拉姆峰：西藏組曲之一〇八　183×90.5cm　水墨設色、紙本　亞洲私人收藏（圖片來源：劉國松基金會提供）

不行了，頭痛得不得了。我們還跑到醫院去看醫生，我太太印象很深，坐計程車去醫院，那計程車費比看醫生和藥貴了幾十倍。那時候，我們住在拉薩假日酒店（Holiday Inn）呢！裡面都吃青稞麵，因為我喜歡吃麵，那青稞麵難吃不得了，後來我們就說吃Spaghetti義大利麵好了。結果義大利麵上來，還是青稞麵，真是難吃的很。最後我太太說想喝碗稀飯，那個旅館也沒有稀飯。想吃稀飯怎麼辦呢？我只好打電話給西藏美協，結果美協一聽說是我，馬上就來旅館把我們接過去。因為我說想吃稀飯，他們馬上就煮，那稀飯不到100度，好像是80

度水就沸了。他還特別解釋說，這個稀飯不一定跟內地的稀飯一樣好吃，結果我太太還是吃了，高興得不得了。因此，他們就要我去評論他們的畫和演講。他們還特別派車由後山開到布達拉宮山頂，省去由正面爬上去的疲累。我們本來預計兩個禮拜看雪山，結果兩個禮拜都待在拉薩，根本就沒有看到雪山，非常遺憾嘛！後來2000年西藏大學又邀請我去講學，我也很高興，我就向他們要求帶我去看珠穆朗瑪峰（Mount Everest）。我信寄去之後，差不多兩個月沒有消息，我想他們大概不肯帶我去了。過了兩個月忽然來信了，答應帶我去，我就很高興的去西藏講學。講完學後，西藏美協主席韓書力（1948-）陪我，開爬山車，開了兩天到一個地方，叫做定日，就是去尼泊爾的路上。但是離開那裡再往上去的話，就要向政府申請登山證。結果跟我去的小女兒頭疼，我太太也說不要去看了，結果他們兩個留在那裡，最後我剛剛高中畢業的外孫跟我兩個上去了。一路上都是各種各樣的雪山。陪我們去的美協主席到此也不去了，他說：「讓西藏的兩個少年輕畫家陪你去，到了那裡，陰天看不到，你不要等，下雨的話，那就馬上回來」。他說：「如果你真的看到珠穆朗瑪峰，千萬不要高興地跳，你一跳可能就昏倒。你就坐在那裡慢慢地欣賞。不要超過半個小時，就要下來」。結果，我到那兒一看，哇！太陽照在雪山上，白得不得了。一會兒，雲彩過來之後，雪山又變成黑的。你看雪山怎麼會變成黑的，你想像不到吧？我就坐在那兒欣賞，雲一直在那邊動，畫面一直在變。哎呀！什麼叫做忘我的境界，那個時候我才真正地體會到了。完全忘我，就一直看。結果陪我上山的兩個少年輕畫家忍不住過來問我，他說：「老師我們是不是該下山了？」我說：「現在幾點了？」結果一看，差不多已經兩個小時，呆坐了兩個小時看，就完全忘掉了時間，就看那個雲彩在動，真美得難以形容！回臺灣之後，我就開始畫「西藏組曲」的雪山了。

賴：所以您爬到那最高的點了？

劉：不是最高的點，是他們登山的基地。從那裡再上去一定要是專家受過專業訓練的，所以我們只能到基地。基地那邊四周都是雪山。

賴：您說您實際上去基地是那一年？

劉：是2000年。第一次跟太太去西藏是1987年8月，那一次真是白去了。

賴：等於說1967年就有想要去看雪山，是多年的願望。

劉：印象很深嘛！那個美呀！那個感覺，真是了不起！上一次他們訪問我，說你怎麼現在還在畫雪山？我說我在瑞士對雪山美的感受，一直還沒有表現出來。

賴：覺得都還不夠，是不是？

劉：還不夠。所以說我還在畫雪山，你看畫了多少年了，20年了。

賴：老師，最後一題，對於想投入當代水墨創作的年輕人，您可不可以給一些建議。

劉：現在畫畫啊！第一點，你一定要是你自己的思想。我們講每個人都有個性，要把你自己的個性表現出來。你自己的個性是在臺灣這個地方成長起來的，表現你的個性的話，一定跟地方跟時代有關。如果你問我去世界轉了一圈，回來之後有什麼感想？我覺得很不一樣的。所有的畫家到了國外之後都變了，都跟著西方流行畫風去發展；但是我就不跟風，一直抓著自己的感受、自己的原則。如果說，你能夠把你自己的個性、自己的感受表現出來的話，一定跟別人不一樣。不但是跟外國人不一樣，跟你旁邊的那些朋友也不會一樣，這是第一點。第二點，一定要創造，創造是要靠實驗。任何的藝術家和科學家沒有什麼兩樣，都是我們歷史、文明、財富的創作者。物質文明是科學家創造出來的，精神文明就是藝術家創造的。科學家怎麼樣會成為一個科學家？就是因為他有一個新的思想就要證明他這個新思想是對的？還是錯的？他要怎麼證明呢？就是到實驗室做實驗。你試驗出來之後，證明你這個思想是對的，你就有所發明，有所發明才是科學家！沒有發明，是什麼科學家呢？最多在大學做個教授。藝術家也一樣！也是歷史文明財富的創作者。你也要先有個人新思想，然後把你的新思想落實在畫面上。你用傳統的技法，都沒辦法落實，怎麼辦？表現不出來，怎麼辦？就做實驗吧。你做實驗，實驗、實驗，慢慢地用新的技法、新的材料，如果慢慢地把你新的思想落實在畫上，用畫表現出來了，那你就有所創造！你創造了自己的新風格，你才是畫家！你沒有創造，你是什麼畫家呢？你一天到晚臨摹古畫，一天到晚跟著西方跑，那是什麼畫家嘛？一定要自己創造出來屬於自己的作品。因此我就提出畫室是實驗室，不是傳統繪畫製造的工廠。因為一般都把畫室當成製造繪畫的工廠，再拿到外面去賣，那不是畫家嘛！如果想做一個畫家，必須要在這上面先用腦筋想清楚。不要覺得照相寫實主義流行，就畫照相寫實，而且覺得自己畫的也非常好。你畫得非常好又怎麼樣？你不是跟著人家屁股後面嗎？你是個創作者嗎？聽懂我的意思吧！

賴：是！所以您本身就是遵循這些原則嘛！有個性，然後要創新，一直持續到現在。

劉：對。

賴：您最近好像有「黑洞」系列的畫作。

劉：我已畫了一張新的了。

賴：是以前「地球」系列的延續，又加上一些新的想法進去。所以像您做「黑洞」系列的時候，可能自己本身也要去吸收一些科學的知識，然後再來發想。

劉：反正實驗創作嘛！

賴：對，實驗的精神。好，那我們謝謝老師，花這麼多時間來和我們分享您的創作。

劉國松 大事紀

1932	· 4 月 26 日，出生於中國安徽蚌埠。
1948	· 入南京國民革命軍遺族學校就讀。
1949	· 隨遺族學校隻身來臺，入臺灣省立師範學院附屬中學就讀高一。
1951	· 考入臺灣省立師範學院藝術系（後改制為國立臺灣師範大學美術系）就讀。
1954	· 發表〈為什麼把日本畫往國畫裡擠？〉等文，引發一連串國畫論戰，此後經常撰寫藝術評論。
1955	· 自臺灣省立師範大學藝術系畢業。
1956	· 與同班同學李芳枝、郭東榮、郭豫倫四人，假師大藝術系教室舉行「四人聯合西畫展」，展後隨即成立「五月畫會」。
1957	· 5 月 10 日 - 12 日，於臺北中山堂集會室舉行首屆「五月畫展」。參展作品〈和平的海灣〉、〈都市建築〉、〈作品 A〉、〈作品 B〉、〈夢幻〉。
1958	· 參加第二屆「五月畫展」。
1959	· 參加第五屆巴西「聖保羅雙年展」，展出油畫作品〈No. 1959-4 Composition〉及〈No. 1959-11 Composition〉兩件。 · 作品〈失樂園〉參加第一屆法國「巴黎國際青年雙年展」。 · 擔任成功大學建築系郭柏川教授助教。
1960	· 受聘為中原理工學院建築系講師。
1961	· 與黎模華女士結婚。 · 放棄油彩及畫布，重回紙墨世界。 · 參加第六屆巴西「聖保羅雙年展」，展出水墨作品〈昨天〉、〈橫看成嶺側成峰〉、〈枯藤老樹昏鴉〉三件。 · 8 月 29 日，於《聯合報》發表〈為什麼把現代藝術劃給敵人？向徐復觀先生請教〉，反駁徐復觀〈現代藝術的歸趨〉一文，隨後引發一連串的現代繪畫論戰。
1962	· 第六屆「五月畫展」暨「現代繪畫赴美展覽預展」於國立歷史博物館舉行，參展作品為〈造物主五月的工作〉、〈鳴蟲的季節〉、〈秋暮的交感〉、〈春醒的零時分〉、〈故鄉，我聽到你的聲音〉。 · 參加越南「西貢第一屆國際美展」。
1963	· 發明粗筋棉紙「國松紙」，並藉此創造出自我獨特畫風。 · 參加第七屆巴西「聖保羅雙年展」，展出水墨作品〈動中之靜〉。
1964	· 參加「當代中國繪畫展」於非洲十四個國家巡迴展出。
1965	· 國立藝術館（今國立臺灣藝術教育館）首次個展。 · 著作《中國現代畫的路》由臺北文星書店出版。
1966	· 經美國愛荷華大學美術史教授李鑄晉推薦，獲得洛克斐勒三世基金會（The JDR 3rd Foundation）兩年環球參訪旅行獎。 · 3 月，應加州拉古納藝術協會美術館（Laguna Beach Art Association Gallery）之邀舉辦美國首次個展。 · 赴愛荷華大學學習銅版畫三個月，隨後在美國各地旅遊參觀四個月，並旅居紐約九個月。
1967	· 1 月，應紐約諾德勒斯畫廊（Lee Nordness Gallery）之邀舉行首次個展，獲紐約時報名藝術評論家肯乃德（John Canaday）好評，並與該畫廊簽約成為代表畫家。 · 應美國密蘇里州堪薩斯市納爾遜美術館（The William Rockhill Nelson Gallery of Art）之邀舉行個展。
1968	· 榮獲國際青年商會頒發第二屆臺灣「十大傑出青年」獎。 · 成立臺灣「中國水墨畫學會」，繼續鼓吹中國畫之現代化發展。
1969	· 因受到 1968 年底美國「阿波羅 8 號」太空船登陸月球拍攝地球照片之影響，開始創作「太空畫」系列。首幅作品〈地球何許？〉獲美國「主流'69」（Mainstream '69）國際美展繪畫首獎。 · 參加第十屆巴西「聖保羅雙年展」，展出作品〈地球何許之一〉、〈地球何許之二〉、〈地球何許之三〉、〈地球何許（C）〉、〈中秋節〉、〈元宵節〉、〈不朽的月亮〉、〈日落江湖白〉、〈寒山平遠〉、〈赤壁（D）〉共十件。 · 國立歷史博物館舉辦「劉國松畫展」，並出版李鑄晉英文專書 Liu Kuo-sung: The Growth of a Modern Chinese Artist（《劉國松—— 一個中國現代畫家的成長》）。
1970	· 應美國威斯康辛史道特州立大學藝術系之邀，擔任客座教授一學期。 · 應邀為日本大阪世界博覽會台灣館繪製巨作〈午夜的太陽〉。 · 1970 至 1971 年，德國科隆東亞藝術博物館及法蘭克福博物館主辦「劉國松畫展」巡迴展，並出版《劉國松—— 一個中國現代畫家的成長》德文版。
1971	· 應聘至香港中文大學任教，遷居香港。 · 參加第十一屆巴西「聖保羅雙年展」，展出作品〈子夜的太陽 IV〉、〈子夜的太陽 V〉、〈月之蛻變之二〉、〈月之蛻變之十五〉、〈月之蛻變之十六〉、〈月之蛻變之六三〉、〈月之蛻變之十九〉、〈月之蛻變之四四〉、〈月之蛻變之五九〉、〈月之蛻變之六五〉共十件。

1972	・出任香港中文大學藝術系系主任，並創設「現代水墨畫課程」。
1973	・香港藝術中心「劉國松畫展」。
1974	・5月22日-6月21日，「五月畫展」於芝加哥藝術俱樂部展出。之後又至明尼蘇達藝術館（Minnesota Museum of Art）巡迴展。
1975	・應愛荷華大學藝術學院之邀，擔任客座教授一年。 ・同年，香港中文大學校外進修部第一屆現代水墨畫文憑課程畢業生舉辦水墨畫展於香港大會堂，劉國松為展覽手冊撰寫序言，首次主張「革中鋒的命，革筆的命」。翌年（1976），改寫1965年發表於《文星》的文章〈談繪畫的技法〉，特別加入這項新理論，以〈談繪畫的技巧〉之名，刊登於香港《星島日報》1976年11月17日、18日、19日，三年後發表於臺灣《聯合報》1979年1月9日、10日、11日，引發大規模的討論。
1976	・卸任香港中文大學藝術系系主任職，專心於創作與教學。
1977	・當選英國國聯8位藝術家中的亞洲藝術家代表，前往加拿大參加「英國國聯版畫代表作」之創作
1983	・2月，個展於北京中國美術館，並應中央美術學院之邀公開演講。之後三年巡迴展於中國十八個主要城市。
1984	・參加北京「第六屆全國美展」，獲得「特別獎」。
1985	・首次應法國「五月沙龍」之邀，作品〈沉入山的呼吸裡〉於巴黎大皇宮展出。
1986	・水拓畫達於成熟境地，開始漬墨畫的探索與試驗。
1990	・臺北市立美術館「劉國松大型回顧展」。
1991	・獲李仲生現代繪畫文教基金會「現代繪畫成就獎」。
1992	・自香港中文大學藝術系退休，返臺定居臺中，並任東海大學客座教授。 ・臺灣省立美術館「劉國松六十回顧展」。
1995	・赴法國參加巴黎臺北新聞文化中心「臺灣當代水墨畫展」。
1996	・應邀擔任國立臺南藝術學院造型藝術研究所所長。 ・國立歷史博物館「劉國松藝術研究展」。
1998	・應邀參加紐約古根漢美術館舉辦之「中華五千年文明藝術展」。 ・應德國文化中心之邀赴歐洲參觀考察，並參加「展望2000——中國現代藝術展」。
2000	・前往西藏大學講學，藉機攀登喜馬拉雅山至基地仰觀珠穆朗瑪峰雪山奇景，導致左耳失聰，卻發展出「西藏組曲」系列。 ・2000-2001年間，多次造訪四川九寨溝，深受原始自然景觀的感動，開始實驗用建築描圖紙結合漬墨技法創作一系列九寨溝之波光水影作品。
2002	・於臺灣新竹智邦藝術中心、北京國家歷史博物館、上海美術館，廣東美術館及臺北京華城盛大巡迴展出「宇宙心印——劉國松七十回顧」。
2006	・應美國哈佛藝術博物館／薩克勒博物館之邀出席「中國新山水畫展」（The New Chinese Landscape: Recent Acquisitions）開幕儀式，演講「我的繪畫理念與實踐」。
2008	・榮獲國家文化藝術基金會第十二屆國家文藝獎。
2010	・英國倫敦Goedhuis Contemporary畫廊個展。作品〈日月浮沈〉為大英博物館典藏。
2011	・獲中國藝術研究院頒發「中華藝文終身成就獎」。
2012	・國立臺灣美術館「一個東西南北人——劉國松八十回顧展」。
2014	・國立歷史博物館舉辦「革命・復興：劉國松繪畫大展」。此展於2015年至東南亞巡迴展出。
2016	・10月8日，獲美國文理科學院（American Academy of Arts and Sciences）頒發海外院士榮銜。 ・總統府頒發二等景星勳章。
2017	・4月，獲第36屆行政院文化獎。 ・家庭美術館《現代・水墨・劉國松》出版。
2019	・由劉國松文獻庫與香港水墨會合辦的首屆「劉國松水墨藝術獎」在香港頒獎。 ・12月21日-2020年5月31日，高雄市立美術館「奔・月——劉國松」展。
2021	・劉國松文獻庫與香港水墨會合辦的第二屆「劉國松水墨藝術獎」在香港頒獎。
2022	・「開拓當代水墨之路：劉國松藝術文獻展1940s-1980s」於國立臺灣師範大學德群畫廊舉行。 ・9月25日，接受「台灣藝術史研究學會」執行，文化部「臺灣藝術研究」經費補助之「點燈傳藝——戰後至解嚴期間（1945-1987）帶領風潮臺灣美術家之訪談調查研究及出版」團隊訪談。

霍剛訪談錄

2021年3月20日，臺北

賴明珠（以下簡稱賴）： 您正式的藝術學習，從文獻資料看起來應該是從臺北師範學校藝術科開始。請問除了周瑛（1922-2011）老師教畫靜物及石膏像之外，是否還有其他老師對您有影響？

霍剛（以下簡稱霍）： 當時我在南京已經開始學習了，我唸的是國民革命軍遺族學校，當時是1947年，或更早。那時候我們學校的美術老師，俞士銓，當時我不知道他的出身，他教我們是從西洋畫的基礎開始，素描開始，做寫生的基礎，我是從這時候開始學習的。到了臺灣以後，我是1949年8月2號到臺灣，和遺族學校一起過來，那時候寄讀在師大附中，師大附中我唸了一年。我認識李文漢（1925-?），他是上海美專的，他認識我是因為我是學術股，在學校是負責學術交流和辦壁報等工作，就近我就認識他了，後來我才到北師藝術科。所以在之前就開始學畫，和李文漢是亦師亦友。

師母（萬義暐）： 我整理他的資料，李文漢和他有很多通信，我問他，才知道李文漢不是他的老師，他去師大附中教學那年，霍剛已經畢業。畢業後，李文漢老師就一直寫信和他討論藝術，那時候的人就是有那種熱忱。

賴： 周瑛老師是？

霍： 周瑛老師是後來才教我的。

賴： 請談談書法、洞窟壁畫及超現實主義等東、西文化藝術，如何在您早期創作中變成重要元素？跟家庭教養及李仲生（1912-1984）教學關係為何？這些元素後來又如何轉化成抽象繪畫？

霍： 最主要是和我祖父有關係，我小時候和祖父生活一段時間，他教我寫字，家裡有些古帖，石鼓文和碑帖，這些我當時看不懂，但我覺得很有趣，是有一點影響。後來接觸到藝術以後，到臺灣舊書店找到一些中國古代的畫冊、圖片等（日本的也有），都有些舊的趣味，我小時候也喜歡看石頭，如假山石等，我家裡也有。南京還出產一些雨花石，受石頭的影響，就是那種不是很光滑的趣味，有不同的紋路和色彩。還有老房子，我家房子有兩百多年以上的歷史，白牆上水跡及斑駁的現象，還有一些舊的擺設物件等東西，給我很深的印象，這些都是家族的影響。

賴：那壁畫方面是指什麼？

霍：不一定是洞窟的壁畫，有一些都是從畫冊上看到的。

賴：敦煌壁畫嗎？

霍：敦煌是後來見到的，但是都可以連接起來，就是對古老的東西有興趣。我和我祖父住在一起，他的印章都不是很整齊的，金石殘缺的，我不是很了解，但覺得很有趣味。同時我家裡也有字畫，我都是憑直覺的感受，祖父不跟我解釋，他只教我寫字，從小耳濡目染。後來在北師我就從和他的談話中找到那種畫畫的趣味，是自然地產生出來的。

賴：所以洞窟壁畫呢？

霍：洞窟壁畫就是我也買到一些史前的畫冊，好的、小的、西方的洞窟壁畫，法國、西班牙的洞窟壁畫，有小畫冊，也是古代的東西，很有趣味，凝聚起來影響到我的繪畫，就是從家族和媒體獲得的一些資訊參考。

賴：超現實主義在這部分的啟發是？

霍：那是從李仲生那邊開始，當時畫的東西他覺得太保守，他就慢慢地暗示我，提示我，找自己的路子創造。我就隨意想小時候的事情畫出來，他看了一張就說這是超現實，（這時我還不知道什麼是超現實），他說這就是像夢中的現實，是不合常理的。後來我們都自由地去畫，用很粗糙的紙畫了一些，偶而就會很自然地顯現出超現實的意象來了。他既然講了我的畫中有超現實的東西，我就去找相關資料及抄一點筆記。書店裡沒有，我就去圖書館找，找到藝術的書翻一翻，裡面偶而也會提到一些新的東西，數年後我已記不得了，有些印刷品是黑白的不清楚。

賴：當時和李仲生學的就是你們幾個東方畫會的成員，都會依據李老師的引導去找相關的書來參考？

霍：我們各個人自己去找，我們一起學畫，其他人有沒有去找我不知道，有些人從舊的雜誌上看到，我有時候是比較主動，跑去舊書店，在臺北重慶南路附近，還有日本的舊書店，可以找到舊的藝術雜誌。

賴：那時候你會不會去美新處看資料？

霍：沒有，美新處就看展覽。我們主要是翻看些從美國來的 *LIFE*、*TIME* 雜誌等，美國雜誌偶而還有些新畫的介紹，現在都記不清了，時間太久了，已60多年了。

賴：這類的雜誌是學校看得到，還是外面的？

霍：學校沒有，圖書館裡是很簡單的美術史的教科書，大概只談到印象主義、野獸主義，到印象派後面就沒有複印圖了，頂多是黑白印刷小小的一點點，就只有一些名詞，如立

霍剛　1955　無題　26.5×39cm　粉彩、紙　臺北市立美術館典藏（圖片來源：霍剛提供）

霍剛　1955　無題　粉蠟筆、紙（圖片來源：霍剛提供）

霍剛　1963　舊夢　52×72cm　油彩、畫布　高雄市立美術館典藏（圖片來源：霍剛提供）

體主義、達達主義等。

賴：《今日世界》呢？

霍：《今日世界》有，美國出的，香港出的就只有看到介紹趙無極（1920-2013），介紹趙無極之前我已經知道他了。也是從日本雜誌上知道的，那時候應該是李仲生先看到。他上課就講，我上課問他，我們中國人為什麼不搞一些東西在國際上可以受到人注意。他說有一個人現在畫得很不錯。我問是誰？日本文寫的是趙君，他說這個人叫趙無極，不久*LIFE*雜誌也介紹趙無極了。我喜歡逛舊書攤，我翻到趙無極的畫，有兩三頁，有的有克利（1879-1940）的味道，克利的畫也有超現實性。

賴：您可以簡短地介紹這些元素，您怎麼轉化到抽象繪畫中？

霍：平時多看多想，有些印象就會隱藏在潛意識中，只要畫多了，就會自然地轉化到抽象畫之中。

賴：您會不會去想像，克利的這種線條和書法之間怎麼去連結？

霍：當然有想到，我覺得這裡有一些不就是中國的東西嗎！趙無極畫

【上圖】霍剛　1964-65　無題　90×70cm　油彩、畫布
　　　　（圖片來源：霍剛提供）
【下圖】霍剛　1968　無題　100×80cm　油彩、畫布
　　　　（圖片來源：霍剛提供）

1956 年霍剛在臺北畫室（吳昊管理的防空洞）留影。（圖片來源：霍剛提供）

1957 年 11 月 9 日霍剛於第一屆「東方畫展」展場中八件作品前留影。（圖片來源：霍剛提供）

中融入的甲骨文和書法有關係，克利小的畫冊作品裡的線條也有書法的影響，這些都是中國的東西，不過他們畫的很有個性和趣味。那時候李仲生也不建議我們多看外國的東西，他不反對也不推舉，我們都是自發的。

賴：展覽場上（指臺灣創價學會至善館），你早期畫那些鉛筆的素描，後來有轉換成油畫嗎？

霍：我都沒有刻意去轉換，那些是練習，油畫是另外的創作。那時油彩和畫布很貴，我們買布或用麵粉袋，自己釘畫布，嘗試畫了幾張。或在木板上畫，很硬，不常畫，主要畫素描和粉蠟筆，比較便宜。

賴：早期那種超現實的作品有粉蠟筆的嗎？

霍：有，多數是粉蠟筆的，油畫反而少。之前有一點超現實、半抽象的，到國外就脫離這種形象，從象徵性的圖像轉換成抽象了。

賴：1964年前往歐洲米蘭之前，您除了參加國內「東方畫展」，也參加過多次「東方畫會」在西班牙、義大利、西德、美國等各大都市畫廊的聯展。請問這些海外參展經驗，如何開拓您的國際視野？對您的創作實質影響是什麼？

霍：那時候我人還在國內，是把作品寄給蕭勤，他是1956出國的，西班牙給他獎學金。當然我本來也想去，但考慮到自己沒有那個經濟能力，就放棄了。後來我們幾個畫畫的朋友組織「東方畫會」，就選蕭勤作我們國外的聯絡人，他聯絡好，我們再選作品寄給他，我們自己寄，有人寄多，有人寄少。

賴：所以那時候作品寄出去了，但實際上你們並沒有機會出國參展。

賴：1957年「第一屆東方畫展」在臺北新生報新聞大樓展覽，當時就與西班牙畫家聯合展出；到了1960年「第四屆東方畫展」，同樣在新聞大樓展出，並合併「地中海美展」及「國際抽象畫展」。這些民間國際交流展都是由蕭勤在歐洲策劃的嗎？是否有駐外單位贊助？

霍：都靠他一個人。

賴：這樣蕭勤花很多時間和金錢？難道沒有找當地駐外的單位？

霍：也許有，但我們在國內不知道。他們不會管這樣的事情，也是我們和蕭勤一起，盡可能的配合。所以他對外講，我們國內還有一批畫家也畫現代畫。

1958年11月霍剛於第二屆東方畫展〈動物的構成〉等三件作品前留影。（圖片來源：霍剛提供）

1960年11月11日，第四屆「東方畫展」、「地中海美展」及「國際抽象畫展」於臺北新聞大樓聯合舉行時，巴西瓜納巴納（Guanabara）州州長Carlos Lacerda 蒞臨展場參觀，並選購霍剛（八號〈鄉愁P〉）等人的作品。（圖片來源：霍剛提供）

賴：當時您沒出國，但有一批國外作品會到臺灣，您會去做比較，當時歐洲或西班牙的畫風，這些畫風和您們當時的創作有什麼不一樣？

霍：路子很接近，沒有什麼不一樣，都是現代的，但是各有各的面貌，我們心裡很安定，很有自信，我們的東西和現代歐美的差不多，雖然不是完全一樣，但方向是一樣的，是抽象，半抽象或超現實。

賴：這樣的交流，既然畫風都相近的情況下，是什麼樣的動機讓您想去歐洲？

霍：在蕭勤沒出國之前我們就想過，西方的東西我們看到的都是間接的印刷品，都希望

有一天到西方看到原作,及了解外國畫家的創作情況和新的趨向。

賴:您何時加入龐圖藝術運動?1964到米蘭之後嗎?這個運動對你的影響為何?

霍:去了米蘭之後,我並沒有加入。但被他們邀請展出過。龐圖最主要是黃朝湖(1939-)去和蕭勤聯絡的,黃朝湖是從我這裡拿到地址而去信聯絡的。

賴:龐圖的主旨和您的創作是吻合嗎?

霍:思維差不多,我沒有參加組織,我只是被邀請展出過。

賴:1964年抵達歐洲之後,您觀察到歐洲正流行康定斯基(Wassily Kandinsky, 1866-1944)抽象繪畫、馬列維奇(Kazimir Malevich, 1879-1935)至上主義、蒙德里安(Piet Mondrian, 1872-1944)風格派等藝術風潮,您對這些藝術風潮的看法如何?因為這些和您的創作好像不一樣?

霍:不一樣,我是很注意超現實的,當時義大利流行的是封塔那(Lucio Fontana, 1899-1968)的空間主義(Spatialism),年輕人比較受空間主義的影響。他們比較趨向於個人的創作,當時義大利很風行超現實和空間主義,抽象的不是很多,但是每次有抽象展我也很喜歡看。

賴:所以您剛去您的超現實還有延續嗎?持續多久?

霍:持續沒有多久,因為我看人家畫的很好,我覺得這樣不行,要慢慢演變,要不同。所以我也很注意別的畫家,比如封塔那等,我邀請過他們參加展覽,所以認識他們的作品,以後也增加我作品思維的概念。

賴:那去的時候還有一段時間畫超現實,那時候畫的作品還在嗎?

霍:後來有在畫廊展出。有的也賣掉了。

師母:那時候畫的超現實有留下來嗎?

霍:沒有。

賴:那時候您要參加展覽就必須畫油畫作品嗎?

霍:是。

賴:您去義大利之後,接觸到這麼多歐洲不一樣的藝術風格,怎麼樣去調適?因為李仲生老師很強調用西方的材料,可是要保有自我的藝術精神與個性?有沒有去思考這個問題?

霍:當然有思考過這個問題,而且還拜訪過幾個藝術家,也跟他們討論過創作材料與技法的問題,我看他們的環境、他們的作風,可給我一種反思。比如義大利名畫家卡波固羅西(Giuseppe Capogrossi, 1900-1972,得過1962年威尼斯大獎)。我跟李元佳(1929-1994)在羅馬碰到他,就被請到他畫室去,他請我們喝咖啡,我看他家裡的書架上擺了很多康丁斯基、

塞尚等人的書籍。便有一種感覺，卡波固羅西的畫有受中國書法影響，也受西方大師的影響，但很有個性，和我們的路子也差不多。既然他可以參考現代名家的東西，畫出來的東西不一樣，那我們也可以吸收這些先進畫家的思維，把它變成自己的想法，將個性融合進去，我們也可以這樣做。

賴：楊英風（1926-1997）於1963-1966年滯居義大利羅馬，期間（1964）曾於米蘭來格納努城（Legnano）的凌霄閣畫廊（Galleria del Grattacielo）舉辦他在歐洲的第一次個展，請問霍老師跟楊英風有交情嗎？

霍：我在羅馬、米蘭都見到他，見到時講幾句話沒有深入的交往。在羅馬是因為我們一起聯展，1965年見到他，當時我在臺灣已經知道他，那時候我知道他做雕刻。他剛好去凌霄閣畫廊，那個聯展是東方、五月畫會的聯展，就是中國抽象繪畫展，不是歷史博物館辦的，是義大利辦的。和楊英風只是認識，沒有機會交往。

賴：您在1967年3月和巴奇（Bacci）、弗斯凱依（Foschi）、費拉利（Ferrari）於蒙札聯展時，曾寫了一篇〈融合宇宙之精神〉（Sintesi di Spirito Universalec）展覽序，說：「……我們已確定了我們的方向——使個性納入永恆之人類精神領域，融合在宇宙之中」。「個性」與「精神性」是您在臺灣創作時就強調的兩樣東西，在這篇展覽序中，您又加入「宇宙」。請問新加的「宇宙」是因為參加龐圖藝術運動才體悟到的嗎？

霍：老早就有想了，認為宇宙就是一種生命，但宇宙是無限的，宇宙觀就是不要設限，更擴大時空的觀念。

賴：李仲生老師會談這些嗎？

霍：他有時候談一點創作的思想，比如他說作畫時要能「忘我」，「無我」才有「真我」等，講了就有些激發的作用了。老子不是也說「大象無形」嗎？有關哲理的書，我只稍微看看，老子是無為而為。大自然出於宇宙，大自然也是無限的，

1965年霍剛在米蘭住處。（圖片來源：霍剛提供）

其實這些都是名詞，我們用冥想、大自然、超自然的觀念來創作。

賴：那這些概念都是中國老莊哲學之類的，那您會去和西方藝術家討論這種宇宙觀嗎？他們想法是怎樣？

霍：會，他們好奇啊！但都不太懂。

賴：您曾經說：「我的畫偶爾有一種神祕的感覺，是鄉愁，但並非僅僅是思鄉之意，人類社會是複雜的，想把精神寄託到某種境界」。請問您這裡的「鄉愁」的定義是什麼？是實質的故鄉、故國？或是精神上的原鄉？或混雜兩者？

霍：是懷舊的，同時也是一種精神上的想法，是一種深思熟慮的東西，我達不到，等於是一種初衷。我搞藝術的一種東西，我有一種內在的東西要弄出來，是一種不可用文字去解釋的東西，所以我就說它是一種鄉愁。

1967 年 3 月，霍剛（右起）與弗斯凱依（Foschi）、費拉利（Ferrari）及巴奇（Bacci）於米蘭聯展時留影。（圖片來源：霍剛提供）

1972 年 6 月霍剛受邀參加米蘭市文化、旅遊和娛樂部策劃的「從內部觀察」（Osservato da dentro）現代藝術四人聯展，霍剛（右）於展場內留影。（圖片來源：霍剛提供）

賴：是一開始就這樣了嗎？還是有一種對故鄉的思念？

霍：在畫了一段時間之後，就會有這種想法。我們看大師的東西，譬如莫迪尼亞尼的畫就有 "Nostalgia"，它也可以翻成「鄉愁」，但是他是受東方影響。他把人的頸子畫得很長，鼻子也拉的很長，眼睛可以沒有眼珠，我覺得這很有趣，很神祕，如果他那個叫鄉愁，那我就想我畫的也是一種鄉愁，一種想法，我的鄉愁就是指這個意思。怎麼把我的一種思維把它弄出來，所以我叫鄉愁，這不是受外面的影響。

賴：就是和故鄉沒有關係？

霍：沒有關係，但這裡可以

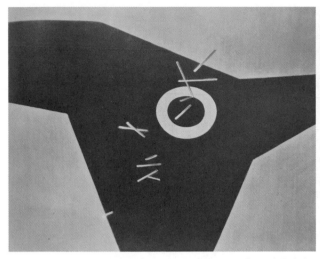
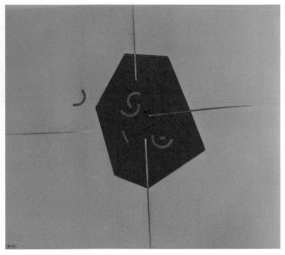

霍剛 1968 進化 80×100cm 油彩、畫布 參加「從內部觀察（Osservato da dentro）」現代藝術四人聯展（圖片來源：霍剛提供）

霍剛 1971 恆星 50×60cm 油彩、畫布 參加「從內部觀察（Osservato da dentro）」現代藝術四人聯展（圖片來源：霍剛提供）

引起我對過去的很多思念，然後想辦法來轉換。比如我小時候喜歡做什麼，這是實質的，跟精神性的都有關係。

賴：可否描述一下您米蘭時期的作品，為何總是喜歡用深藍、深綠色？

霍：這個我從小就喜歡，後來我畫超現實，研究立體派，立體派的顏色灰灰的，並不是沒有別的顏色，但很少。超現實的畫，藍的顏色較多，藍的顏色、綠的顏色有神秘性。我自己就偏愛這個顏色，我小時候就很自然的喜歡藍顏色，還常作夢，我家裡的東西都是沒有顏色的，都是咖啡色的，心想假如都是藍顏色該有多好看，我6、7歲就有這個想法，如果我有個箱子或包包是藍色的，該多好！後來讀幼稚園，孩子們穿的顏色都很明朗，但是我覺得很漂亮但太刺眼了，後來顏色方面我接觸的並不多。

賴：這種顏色讓人有悲傷的感覺。

霍：對我是有神祕的感覺。

賴：這是否就是所謂「鄉愁」情感的表達？

霍：就結合起來了，大紅大紫是很熱鬧的，但不是我常想要的。

賴：就是藍、綠色，是神秘性，或是還有其他象徵意涵？

霍：直覺地喜歡。例如，紅的太刺眼，我們畫素描，也沒有太多顏色，想像的東西就很自然地從畫裡面出來了。

賴：1970年代美國流行起照相寫實風潮，五月、東方畫會有多人畫風因此從抽象轉變成照相寫實，請問您對紐約這樣的新風潮有何看法？

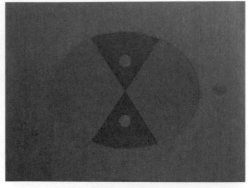

霍剛　1977　內部之透視（甲）　40×50cm　油彩、畫布　參加香港藝術館「海外華裔名家繪畫」12人展（圖片來源：霍剛提供）

霍剛　1990　無題　70×50cm　油彩、畫布　參加義大利力松內市文化局「尋找十字架（Ritrovamento Della Croce）」展（圖片來源：霍剛提供）

霍剛　1977　內部之透視（乙）　40×50cm　油彩、畫布　參加香港藝術館「海外華裔名家繪畫」12人展（圖片來源：霍剛提供）

霍剛　1989　無題　120×120cm　油彩、畫布（圖片來源：霍剛提供）

霍：他們各有各的特點與趣味，他們在各式各樣的精密照片中選取喜歡的部份，再從觀念上和技法上改變處理，以完成新的面貌，也可以產生一些不同的效果與內涵。總之，藝術創作是自由的，我個人並沒有個別的看法。什麼樣的時代，就會有時代裡產生的畫，就像未來派和達達主義，達達主義後來還借屍還魂，後來就沒有了。所以從整個

歷史去看，最重要的是20世紀，到現在還有兩個東西還沒有死亡，一個就是抽象性，一個就是超現實性。這兩個東西，不是抽象主義也不是超現實主義，抽象性和超現實主義，或是寫實的東西，我有抽象性也有超現實性，因為現在的東西越來越多，派別越來越多，你說什麼派別，很難講。所以我自己選擇兩個，一個是個性，一個是現代性，什麼是現代性，有自己個性就是現代性。

賴：您的創作常被拿來和蕭勤相比，認為你們都從中國到臺灣，之後又到義大利，也都參加龐圖藝術運動的展出。您對這樣的說法有什麼看法？

霍：一樣是兩個中國人，搞一樣的東西。我們從前也跟同一個老師在學。我們是各畫各的。他最早是搞野獸主義，我搞超現實主義，這思維就不一樣。他受杜菲（Dufy, 1877-1953）影響，馬諦斯的影響，克利有一點點；我是達利（Salvador Dalí, 1904-1989）和恩斯特（Max Ernst, 1891-1976）。蕭勤的畫裡面沒有達利，沒有恩斯特。我們都受西方名家影響，但我們中國古老的好東西很多，在創作上我們在研究要怎麼融合進去。

林以珞（以下簡稱林）：老師您在臺灣的時候有接觸過顧獻樑（1914-1979）嗎？當時他很喜歡和年輕人談現代藝術。

霍：他是政府從美國請來臺灣，將故宮博物院的國寶藏品，選一部份送往美國展出的藝術評論家，被派到霧峰籌畫展出事宜，但他也喜歡現代藝術。那時我正在霧峰光復新村的復

霍剛 2010 抽象 2010-053 150×100cm 油彩、畫布 國立臺灣美術館典藏（圖片來源：霍剛提供）

霍剛 2017 抽象 2017-018 130×160cm 油彩、畫布 國立臺灣美術館典藏（圖片來源：霍剛提供）

興國小教美術，靠得很近，他就寫信約我見面談現代藝術，並到我住處來看我的作品。那時我除畫畫外，也常寫一些介紹西方現代的藝術家。他問我有沒介紹過中國畫家，我說在《文星》雜誌上我介紹過李仲生，以後打算再介紹趙無極和丁雄泉（1929-2010）等，可惜無法聯絡，他就將他們的住址寫了給我。同時又談了不少現代繪畫創作的事，非常愉快，後來東方畫會在臺北新聞大樓展出，他也來參觀了。那時候我們組織東方畫會，顧獻樑有來。後來和楊英風要組織一個現代的團體，然後我就出國了，那是1963年的事。

林：老師我還有一個問題，當時要在國外辦一個展覽非常不容易，那當時經濟也很有問題，您要怎麼在西方舉辦個展？

霍：我們第一要認識人，要常去藏家和藝術家常去的地方，例如畫廊和咖啡館，有的常有藝術家去，如果我們常去看看，也可能碰到一些藝術家們，互相打打招呼也就認識了，慢慢地，他們會告訴你那個畫廊好，那裡有機會，我們就往好的畫廊去看展覽，偶爾就有些機會展出。

霍剛 大事紀

1932	・7 月 23 日，出生於中國南京。
1942	・父親去世，與母親從重慶遷回南京和祖父同住。受祖父名書家霍銳影響，學習傳統書法。
1947	・入南京國民革命軍遺族學校就讀，美術老師俞士銓，教其寫生與透視原理。
1949	・隨國民革命軍遺族學校來臺。
1950	・自國民革命軍遺族學校初中畢業，短暫寄讀師大附中，認識來自上海美專的李文漢老師。 ・入臺北師範學校藝術科（今臺北教育大學）就讀，周瑛老師教其靜物畫及石膏像。
1951	・經歐陽文苑介紹，跟隨當時任教於省立二女中（今中山女高）的李仲生學畫。
1953	・臺北師範學校藝術科畢業，應景美國小校長邀請至該校任教。學校撥給他一間專業美術教室，指導兒童發展自由創作。 ・開始創作超現實素描。
1956	・與李元佳、吳昊、歐陽文苑、夏陽、陳道明、蕭勤、蕭明賢共八人組成「東方畫會」。 ・在板橋國校教師研習會演示研究班研習。
1957	・獲聘為全省國民教育巡迴輔導團美術輔導員，遷居臺中霧峰光復新村。 ・將臺灣兒童作品，透過蕭勤引介送至西班牙舉辦「中國兒童畫展」。 ・11 月，「東方畫會」於臺北新生報新聞大樓舉辦「第一屆東方畫展：中國、西班牙畫家聯合展出」。
1958	・入選日本東京第一屆亞洲青年美術家展。 ・第二屆「東方畫展」透過蕭勤，將作品送至西班牙馬德里、塞維拉、巴塞隆納等大城巡迴展。
1959	・11 月，第三屆東方畫展於米蘭藍色畫廊舉行。 ・吸收洞窟壁畫及書法、碑帖之養分創作。
1960	・11 月，第四屆東方畫展於臺北新聞大樓舉行。 ・「東方畫會」受邀至紐約市米舟畫廊（Mi Chou Gallery）展出。 ・作品送至義大利佛羅倫斯路邁洛畫廊個展。

1964	·5月抵達法國巴黎，與夏陽、蕭明賢等人相會。 ·定居米蘭後，延續超現實之探索，但趨向理性幾何抽象，精神上則傾向視覺詩性。因喜愛聆聽歌劇，嘗試將音樂、書法、繪畫融入視覺性的造型、節奏與構成中。
1965	·1月，於羅馬參加「中國現代繪畫聯展」。 ·3月，首度與米蘭「藝術中心畫廊」合作舉行個展。 ·奧地利維也納道畫廊個展。 ·獲得義大利古比歐市國際藝術發展獎。
1966	·第二次獲得義大利古比歐市國際藝術發展獎。 ·獲得義大利諾瓦拉市國際繪畫金牌獎。義大利維吉瓦諾邁爾洛畫廊、米蘭切諾比奧畫廊個展。
1967	·3月，霍剛與巴奇（Bacci）、弗斯凱依（Foschi）、費拉利（Ferrari）於米蘭聯展。霍剛為展覽撰寫〈融合宇宙之精神〉中文序文。 ·獲得義大利蒙札市國家繪畫首獎。 ·與空間派藝術家封塔那（Lucio Fontana, 1899-1968）一起在翡冷翠國際當代藝術博物館展出。 ·諾瓦拉波茲畫廊、米蘭藝術中心畫廊個展。
1968	·創作思維逐漸從超現實意象蛻變演化成抽象語彙。融合康定斯基的抽象繪畫理論、馬列維奇的至上主義、蒙德里安的風格派，然而思想邏輯根柢與精神取向卻以東方的質素與思辯體系為主體。
1968 , 1970	·出現「中分」構圖，還是有圓形符號與線條符號。 ·瑞士、西德畫廊個展。
1969	·獲得義大利雷克市久賽彼·莫利繪畫首獎。 ·米蘭藝術中心畫廊個展。
1970	·米蘭 studio44 畫廊個展。
1972	·6月27日 - 7月23日，受邀參加米蘭市文化、旅遊和娛樂部（Comune di Milano - Ripartizione Cultura Turismo e Spettacolo）所策劃「從內部觀察（Osservato da dentro）」現代藝術四人聯展。
1981	·參加臺灣省立博物館五月、東方成立25週年聯展。
1982	·3月4日 - 5月30日，受邀參加香港市政局主辦，於香港藝術館舉辦的「海外華裔名家繪畫」12人展。
1985	·8月30日，李錫奇所主持環亞藝術中心開幕。 ·10月13日 -26日，霍剛受邀首度返臺於環亞藝術中心舉行「霍剛油畫展」。
1990	·4月22日 - 5月23日，受邀參加義大利力松內市文化局（Comune di Lissone Assessorato alla Cultura）「尋找十字架（Ritrovamento Della Croce）」展。 ·誠品畫廊個展。
1994	·臺灣省立美術館舉辦「霍剛回顧展」。
1997	·參與帝門藝術中心「東方現代備忘錄——穿越彩色防空洞聯展」。 ·獲第五屆李仲生基金會現代繪畫獎成就獎。
2005	·帝門藝術中心「霍剛的空間詩學」個展。
2006	·應帝門藝術中心之邀赴北京，進駐798藝術特區藝術家工作室。
2009 , 2012	·返臺進駐臺北國際藝術村每次約二、三個月。
2011	·瑞士日內瓦米勒斯畫廊個展。
2012	·大象藝術空間館「霍剛八十·素描展」。
2014	·1月，返臺定居，與萬義曄女士結婚。
2015	·臺中月臨畫廊「霍剛個展」。
2016	·於臺北市立美術館舉行「霍剛——寂弦激韻」展。
2018	·於臺灣及義大利蒙札皇宮美術館舉行「形色之外：霍剛米蘭回顧展」。
2020	·臺北采泥藝術「空間視界——霍剛無限」展。
2021	·「暢意行旅·心如斯——霍剛創作展」於臺灣創價學會彰化秀水館、臺北至善館及桃園館展出。 ·3月20日，接受「台灣藝術史研究學會」執行，文化部「臺灣藝術研究」經費補助之「點燈傳藝——戰後至解嚴期間（1945-1987）帶領風潮臺灣美術家之訪談調查研究及出版」團隊訪談。

蕭勤訪談錄

2022年4月10日，高雄

賴國生（以下簡稱賴）：首先想要問老師，李仲生（1912-1984）被認為是臺灣抽象繪畫的導師，那老師您認為李仲生對於臺灣抽象繪畫的影響，主要有那些？然後，李仲生對於老師您個人的影響又有那些？

蕭勤（以下簡稱蕭）：李仲生老師是一位從來不動手的老師。他只動口不動手，他就跟每個人講，跟每個人講的不一樣。他看你的作品，大概知道你的方向，他從這方面入手，所以他的教導非常有深刻的觀念，就是因為他看得很仔細，但是從來不動手。這個是我覺得是一個非常重要的qulity（素質）啦，應該是這樣講。

賴：那李仲生老師對於您個人的影響主要是那些部分呢？

蕭：因為那個時候我們的資訊都很缺乏，書也非常少，他就有一些日本的藝術雜誌，偶爾給我們看一看。我們日文又看不懂，就是看看圖片。那些雜誌是在日本蠻流行的，我只能講這個。其他的一些資訊我們都都收不到，因為我們也沒有一個人在國外。這個就是後來我到國外最重要的事情，就是把許多資訊寄回國內去。李仲生是如獲至寶，他用這些資訊來教課，這個是很重要。

賴：除了李仲生老師提供的資訊，他還有其他的教導嗎？

蕭：那些西方藝術家對我影響最大是吧？

賴：對。

蕭：應該可以說是馬諦斯。在1950年代初，馬諦斯在國內也不容易找到他的資料。我覺得，我的路線應該是從馬諦斯開始走出來，走出自我的抽象。我1955年開始畫抽象畫，所以這個跟我是有一些關係。

吳素琴（蕭勤國際文化藝術基金會執行長，以下簡稱吳）：老師，我可以補充一點關於李仲生，也曾經在我們的訪談當中，您提到過說他從眼睛先看，眼睛看了，頭腦去想，然後才動手。

蕭：對。

吳：然後不是像學院派的。

蕭：對，學院派只是用手去模仿，但是他的教法是先用腦筋去想，再用心去感受，再

用手去畫，把自己的感覺畫出來。這個在開始的時候對我們是很困難，因為我們自己都不曉得怎麼走法。但是慢慢的，他的啟導，使我們發現自己，這個是非常重要的一刻，可以這麼說。

吳：那您說其實這種方法就是創作，鼓勵你們創作。

蕭：他的教導就是教我們怎麼創作，因為我們也不曉得怎麼創作，但是就是要自己去摸索。就是說，他從來不動手，也不跟你講你要怎麼畫，但是他就是看一看，看看你。「嗯，這樣可以。你還要需要改進些什麼地方」。他就講這些，他從來不動手，所以在觀念上給我們一個非常新的，也是很困難的觀念。

吳：那是我們討論的時候，他曾經提到過說，如果你不懂得去創作，你一直在模擬，一直在練習，你永遠就會失去你創作的能力。

蕭：這個就是我不跟朱德群（1920-2014）學習的原因。我到朱德群那裡去過，因為羅家倫（1897-1969）是我我姑父的好朋友，所以他就跟我介紹朱德群。我到朱德群那邊一個月，他教我怎麼畫，用鉛筆怎麼畫，這個筆觸怎麼畫，我就不去了。一個月我就不去了，因為我覺得他完全沒有教我怎麼去思考。

吳：老師，你要把李仲生在教你們的當下，你不是提到過說，他看到你有什麼特點，他看到霍剛（1932-）有什麼特點，他看到李元佳（1929-1994）有什麼特點，讓你們從不同的特點發展出各自的東西。然後，因為他覺得您的東西很有野獸派味道，還有對塞尚的色彩都很敏銳，所以他就鼓勵你。

蕭：對，但每個人教法都不一樣。後來他到臺中去了，就沒有工作室，我們就到臺中去找他。

賴明珠（以下簡稱珠）：為什麼到臺中？

吳：因為你們要成立東方畫會，一定要成立，他嚇死了！

蕭：他嚇死了！他怕那個時候，我們搞什麼秘密組織啊！會被國民黨特務抓起來。他怕死了，就跑到臺中去了。

吳：他怕，是因為他的朋友被……？

蕭：他有一個朋友叫黃榮燦（1920-1952），就被槍斃掉了！就說他是匪諜啊！那個時候，隨便什麼人說是匪諜，就被槍斃掉，那個時候臺灣是恐怖至極。

吳：因為我昨天才看到那個，謝里法（1938-）寫了一篇文章。他說，你們在辦展覽時，因為秦松（1932-2007）畫的是線條，就有個人說他寫的字，畫了一個倒蔣的字。

蕭：哦！那不得了！秦松也出過一次毛病，就是因為他的畫的問題。

吳：李仲生是因為這樣子，而跑到臺中去。他們呢，就是上課上到一半，有一天去，門關起來，他不見了，跑到臺中去了。但是對你們還是有很大的影響，因為後來你們畢業了，您被分發，跟霍剛都被分發到景美國小。所以在景美國小的禮堂，你們在那邊每個月都把你們的畫拿出來。那個時候還有陳道明（1931-2017）、歐陽文苑（1928-2007）、吳昊（1932-2019）、蕭明賢（1936-），你們幾個人每個月都把畫拿來，在那邊互相討論觀摩。您現在就可以接劉國松（1932-）啦！

珠：劉國松不是五月畫會的嗎？他也來參與你們的聚會？

蕭：他不是，他是五月畫會，五月畫會是很學院派的。

珠：所以劉國松為什麼會跑去你們那邊呢？因為不同陣營。

蕭：他跟霍剛是國民革命軍遺族學校的學生，是同學。所以他認識霍剛，霍剛就把他帶過來了。

吳：遺族學校父母親都是蔣中正（1887-1975）跟蔣宋美齡（1898-2003）。

蕭：他（劉國松）父親大概是被槍殺還是什麼，就是在戰爭的時候過世了。

賴：老師，您剛剛說就是那時候李仲生老師就是有比較多的資訊，有一些雜誌啊，國外的這些？

蕭：他就是從國外帶回雜誌，有些資訊。他把他1930年代從日本學到的東西，最新的東西教給我們。它就最新的東西，30年代到50年代也已20年了，對不對？所以他就儘量找日本方面的資料，看怎麼樣繼續日本方面那個資訊，後來他就讓我們自己來創作。

賴：那你們那時候有沒有其他的管道獲得最新的國外資訊？

蕭：沒有啊！就是本人，本人一出國，我馬上就對國外、國內報導一篇一篇文章。

吳：那時候你們還沒有出國，那時候你們還在畫畫，您不要跳那麼快。

賴：還沒有出國的時候，有沒有其他的管道可以得知國外？

蕭：我跟朱德群學過一個月，但是我覺得他的教法太學院，我就不去了。

吳：除了他，還有沒有別的？

蕭：因為朱德群是羅家倫認識他，羅家倫跟我姑父王世杰（1891-1981）是好朋友，所以

他就介紹我到朱德群那裡去。結果朱德群的教法是我不能認同的，這樣子。

賴：有一些藝術家有提到，那個時候美國新聞處就有一些資訊，那老師也有去看嗎？

蕭：有，有，看過一些展覽，但不是很重要的東西。

吳：那除了李仲生給您的一些國外的藝術資訊以外，你們還有沒有什麼管道可以得到別的藝術資訊？

蕭：沒有什麼管道。

吳：那您怎麼知道馬諦斯？

蕭：他（李仲生）講的啊，那個時候，馬諦斯已經是20世紀初的人了。

吳：他不只是給你們看日本的美術雜誌？

蕭：他知道的一些資訊，到1930年代為止。他就把那些資訊給我們。後來我到歐洲去，就把歐洲學的最新資料通通寄回來。

賴：老師那時候喜歡馬諦斯，那老師覺得馬諦斯對您當時的影響是什麼？

蕭：有點關係，有點影響。

賴：馬諦斯的影響是在風格上，還是在題目內容？

蕭：在用色方面。他的用色非常獨特，所以我在用色方面受了他一些影響。當然，我後來就慢慢找出來自己的路子。

吳：老師，那杜菲（Raoul Dufy, 1877-1953）跟米羅對您的影響呢？

蕭：杜菲，還有米羅也是，因為他們的色彩跟結構都很好，我都很有興趣。他們的畫，使我打開了不同的眼界。李仲生就鼓勵我去研究他們的畫，看怎麼樣子能夠找到一些共同的點。

賴：老師當時有畫一些，有一點像是國劇的人物。您的想法是？

蕭：那個是我那時候很粗淺的想法，因為想用這些形象來走出我自己的路，這個是最初的學習跟研究的方式。後來我慢慢就改變這個路子，就不走了。因為我知道，我不能夠再跟人家畫一樣的。所以，1956年我到歐洲去的時候，我看到巴塞隆納跟馬德里的美術學校都很學院，所以我乾脆就不去了。我在國外遊學60年，沒有入學過。

賴：也是有一個題目，想問老師說，老師那時候到西班牙留學的時候，西班牙的藝術環境跟您當初還沒去的時候，想像是不是有一些落差？那個時候，西班牙的抽象畫發展得怎麼樣？

蕭：那個時候我不去學校，就無所事事。西班牙有一個藝術學會，藝術學會有許多藝術家會到那裡去坐坐啊！喝咖啡啊！這樣子，我認識了一些藝術家，又透過那些藝術家又認識

蕭勤　1956　京劇人物　26.5×36cm　粉蠟筆、紙（圖片來源：蕭勤及蕭勤國際文化藝術基金會）

蕭勤　1959　繪會-AO　65×55cm　油彩、畫布（圖片來源：蕭勤及蕭勤國際文化藝術基金會）

其他的藝術家，所以我對西班牙的藝術家都做了一些蠻仔細的報導。

吳：那時候抽象畫的藝術環境是怎麼樣？

蕭：抽象畫是吧？西班牙有他自己獨立的風格從達比埃斯（Antoni Tàpies, 1923-2012）、固夏特（M. Cuixart）、沙烏拉、米亞萊斯這些人開始。這些人我都認識，也去訪問過他們。

吳：他們的風格？

蕭：就是所謂非形象的風格，就是有材料啊、材質的這個風格，跟法國的佛德烈（Jean Fautrier, 1898-1964）是有相近的關係。法國的佛德烈也是第一個用材質作畫，那個達比埃斯、固夏特他們算是後來第二批。那我就跟他們認識，有這個機會就寫了許多介紹他們的作品到臺灣來。

吳：可以談談您當時怎麼樣寫，因為您這樣講兩個名詞，我們比較沒有辦法了解內容，你要不要

蕭勤　1963　光之躍動-5　140×110cm　壓克力彩、畫布（圖片來源：蕭勤及蕭勤國際文化藝術基金會）

蕭勤　1965　光之省思　142×111cm　壓克力彩、畫布（圖片來源：蕭勤及蕭勤國際文化藝術基金會）

蕭勤　1965　太陽之躍動　140×290cm　壓克力彩、畫布（圖片來源：蕭勤及蕭勤國際文化藝術基金會）

先稍微再解釋一下。

蕭：他們那個時候的特點就是西班牙抽象畫的特點啦！非常重要。

吳：為什麼非常重要？

蕭：因為連巴黎都沒有這些特點，巴黎的代表就是佛德烈。

吳：他的特點是什麼？

蕭：佛德烈是第一個非形象的畫家，後來影響了在西班牙的達比埃斯、固夏特這些人，所以西班牙這些人就變成很重要。他們就是在巴塞隆納組織了一個叫「藝術13」，還是什麼東西？

吳：「第七面骰子」（Daul al Set），是嗎？

蕭：我現在也記不清楚。

吳：「第七面骰子」。

珠：「第七面骰子」是屬於非形象藝術是不是？

蕭：它是就把這個非形象藝術延長下來，他們用自己的方式來實驗。我正好遇到這個時機，所以我有許多方面受他們的啟發。

珠：所以西班牙的非形象藝術家是受法國影響的，您剛剛提到的，因為另外一個派別影響，才發展出西班牙的非形象。法國那個是什麼派？

蕭：第一個informel，法文就叫「非形象」的意思。

吳：所以他一直在發展非形象的東西，在法國這個informel。

蕭：那不一定。那個也是一小部分的人在做前衛的東西，就是因為佛德烈開始做這個不同的表現，影響了西班牙達比埃斯、固夏特這一群人。

吳：佛德烈是法國人嗎？

蕭勤（右一）在巴塞隆納省馬達洛市立美術館（Museo Municipal de Mataró）舉行首次個展的活動照。（圖片來源：蕭勤及蕭勤國際文化藝術基金會）

蕭：他是法國人。我認識他的時候，他也是剛剛起來，但是他是最先的，最年輕的一輩。

吳：但是年紀他比你大嗎？

蕭：當然比我大了，比我大30幾歲。我認識這些在西班牙的藝術家，我每個人都寫過報導。在《聯合報》都有寫過報導，後來又延長到法國那些藝術家。我就收

集資料啊！寫寫這些報導。這個對臺灣當時的抽象藝術的發展有很大的影響，因為以前都沒有人報導過。

賴：當時您在巴塞隆納，是不是真的沒有學校教這些非形象的藝術呢？抽象繪畫學校都沒有教嗎？

蕭：當然沒有教，都很學院。所以，我看了兩下，都不去了。巴塞隆納不去，馬德里也不去了。

吳：您有去上課嗎？

蕭：沒有，一天都沒有。

吳：沒有去上課，您怎麼知道？

蕭：我看他那個教出來的畫，我就不要去了。所以那個時候巴塞隆納有個藝術學會，那個是很有意思，那個地方有

蕭勤（右一）在巴塞隆納省馬達洛市立美術館（Museo Municipal de Mataró）舉行首次個展的活動照。（圖片來源：蕭勤及蕭勤國際文化藝術基金會）

許多藝術家都會去喝喝咖啡，聊聊天啊！這樣子，那我就去那邊混時間，就跟那些藝術家認識，這個比我上學校學的要多得多。

賴：是。所以當時在巴塞隆納有很多抽象繪畫藝術家，但是學校裡面不教。

蕭：學校裡面沒有。回學院，巴塞隆納跟馬德里一樣。巴塞隆納還比較好一點，馬德里更學院。

賴：那在老師還沒有出國的時候，有沒有注意到就是，東方文化對於西方藝術的影響？

蕭：李仲生就跟我們講過這個，這個非常重要，所以我出國就沒有到學校去學他們的東西。李仲生講過，我們東方的東西可以影響他們，於是我就帶了一些東方的思想，帶了一些東方的資料去。到國外，我就寫報導，寫關於西方當代藝術的報導。

賴：老師，我剛剛是想要問說，在還沒有出國的時候，是不是有注意到東方文化對於西方藝術的影響？

蕭：李仲生就是教我們這個。他說，你們到國外，要有一天，你們有機會去國外，那個時候去國外很不容易去。因為是戒嚴時候，搞不好就變成匪諜了。所以那個時候大家都怕得很，不敢亂講話。後來我我抓到一個機會到西班牙，我就馬上出去了。我不管，我就做，就

1957年12月，蕭勤（左一）出席在巴塞隆納花園畫廊舉行的「第一屆東方畫展—中國、西班牙現代畫家聯展」。（圖片來源：蕭勤及蕭勤國際文化藝術基金會）

不管這個國家到底是不是有什麼影響力，影響多大？不管他，我就出去再説。所以我先到西班牙，後來才去了巴黎，去其他的地方，德國許多地方都去過。

賴：那所以在您還沒有出國的時候，那您怎麼樣在作品裡面呈現東方的特色？

蕭：自己摸索。因為這個東方的東西，中國的書法跟東方的藝術很有關係。

因為中國的畫，有的東西就是跟書法有關係，所以它是比較抽象的，那個時候我們就知道。誒！就開始研究這些東西的關係，自己去摸索。因為李仲生也講不出來具體的例子，他就把藤田嗣治（Tsuguharu Foujita, 1886-1968）的經驗告訴我們。他説，藤田嗣治是日本第一個在巴黎成名的畫家，所以藤田嗣治對我們來講，也是蠻重要的。因為他用他的畫法，日本的畫法。用一條線畫整個畫，因為這個畫風沒有一個人這樣畫，所以在歐洲他就馬上成名了。所以藤田嗣治是第一個成名的畫家，第二個就是趙無極（1921-2013）了。

賴：那個時候，老師在那邊辦東方畫展。在辦東方畫展的時候，其實歐美那邊已經有很多的抽象畫家，那為什麼臺灣的這些畫家在歐洲能夠很受歡迎呢？為什麼在東方畫展的時候，就是西方人仍然……？

蕭：很謙虛地説，是在下蕭勤的介紹。東方畫會，這個當然了，沒有我在，在國外跑好幾年，我就是辦東方畫展啊！

吳：你們需要這個資料，我提供給你們。其實我們剛好在做這個。為什麼東方畫會到現在一直被提及，是因為這是第一個帶著團體的作品在西方國家展覽。而且老師每到一個地方，他的個展馬上就跟著東方畫會的展覽，連續辦15年了，到處辦展覽。

蕭：我那個時候的畫，都沒裝框子，就是這樣捲起來坐火車去。

吳：整個歐洲國家，比利時、法國、德國、英國、荷蘭等。反正就是，他就到處去展覽，有時候義大利的鄉下都林啦，還有很多地方，他都一直在幫這個東方畫會在展覽。然後，其實西方的人接受東方畫會的東西，比在臺灣接受的還更好，所以東方畫會一直被提

到。東方畫會的這些人會一直被提，我認為是，老師都搞不懂，是15年來老師不停的辦展覽。有一次，老師說，那是冬天，他穿了一件長大衣，在荷蘭下火車的時候，突然發現他的畫放在行李架上，就趕著上去拿，結果踩到自己的大衣摔倒了，結果手指頭就向後彎。

蕭：不是。是在火車上摔的。

吳：就這樣摔了。

蕭：對、對、對，就像這個手指頭就變成這個樣子。後來我自己把它扳過來。

吳：那時候您幾歲？

蕭：大概26、7歲吧。

吳：我們現在26、7歲的孩子，都還不知道要做甚麼。老師就是真的就是，老師說，他像一個有使命的人，他認為他們東方畫會的這些人完全沒有機會出來，他一定要去……。

蕭：所以我寫了許多報導回去，就是這樣子，訪問的藝術家啊！什麼的。

吳：夏陽說，在上海的時候，我們和夏老師見面的時候，他說，他們那個時候都靠著蕭老師寫回來的報導，去想像，去畫，像讀文字去畫。他們那個時候的畫，很多都是從那邊學習來。所以其實他們真的，我們真的希望，你們把東方畫會的這一段，真的要好好地寫，我可以提供很多資料。

珠：妳有寫到妳的書裡嗎？

吳：有，我這裡有很多。而且如果你們還要資料，還有更多，因為我們就是文獻資料全部都做成電子檔。東方畫會他們的，老師很會收資料啦！畫展的請帖全部都在。相片那個時候都收集起來了，我們全部都掃成電子檔，這個我們可以提供。

賴：那，老師剛剛提到趙無極，那趙無極對於臺灣的畫家有什麼樣的啟發和啟示的作用？

蕭：他是第一個中國抽象畫家，他1955年開始畫抽象畫。但是呢，在國內，1953、54年，陳道明跟那個叫什麼名字？就是東方畫會

1958年第二屆「東方畫展」在巴塞隆納之維雷伊那宮開幕時，蕭勤（左二）與巴塞隆納博物館總監及省長巴斯志那（左四）等人合影。（圖片來源：蕭勤及蕭勤國際文化藝術基金會）

畫家，叫李元佳。陳道明比李元佳最早在中國畫抽象畫的，後來我也繼續畫抽象畫，都是我們自己去摸索出來的。後來我到歐洲去，又寫了許多報導跟資料，他們都拿來上課一樣，就看了一些資料。因為國內也看不到展覽，一個展覽都看不到。

吳：您看得到嗎？這是您說的，那個法國的非形象主義呢？

蕭：杜菲。

吳：這個嗎？

蕭：好像是杜布菲（Jean Dubuffet, 1901-1985）。

吳：但是陳道明是不小心畫了一幅畫。

蕭：對。陳道明是第一個畫抽象畫，他自己摸索，摸索就摸出來他的樣子，非常不錯。可惜，他沒有繼續努力畫下去。因為後來他說家裡做裁縫，做旗袍賺錢，賺女人錢。

賴：那老師在出國之前的資訊，都是從李仲生老師那邊得到的。在出國之後呢？

蕭：我把許多新的訊息報導回來，李仲生喜歡的不得了。因為我看到最新的東西，他也知道我會報導最新的東西，他就是常常寫信給我，就問我有什麼新的資料。

賴：那您就是出國之後發現，東方的宗教啊！哲學啊！怎樣影響他們西方的繪畫？

蕭：這個就是李仲生跟我講的，我出去不要學人家的東西，要把自己的東西認識清楚，跟他們西方的東西做一個對比。第一個在西方出名的東方人就是藤田嗣治，Fujita。所以我們從他的東西裡面領悟到，怎麼從中國的、東方的東西裡面去找出資料，創作自己的作品。所以我根本就沒有上一天學，我也不要上學，我就是跟他們那些當時最年輕的藝術家交流跟聊天，這個我覺得我就學到東西，比我到學校裡面學的還要多。

賴：那老師在西班牙那邊有沒有發現說，歐洲那邊的畫家真的有受到東方的影響？是怎麼樣影響他們？

蕭：也不能說是影響，就是說他們有些人會把東方的趣味帶到西方去，也不是很有深入的影響啦！就是什麼關於思想上啊！這些東西其實都沒有，他們就是把那個味道、資料，這個趣味帶過去，那慢慢發展出他們自己的風格，就是這樣子。這個開始，應該可以說是佛德烈，一個法國畫家，他是畫厚厚，很厚的材料，在畫布上的畫，他慢慢畫出自己的風格來，所以有些人就跟著他的風格走。

賴：那老師覺得像是禪，或是道，有沒有對這些西方的畫家有一些影響？

蕭：有些影響，但是很膚淺。還是後來我走上這條路，我自己走出來，才把這個東西很具體的帶到西方去，才正式跟西方這個藝術有一種對話作用，有一種交流跟對話的作用。

賴：老師去西班牙之後，您怎麼樣在自己的作品中融入東方的宗教、哲學的內涵？

蕭：這個我出去以前就想好，但是我還沒有做。我到國外那個環境，就迫使我非這樣做不可。因為我不這樣做，我就跟人家搞得一樣，所以就沒有意思。所以那個時候我很孤獨，完全就是一個人，關起門來畫畫。不管畫什麼東西，那都是我的。那個時候就是這樣子，開始就是這樣。

賴：那個時候老師有沒有特別去關注一些中國的哲學思想、禪學之類的？

蕭：有。從1960年代末，我開始對中國哲學很有興趣。我後來才知道，只有用思想才能領導這個手的動作。所以不是我自己怎樣去畫，是我怎樣去思考，怎樣去融合東方思想跟西方思想。這個就是我後來領悟到的東西，非常重要。

賴：老師可不可以舉例一下，就是您怎樣把東方的這些思維融入到畫面上，可以稍微舉個例子。

蕭：我也不曉得怎麼講，除非我有一個畫冊，我就可以把從60年代的畫給你看，慢慢就可以看出來為什麼我們說跟東方有關係。

珠：老師早期那個「太陽」系列是不是？

蕭：太陽系列是1964、65年才開始畫，有人諷刺我是畫日本國旗。其實這個是我自己畫的，沒有關係啦！

1960年10月，第四屆東方畫展於義大利都林市展出時，蕭勤（右二）與朋友於作品前留影。（圖片來源：蕭勤及蕭勤國際文化藝術基金會）

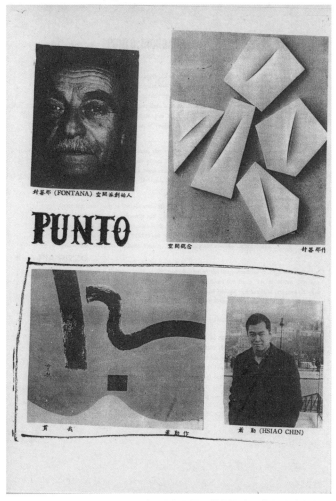

1963年7月28日-8月6日，臺北「龐圖國際藝術運動」於國立臺灣藝術館舉行之宣傳資料。（圖片來源：蕭勤及蕭勤國際文化藝術基金會）

蕭勤　1965　宇宙之放射-4　130×160cm　壓克力彩、畫布（圖片來源：蕭勤及蕭勤國際文化藝術基金會）

就是這些東西。

　　吳：您到了西班牙以後呢？一些後來您在說，是嘗試找出自己的味道。真的是請他們寄那個《道德經》啦！什麼的，寄過來的時候，那個時候還是在摸索的階段。這個也是在摸索，絕對都是摸索的階段。

　　蕭：這個就有出來了，對，對。

　　吳：除了老子，您還喜歡道家的東西。

　　蕭：對。

　　吳：他們寄書來以後，您去讀出來以後，覺得說這個，還有這個，就是中國的東西。

　　蕭：對，對。

　　珠：蕭老師好像有一段時間也研究印度的壇城宗教畫？

　　蕭：也有，那個就是1963、64年。

吳：就是比較有西藏的，密宗的東西，這些都是比較密宗的東西。

珠：這也算「太陽」系列嗎？

吳：這個屬於「炁」系列。

珠：「炁」系列又比較晚。

吳：對。這個就是很西藏密宗的，然後這個就是比較道家了，這個真的很像，因為就比較道家的思想影響這些東西。

賴：老師可以隨便，就這張好了，老師可不可以跟我們講一下，就是這裡面的東方思想、東方思維要怎麼樣來表現？

蕭：我那個時候也許有一些老（道）家的東西，都說思想上，老（道）家的東西融合到我的畫裡面。這個怎麼融合，我也不曉得怎麼跟你講。

吳：我來找，就拿那個〈智慧門〉好了，那個就真的非常的東方了。

珠：這就比較近期的。

賴：老師，像這種比較有東方味道的作品，老師腦海裡面有沒有想一些以前的中國畫家呢？

蕭：我跟你講，我在這方面很有運氣。因為我的姑父跟羅家倫是好朋友，他們常常在家裡看古畫，那我就幫他們拿這個畫，不知不覺

蕭勤 1987 智慧門 112×153cm 水墨、紙（圖片來源：蕭勤及蕭勤國際文化藝術基金會）

Billede: Hsiao Chin og Claus Bojesen.

”SHAKTI·1”
TID – RUM – ENERGI

1989 年蕭勤於丹麥哥本哈根發起「國際炁（SHAKTI）運動」，3 月 10 日 - 4 月 9 日，第一屆國際炁（SHAKTI）運動展覽時之邀請卡，即結合蕭勤作品設計。（圖片來源：蕭勤及蕭勤國際文化藝術基金會）

之間，我會領受一些他們的講法。他們從那個印章啊！筆觸啊！這樣研究這些古畫。那他們算比較有研究的，但是對我來講是很新鮮的東西，這個對我來講，比上學校還有用。

賴：是。所以就是的確是有。從以前看過的一些古畫，啟發一些靈感。

蕭：我看過很多古畫。對！

吳：我解釋一下，王世杰是他的姑父，王世杰是在過世以後，把所有的作品借給故宮博物院。所以他收藏的古畫是非常有名的，他跟羅家倫兩個人，已經都是老前輩跟老前輩的。那他是畫圖嘛，要看畫。

蕭：讓我幫他們拿畫。

吳：所以他的中國一些東西，其實是在那個時候深植到心裡。他那個養分已經都進去了。他說，他當時就覺得說，我去西方學什麼？我根本就不想，我不是去學什麼，我是要去讓他們來認識東方。

蕭：對！

吳：所以那時候他覺得他對東方的認識，除了那一部分以外，他還需要再多一些養分，所以他到了基納斯，他們拿去看那這些東西，然後那些東西就變成涵養了。

蕭：變成我思想的一部分。

珠：您姑丈的那一批東西，主要大概是什麼朝代的畫？明朝還是清朝？還是更早？

蕭：都有，再老一點點也有。

吳：我記得老師有一本書，我們米蘭有幫你帶回來。

蕭：這個書我不曉得，我自己不曉得在那裡？因為裡面都有他捐的畫，捐給故宮的畫都有。

賴：那像比如說我們剛好翻到這一張畫，就感覺有點禪的味道在裡面，老師有沒有就是以前畫的時候，在腦海裡面有沒有印象？就是一些中國和日本的禪畫有沒有用？

蕭：有。我從東方繪畫裡面，中國的、日本的也可以，就是可以領悟到，「空」對畫的重要性。因為西方人不會畫「空」的東西嘛！總是畫實心的東西。所以我們東方有些是「空」的，這個觀念我就從這些畫裡面慢慢領悟到，所以這個對我的畫很有影響，也是這個原因。

吳：這就很中國的。我們其實已經跟老師，我們下次，我們是一個開始，我們是9月會有一些新書出來，還在編輯當中，就是貼近大師說畫，我就是這麼畫。這個是，你看〈智慧門〉，我是看了這一幅畫以後才欽佩老師的。你看，眼耳鼻舌身意，您六世界通嘛！這很中國嘛！這很東方嘛！對不對？我看了以後說，好算了，我服你了，眼耳鼻舌身意，你六識皆

通，當然就得了智慧門了啊！你看，這是不是很中國。

蕭：我有一個好的知音，最好的知音。

賴：老師有沒有注意到，就是有些西方畫家，其實也有受到東方禪，或者是書法的影響。

蕭：他們比較表面化，比較表面形式，沒有深刻的感受。這個深刻的感受，除非你是東方人，你就不會有這個東西。因為他怎麼學，也是一種表面的東西啦！很多啦！非形象裡面很多西方畫家，法國畫家都有受過東方的影響，都是受一些表面的影響。

賴：那我再繼續問下一個問題，老師為什麼會想要發起龐圖運動？

蕭：因為我覺得，我們在西方活動也有我們的思想，我們應該把我們的思想在西方也延伸起來，所以我就決定發起這個運動。當時我們開始發起這個運動只有四、五個人，我們就還是非常努力地做了五、六年，後來沒有錢就不再繼續下去。

賴：所以，後來是因為經費不夠，所以沒有繼續下去？

蕭：對，我們完全沒有經費。

吳：龐圖運動真的是造成很大的影響。因為您上次談到過說，這些參與的一些會員，後來回到了比利時、委內瑞拉……。

蕭：回來最多的一次是在巴塞隆納。有一次，我們辦一個龐圖運動的展覽，大概有30幾個歐洲藝術家參加。因為每個人有自己的想法，用他們的想法表現，所以那次是在巴塞隆納我們辦最大的一次展覽。大概是1959年的時候。

吳：那一次的展覽是1961吧，61是辦第一次展覽的時候（按「龐圖國際藝術運動」第一次展覽應該是1962年）。就是那個時候李元佳去參加了。這些人回去到他們的國家，都變成那個國家發起一些藝術運動的領導人。所以您說，這個其實很重要，就是龐圖運動啊！我們談到過，您說，趙無極、常玉，這些在西方的藝術家，雖然他們的藝術成就很大，但是他們從來沒有參與任何或是發起任何的藝術運動。這其實是老師比較會被談論的一點，就是說他是一個華人，可是在西方發起很偉大的藝術運動，這個真的，臺灣其實都沒有人注意到這一點。

蕭：對。應該對的。

珠：老師，您為什麼想用運動的方式，用集體的方式來推動東方藝術。

蕭：是比較有力量一點。

珠：比一個人去做的話，力量更大？

蕭：對。比較有力量。

珠：所以您才會一直都投入，至少三個國際運動。

蕭：對。我看過太多藝術運動都是這樣子做的，所以我效法西方人這樣做，我用東方人來推動這個東西。

吳：主要也是當時卡爾代拉拉（Antonio Calderara, 1903-1978）很排斥氾濫的「非形象」。你們認為繪畫應該回到最原始的一個單純的一個創作，不是這樣肆意的去發洩情緒。

蕭：對呀！

吳：就是把自己從那些比較氾濫的「非形象」主力隔絕出來，就比較純粹的用我的思想的方式去畫。

蕭：對。

珠：「非形象」是比較強調材質嗎？因為，剛才執行長説，龐圖藝術運動比較強調精神性的。那「非形象」的藝術創作者，他們會比較強調材質嗎？

吳：而且有點情緒化。

蕭：材質跟手的運動，所以叫「非形象」，就是這個道理。它並沒有一個具體的形象出來，就是畫到什麼地方，就是什麼地方。

吳：他們就是情緒很氾濫，老師説，那是情緒性的亂畫，情緒性的發洩。

蕭：有的是這樣子，有些美國畫家的畫。

珠：是不是其實也是抽象藝術衍生出來的。

蕭：也可以這麼説啦！但是他們沒有一個有系統的思考，都沒有。這個，就是我那個時候覺得，我們應該提倡的，就是這個道理。

珠：那國際龐圖藝術運動，你們強調的是東、西方的思想結合在一起嗎？

蕭：是。

賴：好，那我再繼續問下一個問題。是什麼樣的機緣讓您回到臺灣，到臺南藝術學院任教呢？

蕭：在這個之前，

1965 年 5 月，龐圖第九屆展於蘇黎世 Suzanne Bollag 畫廊，蕭勤（右），卡爾代拉拉（左）與拜司基（U. Peschi）合影。（圖片來源：蕭勤及蕭勤國際文化藝術基金會）

1978年我回來開過一次國建會。我是第一個學藝術參加國建會的人，所以我提了很多資料給政府。

吳：三個美術館在這裡，那時都還沒有。他寫信給蔣經國（1910-1988），蔣經國派了蔣彥士（1915-1998）來處理，北中南三個美術館，是他建議成立的。他說，我們必須有藝術來擴展我們的外交，擴展我們的……。

蕭：何政廣，你知道嗎？何政廣就是《藝術家》雜誌創辦人。何政廣那個時候推薦我來做臺北市博物館。後來我就跟我的畫商商量合不合適。他說，比較不合適你去做這種事。

吳：那時候叫他做北美館館長。

蕭：對，我就做官，不做藝術工作了。

吳：這個時候您沒有住在臺灣，您住在國外。

蕭：對呀！也不容易。我後來都講到一半一半，然後都講到這樣子。

吳：講那個如果做，看到館也會翻了。

蕭：我知道我會怕，我知道。我的畫商，就跟我講，這在義大利發生過，你千萬不要做這種事情，這種事情是吃力不討好的。

吳：您根本沒有辦法，因為您的思惟是藝術家的思維，怎麼去管那個館。

蕭：我是想，到臺灣住一半，在國外住一半。但是後來我沒有實現這個想法，因為我的畫商認為不合適。

吳：我們現在對老師的了解，是完全的不合適。不是不合適，他完全的不合適，你沒有辦法管人的啦！

蕭：因為在臺灣的做人環境裡面，跟藝術界的活動，都跟國外不一樣。所以我來做的話，會做得很勉強，而且對我沒有好處，所以我的畫商就不建議我做這個事情。

賴：那個時候老師住在那裡？

蕭：住在米蘭，我在米蘭住了六十年。

賴：所以那時候特地為開這個會回來。

蕭：對，我常常回來。

賴：那是怎樣的機緣，到南藝大來任教呢？

蕭：那時漢寶德（1934-2014）找我去。我有一次回來，他找我談，他說我可能要辦個學校，那個時候你願不願意回來？我說，我願意回來。想不到他第二年就找我回去了。所以我在南藝教了九年。

吳：這一段都沒有人去寫你知道嗎？南藝的建設，老師也有介入。他跟漢寶德把學校

從無到有,都沒有人知道。您在蓋的時候,就住進去了,對不對?在籌備的時候,還沒有蓋好,就住進去了。寒假、暑假回義大利。

珠:那時候好像劉國松也有被請去南藝大教。

蕭:他教兩年,我比較久。我是最早期的。漢寶德就是找東方畫會一個代表,五月畫會一個代表,就是我們兩個人。

吳:劉國松為什麼兩年就得走了呢?為什麼只有兩年?

蕭:年齡大了,非退休不可。我是因為特別的例子,延長五年喔!要不然我跟他差不多要退休。我多混了五年。

賴:當時老師在臺南藝術學院是不是有幫助建立一些制度啊?或是建立一些教學的方法?

蕭:我就建立一些教而不授的這個教法,我就跟每一個學生分析他們的東西,跟他們講他們的東西該怎麼走,每個人不一樣。

吳:那是針對學生,現在是在講教育體系裡面,您有沒有做什麼建議?跟漢寶德建議說成立什麼學院,您有沒有建議什麼?

蕭:有點記不得,但是漢寶德對我的教法完全沒有干涉,就是說讓我完全自由地跟每個學生教不一樣的東西,那個也是我那個時候對他的建議啦!

吳:那這個行政體系呢,您介入了嗎?

蕭:行政體系他到各方面去找人了,那個跟我沒有什麼關係。每一個所裡面的這個負責人都是他去找來的。但是他跟我談過這些事情,我沒有辦法複製這個事情,因為我人不住在國內。

賴:再來想要問老師就是,老師成立「蕭勤國際文化藝術基金會」,還有「蕭勤獎」,老師對於基金會還有蕭勤獎有什麼樣的期待?

蕭:這個要請吳老師來解釋。

吳:成立基金會是因為我們覺得老師的一些活動,在臺灣沒有成立基金會的話,較難進行。老師其實北京的勢力也很好搭啊!北京家族的能力比我們的還強!你們現在搞不好看不到老師任何一張作品,因為他們那邊的企圖心也很強!嗯,那他們的那邊的人才也很夠。吳作人基金會是他家族的,吳作人是老師的堂姐夫。然後,那個叫什麼朱青生,是北大的教授,也是他們蕭家那邊的女婿。還有那個蕭淑嫻,他們都在北京的音樂學院。我意識到,他們的政治關係非常的大,尤其蕭淑芳,還是政委呢!

蕭:蕭淑芳是在繪畫方面,蕭淑嫻是在音樂教育方面。

吳：蕭家在北京現在還是很有勢力，很被尊重的一個家族。我跟你們講，老師如果不是因為有基金會在這邊的話⋯⋯。

蕭：我說不定會到北京去教學。

吳：他一定要回去。所以成立基金會的時候，我們是希望老師在臺灣成立基金會，那老師就有個據點，就是這樣子。其實主要原因是，Monica不喜歡回去大陸。

蕭：對。

吳：師母不喜歡大陸。那成立創作獎是因為老師覺得說，抽象藝術其實比較偏、比較冷門，也有點被邊緣化。那這些創作者需要被鼓勵，所以老師就成立創作獎。這個創作獎，我們剛開始的時候真的就是想一年一次，然後一個人。但是第一次為什麼會三個？是因為老師覺得在他離開教職以後，這三個學生都非常優秀。一個是阿卜極（1965-），一個是吳銀海（1970-），一個是吳孟璋（1971-）。這三個都需要被鼓勵，所以我們一次頒給了三個人，一個人100萬獎金。然後在我們基金會就是辦了一年，就是要辦一次展覽，做一個出版品。第二屆就是蔡獻友（1964-），蔡獻友也是他的學生。蔡獻友我們觀察了很久，看他的作品覺得他是很精神性的一個藝術創作者，而且有很清楚的思路。我們第三屆的創作獎會在今年，又有點改變的方式。第一個就是成立一個推薦獎，這個推薦獎就是老師要的人選，他也認為他是一個不譁眾取寵，然後很努力地在創作，這個人就是陳聖頌（1954-）。老師覺得他是一個不譁眾取寵的人，然後他的作品也有他的思維。另外我們還有創作獎，創作獎有四名評審，四名評審我們不對外宣布。但是，我可以告訴你，就是盧明德（1950-）、林平（1956-）、江賢二（1942-），還有王嘉驥（1961-）。是的，你看我們的評選就都不對外宣布。這四位評審去推薦3個，一個人推薦3個，然後加上老師5個評審。先入圍可能就入圍6位或是幾位，然後再來挑出兩位優秀的對象。一個人各給30萬，這是今年新的一個制度，此制度目的，其實真的就是在鼓勵創作的人。

蕭：我應該特別提出來，如果沒有吳素琴女士的支持，我做不到這些事情，真的，這個我到現在還⋯⋯。

吳：我是因為您在臺灣成立了基金會，我們就必須對您負責。這也是相對的。

蕭：不過我跟她很有緣分，我後來想的都跟她差不多。

珠：蕭老師，我可不可以再多問您一個問題？因為您有提到說，女兒莎芒姐的過世對您後來的創作有影響？

蕭：我這個女兒不是我的女兒。是我以前那個老婆跟別人懷孕以後生的女兒。

珠：我是今天才第一次聽到老師親口說，莎芒姐不是您親生女兒，可是為什麼⋯⋯。

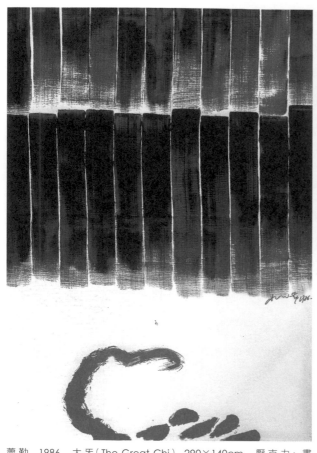

蕭勤　1986　大炁（The Great Chi）　290×140cm　壓克力、畫布（圖片來源：蕭勤及蕭勤國際文化藝術基金會）

蕭勤　1990　明光──向昇華致敬　140×90cm　壓克力彩、畫布（圖片來源：蕭勤及蕭勤國際文化藝術基金會）

蕭勤　1998　飛越永久的花園-22　110×250cm　壓克力彩、畫布（圖片來源：蕭勤及蕭勤國際文化藝術基金會）

【右頁上圖】　蕭勤　1992　度大限-121　180×198cm　壓克力彩、畫布　國立臺灣美術館典藏
　　　　　　（圖片來源：蕭勤及蕭勤國際文化藝術基金會）
【右頁下圖】　蕭勤　1986｜2018　鴻雲　85×118cm　玻璃馬賽克（圖片來源：蕭勤及蕭勤國際文化藝術基金會）

蕭：我非常愛她。

珠：這個其實是很難得的，不是您親生女兒，可是她的死對您的藝術會產生那麼大的影響？為什麼？

蕭：我一輩子都沒有生孩子，就是我怕我的工作會被拖累，所以就沒有生孩子。莎芒姐是我老婆跟別人生的孩子，但我認她做我的女兒。

珠：所以她是你從小看著長大的。

蕭：對。

珠：所以她的過世，對您的創作那一個部分影響最大？想法上面，還是說觀念上面，還是⋯⋯。

蕭：是蠻整體的。我覺得她的生命對我有特別的意義，這種緣分不是特別的緣分就不會來。所以我得到這個緣分，有這個女兒是一種很特別的緣分，表示我跟她以前就有關係。失去她，我非常感到痛心。我特別從韓國回到義大利，再趕到洛杉磯。

珠：她是在洛杉磯過世。但您跟前一任太太其實很早就分開了。

蕭：我們早就分開了。

珠：所以這個小孩一直都是您在照顧嗎？

蕭：她也有照顧，不過她要工作，所以也很困難。我這個女兒也過了十幾年不容易的生活，可以這麼講。

吳：她後來到義大利唸藝術學院的時候，是跟您住嘛！

蕭：對。她唸米蘭藝術學院。她一進去，我就發現她很有天賦。她的素描畫得很好。結果後來，過兩天她就去世了，很可惜！她很有天賦。

吳：賴老師是要問的是，您的女兒過世給了您什麼樣的衝擊？有什麼樣的想法？為什麼會變成對您的藝術生活有很大的改變？

蕭：因為我女兒去世後，七、八個月我都畫不出來，都不曉得怎樣畫。後來，有一天靈感來了，我就畫出一些很鮮豔顏色的畫，很樂觀的畫。我自己也了解，女兒的去世是給我一個禮物，並不是一件傷心的事情。

吳：您認為死亡並不是離開，從她的死您悟出生命不在這輩子。

蕭：對。

珠：所以女兒的死，您覺得她就是要去重生，而您的繪畫也歷經這些有一個新的開始。

蕭：有關係，因為沒有緣，就不會有這種事情啦！這個就是有很深的緣分，所以我覺得她來找我，就是這個緣分很深，因此也影響我的作品。

珠：就是您後來畫的那個「度大限」、「花園」系列都跟這個有關係。

蕭：對，跟這個有關係，都跟她有關係。因為我覺得，從生命角度來看藝術，是不一樣的。

珠：這幾個系列的畫作，裡面好像就是充滿一種希望，還有那種愛的光芒。

蕭：對，因為我覺得她的去世，並不是去世，就是離開一下而已。我把這個想通以後，我覺得我也不傷心，我覺得她有她的路要走，所以我就用這種心情來畫畫。我反而覺得能夠把她也感受在我的畫裡面。

賴：老師接觸西藏的曼陀羅跟這個有關聯嗎？

蕭：有關聯。因為這個曼陀羅就是人的生死的事情嘛！所以我就把這兩個事情想在一起，我就覺得我跟西藏也很有緣份。後來我去了一次，我看到一些東西，也特別有感受。到西藏那次旅行，回來後我的作品也有些改變。

珠：老師，其實您對印度壇城宗教畫，或者所謂曼陀羅畫，是1960年代初期就開始有接觸。所以，早期您是透過閱讀書籍去認識印度或西藏的這種繪畫嗎？親自去是後來才去的？

蕭：我已經有興趣了。

珠：已經有興趣，已經有研究了？

蕭：對。後來我去了，我更reconfirm我的這個興趣。去了，看了很多東西。在西藏，我覺得那次旅行對我是很有影響。

珠：那是莎芒姐過世之後去西藏的嗎？

蕭：不是。

珠：去西藏旅行大概什麼時候？

蕭：是1987年。西藏那次的旅行對我很重要。

珠：那次主要去看些什麼？

蕭：看西藏的文化，看西藏的這個，它有一些，怎麼講，也不是文化，就是它的，可以說就是它的文化啦！

珠：西藏的廟宇會去看嗎？

蕭：有。有去看過啊！拉薩一個很有名的廟，它有很多房間，我看過很多，但是沒有看到全部。因為它沒有全部開放。但是西藏那次旅行，對我很重要，對我的作品也很重要。

吳：我記得我要去西藏的時候，我四年前去西藏，他跟我講，叫我去拉薩宮的上頭，走進去後，左邊就全部都是抽象畫。

蕭：對呀！全部都是抽象畫。

珠：是畫曼陀羅的嗎？

吳：其實，它可能就是唐卡。唐卡就是抽象畫，真的很抽象的東西。

蕭：西藏那次旅行，對我是很重要的，我想老天給我這個機會，就是因為它很重要的關係。

珠：去了多久？

蕭：差不多一個月。因為我那次去西藏很有意思，我有機會住在一個軍營裡面，他們借給我一輛自行車，我可以自己跑來跑去。後來有一次我出去，走走走，騎騎騎，快下雨了，我就要趕快回去，結果完全踩不動。因為4000公尺的高度啊！我沒有力氣踩，後來就推回去了！整個心情是很激烈的。

珠：所以執行長，後續還會有很多幫老師出版的計劃嗎？

吳：是董事會認為文字書寫很重要，要趁老師現在還清楚嘛！我們也拍了很多影片。因為，其實他講的比我們講的還好，他會跳得很快，就比較需抓到重點。他就講得很好，很多東西都講得很好。

蕭勤 大事紀

1935	· 1 月 30 日，出生於中國上海市。父親蕭友梅為中國近代音樂教育之啟蒙者。
1949	· 隨姑父王世杰一家遷臺，入臺灣省立臺中第二中學就讀，後轉至臺灣省立臺北成功中學。
1951	· 入臺灣省立臺北師範學校藝術科，指導老師為周瑛。
1952	· 經霍剛介紹，加入臺北市安東街李仲生畫室。
1954	· 臺北師範學校畢業，入景美國小任教。
1956	· 與霍剛、夏陽、吳昊、李元佳、陳道明、蕭明賢及歐陽文苑等八人組成東方畫會。 · 7 月，獲西班牙政府獎學金資助前往馬德里留學。但因馬德里及巴塞隆納藝術學院作風保守，決定放棄獎學金資格。
1957	· 加入巴塞隆納法國學院創立的馬約爾俱樂部（Cercle Maillol）及皇家藝術協會。在此結識當時最活躍的非形象藝術家，如：達比埃斯（A. Tapies）、固夏特（M. Cuixart）、達拉茲（J.J. Tharrats）、蘇比拉克司（J. Subirachs）等人。 · 開始為《聯合報》撰寫一系列有關西方前衛藝術之報導。 · 巴塞隆納省馬達洛市立美術館（Museo Municipal de Mataró）舉行首次個展。 · 11 月，臺北新生報新聞大樓及巴塞隆納花園畫廊（Galería Jardin），同時舉行「第一屆東方畫展——中國、西班牙現代畫家聯展」。
1958	· 第二屆東方畫展作品於西班牙馬德里、塞維拉、巴塞隆納等大城巡迴展出。
1959	· 義大利佛羅倫斯數字畫廊（Galleria Numero）個展。 · 同年遷居米蘭。 · 參加第五屆巴西聖保羅雙年展，展出油畫〈作品 A〉、〈作品 B〉兩件。
1960	· 10 月，第四屆東方畫展於義大利都林市展出。 · 11 月，第四屆「東方畫展」、「地中海美展」暨「國際抽象畫展」於臺北新聞大樓舉行。
1961	· 8 月 21 日，與義大利畫家安東尼・卡爾代拉拉（A. Calderara）和日本雕塑家吾妻兼治郎（K. Azuma），在米蘭發起國際龐圖藝術運動，並於 1961 至 1967 年間，在世界各地 11 個國家舉辦了 13 場龐圖藝術展覽。 · 11 月，第五屆東方畫展於米蘭藍色畫廊巡迴舉行。

1962	· 5 月 7 日 - 21 日，龐圖國際藝術運動於米蘭卡達里歐畫廊（Galleria Cadario）舉辦第一場展覽。 · 與義大利畫家碧卓結婚。
1963	· 7 月 28 日 - 8 月 6 日，國立臺灣藝術館舉行龐圖國際藝術運動運臺展。 · 以油畫〈虹〉一作參加第七屆巴西聖保羅雙年展，另又參加巴黎大皇宮（Grand Palais）「當代藝展」。
1966	· 於倫敦信號畫廊（Signals Gallery）個展。 · 7 月，於威尼斯運河畫廊個展。
1967	· 首次赴紐約，並逗留居住至 1971 年。10 月，女兒莎芒妲（Samantha）在紐約出世。 · 於紐約蘿思・弗里特畫廊（Rose Fried Gallery）個展。
1969	· 受聘於紐約長島大學之南漢普頓學院（Southampton College of Long Island University）教授繪畫及素描。 · 與碧卓分居。
1971	· 受聘於米蘭歐洲設計學院（Istituto Europeo di Design）教授「視覺交流原理」。
1972	· 重返米蘭定居。 · 於美國路易斯安那州立大學教授繪畫及素描。
1974	· 於巴黎當代藝術畫廊個展。
1978	· 與人類學家羅索（L. Rosso）、哲學家比費・兼迪利（E. Biffi Gentili）、藝評家阿爾布濟（E. Albuzzi）及吾妻兼治郎、蓋格（R. Geiger）、洛布斯提（G. Robusti）等人，於米蘭發起「國際太陽藝術運動」（Surya International Art Movement）。 · 返臺擔任「國建會」委員，提議建造藝術博物館及贊助國際藝術交流活動。 · 國立歷史博物館國家畫廊個展。
1988	· 於米蘭馬爾各尼（Marconi）畫廊舉行三十週年（1959-1988）回顧展。
1989	· 榮獲李仲生基金會藝術成就獎。 · 於丹麥哥本哈根發起國際炁（SHAKTI）運動。
1990	· 新竹國立清華大學舉行蕭勤 30 年回顧展。 · 受女兒莎芒妲在洛杉磯意外死亡之衝擊，開始創作「莎芒妲之昇華」系列作品。
1992	· 臺灣省立美術館舉行蕭勤回顧展。
1994	· 北京中央美術院及杭州中國美術學院舉行蕭勤個展。
1995	· 臺北市立美術館舉行「蕭勤的歷程：1953-1994」展。
1996	· 5 月 18 日，與奧地利女高音莫妮卡（Monika Unterberger）結婚。 · 10 月，受聘為國立臺南藝術學院造形藝術研究所教授。
2005	· 自國立臺南藝術大學退休，並授予榮譽教授榮銜。
2010	· 10 月，高雄市立美術館舉行「向大師致敬系列：大炁之境——蕭勤 75 回顧展」。
2013	· 11 月，獲文化部第十一屆文馨獎。
2015	· 10 月，臺中國立臺灣美術館舉辦「八十能量——蕭勤回顧・展望」展。
2016	· 5 月 4 日，與劉國松等人獲得總統府頒發二等（大綬）景星勳章。
2018	· 3 月，上海中華藝術宮舉行「蕭勤回家」回顧展。
2019	· 3 月，巴黎吉美國立亞洲藝術博物館主辦「禪色：蕭勤繪畫展（Les Couleurs du Zen: Peintures de Hsiao Chin）」。
2021	· 1 月 23 日 - 4 月 18 日，高雄市立美術館舉辦「象外・圜中——蕭勤八五大展」。 · 1 月，臺北尊彩藝術中心「大炁祥和——蕭勤個展」。 · 3 月，北京松美術館「宇宙人——蕭勤」個展。 · 4 月，臺中大河美術「天行——蕭勤版畫展」。
2022	· 4 月 10 日，接受「台灣藝術史研究學會」執行，文化部「臺灣藝術研究」經費補助之「點燈傳藝——戰後至解嚴期間（1945-1987）帶領風潮臺灣美術家之訪談調查研究及出版」團隊訪談。
2023	· 6 月 30 日，逝世。

廖修平訪談錄

2022年8月5日，臺北

賴明珠（以下簡稱賴）：老師好，我們這是個二年的訪談出版計劃，今年開始到明年，主要是訪問戰後資深的藝術家二十位。目前已經訪問過八位，年紀最大的是李再鈐老師，最年輕的是吳瑪悧老師。計劃案主要是想了解，從戰後到解嚴這段期間，這二十位重要藝術家賦予臺灣美術發展的意義。

廖修平（以下簡稱廖）：我只是還活著，很多重要的藝術家都走了。

賴：我們想了解你們幾位帶領風潮的藝術家的發展，以及你們一生的創作對臺灣美術的影響是什麼。我設計了八個題目想要請教您。第一個問題要請問老師，是關於您的學習和您創作的多元性，包括油畫、水彩，還有最重要的版畫，甚至後來您也作了一些雕刻。

廖：雕刻都做小小的，靠牆的就是。

賴：還有空間的裝置，有點像裝置藝術。

廖：手，「夢境」系列，主要是太太去世，噩夢中整個大地幾千隻手……。

賴：沒關係，這個我們等一下會問。

賴：您的藝術表現風格，有寫實、外光派，後來也有抽象表現、幾何抽象，還有「夢境」這個系列有點超現實，這些藝術的語彙應該都和您的生活環境、時代有關聯，所以老師可不可以跟我們大約地介紹。譬如說，您在日本時，因為環境的不同，是不是有些什麼刺激，而有「回文」系列。又例如，後來去法國，有「門」的系列，這些系列作品的產生，跟你在日本或法國的生活有關聯性嗎？

廖：「回文」系列是石版畫，回文是太師椅下面的裝飾圖案。日本求學時候，那個年代的前衛藝術就是抽象畫。那時期，我的最重要作品不是回文，你們都搞錯了。我在日本主要是畫七爺八爺和門神，臺北市立美術館都有典藏，這些作品都是參加日本美術展覽的得獎作品。為什麼能得獎？日本人沒有看過門神，還有我們的廟神都有很多顏色，原因就是在這裡。

賴：七爺八爺是畫艋舺青山王公廟的神祇嗎？

廖：（翻看畫冊）回文在這裡，七爺八爺，還有門神1、2，這就是門神。事實上，這些都沒有實景，因為我人在日本。那個年代不是說有手機，七爺八爺自己拍起來，完全沒有，只

有很小張黑白雜誌的插圖，我都是想像的。因為以前我住（萬華）龍山寺對面，初一、十五跟著媽媽拜拜，跟著去看，所以這些都是想像的。廟前有一個大香爐，這是桌上的香爐，還有抽籤的，這都是拜拜的牲禮、魚、肉啊！這香是我們家裡拜拜用的。那個年代人在外國，要去那裡看這些？這是憑空想像，若是寫實的，沒辦法啦！

這是李石樵（1908-1995）的立體空間，都做得出來。這都沒有那個空間嘛！知道一個黑面的，一個白面的，一個大漢，一個細漢。這是做的，花紋是做的，就是這樣，抽籤啊！香爐啊！大概就是這個狀況。

賴：所以說，在日本創作的這些作品……。

廖：在日本怎麼會有回文，那個年代，所謂「前衛藝術」，全世界都在流行。日本的「帝展」（按，指「日展」）都有寫實的，那時我能進入帝展，是因為我畫寺廟，他們沒有，才有辦法進入帝展。這張〈寺廟〉就是入選帝展的作品。

賴：〈淡水小鎮〉畫臺灣的風景，也入選帝展。

廖：1963，還有一張1964，1964不在，新加坡收藏家收去了。（按，核對當時「社團法人日展」的年代，廖老師入選的年代應該是1962和1963年）〈廟神一〉在臺北市立美術館，〈廟神二〉在國立臺灣美術館。〈七爺八爺〉現在臺南市美術館展覽，該館想要典藏，另外一張在新加坡，親戚拿去的。這是1962年在日本，用回文構思的，抽象畫不是你愛做就做。我們不會，沒有那個環境，抽象有的說是書法，我不會，沒有那個背景。

賴：回文是利用文字，甲骨文，或只有太師椅的圖案？

廖：對，就是利用太師椅的回文圖案。

賴：在日本時，有看過趙無極（1920-2013）的東西嗎？

廖：沒有機會。趙無極是到法國才跟他認識。因為我去法國學版畫，海特（Stanley Hayter, 1901-1988）跟他打網球，所以才認識，就這樣而已。他作的版畫跟我們不同系統，他是多版多色，我們是一版多色，是不同系統。法國作版畫有兩種，一種是一版可以做很多顏色，另一種是要三、四個版套。

賴：趙無極是做多版多色，他跟海特很熟？

廖修平　1957　刻圖章　72.5×91cm　油彩、畫布　藝術家自藏（圖片來源：廖修平提供）

廖修平　1962　墨象連作　60×43cm　石版 2/4　國立臺灣美術館典藏（圖片來源：廖修平提供）

廖修平　1963　寺廟　162×130cm　油彩、畫布　藝術家自藏（圖片來源：廖修平提供）

廖修平　1964　七爺八爺　162×130cm　油彩、畫布　臺南市美術典藏（圖片來源：廖修平提供）

廖修平　1965　巴黎舊牆　130×90cm　油彩、畫布　高雄市立美術館典藏（圖片來源：廖修平提供）

廖修平　1966　拜拜　39×48cm　蝕刻金屬版 Ed.20　巴黎市立美術館典藏（圖片來源：廖修平提供）

廖修平　1967　智慧之門　148×115cm，148×97cm，148×115cm　貼金、銀箔、油彩、畫布　臺北市立美術館典藏（圖片來源：廖修平提供）

廖修平　1967　春夏秋冬（四聯作）　162×130cm×4　油彩、畫布　國立臺灣美術館典藏（圖片來源：廖修平提供）

廖：非常熟。海特是從超現實開始的，「今日畫會」裡面有寫。

賴：有人說，您的「回文」系列受商朝卜龜的影響，有嗎？還是只有太師椅的裝飾圖紋。

廖：沒有。我去東京教育大學唸書，暑假一整個月又不能回臺灣。石版是一個老師留的，不算是真的老師，他請一個人來，示範給我們看。石版也不是石頭，是鋅版加工，阿拉伯膠畫畫改改就洗掉。暑假學校沒人，我又不能回去，學生都回故鄉了，我沒事做，去學校做出「回文」系列。現在大家都說：「你怎麼不多印幾張？你怎麼不用較好的紙？」我現在拿去給人洗，很多錢的，為什麼用白報紙印？

賴：那時候用白報紙印喔？

廖：你想想看，學生怎麼會有錢？一張法國紙就多少錢。也沒想到將來會出名啊！現在學生問我，老師您那時怎麼不多印二十張？一張現在就多少錢了！那是不可能的事，來龍去脈是這樣。那時沒想到快做50張起來，以後我會聞名全世界，不可能嘛！

賴：「回文」系列中，有一張有龜板，是誤會嗎？

廖：不是龜板，那是木板刻的，外面是木板，主要是要這個造型，外圍沒有完全刻掉。「回文」系列，有油畫，有石版畫，這張是木板畫。我就裝一個門，變成紅門，這樣而已，並沒有特殊。我沒有背景，有人是書香世家，我父親是做工的，家裡沒有一本書，沒有寫字，完全沒有。他是趴在桌上畫建築圖，完全不是那回事。回文是因為大家畫抽象畫，有人從書法變過來，大家說的天花亂墜，我沒有那個環境，也不會做戲，只會畫圖。我利用太師椅、供桌的回文來畫，回文是天上的雲，象徵雲彩。

賴：古早是龍變出來的。

廖：我有看，回文是雲的象徵。

賴：所以商朝占卜的龜板是錯誤的。

廖：簡單地說，就是那個年代大家都畫抽象畫，我不會，暑假無處去，待在學校。我是學生，要去工作室、教室，隨時去沒人管。暑假學生都回故鄉，他們從京都、從大阪來，都回去了。我無處去，老師又休息，我就在那邊隨意做，才用白報紙。學生說，您怎麼不多印10張、20張，用好一點的紙，白報紙久了會變黃，現在怎麼作發表。所以就送去給師大張元鳳修復，修復很貴。白報紙只印了二、三張，那怎麼辦？你沒有啊！現在美術館就是要買「回文」系列，我就是沒有啊！那邊的美術館海報就是印「回文」的，黑黑糟糟的，就是這樣而已，誰會想到那麼多。

賴：「回文」系列是呼應那時流行的抽象藝術。

廖：抽象藝術就是畫不出來，我沒那個背景，小時候就在龍山寺拜拜，旁邊有案桌，家裡有一張古早式的椅子，裝飾的就是回文。

賴：大溪很多太師椅，會用回文作裝飾。

廖：古早式都是這樣，沒什麼了不起！

賴：老師，那「門」系列呢？

廖：「門」系列，我有一首詩：「你我通過了它來到此人間世界，發現了歡樂的瓊漿，也嚐著了悲哀的苦汁；春夏帶來了新生希望，秋冬卻是孤零寒瑟。……你我不斷地摸索探求；為的只是不醉生夢死，為的解知生存的真義。……啊！這兒那裡，到處是門：許是其中之一，能賦予我們，解此生謎之鍵！？」（1967.05）

賴：廖新田詮釋說：您的門有五段式的組合。

廖：他是完全猜測的。

賴：他是猜測的？但是看起來是有五個部分。

廖：是門神，中間是門神。他為什麼這樣講，我不曉得。普通是說，門有門神在那裏，晚上鬼才不會進來，才會安穩。最早是秦叔寶跟尉遲恭，因為皇帝睡不著，他們兩個站崗，後來畫出來，是不是這樣的緣由。門神站著是什麼意思？就是不讓鬼怪進來，可以安穩睡覺。我的象徵是，中間站的本來要畫門神，或七爺八爺，我就象徵地畫，好像站了一個門神在那裏，旁邊……，大家猜測，你去看看，我報給你看。

賴：大家都發揮想像力。

廖：（移動去看作品）你看就知道，這個部分，你看出來了嗎？三仙，福祿壽，……。

賴：我看黃淑卿（1962-）寫的，她分析老師很多張畫門的圖，認為門的記號是慢慢增加出來的。

廖：你注意看這個，我剛才報給你看福祿壽的側面……。（去拿書）黃淑卿是寫給兒童看的。

賴：黃淑卿的這本書解釋得很清楚。

廖：不要想太多。那是拜好兄弟，裡面有衣服、雨傘和剪刀。

賴：從經衣？

廖：就是從那裏來的。這個超市有在賣，加拿大一個教授看到後說：「你這個可以送我嗎？」他沒看過這個。你要看符號，照這個讀，上面都有說明，這比較簡單。

賴：所以不是廖新田館長所解釋的五段式組合，黃淑卿解釋的才是老師的意思。另外，請問老師，您參加過的藝術團體只有「今日畫會」嗎？

廖：為什麼會有今日畫會？今日畫會是李石樵畫室的學生組成的。那個年代，我的學長劉國松（1932-）、郭豫倫（1929-2001），他們創辦「五月畫會」，「東方畫會」是北師、是師範畢業的。現在說教育大學，就是以前的師範，是高中生，我們是大學生。所以他們自己組東方畫會。師大的學長劉國松以前畫油畫，後來才轉去畫水墨。郭東榮（1927-2022）也是我的學長，後來他們都出國了。他們都是學長，比我高3、4年。

賴：那時五月畫會有邀請您加入嗎？

廖：我怎麼有資格，他們是學長，我才一年級。

賴：不是下一屆都會邀請？

廖：下一屆是後來，剛開始不是，下一屆我就出國了。今日畫會是李石樵老師的學生，我、簡錫圭（1936-）還有幾個，還有臺北師範幾個，一起成立畫會，已有五月，我們就成立今日。

賴：今日的成員好像比較偏向設計？

廖：也不是，李石樵老師畫室的學生出來畫圖，同班的從初中到大學，畢業後為何不去畫？他們都去做設計，比較會畫圖的都去做設計。以前沒有設計科，所以師大畢業會畫圖的都去做設計。做老師可以領多少錢？設計公司馬上拉去，設計師賺得比較多。以前沒有設計，以前叫圖案，圖案用圓規畫而已，根本不是設計。

賴：當時今日跟五月有對抗嗎？

廖：沒有，完全沒有。五月是學長，我們是低年級。他們學長已經畢業在外面，我在李石樵畫室，大家都做畫會，我們自己也來組一個。所以今日不只是師大，北師在李石樵畫室學畫圖的，還有幾個人，也有走兒童畫的鄭明進（1932-）、張錦樹（1931-）都是北師畢業的，師大是簡錫圭、我，還有其他一、二位。

賴：老師長期在國外，三個大都市東京、巴黎、紐約您都待過，三個都市的生活有什麼不同？不同的文化對您有什麼影響？

廖：日本時代，臺灣畫家入選帝展，臺灣報紙會登出來。廖繼春（1902-1976）、李石樵帝展入選的種種，我們學生輩看他們入選，想說，我們不妨也試看看。戰後不可以叫帝國，像臺北帝國大學都改了，所以帝展改叫日展。我連續兩屆入選，我就知道為什麼我會進得去。還有「示現會」，是教育大學老師的畫會，我第一次參加，〈七爺八爺〉馬上首獎。外籍生頭一次參加就拿首獎，怎麼可以呢？所以我們日本再取一個第一名。你想第一名怎麼會有兩個，後來我就知道，在日本我們沒有辦法，因為他們島國心態，100號的門神，大家投票第一名，一看是臺灣來的，又是第一次參加我們的畫會，怎麼可以？就另外錄取了一個第一名。

這是我的老師私下跟我講的，所以我決心一定要去歐洲，在這邊你要怎麼發展？他不可能讓你……。何況他們的繪畫是從歐洲學回來的，像外光派都是從歐洲學回來，做東京藝大的校長、教授等。

賴：日本門戶很深。

廖：我就離開了，下決心直接到歐洲去。

賴：去法國巴黎的感覺呢？

廖：這裡面你沒注意，我在日本偷學設計。那個年代，我考慮畫圖的回臺灣不一定有飯吃。一樣是東京教育大學的老師高橋正人（1912-？）唸的是包浩斯，他在外面開了一間視覺設計研究所。我是專攻油畫，不可以說我是來學設計，你是要讀研究所的油畫，還是唸設計，所以不能讓他知道。雖然兩個老師都是東京教育大學的教授，但我私下就去他的設計研究所。學設計本來用意就不是要畫畫，是為了將來回臺灣。大家都說，你既然到日本了，不要再畫圖，回來沒飯吃。我是考慮到父親是蓋房屋的，學一些設計回來也許能幫忙做些室內設計。那個年代沒有正式的室內設計，設計多少有灌到腦筋裡面，現在我的畫有系統地出來，是因為有學設計，所以才會不一樣，原因在此。

賴：日治時代有一位畫家金潤作（1922-1983），他也是在大阪工藝學校學設計。

廖：但是他不一樣，他們早期前輩藝術家，他們的畫法，畫花瓶那個題材。我為什麼會變，因為我看生活，我們沒有那個生活習慣。每個人家裡是不是有花瓶，拿花來放？你們是不是有水果放在桌子上？我們的教學是看歐洲的，我在外國看，我們沒有這樣的生活習慣。誰的家有花瓶？朋友來，買一束花去放，現實的生活中你有嗎？外國是真的這樣子生活，你去拜訪朋友要買一束花去，主人花瓶裝水把花插上去。他們的水果就在桌子上，放在籃子裡。我買水果都放在冰箱裡，我都不敢講。我在教學的時候最討厭就是，你家有放花的花瓶嗎？你沒在畫靜物，你是做什麼的？你拿筷子、拿飯來畫。所以我才會說，畫香爐、畫拜拜，初一十五去廟裡，為什麼不能畫這個？所以生活環境不一樣。為什麼這樣學？日本留學的老師去歐洲，日本人去歐洲，他們家裡也沒有啊！每次教學就畫花，我連看都不想看，因為跟我們的實際生活沒關係啊！所以我才說，我不喜歡那樣子。我教學生都不教這個，隨便畫桌子上的東西都好。為什麼要畫這個東西？你每天吃飯，你有喝咖啡、吃麵包嗎？生活不是這樣。畫靜物就拿麵包、水果、刀子，你畫那個是什麼？外國人沒有那個不能生活，他畫他的靜物，我們要畫我們的靜物，是這個意思。生活不同，我的主張不一樣。很多事情是因為畫面的構圖，左右不同，為什麼變化？從小就是成雙才會平安平穩，為何要左右不同？我都左右同。我在外國展覽，外國人問：「你為何都是對稱？」我說：「奇怪，你為什麼都不是

對稱？」我說：「我們都是對稱的」。我們送禮，從小就說送禮要成雙送，這沒錯啊！你們奇數是最好的，才會有007，我們是雙數啊！怎麼會勉強把這個丟掉，去學那個，我是沒辦法，是這個原因。

賴：還是要跟生活有關係，不是只是對稱的原理。

廖：要是叫人拿什麼就成雙，若是拿罐頭也要成雙。若是拿三罐給人家，你是什麼意思？我們是成雙比較有禮貌。他們是奇數，我們是偶數，就這樣將日常生活的東西帶進去。我們的春聯菱形，我做成版畫，我的老師拿給大家看。我們寫春字，你看過正方形的春嗎？我們都是菱形的。我們都看習慣了，老師看到就拿給大家看，你們看廖修平做這個。我本來不知道，後來才知道西洋美術史沒有菱形。本來他的圖都做正方形，後來他也做菱形。

賴：日本就沒有菱形春聯。

廖：是法國老師。

賴：老師對本土的文化很注意。

廖：我從小就在龍山寺長大，出出入入。你到外國你要畫什麼？畫教堂？幾百年來他們都在畫教堂，我們畫不贏他們啦！我畫廟，你沒看過。以前外國人沒有到亞洲觀光，都是我們到歐洲。他們介紹教堂300年，幾百年，我們龍山寺也有300年歷史，我們不跟他們，我們做我們的。所以我做的經衣、拜拜的版畫，巴黎美術學院的老師看了以後說：「你畫這個就好了，你來這邊學什麼！」這是七爺八爺、福祿壽、囍字，我能夠住藝術村，巴黎市立美術館收藏的，都是這些。

賴：這個符號是法輪嗎？

廖：這不是符號，是廟寺的刻花。這是蠟燭台、香爐、雙喜，有時做成壽，都是憑空想的，沒有那個東西。因為我人在外國，以前不是像現在有手機那麼發達，以前洗出來的相片是小小的。

賴：小小張，黑白的。

廖：這是我想像的，世間沒有那個東西，憑空想像的。外國人看起來，好像看有（看懂），他們在畫抽象畫，不管細啦！粗啦！甩啦！都有，我們沒有嘛！他們看到這個，我們的機會就有了。像是在巴黎申請藝術村，因為我們國家跟人家斷交，所以也沒有買藝術村。像英國、日本、西班牙都買了幾個工作室，他們當然給他們自己的藝術家住，那有美國人買的工作室給臺灣人住？那是不可能的事。但是藝術村的土地是巴黎市政府提供，所以巴黎市政府有7、8間工作室。門口的法國人知道臺灣沒有工作室，他就說，你去法國市政府文化局問看看。我就帶這些東西去，8點多就去，局長10點才到。我就進去，他問我要做什麼？我說

我想申請藝術村。我把作品給他看，看過後，他問：「你這個要賣嗎？」我說：「要啊！50法郎」，他就買給巴黎市立美術館，那件作品真的在那裡，我的助理查過。局長叫我簽一簽資料，下禮拜通知你可以住。門口守衛都莫名其妙，你怎麼可以進來？

賴：一個禮拜就給您過了。

廖：是啊！通知我去住藝術村。為什麼要住藝術村？因為藝術村有工作室，裡面也可以煮東西、煮飯。我住藝術村2樓，看出去是聖母院，環境很好。我們住在閣樓的傭人房，學生沒錢不可能住屋內，上廁所要到外面。藝術村有廁所，有電，可以自己煮，每個人有一個很大的工作室。從那裏開始，我才有機會可以畫。我還是去海特那裡做版畫，海特看到我的版畫，那時大家在做抽象，東方的他看不懂。我做菱形，他拿給大家看，做春夏秋冬，他拿給大家看，我的機會因此就多了。他挑選過的就放在抽屜裡，他有一個鐵櫃，比較特殊學生的作品就收在鐵櫃裡。有人來參觀時，他就會拿給他們看。英國收藏家來看，他們會買。甚至於有人跟我講，我能不能在英國代理你；所以英國很多美術館都收藏我的作品，都是那個人代理的，不是我自己跑去賣的，就是這樣狀況。海特老師抽屜裡面得意門生的作品，有人看到，或拿去外國展覽，賣掉了，他就會開支票給我們。他人很好，一張多少錢就給多少，他不會拿一半或幾10%，他很乾脆。我們去那裡工作，每個月要付錢，不然一臺機器而已，4、50個人要用，所以我們早上都5、6點去。一般外國人都10點左右到，我們很早就去，不佔他們的桌子。工作室不大，幾10個人在用，機器只有一部。傍晚5、6點鐘，大家走了，我們繼續做到晚上8、9點。我跟一個日本人，隔壁阿婆會跟海特抗議，老機器都是手在操作，吱吱呱呱的。阿婆說：「你們工作室晚上8、9點還在做甚麼嘛！人家要睡覺都不能睡」。海特說：「昨天誰還在這邊做？」我跟日本人都不敢講話，海特看一看，一下子就出去了。有一次，因為壓力的板厚薄不一樣，鬆掉了，我們不知道，等到滾筒滾好了拿起來一看，哎呀糟糕！壓力不夠。準備那張紙要準備很久的時間，別人把壓力放掉沒有轉回去，他不管你啊！就會有這種現象。所以我才會晚一點，或早一點去做。

賴：所以老師在外國跑，對外國的文化不會特別在意。

廖：不會。吃東西是不習慣啦！但是沒辦法啊！我簡單講，他們長長的麵包怎樣吃你知道嗎？我們把裡面軟軟的拿出來吃，對面的法國學生把裡面的丟掉吃皮，怎麼會這樣？法國麵包在那裏隨便你拿，那是他們的飯，裝2碗3碗隨便你拿，還有豆、菜在鐵盤子裡。我們拿麵包只吃裡面，他們是把裡面丟掉吃皮，真得很不一樣。

賴：麵包不是內外全部都吃嗎？

廖：我想說，為什麼我跟他們不同。後來就問法國學生，為什麼你們裡面丟掉，吃外面

的皮？他們說：你沒有吃飽自己都不曉得，你塞軟的，以為吃飽了，其實你沒有吃飽。它消化很快，吃皮又喝咖啡，皮就膨脹。我們才知道，原來是這樣。第一，在吃的時候，反應就不同。

賴：老師對現代性跟民族性，這兩部分在您作品如何表現？

廖：我沒有講現代性，那時外國都在流行抽象。我沒辦法，所以我只好將龍山寺廟裡的東西搬出來，譬如門神、七爺八爺。外國沒有門神，所以對我會有利。因為我做版畫，像雙喜、拜拜，我的老師就很好奇。大家就是抽象，看是要甩的、長的、短的，或顏色不一樣，我完全不是，他們也覺得很奇怪。國際性的展覽會，我們變成有機會入選；因為大家都抽象，我不用，所以我就變得有機會。巴黎市政文化局局長，或是巴黎美術學校的油畫老師，他們看到你的版畫，就說你畫人體畫幾年了？在臺灣也畫，日本也畫，不用畫了，你現在做版畫，你拿來給我看，我每個禮拜三會來。他看了以後，就說：「你照這個做就好了」。他認為，你不需要去畫巴黎街景，你畫巴黎街景幹嘛？

賴：可是您畫了好幾張巴黎街景、畫塞納河，還得獎。

廖：那是為了謀生。有一張畫塞納河，那是參加塞納河比賽，畫船。我畫了兩張破廟、舊牆，參加春季沙龍展，但是那是比較傳統的。後來我做版畫，參加秋季沙龍，七爺八爺，我也是有參加。

賴：那時秋季沙龍、春季沙龍有獎金嗎？

廖：得獎有獎牌，春季沙龍是較傳統的，秋季是較現代的。

賴：您兩項都有參加嗎？

廖：有。1965年第一次參加春季沙龍就得銀牌，就免審查，沒有什麼興趣，因為比較傳統。秋季沙龍就不同了，很難喔！我參加一次就叫我去做會員。日本人看了，他以為我是日本人，問說：「你怎麼這麼年輕就做會員？」之後，因為創作「門」系列參加巴黎雙年展，有油畫，有版畫，很難的！巴黎雙年展是以在地畫家的身份參展。

賴：巴黎雙年展，臺灣也有送去參加比賽的。

廖：後來可能會有，我那時算是在地的，巴黎世界各國的藝術家很多，它要排開也不可能。所以法國部門就參加法國部門，我人在巴黎，所以就參加法國部門。臺灣是國家送的，我不是代表臺灣的，我是法國部門。

賴：您是參加一次嗎？

廖：只有一次而已。它沒有每年舉辦。

賴：所以您在作品裡面不會特別強調現代性？

廖：現代性，你要怎麼說沒有？你在外國，你的主張是你的畫，跟他們不同。因為我不願意學他們，不然你什麼都可以畫，他又沒有限制你不行。我們看別人在畫，沒有用啊！你模仿它有用嗎？抽象有它的背景，巴黎也是千年歷史，古早的巴黎獎也是仿義大利文藝復興。日本人去朝聖，去巴黎回來，我們看日本人學那個沒有意義。我們能在這裡創作，最古早的廟寺最好啦！創作「門神」是我自己想的，我做〈春夏秋冬〉，就用顏色來代表，那個系列我捐給國美館，本來他說拿三、四千萬來買，我說不用，我送你。為什麼那麼貴重？因為是1967年的作品，巴黎展、紐約展，連大阪世界博覽會都來借去展。

賴：大阪世界博覽會有借去展？

廖：「世界活躍藝術家」（展覽名），他們用拼音，因為沒寫漢字，用英文拼音。〈春夏秋冬〉在國外發表過，他們的評論家來紐約，叫我把〈春夏秋冬〉借給他們在世界大阪博覽會展，後來那四張送回美國，也在別的地方展過。

賴：大阪博覽會是楊英風（1926-1997）做鳳凰那一屆嗎？所以〈春夏秋冬〉參加至少三個展。

廖：那是一個世界現代藝術活躍……有一本很厚專輯。好像是1970，我已經去美國了，所以是美國來借的。

賴：從美國運到日本展。

廖：對。作品後面，法國人寫英文拼音，他們不會漢字，但是後面都有英文的製作年代、地址等。來借展時，用日本字片假名寫，沒有漢字。他們就說，廖修平一定是學這張畫的，我說，你沒注意看，因為沒寫漢字的名字。

賴：〈春夏秋冬〉是1967年創作，大阪博覽會是1970年。

廖：1968年我已經在紐約，所以有在美國發表。日本大阪博覽會來借，後來我回來，又到處去展覽，所以國美館才知道這張圖。等他們專案送到文建會申請，麻煩啦！所以我就送給國美館了。

賴：所以現代性與民族性，您可能比較偏重在民族性。

廖：不是說偏啦！自己是這樣的，偏偏要去學別人，我就沒辦法嘛！沒那個背景，我是沒辦法，我實在不是有才能的人。李石樵是我的老師，他說：「修平，人家在喝咖啡、喝茶，你不要，你依舊畫你的」。因為我知道，他叫我「糜爛畫」，大概是知道我沒有才能。跟我一起學的同學，很會畫的有簡錫圭和林一峰，他們後來都走設計路線。在李石樵畫室裡，屬於比較會畫的人都走設計。我不是，我是自己不會，才慢慢畫。

賴：李老師的那句「糜爛」，意思是叫你「卡認真」嗎？

廖：認真的意思，是別人在喝咖啡、喝茶時，你就卡認真、糜爛畫就好。別人很優秀嘛！畫一下就出來了，我畫不出來。他說，你糜爛畫就好，就是你的才能沒有那麼強。沒那麼強沒關係，那就糜爛畫，我就糜爛畫。我如果會了，也會翹腳。他叫我卡糜爛畫就好，別人喝咖啡是別人的事情。

賴：您出國以後一直都很關心臺灣的事情，還在《聯合報》發表過一篇致國內畫友的文章。

廖：版畫在國內是以前大陸過來的老師在教，教木刻而已。因為我在法國版畫工作室待過，那是世界各國版畫家來那裏做，知道是題材不是抽象的問題，表現的範圍也很廣。你看歐洲人的油畫，到現在也還在畫。問題是說，世界已經變很多，你還停留在原地。臺灣的版畫都沒改進，省展甚至沒有版畫。油畫還在學歐洲的方法，日本就是這樣啊！我經過日本看，很難啦！勸國內年輕人想辦法出去，出去遭遇到困難，語文不通，去國外就要靠別人。以前的年代，很多人出去在那裡辦個展，回來後就驚動成國際藝壇什麼的。以前人寫的，我看了就……。世界不是你在想的那樣，事實上，你找一個小畫廊個展，然後就說在那裡發展，不是真正在人家展覽會得一個獎。你是找一個地方做個展，就轟動國際藝壇，臺灣的報紙常常這樣，那個不實際。你要出去看，不是一定要去留學，短期也沒關係，但是你要去看，你才會知道外國在走什麼、看什麼。我那篇文章是將自己的感受，寫給國內的人看。

賴：致國內畫友們大概是這個意思嗎？

廖：用意是，自己這樣走，知道世界很大。就像版畫，如果我沒有出去，怎會知道版畫除了木刻還有別的，出去看才知道，也才知道世界具象的版畫。在日本的百貨店、美術館展，看了才知道，版畫我們天差地遠。畢卡索、米羅都有做版畫，看了才知道，我們怎麼跟得上。教木刻的人思想都……，世界走得那麼快，日新月異，我們都沒有，何況油畫都還在學歐洲。所以我剛才說題材，你們自己想嘛！最簡單的，我說畫靜物，就花瓶和花，到底實際你的生活是這樣嗎？就像買水果，外國人都放在外面，我們畫靜物，就一塊布弄皺來畫，你家有嗎？三餐吃飯你有鋪桌布嗎？所以，你看那塊桌巾在窗外抖，你知道他們在抖什麼嗎？是麵包剝的時候，麵包屑掉在那裏，抖在地上用吸塵器吸嗎？拿到外面抖，麵包屑抖到地上，小鳥在吃麵包屑，他們的生活習慣是這樣。我們沒有嘛！吃飯在桌子上，乾乾淨淨，吃完嘴巴擦擦，乾乾淨淨的，那有鋪一塊布？這是他們的實際生活，所以他們畫實際的樣子。為何你畫桌巾？我繞了一圈回來，怎麼大家還這樣？你們自己也去過、看過，應該知道，你的畫還是學他們在走。所以為什麼我不畫那些東西，我一直不想跟著他們，原因是在這裡。

賴：老師您的作品有一個很重要的元素是「二元」，譬如你表現陰／陽、虛／實、神聖／世俗，都有「二元」的概念。您如何在畫作中將這個概念強調出來？

廖：設計，設計配色原理、結構原理都有，是設計的老師教的，不是畫畫的老師。設計就是，兩張紙都是白色的，有一張點了黑點，你會看那一張？

賴：有一點的。

廖：當然是這樣。這就是設計。像這樣，一角好像掀起來，是立體的，這是什麼原因？這就是設計，設計就是在教你引人注目。現在有一張畫（老師示範），兩張都掀起來，這是設計的原理，高橋正人就是日本包浩斯設計的源頭。高橋正人有一本Design的字典，這位老師很好，我私下跟他學，不敢給油畫老師知道。他們都是教育大學的教授，我知道高橋在外面有授課，就趕快去找。他知道我是專攻油畫的，卻假裝不知道，這對我有幫助。為什麼要學設計？因為考慮回到臺灣要幫助家裡，所以我就學設計，沒想到設計被我應用到畫面上。

賴：二元美學是受高橋老師設計的影響？

廖：無形中用畫思考就會出來，包括結構和配色。為什麼很多冷色裡面一個熱色，全部黑色的線，畫一些紅的就很明亮；全部紅色裡面弄一點綠色，它一定很明顯。

賴：很多畫畫的人，都說他的陰陽虛實是從道家、從哲學觀念來的。

廖：有正面，一定有反面，一定會這樣。所以我做的時候，一定正反都有。

賴：二元的觀念是從設計過來的，不是從哲學來的嗎？

廖：從設計出來的，繪畫應該考慮虛實的問題，在日本我才有機會看到世界的東西。臺灣那個年代根本不可能有各國的東西給你看，日本人經常辦世界巨匠的版畫、世界巨匠的素描展，從裡面就可以看到很多重要的藝術家。

賴：那是他們的收藏，還是外國借來？

廖：外國借來，門票很貴的。普通美術館去看沒那麼貴，花很多錢去保險，有的在美術館，有的在百貨店的一樓展。

賴：百貨店也有這樣的展覽？

廖：有。為什麼百貨店要做？他要觀光的人到百貨店，譬如你到7樓，也會走走看看買東西。

賴：百貨店展出會收門票嗎？

廖：當然，還更貴，一張2000到2500元，在那個年代，很貴的。不只是美術館，日本百貨店都會很積極地辦。譬如說，世界巨匠的版畫，進去一看，米羅、畢卡索的一些銅版畫也展出來。臺灣木刻而已，沒看過這些。那時候我看到，說：「哇！怎麼會有這樣子的」。所

廖修平　1968　鏡之門　163×130cm　壓克力、金箔、畫布　高雄市立美術館典藏（圖片來源：廖修平提供）

廖修平　1969　歷史　60.3×49.8cm　蝕刻金屬版　AP 國立臺灣美術館典藏（圖片來源：廖修平提供）

廖修平　1969　太陽節　66×52cm　蝕刻金屬版　臺北市立美術館典藏（圖片來源：廖修平提供）

廖修平　1970　陰陽　58×54cm　蝕刻金屬版　國立臺灣美術館典藏（圖片來源：廖修平提供）

【右頁上圖】廖修平　1971　星星節　96×71cm　蝕刻金屬版　國立臺灣美術館典藏（圖片來源：廖修平提供）
【右頁下圖】廖修平　1972　相對　51×69cm　蝕刻金屬版　藝術家自藏（圖片來源：廖修平提供）

以下決心：「我一定要到法國，我也一定要學版畫、學畫圖」。世界巨匠的版畫很厲害啊！做銅版什麼的，美國主要是絹印，都很大張，還有石版畫，也很大，都是世界有名的。一看就知道版畫不是我們說的木刻，天差地遠，那也是讓我下決心要去法國學版畫。

賴：才去海特那裡？

廖：是原因，日本也有人去海特那裡學回來，做的也很好。

賴：您去美國後，那時紐約有普普、新達達、極簡藝術，這些和您在日本看到的抽象表現不同，那時有什麼感覺？

廖：在日本，你剛剛說生活，日本的生活，接近吃飯、吃麵，去歐洲完全不是，吃麵包。我們坐33天的船才到，以前不是坐飛機。

賴：為什麼坐船？

廖：船便宜啊！經過很多國家，你也會看到每一個國家的文化、社會、背景不一樣。坐船進入印度，進去西班牙等，走的時候，自然

就不同，對比時就有些反應，自然可以感受出來。剛才你說生活在日本，跟在法國、美國，不一樣啦！例如，我在法國做，是直接用筆畫版，用防腐劑直接用筆畫，腐蝕較深。但是美國就不一樣（翻畫冊），你看，之前用手畫，撕紙，割，設計的方式都可以做。為什麼能夠這樣？美國是工業化的社會，有那些工具，法國沒有。我們可以線鋸，腐蝕很深。你看這塊白的，我要把它弄走，要腐蝕很久，腐蝕一整天，這個白的才會起來。如果是在美國，不用2分鐘，線鋸就鋸出來了。這個差別很大，在美國用尺可以畫，法國沒有，所以不一樣。

賴：這線條比較俐落。

廖：這就是不同。美國是工業化的社會，工具什麼都很方便，法國就沒有。後來為什麼有很多彩虹？那是我發明的，別人沒有，是我開始用滾筒滾出彩虹，是我發明的。所以我參加東京國際版畫展得獎，是從那裏來的？這個都是漸層，是用滾筒，滾筒別人無法控制，我有辦法控制，所以不一樣。現在大家都會，我教學生，學生教學生，現在每個人都會。

賴：您都教出去了。

廖：都教出去啦！現在絹印也有漸層，也是我教的。

賴：這種彩虹漸層，外國沒有，是您發明的？

廖：我做出來的。

賴：用滾筒做出來的？

廖：做出來賣，以前要謀生嘛！印50張交給畫商，畫商就給你5百，那是很摳的。一張10元，紙張、油墨啦！還要花時間，市面上賣100元，他只付我10元。500元我就很高興，為什麼？我一房一廳，120美金，我太太、小孩要生活啊！工作室也要付錢。所以一年要做5、6個版交給他，我的紙張、工錢算我10元。那個猶太人說：我算給你聽，我找推銷員，他在紐約，我叫他去波士頓、華盛頓去奔跑。市面上一張100元，他一張算我10元，因為他要去畫廊推銷。他們沒有辦法看到這種，美國人做不出來。他要拿10元，他說你要10元，推銷員也要10元，你看看，那個小姐坐在那裏，她辦公室秘書，她也要10元，他的意思是薪水，這樣就30元。你、推銷員、小姐就30元，我的辦公室要租，也要10元。他的意思是，我事先就向你買50張，我500元現金給你，推銷員也要現金，他住旅館啦！奔波也要付錢。當然他不只帶我一張，帶很多張去，他辦公室也要成本，他算給我聽，那裡30元，辦公室也要租40元。他說一說，我就沒話講。

賴：那是猶太人的畫商？

廖：大部分都是猶太人畫商，世界金融都是猶太人。他也沒告訴你是猶太人，是我猜想他是猶太人。一般倫敦、紐約大部分大的畫商都是猶太人。

賴：請問老師，這件〈畫〉是在美國做的嗎？

廖：是在臺灣，在美國沒辦法做。這是1973年的浮雕，木頭要用線鋸，在臺灣才有辦法叫木匠來線鋸，線鋸後再上漆。這一系列的浮雕作品很多，是在師大教書時做的。

賴：我看這件作品時，覺得有受美國Minimal Art（極簡藝術）的影響。

廖：沒關係，都沒關係。

賴：幾乎都是白的。

廖：我四組都有，也有黑的。

賴：黑夜與白晝？

廖：也有銀色的，都有。也有用絹印刻的。

賴：您在美國參加展覽時，也碰到美國幾位有名的普普藝術家，他們的作品也是在那邊展，他們的作品對您有影響嗎？

廖：我在美國時跟Andy Warhol（1928-1987）在惠特尼美術館（Whitney Museum of American Art）一起展過（找畫冊）。這件〈星星節〉是我的，這是彩虹顏色。展覽名稱叫Oversize Prints（大尺寸版畫展）。我被工作室的人笑說，你何時變成美國人？因為這個展全是美國畫家，Andy Warhol在這裡。還有Jasper Johns，這些都是有名的，你看就知道，都是美國人。Jasper Johns展〈灰色字母〉，還有Robert Rauschenberg（1925-2008）。

賴：這個展也有Rauschenberg的版畫？

廖：應該有啦！參展者都是美國畫家，我主要是這一張，大張的，oversize，他們要這一件〈星星節〉。

賴：在惠特尼美術館展，那展覽期間這些畫家會去現場，有機會交流嗎？您對美國普普藝術有何感想？

廖：沒有特別，是說日常生活的東西都可以拿出來畫。後來我在日本教學時，茶罐、茶杯等日常生活的東西，是很正常的題材。美國人不喝茶，我們喝茶，是我們的題材。你剛才看日本的青菜水果，為什麼會有青菜水果？我去日本是自己去的，要去買菜，誰要服侍你？

賴：您的「經衣」系列是在巴黎時就開始嗎？

廖：那時做一點點而已，只有一張。

賴：我從文獻資料中看到，您有看了侯錦郎（1937-2008）收藏的金紙、銀紙。

廖：侯錦郎是收集金紙的。有一位法國的教授來臺灣，侯錦郎是師大的助教，陪他去南部研究道教。教授是法國人，所以他才去法國。我去接機的，接他跟他太太。他來法國也是研究道教，道教用很多金紙。我想金紙也是一個方法，所以就開始做金紙題材。1968年底，

做了一、二張，我就離開法國到美國去。.

賴：那時開始做，後來到美國就有大量「經衣」系列出來。

廖：還有彩虹。

賴：「經衣」系列從巴黎開始，到了美國有改變嗎？

廖：在法國就沒有規矩。

賴：工具改變了？

廖：有工具才有辦法，（看畫冊）這個可以切，直直地都可以做。1968年底去美國，去邁阿密美術館個展。

賴：這張是剛去的時候做的嗎？

廖：對，1969年做的。

賴：〈歷史〉這張，好像也有得獎？

廖：有，那是在普拉特中心獲得佳作。巴黎的時候都是手畫的。

賴：手畫的？在巴黎時屬於手畫的？

廖：不是說屬於手畫的，那時用筆，沒有用尺，到美國就很方便。另一方面，法國都用防腐劑，美國卡典西德紙（Cutting Sheet）貼下去，尺拿起來放，線條比較細，腐蝕都細一點。法國要用手，用松香粉等。美國整張放下去，上來就平平，所以不一樣。防腐劑用筆畫，跟卡典西德紙用刀裁起來，不會腐蝕，差距很大，又可以做的比較大張。那個年代，美國的大公司、銀行或診所都掛版畫，紐約總圖書館到處都有收藏，你拿去他就會買，100元美金，那個年代大概是這樣。

賴：在美國的時候有畫很多嗎？

廖：有啊！現在就是沒有。剛才說賣10元，後來1000元美金買回來。那是一個韓國人去猶太畫商那裡看到我的版畫在那裡，一張400元全部買下來。他買啊！我也沒辦法，我從他那裡1000元買回來。他在Soho開畫廊，替我辦展覽，看到那些版畫在猶太人那裡，他全買下。如果我要回臺灣展覽，沒那些圖，怎麼辦？我向他買1000元，1000元是3萬台幣啊！我在臺灣賣1、20萬，七○年代的作品，就沒有啊！七○年代的版畫市面上找不到，如果找到，25萬。更早的〈七爺八爺〉，我40萬要買，也沒有啊！

賴：〈七爺八爺〉也有做版畫？

廖：〈七爺八爺〉版畫你沒注意看。〈七爺八爺〉油畫在法國做的，版畫現在要向人買，也沒人賣你，沒有了。學生說，你怎麼不印100張？那時是學生時代，怎麼會想到將來是可以賣的，沒有人會知道的，知道已經來不及了。

賴：像這個做好後，原版呢？

廖：那時要回來教書，帶回來麻煩，把它電鍍賣掉了，現在收不回來了。一張版畫5000元，版1萬元，現在40萬，人家都不賣給你。

賴：您的版有人收嗎？

廖：有啊！電鍍後亮晶晶。我的外甥做電鍍，他說你的版髒兮兮，以前是錫版，我幫你電鍍，亮起來後很漂亮。

賴：電鍍後還可以再印嗎？

廖：印是可以的。但是電鍍後，人家買了你的版，怎麼印？40萬要向他買，人家不賣。

賴：變成作品了。

廖：他1萬元買的，現在40萬元跟他買，他都不要。他是臺南人，就捐給文化局長，文化局長再捐給臺南市美術館。

賴：臺南市美術館有幾件你的原版？

廖：一張而已。我自己還有幾張原版，不是全部電鍍，只有幾張電鍍，重要的〈雙喜〉，電鍍就不在了。

賴：老師是1972年回臺灣教書？

廖：1973年，現在下面（指廖修平仁愛路工作室所在大樓的地下室）展覽的都是我教的，夜間部第一屆。

賴：1972年您回來參加歷史博物館的會議，那時討論要成立版畫研究中心，不過後來沒有成立。

廖：你知道為什麼嗎？那個年代戒嚴，你們可能不知道，本來楊英風要成立現代藝術中心，為什麼不要給他？因為政工幹校的梁氏兄弟，出來講秦松的木刻作品倒蔣。如果是臺灣人早就槍斃了，他們為什麼沒有，他們的父親是基隆中學老師、是情報員，所以沒人敢怎樣。如果是臺灣人，早就……。倒蔣還可以活啊？為什麼出來證明？政工幹校啊！那個年代評審，你們看看有沒有星星的，看圖要看有沒有星星。

賴：版畫研究中心無法成立，為什麼呢？

廖：可能沒有人知道，他們是做木刻的。

賴：您那時候的構想是……？

廖：那不是我的構想。他們看我在推廣國際版畫展，因為把我私人收藏的、跟別的版畫家交換的，都拿出來展。像現在師大國際版畫中心，我就捐了900多張，有些買的，有些交換的。

賴：您是參加會議的隔年回來教書。

廖：不是我要回來，我本來一直要當畫家，我不想做老師。是師大美術系主任來紐約參加教育會議，她來找我。她知道我的版畫在國外到處得獎，勸我回去師大教。她說，廖繼春老師已經60多歲了，你回來幫忙教版畫。1973年，我回來教了一年半就回美國去。第二次再回來一次，之後我就不來了。誰知道筑波教育大學遷移，日本的老師跟我說，我們母校東京教育大學變成筑波大學，校園很大，也想要有版畫課程，要簽三年約。我也不好意思拒絕，就去幫他們設立版畫研究所大學部的課程。我可以教四個版種，日本人沒辦法，日本老師只教銅版，或只教石版，我是四個版種都能教。

賴：在筑波大學您教四種版種？

廖：我去開課的啊！工作室不只一個，石版買6、7隻。那時筑波很有錢，政府叫它遷移到筑波地區，所以叫筑波大學。它要變成像美國大學那樣，校園很大，要騎腳踏車或搭巴士。我到筑波大學負責版畫的課程，設兩間大的版畫工作室。

賴：兩間工作室怎麼分？

廖：凹凸和平孔，凹是銅版，凸是木版，平是石版，孔是絹印。無法設四間，所以一間教室都設兩個版種。機器擺了10臺，錢很多，任你花，買相機，買紙。總務聽到一張法國紙多少錢？一箱多少張？總務馬上問是誰要的？老師很兇地說，你是總務，我叫你買什麼你就買什麼，你怎麼去管我這個貴或便宜。日本的教授還蠻有權威的。

賴：回來師大教後，您的學生成立了「十青版畫會」，您又幫助文建會推動國際版畫展。

廖：不是這個樣子。當時李登輝總統叫海外學者回來開國家建設會議，建議政府要怎樣做。我1982年被邀請回來，那時候還沒有文化部，叫文化建設委員會，主委是陳奇祿（1923-2014）。那時一個國家、一個國家斷交，斷到沒剩幾個國家。斷交就愁眉苦臉了！我說藝術沒有國界，在國外我們和英國、義大利也沒邦交，我的作品都可以參加，甚至波蘭的共產國家我也參加。為什麼不能？藝術沒有人在管你是那一國的，沒有啊！所以我建議辦一個國際版畫展，世界各國都來了，來了71個國家，共4000多件。他也嚇一跳，從來沒有辦過這種展。很簡單啊！辦展、畫冊印，就這樣做。第一屆而已，為什麼能這樣做？我在外國參加國際版畫展，日本也有辦國際版畫展，我留日我會講日文，我就去找他們，問他們要怎麼做。他們做10年了，我在那裡得過獎，所以他們也認識我，他們說你就照這樣做，印請帖給世界各國。我認識的法國、英國朋友，我就寄給他。世界各國都有版畫中心，要參加的人就會來，有獎金嘛！又有畫冊；所以來71個國家，4000多件。黃才郎（1950-）做科長，陳奇祿是文建會主委，辦成功了！才說我們2年來辦一次，才變成雙年展。現在變成國美館在辦，參加者變成

學生，以前都是相當優秀的老師，現在卻變成學生比賽。

賴：變成鼓勵他們的學生來參加。

廖：要用邀請，不能完全做比賽，我們以前是邀請展。我是希望他們邀請，你知道辦事人員就不去想那些，我也不想。

賴：國際邀請就要負責來這邊的機票、住宿費用。

廖：不是，完全沒有。只是寄作品來這邊裝框，印畫冊而已。問題不是在這裡，問題是你要不要辦，有沒有辦法辦。你不認識對方嘛！我認識對方，年齡跟我一樣，在東京的退休了，在東海藝術大學也退休了。泰國、韓國我都有認識，中國大陸也有我的學生，你就找15個人、20個人的作品來參展。你找我來辦，才能快，現在叫辦事人員，他們怎麼能做？

賴：那麼多國家，每種語言都要溝通。

廖：英文、中文。你有獎金你要標出來，不是說我的金牌30萬，銀牌20萬，不是這樣寫。你要寫國際版畫展總金額100萬、200萬，這樣才會吸引人。

賴：您去筑波創作的「蔬果」、「季節」、「文人雅聚」等系列，您想探索的是什麼樣不同的美學體驗？

廖：我需要買菜，沒買菜沒辦法吃，我自己要解決，那是很辛苦的。我到筑波大學教書要花多少時間？我需要坐3個半鐘頭才能到學校。我禮拜一到禮拜四在學校，禮拜四晚上回到東京，第二天就要洗衣服、買菜，不然要吃什麼？所以一定要自己買菜，我的家人住在美國嘛！因為去日本要學日文，小孩子不要。在美國講英文，回臺灣學國語，然後又要學日文，不可能嘛！所以我教了2年半就離開了。我本來是3年的約，有個加拿大人要來教設計，沒有獎金。我說，我半個學期給你，我就走了。

賴：「夢境」系列跟您個人心境的轉變有關係嗎？

廖：因為太太去世。

賴：「夢境」系列原初的概念和形式構成，是什麼？

廖：最初就是做惡夢，大地好幾千隻手在……。

賴：在夢中？

廖：所以我為什麼回臺灣，我本來在美國做畫家，因為就是做惡夢，得憂鬱症。你想想看，每個晚上看到手這樣招啊、搖啊！你會覺得舒服嗎？小孩子都大了，不在身邊，那怎麼辦？所以那些學生就叫我回來。回來要吃藥，憂鬱症嘛！所以就畫手啦！畫很多，畫出來就沒了。他們故意要讓我忙，不讓我胡思亂想，北藝大、臺藝大、師大及臺北教育大學，四個學校每一個排一天。藥吃了半年，手做出來後，就不再做惡夢了。我希望專心創作，教學時

廖修平　1976　朝聖　33×48cm　照相絹版　紐約大都會博物館典藏（圖片來源：廖修平提供）

廖修平　1984　木頭人 #1984-10　167.5×127.5cm　油彩、金箔、畫布　藝術家自藏（圖片來源：廖修平提供）

廖修平　2005　生活 A　64×49.5cm　絲網版　藝術家自藏（圖片來源：廖修平提供）

廖修平　1999　墨象（七）　80×60cm　木版　高雄市立美術館典藏（圖片來源：廖修平提供）

廖修平　2007　今夕何夕　43×43cm　絲網版、紙凹版 Ed.25　臺南市美術館典藏（圖片來源：廖修平提供）

廖修平　1982　茶餘　水彩　43×63.3cm　國立臺灣美術館典藏（圖片來源：廖修平提供）

間就浪費了，後來就沒再去教了。

賴：這個系列從平面轉成立體，又轉為空間裝置，還將經衣跟夢境結合。

廖：惡夢裡到處都是手，我就做平面、版畫都有。

賴：一個概念老師都會加以延伸，有時也會跟以前的系列做結合。

廖：生活的變化，自然東西就會出來。就像青菜、茶壺、茶杯等日常生活，生活要自己去做。有人問，你怎麼不畫泡老人茶？那是日本茶壺、茶罐，不是功夫茶，是我在日本時在用、在喝的。怎會有果菜做題材？那也是我的生活，買來的高麗菜，都會成為我的題材。

賴：「蔬果」系列，底部的格子有什麼意義？

廖：日本人說しょうじ（障子），日本人的房子，格子門的貼紙。還有紐約棋盤街道，地圖攤開來看，工業社會才會這麼規則。

賴：所以這個格子有日本格子門和工業社會街道的象徵意義。

廖：後來去筑波才和日常生活結合。

賴：還有一張不是格子狀，好像是柵欄狀分成兩片，是從門扇轉過來的嗎？

廖：格子是從工業社會開始，再拿果物來湊合。格子故意做不同，做一樣就沒意思了。這是彩虹，一套12張。

賴：單獨一條線條是彩虹，這有什麼意思？

廖：我把彩虹簡化成一條線，每張都有彩虹，那時我就把它轉換成一條線。西東大學（Seton Hall University）藝術系主任就說，彩虹是現在的世間跟另外一個世間的連結，他把它解釋為連結。

賴：他的解釋是這樣，那您覺得呢？

廖：他是荷蘭籍哥倫比亞大學博士，後來接西東大學主任。他聘我去教，才會在那裡教了9年。他解釋彩虹是現實跟另外一個世界結合，那是他的說明。

賴：老師那您確實也是這個意思嗎？

廖：幻想嘛！那個時代沒有人用果物做題材、做靜物。大家還是在畫花瓶靜物，現在還是這樣。

賴：您在海內外分別成立過「紐約中國當代藝術中心」（1978）、「巴黎文教基金會」（1993）、「台灣美術院」（2009），請問您出錢又出力，希望透過這些私人性質的組織完成什麼樣的使命？

廖：不是。「紐約中國當代藝術中心」是中華民國在紐約的一個文化單位，裡面有展演廳，花很多錢，後來大概就維持不下去了。

賴：「巴黎文教基金會」是您跟謝里法（1938-）創立的？

廖：當時謝里法、陳錦芳（1936-）在法國，我們三個人還在學校，我畫油畫，謝里法雕塑，陳錦芳外文系的，他去巴黎大學拿學位。我們想說，以後回臺灣辦一個美術學校，我來教油畫，謝里法教雕塑和理論。

賴：那巴黎文教基金會是？

廖：巴黎文教基金會是我自己設的，差不多要1000萬。我賣畫，賣了350萬，剩下不夠的是我一個弟弟合起來出。巴黎文教基金會就是辦理國際版畫展嘛！

賴：跟政府辦的不同？

廖：政府都還沒做。如果我們邀請日本版畫家寄作品來，會在國父紀念館展，這是巴黎文教基金會做的。是鐘有輝（1946-）在做執行，我負責，主要是辦國際性的版畫展覽。

賴：所以巴黎文教基金會跟台灣美術院主要都是你在出錢出力。

廖：為什麼會有台灣美術院？主要跟王秀雄（1931-）有關。王秀雄是我的同學，我們都是師大資深的老師，已經91歲了，王秀雄也在東京教育大學唸，他唸理論，我唸繪畫。因為日本有美術院，我說我們師大也可以做。我們兩人較資深，其他是晚輩。先成立董事會，再叫幾個來做董事。剛開始比較沒錢，就叫我弟弟來幫忙，成立台灣美術院文化藝術基金會。

賴：透過這些組織，您希望能做些什麼事情？

廖：師大的資深教授，理論也好，創作、水墨等，把臺灣的藝術提升，辦展覽給人看，做國際交流。我們去日本、韓國、馬來西亞和中國等國家，和他們做藝術交流。

賴：老師將高雄美術館跟你購買〈鏡之門〉的錢，於1995年設立版畫大獎。

廖：版畫大獎是給創作版畫的年輕人，作為他們出國觀摩考察的獎金。我回國後，常常鼓勵年輕人要出去看，看一下就你就知道，自己跟別人那裡不一樣，你在想什麼，別人在做什麼。

賴：您希望年輕人出國多看看，因為您自己就是這樣過來的。

廖：我自己就是這樣。你要出去看，坐井觀天永遠只是這樣而已。世界很大，你站在山頂看，下面的人好像螞蟻，你會覺得如何？你在那邊爭來爭去，你就是古井看天頂。李石樵說的沒錯，你就糜爛畫，別人休息喝茶沒關係，我自認為沒有才能，那就認真慢慢做。我有很多同學畢業後回鄉下教書，回去做國中、高中老師，還有人能教你嗎？為什麼我有機會，我去日本，我出去看了，所以我才鼓勵年輕人出國多看看。你去紐約，坐地鐵去看現代美術館、大都會美術館，到處去看你才會有見識。基金會也有幫學生辦理到日本展覽，去那邊認識畫廊，你要出去看，這是機會，就是這樣而已。

廖修平 大事紀

1936	·9月2日，出生於臺北萬華。
1953	·大同中學高三時，在吳棟材指導下，以〈前庭〉首度入選第八屆「省展」西畫部。 ·入李石樵畫室研習。
1957	·臺灣省立師範大學三年級，以〈刻圖章〉入選第十二屆省展西畫部。
1959	·臺灣省立師範大學藝術系畢業。 ·〈壺〉獲第十四屆省展西畫部第三名。
1960	·加入「今日美術協會」。
1962	·與吳淑真結婚。 ·4月，入國立東京教育大學（1973年改制為筑波大學）繪畫研究科。 ·5月，〈淡水小鎮〉入選第五回「社團法人日展」。
1963	·油畫〈寺廟〉入選第六回「社團法人日展」。 ·石版畫〈墨象連作A〉入選第七屆「巴西聖保羅國際雙年展」。 ·〈作品B〉入選「巴黎國際青年藝術展」。 ·入「視覺設計研究所」跟隨高橋正人學習色彩學、構成原理及基本設計。
1964	·國立東京教育大學繪畫研究科畢業。　·4月，東京造形畫廊首次個展。 ·參加第三十二屆「日本版畫協會展」。 ·〈七爺八爺〉獲第十七屆「示現會」獎勵賞。
1965	·赴法，入巴黎史坦利·海特（Stanley Hayter, 1901-1988）「版畫十七工作室」（Atelier 17），以及國立巴黎美術學院羅傑·夏士德（Roger Chastel, 1897-1981）油畫教室進修。 ·3月，兩幅〈巴黎舊牆〉油畫獲巴黎「春季沙龍」銀牌獎。 ·木版畫〈落日餘暉〉獲第廿屆省展西畫類第三名。
1966	·油畫〈巴黎街景〉獲第廿一屆省展西畫類第一名。 ·〈拜拜〉獲巴黎市立現代美術館購藏。 ·獲法國政府獎學金進駐國際藝術村一年。
1967	·〈七爺八爺〉、〈廟神〉入選大皇宮「秋季沙龍」展。 ·油畫〈智慧之門〉參加巴黎現代美術館第十七屆「沙龍展」。 ·油畫〈門A〉、版畫〈門〉及〈春聯〉代表法國參加「巴黎國際青年雙年美展」。
1968	·獲得挪威政府獎學金，赴奧斯陸北方工作室駐村一個月。 ·7月，於美國邁阿密現代美術館舉行個展。 ·年底，舉家遷往紐約，由海特推薦進入普拉特版畫中心擔任助教。
1969	·5月，〈歷史〉獲普拉特版畫家展佳作。 ·7月，參加第十屆「巴西聖保羅雙年展」，展出銅版畫〈星星〉、〈春節〉、〈門〉、〈鏡〉、〈春夏秋冬〉、〈福祿雙全〉共六件。 ·轉往羅伯特·布雷克朋（Robert Blackburn）「創意版畫工作室」創作。
1970	·3月，版畫〈太陽節〉獲紐約第二十八屆「奧杜龐藝術家」（Audubon Artists）年展版畫首獎。 ·6月，銅版畫〈月亮節〉參加紐約布魯克林美術館第十七屆「全美國版畫雙年展」。 ·7月，油畫〈春夏秋冬〉參加日本「大阪萬國博覽會」世界美術展。 ·9月，參加義大利翡冷翠「義大利國際版畫雙年展」。 ·12月，〈門和畫家〉、〈太陽節〉獲第七屆「東京國際版畫雙年展」佳作。
1971	·3月，定居美國紐澤西並設立個人版畫工作室。 ·5月，以〈星星節〉參加紐約惠特尼美術館「大尺寸版畫展（Oversize Prints）」。 ·7月，〈陰陽〉獲「波士頓版畫家展」優選。 ·參加第十一屆「巴西聖保羅雙年展」，展出銅版畫〈中秋節〉、〈月球之外〉、〈星星節〉、〈門與藝術家〉共四件。
1972	·3月，於國立歷史博物館舉行個展。 ·7月，獲紐約州「羅徹斯特市宗教美術展」版畫首獎。 ·受聘為美國版畫家協會（S.A.G.A.）評審委員。
1973	·春天返臺，受聘為國立臺灣師範大學美術系副教授。 ·以繪畫〈相對〉、〈連結〉、〈白天〉、〈陰陽〉、〈希望〉、〈喜悅〉、〈生活環〉，以及版畫〈相對〉、〈連結〉、〈新希望〉共十件作品，參加第十二屆「巴西聖保羅國際雙年展」。 ·版畫〈相對〉獲「巴西聖保羅國際雙年展」購藏。 ·榮獲第十一屆「十大傑出青年獎」。
1974	·榮獲「中山學術獎」藝術創作獎。 ·著作《版畫藝術》出版。　·3月，學生鐘有輝、林雪卿、董振平等人組成「十青版畫會」。

1976	‧榮獲第一屆中華民國版畫學會金璽獎。 ‧秋天，結束師大教職返美。
1977	‧4月，赴日本國立筑波大學任教，規劃設立凹凸、平孔兩間版畫工作室。
1979	‧夏天，結束筑波大學教學工作。 ‧10月，獲第二屆「吳三連獎」藝術類。 ‧返美任紐澤西州西東大學（Seton Hall University）藝術系版畫教授。
1982	‧7月，於國立歷史博物館舉行「廖修平編年版畫展」。
1983	‧應國科會之邀，返臺任國立臺灣師範大學客座教授。 ‧協助文建會策劃「中華民國國際版畫雙年展」，並於臺北市立美術館開辦第一屆。
1987	‧與學生董振平合著《版畫技法1‧2‧3》出版。
1989	‧臺北市立美術館個展。
1992	‧比利時列日市立現代美術館個展。　‧臺灣省立美術館個展。　‧辭去西東大學教職。
1993	‧榮獲「挪威國際版畫三年展」銀牌獎。
1994	‧返臺任國立藝術學院美術系客座教授一年。
1995	‧以高雄市立美術館購藏〈鏡之門〉款項設立「版畫大獎」，鼓勵年輕版畫家出國進修。 ‧榮獲第四屆李仲生基金會現代繪畫成就獎。
1998	‧榮獲第二屆「國家文藝獎」。
2000	‧臺北市立美術館「門戶之『鑑』——廖修平的符號藝術」個展。
2001	‧國立歷史博物館「版畫師傅——廖修平版畫回顧展」。 ‧參加上海美術館「本位與對話——臺北現代藝術」展。
2002	‧妻子吳淑真過世。
2003	‧受邀至臺北市立師範學院任客座教授一學期。　‧返臺定居。
2004	‧參加東京藝術大學「版畫東西交流之波展——日本東京ISPA國際版畫藝術論壇暨邀請展」。
2006	‧獲第五屆埃及國際版畫三年展優選獎。 ‧受邀參加東京相田光男美術館「臺灣美術——現代巨匠東京五人展」。
2009	‧北京中國美術館「福華人生——廖修平作品展」。 ‧東京松濤美術館「廖修平作品展」。 ‧發起成立「台灣美術院」，並擔任院長。
2010	‧1月28日，獲第廿九屆「行政院文化獎」。 ‧臺灣創價學會藝文中心舉行「臺灣現代版畫傳播者——廖修平個展」。 ‧3月11日-4月11日，國父紀念館「傳承與開創——台灣美術院首屆院士大展」。
2011	‧紐約雀兒喜美術館「臺灣現代版畫播種者——廖修平」個展。
2012	‧國立臺灣美術館「界面‧印痕——廖修平與臺灣現代版畫之發展」展。 ‧5月19日-6月10日，國父紀念館「後殖民與後現代——台灣美術院士第二屆大展」。
2013	‧中華文化總會「跨域‧典範——廖修平的真實與虛擬」個展。
2014	‧高雄市立美術館「版‧畫‧交響——廖修平創作歷程展」。 ‧獲選為日本版畫協會名譽會員。
2015	‧臺灣國際創價學會宜蘭、花蓮、臺東等藝文中心舉行「符號藝術——廖修平創作展」。
2016	‧國立臺北藝術大學關渡美術館「Masterpiece Room——廖修平作品展」。 ‧國立歷史博物館「福彩‧版華——廖修平之多元藝道」展。 ‧家庭美術館《符號‧跨域‧廖修平》出版。
2018	‧香港龍門畫廊「樸素的符號‧高貴的美感——廖修平繪畫展 2000-2018」。
2019	‧馬來西亞吉隆坡馬來西亞國家美術館「廖修平的藝術：跨域‧多元藝術」展。
2020	‧香港巴塞爾藝術展線上展廳「永恆的東方符碼：戰後華人藝術」。
2021	‧10月14日-2022年2月27日，臺南市美術館「廖修平：跨越疆界的最前線」個展。
2022	‧8月5日，接受「台灣藝術史研究學會」執行，文化部「臺灣藝術研究」經費補助之「點燈傳藝——戰後至解嚴期間（1945-1987）帶領風潮臺灣美術家之訪談調查研究及出版」團隊訪談。

朱銘訪談錄

2022年6月18日，新北市金山

賴明珠（以下簡稱賴）：老師我們知道您在雕塑界很早就出來走踏，老師是否可以大概地介紹走踏的過程中，您是一開始就想做國際的藝術家嗎？這個過程是不是可以大概的介紹一下？

朱銘（以下簡稱朱）：一開始是為三餐，我開始是15歲，那有想做藝術家，不敢這樣想，更不敢想國際，能夠幫忙賺錢就好，那時是這樣想的。越來越長大，越來越認識藝術，才想說自己不夠。李金川（1912-1960）只知道工藝這方面，民間藝術這方面，所以我想不去找老師不行，所以才找楊老師。

賴：找楊英風（1926-1997）老師。

朱：對。找楊老師後，那時有真正想做藝術家。找到後，差不多就確定一半。很歡喜咧！找到楊老師，很歡喜。你不知道我的心情，我什麼都沒有的人，我國小才讀四年而已，別人讀六年，我才讀四年 ，走展覽是唯一的一條路，沒別條路。要找楊老師沒那麼簡單，聽到我只是國小而已，楊老師是大教授，沒有一個人願意幫我介紹。去找他的學生，他的朋友，都沒有。

賴：沒人幫你引進。

朱：不肯，不敢。現在講，我理解了。他不敢是對的，怕給老師惹麻煩啦！鬧笑話啊！事實上，老師不是這種人，老師太……，可以用慈悲來講。他在我的心目中，我看他跟和尚很像，差不多那種的人，慈悲為懷。他聽到我按電鈴，門打開，他還不知道我要做什麼，「你要做什麼？」我跟他說，我為了要找你，為了要學習藝術，拜託很多人，他們都沒辦法介紹，我就自己來了。我現在的心情就是：「千里求師，萬里求藝」，這句是看歌仔戲學的。他聽了很感動，他說現在的社會，怎麼還有這種人，他看我這樣，很感動。為了藝術，找了好幾年，就沒辦法啊！就探聽、探聽，向他的朋友，向他的學生，都沒有辦法，這樣子經過兩三年的時間，都找不到。有一天，我的朋友，他的名字叫做什麼，我忘記了。

賴：也是做雕刻的？

朱：不是，跟我沒關係，他是朋友，在臺北是貿易商。我那時住鄉下，他是做貿易，有時會買雕刻，這樣認識的。有一天，他說：「我想去你們鄉下過年？」我說：「好啊！來

過年，好啊！來我們這邊住。」他來住四天，看到我已經有作品了，他看了覺得很好。那時已做好〈慈母像〉，還有〈玩沙的女孩〉，初期的作品。他說：「你怎麼不再去找老師？」我說：「喔！你點到我的心。」我就說給他聽：「我沒辦法，找不到。」他說：「不要緊，我幫你介紹，我想辦法。」其實他是騙我的，幸好他騙我，不然我不敢跟他去。那時我是鄉下人，又是年輕小伙子。他用騙的，騙我到臺北，才說：「其實我不認識，但是這簡單啦！這只是介紹一下而已，我找幾個朋友，認識楊英風的，也有學生。」我才有可能去找那些朋友跟學生，但是大家都拒絕。有的派頭很粗，不理你。後來我跟這個朋友，這邊碰壁，那邊也碰壁，兩個人很生氣，就想說怎麼會這樣，介紹一下會死嗎？不然這樣，我們自己去。是這樣才自己去的，已經走投無路了。之後，要去也要打聽他住在那裡，才去按電鈴。老師聽到整個過程，他很感動，他說：「好，你要學，你留下來。但是臺北不像鄉下喔！生活都不一樣，你試看看。」我就在那裏住二十幾天，他準備一塊臺灣玉，半考試的，直徑大約一公尺，說是總統夫人宋美齡（1898-2003）送來要給他刻的。這石頭是花蓮縣政府大理石工廠的，發現後送給總統夫人，總統夫人送來給楊老師雕刻，指定要刻橫貫公路。老師跟我說，這給你試看看。我石頭沒怎麼刻過，他說這要刻橫貫公路，要我思考看看。要怎麼刻？我想了想，就開始刻，十多天就刻好了。刻好了後，他才說：「你知道嗎？這塊玉已經有五位師傅來刻過，都不行」。想不到我竟然完成了，那時他才確定地說：「好，我收你做徒弟」。

　　賴：所以收您做學生，不只是看〈慈母像〉和〈玩沙的女孩〉，還包括刻那塊玉。

　　朱：這塊玉是他的工作，〈慈母像〉、〈玩沙的女孩〉是我帶去的。

　　賴：他看您的作品，還有現場刻出太魯閣，才決定要收您做學生。

　　朱：對。他看出來我的功夫。他說這有五個師傅做過，他請人來做。我還沒到藝術的程度，但我可以刻出〈玩沙的女孩〉和〈慈母像〉，我的程度比外面的師傅當然高很多。我一直想當藝術家，一直朝藝術這個路線去拚，才會做那兩件。其實我做很多件，每年都送去參展，那時有很多組織，像臺灣美展……，忘記了，有四、五個。我做東西很快，一年下來都做好幾個，我想說我只寄一個的話，機會只有一個，所以我寄了五、六個，都用化名。

　　賴：有的用您太太的名字。

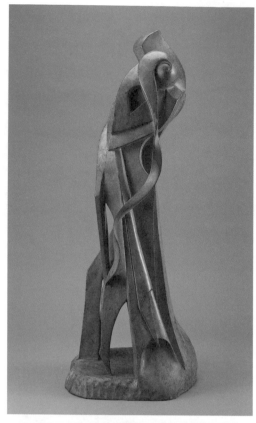

朱：對，有的我隨便取一個名字。

賴：主要參加省展嗎？您省展有得過獎啊！

朱：省展，對，還有好幾個。

賴：那時有雕刻比賽大概就是省展跟臺陽美展。

朱：每個組織都有雕刻，很多個，好像有4、5個。

賴：臺陽美展您有得獎嗎？

朱：沒有，只有省展。省展也被退件好幾次。

賴：有優選，還有一件第三名。

朱：那是後面，我說的是前面。

賴：拜師之前？

朱：不是，還沒拜師，是我自己摸索時的。我的木雕師傅是李金川，有一天我問他：「我們的東西可以送去展覽嗎？」他說：「不行！」那時我才16歲，我問：「要什麼才可以？」他說，他從來沒有想過這個問題。他想想就說：「你要刻的像黃土水（1895-1930）那種。」他給我這個答覆，聽起來沒什麼，但對我很重要，給我一個向前進一步的路線。所以我去舊書攤，那時連舊報紙都在賣，翻來翻去都是楊英風，很罕見到黃土水。我就知道，就是要這樣刻，跟我們以前工藝刻李鐵拐的方式不一樣。現在回想起來，那樣的比較高，為什麼你知道嗎？

賴：李鐵拐比較高嗎？

朱：那樣的民間藝術，他們都是有一點抽

【上圖】朱銘 1966 久別 25.5×27×72.5cm 黃楊木 朱銘美術館典藏（圖片來源：本圖像經財團法人朱銘文教基金會授權使用）

【下圖】朱銘 1970 關公像 31.5×26×73cm 龍眼木 朱銘美術館典藏（圖片來源：本圖像經財團法人朱銘文教基金會授權使用）

朱銘 1961 玩沙的女孩 34×26×41.6cm 台灣鐵 杉 朱銘美術館典藏（圖片來源：本圖像經財團法人朱 銘文教基金會授權使用）

朱銘 1996 同心協力 330×83×124cm 牛樟 朱銘美術館典藏（圖片來 源：本圖像經財團法人朱銘文教基金會授權使用）

象，沒有那麼新。從現在藝術的觀點來看，太寫實是不好的，太寫實是copy大自然，模仿大自然，不管是刻動物、人物，都是模仿大自然。李鐵拐、壽星啦！那都有創意。真的，這是事實。我到今天的程度，回頭看，我才發現。問題是，傳統民間藝術沒有受到人家的肯定，都把它當工藝品，沒有價值，論工的啊！是這樣的。如果用藝術的觀點來看，它是比較高，因為它有創意。你看壽星，是不是創意，跟本來的人有一樣嗎？大肚子（布袋和尚）啦！釣魚翁啦！跟本來的人有相當的差距，而且它有創意，這就顛倒了。我現在才看出來，以前我也不知道。

賴：黃土水是因為去日本學，東京美術學校的學院派。那時候學院派的都是受西方影響，強調寫實。

朱：學院要寫實啊！像米開蘭基羅（1475-1564）很寫實，他們都是比較寫實，但是不能說他們不好，是那個年代。米開蘭基羅五百年了，他能刻這樣，太厲害了。時代畢竟越來越進步，藝術的思想越來越轉變，需求的問題越來越高，所以把寫實的問題看成是不好的。不好是因為拷貝大自然，那就用量的、用比的就可以刻出來，頭髮怎麼生，眼睛怎麼生，都可以量、可以比，完全拷貝。

賴：那時的訓練就是學院的訓練，就是要寫生，水牛長什麼樣子，他們就要去寫生。

朱：那是必要這樣的。我現在是說趨勢，藝術發展的趨勢，現在變成重視創意、創新，自然、寫實就沒有那麼被看重。

賴：老師跟楊英風學了之後，您是在1968年跟他學，後來1976年您在國立歷史博物館頭一

次個展。那次個展很轟動，後來您還有得獎，文藝協會文藝獎及十大傑出青年獎，那年您同時去了歐洲、去羅馬。

朱：去羅馬還有西班牙。

賴：您去西班牙之前，有跟西班牙薩拉曼加城藝術廳（La Sala de Exposiciones de Salamanca）聯絡，打算去展覽嗎？

朱：不是我辦的，我忘記了。

賴：那時您有寫信去申請，希望去那裏展覽，後來您怎麼沒去？

朱：可能是楊老師替我辦的，我從來沒有辦這個事情。

賴：您有寫信去申請，對方也有回覆。

朱：是我親手寫的嗎？這樣的事，不是我親手做的。我的文筆不好，連閱讀能力都很差，我不可能去辦那個東西，不記得到底是誰幫我辦的。

賴：您想有可能是楊老師幫您辦的嗎？

朱：楊老師有一位秘書劉蒼芝，很多我的事都是他幫忙辦的，不是我叫他辦的。我們老師是太好的人，他都幫我處理的很妥當，不用我叫，這個老師是天下找不到的好老師。他好在那裡你知道嗎？第一個給我的紅包是什麼，你知道嗎？

賴：不是您要包紅包給他，他反而包紅包給您？

朱：他包紅包給我，他就是一句話，這大紅包，他說：「你千萬不要學我的。」你想我們國內有那一個教授用這種方式教學生？你千萬不要學我。

賴：有啦！李仲生。李仲生也是叫他的學生不要學他，他根本不讓學生看他的作品，他是觀念性的啟發。

朱：他都是照顧我，出發點雖然是一句話，這是開始在照顧我的基礎。這個最重要，你第一步就不要走錯路，你就知道他照顧我的心情，這個是第一步，這個太重要

1976 年 6 月 26 日薩拉曼加貸款儲蓄銀行副行長回函，答覆有關朱銘申請赴西班牙薩拉曼加城藝術廳展覽事宜。朱銘美術館資料室典藏（圖片來源：本圖像經財團法人朱銘文教基金會授權使用）

了。當然我那個時候不理解，反而那個時候我心裡想，我是要來跟你學的，我不可以學你，那我是要怎麼辦？但是我想說，這絕對有意思，絕對有關係，我記起來就好。不管他，我就不要學你啊！你看我沒有楊老師的影子，就是楊老師這樣⋯⋯。

賴：千叮嚀、萬叮嚀，叫您不要學他。

朱：我還沒開始學，他就說：「你不要學我」。你想，要去那裡找這麼好的老師。之後去日本展覽，不管是海報啦！寫文章、找人啦！通通都是他。楊老師本人也是很忙，是他的秘書劉蒼芝在做的。像剛才你提的，第一次展覽很成功，也是楊老師，我也不敢講我何時要去展覽。

賴：那時去歷史博物館展覽，不是一般的人可以的。

朱：很多教授都不能進去。楊老師常常去我工作室看我創作。有一天，他跟我說：「你可以展覽了！我來給你想辦法、排展覽。」他只跟我講這個而已，沒說要在那裡展，還是什麼，可能他還沒有譜。因為他跟歷史博物館館長何浩天（1920-2009）很熟，那裡有排他的展覽。他就是用他的展覽檔期，一直拖、一直拖，拖到時間到了，他說：「我的作品沒有辦法準備，我幫你介紹啦！」他說要介紹我，何浩天嚇一跳，他沒有辦法推辭，因為太好的朋友了。他跟老師說，你要找三個推薦人，指定的喔！這三個推薦人不是隨便叫的，一個是藍蔭鼎（1903-1979），一個是藝專校長朱尊誼（1913-1995），還一個不知道是誰。

1976年6月30日西班牙孫中山中心主任王飛寫給朱銘的便箋。朱銘美術館資料室典藏（圖片來源：本圖像經財團法人朱銘文教基金會授權使用）

吳素美（財團法人朱銘文教基金會執行長，以下簡稱吳）：有一個日本的⋯⋯。

朱：不是，日本是另一回事，也是臺灣的。好像是政府單位的，張群（1889-1990）還是誰⋯⋯。

賴：張群，總統府秘書長（按當時是總統府資政）嗎？

朱：好像是。他會怕呀！他做館長，也是上班族。搞不好他的工作沒了，他怕啊！他說：「你去找這三個人來推薦」，他們願意推薦，我再考慮。剛好我老師都認識，很快三個人就找出來了。但是何浩天還是不放心，才會去日本請很有名的雕刻家〔按是日本近現代雕刻家澤田政廣（1894-1988）〕來臺灣。一大群人到我工作室看作品，後來答應我展五天。可想

而知，那個日本人一定說不錯，才答應我五天。這五天什麼意思妳知道嗎？看情況不對，趕快收還來得及。那時候每一檔都是15天，他只答應5天。5天展完後，就沒完沒了。

賴：太受歡迎了！

朱：對，也收不起來。反而來找我說：「再展一個月，好不好？」他不讓我收，換何浩天跟我請託。我說：「好啊！」不用說，當然好啊！一個月後，又說，不然來展一年，不是這個場所，隔壁的，因為這個是流動性很大的展覽廳，展一年別人都不能展了，隔壁就可以常設。後來展了一年一個月又五天。

賴：真正的轟動一時。

朱：他就收不起來。那時候，他如果收起來會被人罵死。就是這樣，很奇怪喔！你想上去，怕會被罵；上去下不來，也會被罵。

賴：老師，您怎麼會想去美國？

朱：人就是這樣，我開始的時候是為了三餐。跟著楊老師之後，認識了藝術。認識藝術之後，還有第一次展覽成功，野心就跑出來了，想要去國際展。那時心裡就一直想，我要去國際。我去美國也很特別，大家都說，怎麼可能。因為知道我沒有學問，英語更是不要講了。我美國沒有朋友、沒有電話、沒有地址，通通都沒有，連一個朋友都沒有，怎麼去美國？

賴：楊老師的朋友也沒有？

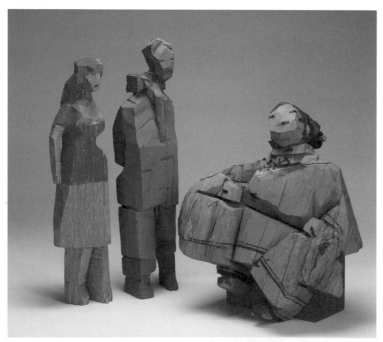

朱銘　1981　人間系列──三姑六婆　53×44×34cm，67×16×13cm，61×19×12cm　木雕　高雄市立美術館典藏（圖片來源：高雄市立美術館授權提供）

朱：楊老師我沒問他，應該是沒有啦！不然他喔！不用問，他如果知道你要去美國，就幫你準備齊全了。說到這裡，我要埋怨一個人。那是去羅馬時，楊老師住過羅馬，老師說，我來寫一封信跟他說，你去羅馬時就去找他，請他多幫忙。他回信說好，我想很穩妥，有人照應。我去了，入住旅館，從旅館打電話給他，打了很多通才接通。他答覆我什麼，你知道嗎？「我很忙，我沒辦法幫忙。」他如果早早在

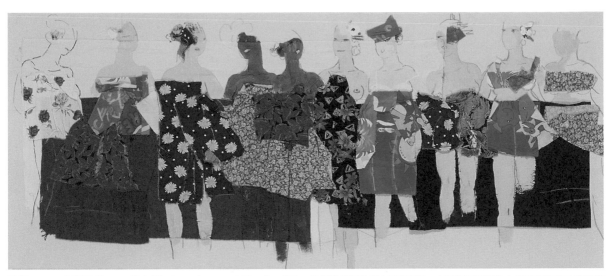

朱銘　2001 人間系列──三姑六婆　216×96cm　水墨、布、畫布　朱銘美術館典藏（圖片來源：本圖像經財團法人朱銘文教基金會授權使用）

我沒出國前告訴我，我可能就不敢去。那有這種人，害我在那裏沐沐泅（按比喻身處困境，求助無門），不知所措。真的，我想我慘了，我現在要怎麼辦？

賴：去羅馬你住了120天，將近4個月。

朱：2個月。之前2個月是跟白景瑞（1931-1997）去拍片，總共住4個月。那個人還是音樂家呢！我到羅馬也是四處去看，想看看有什麼機會。剛好有朋友說要去米蘭玩，我說：「好啊！我跟你去。」一站一站，一路玩過去。到米蘭時，就約蕭勤（1935-）跟霍剛（1932-）他們兩個人，一起喝咖啡、聊天。蕭勤一句話點醒我，他說：「你怎麼來這裡，你來這裡不對啦！」我問：「不然要去那裡？」他說：「去美國啊！我們已經生根了，沒有辦法移民，你這樣不對！」我聽到這句話，結束後，我就回來，回來後就準備去美國。

賴：回來後準備去美國，1980年什麼人都不認識，您就去美國？

朱：那時剛好有一個畫家梁奕焚（1937-），我們常常有交流。就是他的圖跟我換牛啊等等的雕塑作品，所以很熟。有一天，他跟我說：「去美國好嗎？」我說：「好，去啊！」這樣說起之後，就跑去美國。兩人到美國，下飛機時已經晚上了。我問他：「接著要去那裡？」，他說：「我也不知道要去那裡？」因為天黑了，就先去住旅館。我們就這樣去到美國，兩個人有夠憨。

賴：梁奕焚也是第一次去？

朱：他去第二次。第一次我不知道他怎麼去，第二次是找我去。兩人住旅館住三晚，梁奕焚因為不知道接著要怎麼樣，很無聊，他就翻他的筆記簿，發現一支電話，是在紐約唸藝術學

院的朋友。他説：「我打電話看看能否打通？」一打真的打通了。人説，天公疼傻人。我們把情形説給他聽，「我們現在住旅館，不知如何是好？」他説：「來、來，來我們學校住，我們每個學生可以留客人三天」。我們兩人提著行李就去了。到他那裡，他招待我們喝啤酒。聽到臺灣的藝術家來，有5、6個臺灣來的學生過來聚會，聽到我們的狀況都説：「我可以留你住宿」，所以我們在學校住了18天。你看這事是不是很憨，説真的，這樣去美國實在有夠憨的。

賴：紐約藝術學院臺灣去的學生嗎？大約什麼人您記得嗎？

朱：是。臺灣去的學生才會這麼熱情，那麼久了，我忘記了。

賴：有謝里法（1938-）嗎？

朱：謝里法跟學校沒關係。謝里法是後來才認識，後來才有相當的關係，幫助我很多。在學校借宿期間，想説18天結束要怎麼辦？要趕快租個房子，才去找謝里法幫忙。謝里法知道布魯克林有一個中國太太，她有一個房子要出租，後來我們就去住那裡。

賴：是那個機會，你認識馬克思·漢查森（Max Hutchinson, 1925-1999）嗎？

朱：馬克思不是那麼簡單喔！現在有房子住，還要有木材可以刻，刻出東西拍成幻燈片，才能去找畫廊，才找到馬克思。這樣簡單講就好啦！不然説的落落長，説3個小時也説不完。

賴：去美國時，您受普普藝術的影響，接觸很多，這個機緣是否促成您後來做「人間」系列？還是您本來就有這些構想？

朱：我去紐約就有帶「人間」作品，還有彩色的，要刻什麼也已想好了，就是〈人間打太極〉那一組。我帶去的那一組跟現在的感覺不一樣，那是在家裡時想的。我要去那裡，我有「人間」也有「太極」，我想乾脆來刻一組〈人間打太極〉，到美國看有沒有機會。這組很小，才能留著。我帶去美國，因為好攜帶，如果大的又有九件，沒辦法帶，所以我有把它簡化，後來就變成跟人一樣大。

賴：把它放大了。

朱：那不是説放大，一樣叫做〈人間打太極〉，作品卻完全不一樣。是重刻，不是放大。

賴：「人間」這個名詞，日本有一位哲學家和辻哲郎（Watsuji Tetsurō, 1889-1960），他提出「人間風土」的概念，他認為每個地方，寒帶、溫帶、熱帶地區，不同的風土會影響藝術家創造出不同的作品。就是把人間跟風土連結在一起，但老師「人間」的想法應該跟他是不同的吧！

朱：我沒聽過這位日本人。「人間」這只是個名詞而已，人間的名字很多，也有雜誌叫《人間》。

賴：您對自己「人間」系列在東亞及東南亞較能被認同，而「太極」系列在北美、歐洲

較受歡迎的情形，為什麼會有
這種現象？

**朱銘美術館代答（以下
簡稱美術館）：**此問題有待
商榷，並無「人間」系列在
東亞及東南亞較能被認同，
以及「太極」系列在北美、
歐洲較受歡迎的明確說法。
朱銘早年的海外經紀人張頌
仁（1951- ）從1982年至2004
年，為朱銘舉辦過將近50場個
展。除1982年在香港藝術中心

朱銘　1981　人間打太極　等身高木雕　朱銘美術館資料室典藏（圖片來源：本圖像
經財團法人朱銘文教基金會授權使用）

舉辦「朱銘雕塑展」，展出「太極」系列、「歷史人物」系列，還展示當時朱銘在美國創作
的「人間」系列新作。張頌仁為朱銘在香港舉辦的展覽主題，還是以「太極」系列居多。

張頌仁於1984年推出「朱銘東南亞巡迴展」，在菲律賓馬尼拉艾雅拉博物館、泰國曼谷
比乃西現代美術館，都主推「太極」系列。1986年在新加坡國家博物院的「朱銘雕塑展」，
除「太極」系列之外也展出「人間」系列，並經民眾自發募款，購藏〈人間系列——歡樂人
間〉及多件小型作品捐贈給新加坡國家博物院。

1991年朱銘正式進軍歐洲，分別在英國倫敦的南岸藝術中心展出「太極」系列，以及
在法國敦克爾克現代美術館展出〈人間系列——降落傘〉，皆受到廣大的迴響。上述密集的
活動，不僅把朱銘帶入歐洲的藝術圈，也引起在法國很有名的畫商歐德瑪（Hervé Odermatt,
1926- ）的注意。他主動與張頌仁接洽，並成為朱銘在歐洲的經紀，促成朱銘於1997年在法國
凡登廣場上展示17件具代表性的「太極」系列大型翻銅作品。

也就是說，朱銘雕塑推進國際，「太極」系列和「人間」系列是雙頭並進，並沒有「人
間」系列在東亞及東南亞較能被認同，而「太極」系列在北美、歐洲較受歡迎的現象。當
然，如林振莖〈版圖擴張——論張頌仁在朱銘雕塑國際推廣過程的角色〉一文，引用《泰晤
士報》藝評家泰勒（John Russell Taylor, 1935- ）文章，指出：「他創造了超越國界、高度個性化
的風格，那無疑是中國的，卻又傳達著一種全世界都能理解的語言」。「太極」系列既帶有深
厚中國文化內蘊，又富含當代性，同時符合西方二戰以後現代主義的潮流，因此讓「太極」
系列在西方廣受注目。

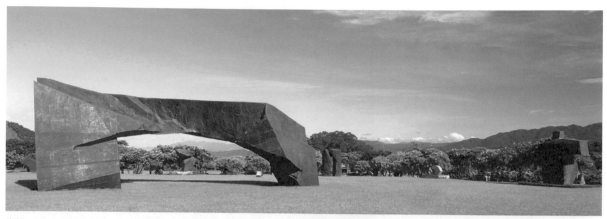

朱銘　2001　太極系列——太極拱門　1520×620×590cm　銅　朱銘美術館典藏（圖片來源：本圖像經財團法人朱銘文教基金會授權使用）

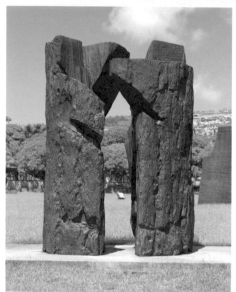

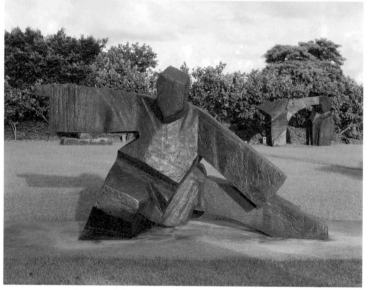

朱銘　1983　太極系列——掰開太極　122×149×288cm（左），110×159×287cm（右）　銅　朱銘美術館典藏（圖片來源：本圖像經財團法人朱銘文教基金會授權使用）

朱銘　1986　單鞭下勢　467×188×267cm　銅　朱銘美術館典藏（圖片來源：本圖像經財團法人朱銘文教基金會授權使用）

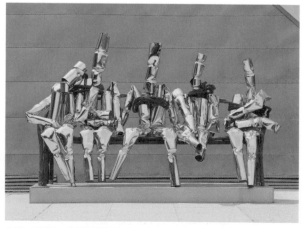

朱銘　1987-1988　人間系列——降落傘　等身　銅、不鏽鋼　朱銘美術館典藏（圖片來源：本圖像經財團法人朱銘文教基金會授權使用）

朱銘　1993　人間系列　265×155×177cm　不鏽鋼　朱銘美術館典藏（圖片來源：本圖像經財團法人朱銘文教基金會授權使用）

朱銘 1996 人間系列 194.5×82×132cm 柳桉 朱銘美術館典藏（圖片來源：本圖像經財團法人朱銘文教基金會授權使用）

朱銘 1990 太極系列——和諧共處 609.6×304.8cm 銅 香港中國銀行典藏（圖片來源：本圖像經財團法人朱銘文教基金會授權使用）

朱銘 2002 人間系列——休息 249×117×125cm 銅 朱銘美術館典藏（圖片來源：本圖像經財團法人朱銘文教基金會授權使用）

朱銘 2009 人間系列——科學家 牛頓 121×166×199.5cm 銅 朱銘美術館典藏（圖片來源：本圖像經財團法人朱銘文教基金會授權使用）

賴：1991年於倫敦南岸中心舉行的「朱銘太極雕塑展」，是老師「去歐洲展覽」夢想實現的開端。而1997年12月，由歐德瑪策劃在巴黎凡登廣場舉行的「朱銘雕塑展」，則是您在歐洲藝術圈一夕成名的壯舉。「太極」系列幾乎成為您的代名詞，也等於圓了您「去歐洲展覽」的夢想。但您

朱銘 2009 人間系列——囚 250×150×210cm 複合媒材（不鏽鋼、保麗龍）
朱銘美術館典藏（圖片來源：本圖像經財團法人朱銘文教基金會授權使用）

朱銘 2014 人間系列——芭蕾 70.5×48.4×
115.7cm 不鏽鋼 朱銘美術館典藏（圖片來源：
本圖像經財團法人朱銘文教基金會授權使用）

顯然對「人間」系列更充滿信心，認為它比「太極」系列更有影響力。請問「人間」系列對您來說，它的意義是什麼？為什麼比「太極」系列更重要？

朱：其實「人間」系列是我在美國的第一個展覽，對我的一生來說，影響最大是展「人間」系列。馬克斯跟我說，你可能要展覽三次，再看看有沒有人要買？他先給我心理準備啦！我說：「沒關係、沒關係！我不在乎！」結果展一次就賣了兩件，有人說：「這是奇蹟！」我說，這個意思就是，我的「人間」系列本來就會受到很大的歡迎。

事實上，要刻「太極」系列那段時間，我就一直想要跳出去國際。我知道這套鄉土東西拿不出去，不用人家看我自己也知道，關公拿不出去，水牛拿不出去，這都太鄉土了，是地方性的東西，不是國際語言。我那個時候只知道這樣，剛好有機緣，楊老師叫我去學太極，我就聽他的話去學太極，手癢就刻太極。剛好有機緣刻太極，我就把它誇張、造型化而已。其實沒那種人，跟真正的人是天差地遠。這種東西就沒有地方性，雖然叫太極，根本是一個記號而已。我認為，這種東西拿去國際就通了，才會都是刻「太極」系列去外國。我為什麼要轉「人間」系列？應該這樣說，轉了之後，我才對「人間」系列很有信心。這是什麼原因呢？因為太極很難再發揮了，也不是我能夠隨心所欲的主題。我這樣刻，也有幾項被綁住，太極精神、太極架式，太極拳又是張三丰。所以我才說，再找一個主題，這個主題如果要轉，一個人變成有兩、三個風格很奇怪，兩、三個主題在走很奇怪。如果想一個統一的名字，把它們都歸納在一起，什麼主題才能統一呢？就是人間。你想一想，太極是不是人間？

關公是不是人間？通通都是人間。這是那個時候想的，決定要用人間。這是在國內這樣想，後來我去美國，我看到那個普普藝術，我的信心就十足了！普普藝術的作法跟我的態度，我現在是說態度，當然跟它比起來我還太保守跟傳統，但是有一些態度很類似。我如果再修飾一下，我的用色就是這樣塗，剛好跟普普藝術很契合，非常具有個性，創作態度就一樣，我一看到我的信心就加強起來。所以我在那裡我就確信我走對了，人間是對的。

賴：最後想問老師，1987年您決定興建朱銘美術館，這樣宏大計劃從何而來的？花12年蓋一座自己的美術館，您心中理想的目標是什麼？

朱：因為作品越來越多，我算是多產的，在外雙溪的房子，上去就只有一條路，作品翻銅完成後就放在路邊，排一列一列的，就想說找一塊地來放作品。就連買地，都是順其自然。那邊的地就是歪七扭八，這個地形怎麼可以，所以就再買一塊，越買越大塊，買到較完整的才發現變那麼大。有人講過，放著很可惜，平平都要放，就讓人參觀呀！我想一想，也可以呀！那時候還沒想到開美術館。如果要參觀，就要開路，要有人管理，不然被吊走不就完蛋。那要開路，又要有人看，就需要廁所和停車，就變成美術館啦！就是這樣順其自然，不是說第一個就想要做美術館，你看這一切都是順其自然。我要蓋一個美術館貢獻給社會什麼的，我都不這樣講，自然就這樣造成了。

賴：謝里法說，美術館是您最大的作品。

朱：對啊！3000多件的作品合為一個美術館，也是可以這麼說啊！

朱銘 大事紀

1938	· 1 月 20 日，出生於苗栗通霄，本名朱川泰。
1950	· 通霄國小畢業。（按訪談錄中，朱銘說他只唸四年小學；但楊孟瑜《刻畫人間》一書中，刊有其畢業紀念合影照片。故此處仍以「畢業」註記。）
1953 · 1957	· 入苗栗「宏光藝術雕刻所 」，跟隨李金川（1912-1960）學習木刻及繪畫。
1961	· 於通霄創設「海洋手工藝雕刻社 」。 · 11 月，與陳富美結婚。
1966	· 以〈相悅〉獲得第 21 屆「省展」雕塑部優選，另一作〈靜穆〉入選。
1967	· 以〈久別〉獲得第 22 屆「省展」雕塑部第三名，另一作〈慈母〉入選。
1968	· 抱著〈慈母像〉及〈玩沙的女孩〉拜訪楊英風，求其收為徒弟。
1969	· 9 月，協助楊英風進行花蓮亞士都飯店景觀規劃案。
1970	· 11 月，擔任楊英風助理，協助製作新加坡華聯企業文華飯店〈朝元仙杖圖〉景觀浮雕。
1972	· 10 月 31 日 - 11 月 27 日，參加欣欣傳播公司於臺北正泰大樓中國現代藝術館舉辦「中國現代美術展」。
1974	· 8 月 - 1976 年 7 月，任國立臺灣藝術專科學校（現國立臺灣藝術大學）雕塑科兼任技術教師。

1975	・3 月 11 日 - 24 日，參加首次「五行雕塑小集」聯展於國立歷史博物館。
1976	・3 月 14 日 - 27 日，於國立歷史博物館舉行首展「木之華──朱銘木雕個展」，展出〈歷史人物〉、〈鄉土〉與〈太極〉系列。後來更換展廳展出，展期長達一年一個月又五天。 ・5 月 3 日，榮獲第 17 屆中國文藝協會「文藝獎章」美術雕塑獎。 ・6 月 26 日，薩拉曼加貸款儲蓄銀行副行長回覆朱銘申請十月於西班牙薩拉曼加城藝術廳（La Sala de Exposiciones de Salamanca）之展覽事宜。 ・9 月，獲選第 14 屆「十大傑出青年」。 ・9 月 30 日，隨白景瑞赴羅馬拍片及旅行。 ・12 月 25 日，獲第 2 屆「國家文藝獎」美術類。
1977	・1 月 11 日 - 16 日，以〈太極系列〉為主題，東京中央美術館「朱銘木雕展」。 ・5 月 13 日，再度赴羅馬。
1978	・5 月 16 日 - 21 日，東京中央美術館「朱銘木雕展」。 ・5 月 31 日 - 6 月 4 日，奈良文化會館「朱銘木雕個展」。 ・10 月 2 日 - 22 日，臺北春之藝廊個展。
1979	・1 月 1 日，受聘為第 33 屆「省展」雕塑部評審委員，參展作品〈哲〉。
1980	・1 月 1 日，受聘為第 34 屆「省展」雕塑部評審委員，參展作品〈飛翔〉。 ・2 月 2 日 - 28 日，香港藝術中心個展。 ・5 月，首度赴美，停留於紐約布魯克林創作四個月。 ・完成直徑 5 尺、長 7 尺的〈掰開太極〉巨作，引起紐約漢查森藝廊負責人馬克思（Max Hutchinson, 1925-1999）的注意，並於隔年為他舉辦個展。
1981	・2 月 5 日 - 3 月 5 日，國立歷史博物館國家畫廊舉行「朱銘木雕藝術展」。 ・2 月 6 日 - 20 日，春之藝廊「朱銘木雕展」。 ・10 月 6 日 - 31 日，紐約漢查森藝廊「朱銘雕刻──太極系列」個展。
1982	・11 月 26 日 - 30 日，香港藝術中心「朱銘個展」，展出「人間」及「民族英雄造像」系列近作。
1983	・10 月 13 日 - 11 月 12 日，紐約漢查森藝廊「朱銘──青銅、陶瓷、木質雕刻個展」。 ・12 月 24 日 - 1984 年 3 月 25 日，參加臺北市立美術館「五行小集雕塑展」。
1984	・2 月 16 日 - 3 月 11 日，菲律賓馬尼拉艾雅拉（Ayala）博物館個展。 ・4 月 11 日 - 19 日，泰國曼谷比乃西現代藝術中心個展。 ・11 月 24 日 - 12 月 29 日，紐約漢查森藝廊「朱銘個展」。
1985	・6 月 7 日 - 23 日，朱銘雕刻赴紐約個展之前，先於春之藝廊預展。
1986	・1 月 30 日 - 4 月 30 日，香港交易廣場中央大廳「朱銘雕刻近作展覽」。 ・由金陵藝術中心策劃，於高雄中正體育場外廣場設置〈太極──前推〉作品。 ・10 月 5 日開始，於紐約漢查森藝廊新開幕「雕刻原野」舉行「查爾斯・吉內弗、朱銘開幕雙個展」。 ・11 月 5 日 - 16 日，新加坡國家博物院「朱銘雕塑個展」。
1987	・12 月 25 日 - 1988 年 3 月 31 日，臺北市立美術館「朱銘雕刻展：人間──運動系列」個展。 ・決定闢建朱銘美術館，歷經十二年艱辛創建過程。
1988	・10 月 1 日 - 12 月 31 日，受邀參與臺灣省立美術館（今國立臺灣美術館）開館紀念活動，於美術館前美術公園舉行「朱銘戶外雕刻展」。 ・10 月 15 日 - 11 月 6 日，香港漢雅軒「朱銘繪畫和雕塑近作預展」。
1989	・5 月 6 日 - 31 日，紐約蘇荷區菲立斯・康達藝廊「朱銘太極與人間系列銅雕展」。
1990	・5 月，應貝聿銘邀請，赴香港為新中國銀行大樓建造景觀雕塑作品〈太極系列──和諧共處〉。
1991	・1 月 4 日 - 8 日，香港藝術中心「朱銘木太極個展」。 ・8 月 13 日 - 9 月 13 日，倫敦南岸文化中心皇家節慶廳「朱銘太極雕塑展」。 ・11 月 28 日 - 1992 年 5 月 31 日，於英國約克夏雕塑公園舉行「朱銘太極雕刻個展」。 ・12 月 1 日 - 1992 年 5 月 31 日，法國敦克爾克現代美術館「朱銘個展」，展出「人間系列──運動」系列。
1992	・4 月 18 日 - 5 月 1 日，臺北官林藝術中心「朱銘木雕展──人間系列（三姑六婆）」個展。 ・5 月 14 日 - 7 月 13 日，巴黎貝爾芙畫廊「朱銘芭蕾雕塑展」。 ・7 月 11 日 - 11 月 15 日，英國白金漢郡米爾頓・凱恩斯金寶雕塑公園「朱銘太極雕塑展」。 ・9 月 12 日 - 10 月 25 日，臺北市立美術館「朱銘不鏽鋼人間大展」個展。 ・歐德瑪（Hervé Odermatt, 1926-）在亞洲國際藝術博覽會與張頌仁晤談，並提出替朱銘在歐洲策展的構想。
1993	・1 月 8 日 - 31 日，臺北漢雅軒「朱銘劇場人間展」，展出「芭蕾」、「不鏽鋼人間」和「彩木人間」系列。 ・12 月 27 日，朱銘美術館籌備處開幕。

1994	·3月12日-4月3日，受邀參加臺北龍門畫廊「春首四耆展——劉其偉、吳昊、朱銘、朱沅芷」。
1995	·8月5日-10月15日，日本箱根雕刻之森美術館「朱銘箱根雕塑森林大展」。 ·10月27日，受邀參加臺灣省立美術館「園區雕塑場域」展。
1996	·3月，與張義、蔡根、陳炯輝、賴純純、蕭一、范康龍等人，受邀參加臺北玄門藝術中心「現代雕塑五行展」。 ·5月，成立「財團法人朱銘文教基金會」。 ·9月21日-10月13日，臺北真善美畫廊「朱銘現代畫個展——人間系列三姑六婆（多媒體）」。
1997	·6月12日-16日，參加加拿大溫哥華藝術博覽會「形象——當代華人藝術：朱銘、賈又福、小魚、范康龍聯展」。 ·12月3日-1998年1月16日，由法國經紀人歐德瑪（Hervé Odermatt, 1926- ）策劃，於巴黎凡登廣場舉行「朱銘雕塑展」。
1998	·11月28日，獲香港霍英東基金會頒發「霍英東獎」。
1999	·5月19日-7月31日，盧森堡市和盧森堡國際銀行戶外綠地「朱銘太極雕塑展」。 ·9月1日-30日，參加義大利威尼斯麗都區政府於麗都島舉行「威尼斯開放展——第二屆國際戶外雕塑暨裝置大展」。
1999	·9月19日，朱銘美術館開幕。 ·11月-2000年1月，朱銘受布魯塞爾市文化局之邀，於布魯塞爾羅斯福大道上展出〈太極系列〉。
2001	·9月19日，發表〈太極系列——太極拱門〉於朱銘美術館。 ·11月3日-11月24日，紐約萬玉堂「朱銘、邱亞才雙人展」。
2002	·9月14日，獲日本岐阜縣美術館第2回「円空賞」。
2003	·6月24日-10月31日，德國柏林市布蘭登堡城門前廣場及主要大道上舉行「朱銘國際戶外雕刻大展」。
2005	·1月24日，獲頒第24屆「行政院文化獎」。
2006	·1月21日-4月23日，於國立臺灣美術館美術街舉行「恣意放手·遊戲人間—朱銘彩繪木雕展」。 ·4月2日-4月26日，於北京中國美術館舉行「朱銘太極雕塑展」。 ·9月19日起，由弗朗索瓦·歐德瑪（Francois Odermatt）策劃，於加拿大蒙特婁皇家山公園、維多利亞廣場、舊港區及植物園舉行「朱銘在蒙特婁」19件「太極」系列作品展。
2007	·9月13日，獲頒「第18屆福岡亞洲文化獎——藝術·文化獎」。
2008	·5月4日-17日，印尼雅加達國家博物館「人間系列特展」。 ·9月10日-9月14日，參加第12屆上海藝術博覽會，於上海展覽中心舉行「人間系列作品個展」。 ·10月23日-26日，參加法國當代藝術國際博覽會，於大皇宮、羅浮宮廣場庭院和杜樂麗花園展出。
2009	·2月21日-5月31日，陸續發表「人間系列——科學家」於朱銘美術館、國立科學工藝博物館等。
2010	·7月18日-8月13日，北京中國美術館「朱銘人間系列雕塑展」。 ·9月16日-2011年8月28日，朱銘美術館「人間系列——囚」新作展。
2011	·3月-2014年5月，由弗朗索瓦·歐德瑪策劃，於加拿大聖勞倫斯河畔的貝勒里夫公園舉辦「朱銘戶外雕塑展」。
2014	·2月28日-6月15日，香港藝術館「刻畫人間——朱銘雕塑大展」。
2017	·獲第2屆「蔡萬才臺灣貢獻獎」。 ·獲第1屆「新北文化貢獻獎」。
2018	·獲2018年香港「亞洲藝術創變者大獎」（The Asia Arts Game Changer Awards）。
2019	·獲第10屆「總統文化獎——文化耕耘獎」。
2021	·獲香港Tatler雜誌選為「亞洲最具影響力文化人士」（Asia's Most Influential: The Culture List 2021）之一。
2022	·6月18日，接受「台灣藝術史研究學會」執行，文化部「臺灣藝術研究」經費補助之「點燈傳藝——戰後至解嚴期間（1945-1987）帶領風潮臺灣美術家之訪談調查研究及出版」團隊訪談。
2023	·4月22日，逝世。

韓湘寧訪談錄

2021年2月19日及2022年1月29日，新北市三峽及樹林

賴明珠（以下簡稱賴）：老師好，這次我們訪談的目的是想針對1945-1987年之間，體制的建構，包括：國家展覽機制的施行與效益、藝術政策的實施與成效、學院教育等官方文化系脈綜橫交織的縝密結構等，對戰後臺灣藝術發展起了相當程度的影響作用。從宏觀角度來看，這些結構性的機制、制度絕對會影響臺灣美術的發展走向。但從微觀角度來看，美術家雖然是在社會、文化結構的形塑下成長茁壯，但仍然會想掙脫結構，企圖在結構外追求個人的主體意識與藝術表現，因而想就這些問題來請教老師。

韓湘寧（以下簡稱韓）：我是1967年到紐約，1979年開始才每年都回臺灣，對臺灣藝術發展的轉變一直都很關注，而我自己在紐約工作情況卻很少有報導。近年來，有人訪談問我初到紐約時期的作風。我們在臺灣那個時代是創作自由的六〇年代，也是臺灣文化藝術最輝煌的時候，比現在更與國際接軌。現在強調本土化、要「政治正確」，反而限制更多。戒嚴時期對文藝創作反而沒有限制，像是秦松（1932-2007）的反蔣事件。那時大家一心一意想做國際性畫家，六〇年代臺灣進入國際藝壇，那時的國立歷史博物館扮演很重要的甄選任務。當時臺灣還沒有現代美術館，巴西聖保羅國際現代藝術雙年展、巴黎青年國際現代藝術雙年展、東京國際版畫雙年展等，都是由歷史博物館甄選送展。1960年3月國立歷史博物館舉辦一個現代藝術赴美預展，其中就有一件秦松的抽象結構風格畫作參展。有心人士說秦松的那幅作品像「蔣」字倒著寫，那時的館長是包遵彭，就把畫取下存庫。據我所知，秦松並沒有被問話，這件事情經查之後並未追究，現在卻被說成是「秦松倒蔣」的政治事件！

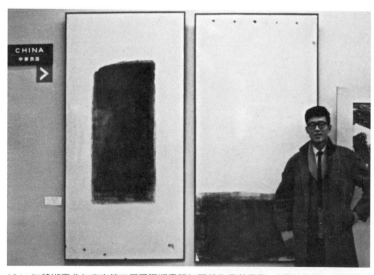

1964年韓湘寧參加東京第四屆國際版畫雙年展於作品前留影。（圖片來源：韓湘寧提供）

賴：您就讀師大藝術系時對那些老師印象深刻？有什麼趣事？

韓：那時，師大辦了兩屆藝術專修科，那年大專聯考文理不分組。本來師大藝術系錄取名額是20名，師大藝術專修科20名，但錄取學科達錄取標準300分的一共只有8名，其他從缺。後來應該要把缺額補上，所以我被補

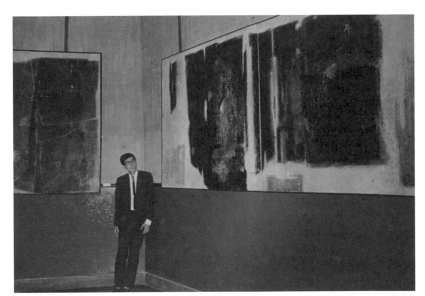

1965年國立藝術館個展時，韓湘寧於〈永不毀滅〉一作前留影。（圖片來源：韓湘寧提供）

分發到藝術專修科。〈西門町〉、〈窗景〉這兩張畫是剛進師大藝術專修科一年級畫的習作。畢業展時（相當於藝術系的二年級），我的油畫〈禁〉、〈昨天、今天、明天〉具有超現實風格，1959年「五月畫會」學長劉國松（1932-）、郭豫倫（1929-2001）參觀畢業展之後，隨即邀我入五月畫會。那時候鄭月波（1907-1991）是圖案畫老師，他教我們木刻版畫，我用沾有木屑的滾筒滾塗在紙上，我交差了，老師也給了我不錯的分數，這也是後來我用滾筒作畫的源頭，其實師大老師們教學算是很開放。畢業後，我在違章建築的小空間裡畫了一些大型油畫，幸運地入選了幾次國際大展，以及參展了首次「五月畫展」。展覽結束後作品沒地方存放，甫從歐洲回來的現代音樂家許常惠（1929-2001）在南京東路有個大統倉住家，我的巨型油畫〈永不毀滅〉就掛在那裏。後來他搬家，就又取回擠在我家的違章建築閣樓上。

賴：美國抽象表現繪畫的資訊您從何處取得？

韓：那時候我也常常到美國新聞處翻雜誌，同時在書店也買到幾本印象派畫冊、巴黎畫派的莫德利亞尼（Amedeo Modigliani, 1884-1920）畫冊等。我們這幾個藝術專修科的同學：彭萬墀（1939-）、宋龍飛（1936-）、吳耀忠（1937-1987）及我，雖然一年級還沒有油畫課，但我

韓湘寧　1959　昨天、今天、明天　100×217cm　油彩、畫布　國立臺灣師範大學美術系典藏（圖片來源：韓湘寧提供）

韓湘寧　1960　崩潰之前　143.5×98.5cm　油彩、畫布　香港 M+ 藝術館
典藏（圖片來源：韓湘寧提供）

韓湘寧　1961　事件　180×99cm　油彩、畫布　臺北市
立美術館典藏（圖片來源：韓湘寧提供。入選第二屆巴黎國
際青年雙年展，巴黎現代美術館，巴黎。）

韓湘寧　1960　末端　155×99cm　油彩、畫布　香港 M+ 藝
術館典藏（圖片來源：韓湘寧提供）

韓湘寧　1960　懷古　136×96cm 油彩、畫布　國立歷史博物館典藏
（圖片來源：韓湘寧提供）

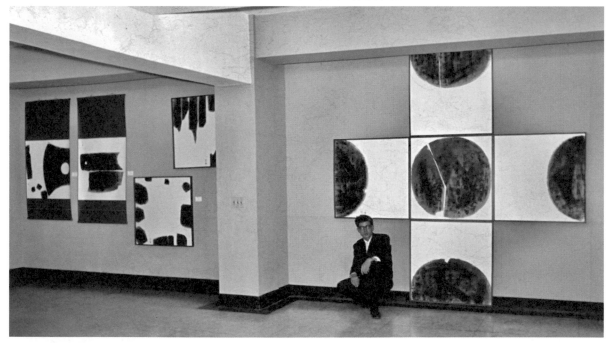

1966 年韓湘寧於海天畫廊展出作品〈祢在右、祢在左、祢在上、祢在下、祢在中〉（又稱〈上下左右中〉）前留影。（圖片來源：韓湘寧
提供。〈上下左右中〉現由國立臺灣美術館典藏）

們非常用功地開始畫油畫了！那時我們已經開始從畫冊中領悟到，一個成功藝術家必備的：第一、就是時代性，第二、個人面目，第三、持久性，是所有藝術的先決要件。隨後至今，我們各自開始了時空飛躍，無拘無束的生活方式。那個時代——二十世紀的中期，已經走入了不是「東」、「西」的世界性時代！那時我個人就有了從紐約再出發的宏願！1967年移居紐約繼續從事當代藝術的創作，1970年有緣拜會了抽象表現派大師威廉‧德庫寧（Willem de Kooning, 1904-1997）的工作室。

賴：請問您1961年參加第二屆巴黎國際青年藝術展的作品，1961年聖保羅雙年展及1964年東京國際版畫雙年展的作品，原作在那裡？

韓：巴黎國際青年雙年展的作品〈事件〉，由臺北市立美術館典藏，巴西聖保羅的其中有兩件〈末端〉、〈崩潰之前〉，為香港M+博物館典藏。東京的二件版畫就找不到了，現在我已經用「油畫」及鋼網光影（師大美術館典藏）將構圖造形重作再現。

賴：請問您1965-1966年，拍攝兩部8釐米實驗影片《今日開幕》及《跑》，那時候為什麼會想要拍？

韓：我是想當作純藝術作品來拍，那個時候還沒有數位錄像藝術。我早就認為動態影像也是一種藝術媒體，在電影裡面叫做實驗電影。以我從事平面藝術的創作者，那就算是一件「超前佈署」的作品吧！我就是把它當作另外一種媒體來做。那個時候因為膠卷影片剪輯製作繁瑣，所以一直等到2017年在紐約轉成數位檔案，用逐格掃描的技術轉變成目前的錄像作品。

賴：那時候8釐米攝影機是您自己買的嗎？

韓：對，我自己買的。其他幾位拍實驗電影的可能是用電視臺的16釐米，16釐米是膠卷電影裡面最早有的，一般來講，它開始好像是記錄用的，然後就演變成35釐米。35釐米也有紀錄片。8釐米是美國開始有的，叫它8釐米，就是16釐米的一半，把它切成一半。一般的8釐米影片就是美國人家庭用的，沒有多久就有super 8，在美國是Kodak（柯達）啟用的。日本的富士叫做single 8。我1964年在日本時買了一個single 8，single 8的format（格式）和super 8的format是一樣的，但是它的盒裝不一樣，可以同用super 8mm放映機。

賴：所以您1964年東京的版畫雙年展有去？

韓：我有去。

賴：因為其他的巴黎展和聖保羅雙年展都沒有去嘛！（韓：對。）所以那一次出國時，您在日本買了臺8釐米的攝影機，就拍了那兩部實驗電影？

韓：還拍了很多其他的。後來到了美國，我也還偶而做些紀錄。直到今天手機的攝影

功能很強，我仍然繼續我的日記錄像作品。

賴：1965到1966年就拍這兩部。

韓：我有剪接出來的就這兩部，就是有意為拍而拍的，後來有很多都只是記錄。在那個膠卷時代，剪輯是一個很繁瑣的工作，同時我要專心我的平面繪畫。所以我是等到80年代有video以後，才開始把膠卷轉成數位video。

賴：《跑》這一部是找席德進（1923-1981）拍？

韓：對，我為了拍這個而找他。那天我對他說：「明天一大早拍攝一個實驗電影，我會租一輛三輪車，我在車上拍，你跟著我繞著圓環跑」。第二天早上，他如約趕到，很有默契地穿著橫、直交叉的上衣。

賴：《跑》這部片子，你想要表現什麼？

韓：其實就是一種想法，也許由於聽說過1964年安迪‧沃荷（Andy Warhol, 1928-1987）的《帝國大廈》那部電影吧！片長8小時5分鐘，內容僅為紐約市帝國大廈於8小時內的變化。安迪‧沃荷製作此電影的目的，就是製造一個劇情性極低的電影。沃荷指出，拍攝此電影的目的是讓觀眾「看著時間流逝」。我的想法也很簡單：我就找席德進，以8釐米相機攝製《跑》一作。紀錄清晨他在敦化南路與仁愛路交界的圓環跑12分鐘的歷程，內心與外在人物風景的流動與變化。

賴：請您談一談六〇年代您移居美國紐約後，當時紐約開始流行「極簡」和「普普」藝術，這對您有什麼影響？或是說在臺灣時您就已經有這方面的訊息？

韓：1964年我就得知普普藝術的概略信息，這對我來說也算是認同了Pop Art的概念。後來席德進從美國訪問回來，在臺北美國新聞處做了一個介紹普普藝術的演講，我聽了之後，作品就變得更開闊而自由。1966年，我參加海天畫廊的「中國現代油畫展」，我買了一塊有幾何圖案的布，直接釘在油畫內框上，我把它當作一個概念來創作。接著是「中國現代版畫展」，我用一份《中央日報》，一份《今日世界》，另外一本雜誌就是《家庭婦女》，這三種報章雜誌像圖書館閱覽室一樣斜掛在牆壁上，多媒材、把生活融入藝術，在我沒有去紐約之前就已經開始有了這個觀念。到了紐約之後，才發覺Pop Art已經如日中天。極簡主義包括的範圍很廣，在音樂上，菲利普‧葛拉斯（Philip Glass, 1937-）、約翰‧凱吉（John Cage, 1912-1992）《4分33秒》已廣為人知；在建築上，已經有了普遍的地位；視覺藝術上，也具有廣泛的成形。平面繪畫的極簡，畫得像白畫布那樣的「白畫」，還分別在藝術家的工作室進行中，我可以說是第一批極簡「白畫」者。1970年惠特尼美術館駐館策展人瑪西婭‧塔克（Marcia Tucker, 1940-2006），在School of Visual Art（視覺藝術學院），策劃一個展覽叫Invisible

Image（不可見的意象），首次公開集中展出，包括：Robert Ryman（羅伯特・瑞曼，1930-2019）、H.N.Han（韓湘寧）、David Diao（刁德謙，1943-）等人。參展人數不多，作品看似白色畫布，每個人都有不同的風格。好像只有Robert Ryman堅持白畫直至89歲逝世，其他人則順著極簡主義的影響各自發展。「色域」（Color field）、「硬邊」（Hard-edge），事實上都源始於於紐約藝術家開闊的工作室。「硬邊」其實就是幾何抽象中的形變得更精細，主要是因為有了masking tape（遮蓋膠帶），來自油漆塗料的一種工具，甚至於鮮豔壓克力顏料也是從乳膠塗料演進而來。至於照相寫實，其實我根本就不認為我是照相寫實的中堅份子，我是從噴點白畫演繹而來。首先，我將紐約現代美術館以及芝加哥藝術學院美術館的幾幅秀拉（Georges Seurat, 1859-1891）作品，用極淡的色點放大十幾倍噴於巨形畫布，完成了幾幅巨型仿秀拉作品，再繼續開始以紐約城景、附近的工廠、大橋等工業景色，慢慢就以「非典型照相寫實」風格與其他的照相寫實畫家一起展出。查克・克洛斯（Chuck Close, 1940-2021）也不認為他是照相寫實藝術家，他認為他的作品重在觀念。葛哈・李希特（Gerhard Richter, 1932-）是德國國寶，他也畫過照相寫實，最著名的是畫蠟燭，他主要作品還是抽象，涉及層面非常廣泛。夏陽（1932-）在紐約也以他既往的「毛毛人」，以慢速動感的相片畫出，我想這些都可算是「非典型性照相寫實」吧！

　　賴：那就是說您本來是習慣用畫的，還有用滾筒。噴槍是您到美國後新接觸的，那這樣的技術您剛接觸的時候，有沒有受到那些藝術家的影響？

韓湘寧　1970　二十秒之後　223×301cm　壓克力彩、畫布　臺北市立美術館典藏（圖片來源：韓湘寧提供）

　　韓：我在臺灣時，六〇年代初期，就已經開始嘗試各種媒材，包括滾筒、鐵絲網的裝置等等，所以到了紐約那更如魚得水。在紐約現代美術館（MoMA）看到達達主義的作品，就證實畫材已經早就不限於來自美術用品社。我家附近雖然有一個最大的美術用品店，周圍的五金行、舊貨攤、跳蚤

市場等，大環境就有豐富的媒材，讓我能自由地就地取材而創作。

賴：您使用噴槍方式創作的那個時期，就是我們一般把它歸類為「照相寫實」時期的作品，您認為代表性系列作品有那些？

韓：我用噴槍作畫開始於極簡，1970年我首次公開展出極簡作品。同年在French & Company個展之後，我完成巨型仿秀拉作品，再繼續以紐約城景、工廠、大橋等工業景色，Soho建築側影，以及紐約鳥瞰圖等，利用照相機取景，這些作品都各有特色，都是代表性之作。1976年「黃金門：美國移民藝術家，1876-1976」展，參展的原因也是跟畫廊有關，是OK Harris推薦我的。

賴：當年是什麼原因促使您選擇離開臺灣？您覺得當年離開臺灣到美國發展，在您一生創作中其重要意義是什麼？

韓：其實我從未打算過離臺「赴美發展」！在上世紀六〇年代，在臺灣我們這些從事藝術工作的朋友都有一種共識，那就是世界的藝術中心已

韓湘寧　1970　紐約下城　223×356cm　壓克力彩、畫布（圖片來源：韓湘寧提供）

韓湘寧　1971　布魯克林橋（2）　279×356cm　壓克力彩、畫布　香港美術館典藏（圖片來源：韓湘寧提供）

韓湘寧　1972　新澤西煉油廠　183×301cm　壓克力彩、畫布（圖片來源：韓湘寧提供。重要展出：71屆美國藝術特展，1974，芝加哥藝術館。）

逐漸地從巴黎轉向紐約。那個時代的藝術中心，並非現在所說的藝術市場中心，那個時候我們只注重在美術史上的藝術在西方發展的重要集中城市，在歐洲是巴黎，在美國就是紐約。我知道紐約比較適合，因為不需要帶許多錢去發展，可以打工謀生，同時我也知道抽象表現主義的畫家，很多都是從歐洲其他國家移民到紐約的藝術工作者。在我移居紐約九年後，這個「黃金門：美國移民藝術家，1876-1976」特展，奠定了我赴紐約參與畫壇的信心！參展的原因，是OK Harris推薦！我記得那天早上接到華盛頓文化參事的電話，他先恭喜我入選赫胥宏美國兩百年紀念特展，他還問我另外一個叫做 I. M. Pei 是誰？我說，I. M. Pei 就是貝聿銘（1917-2019）。瞬間我覺得這是一個很重要的展覽，和我一同展出的有：Piet Mondrian（蒙德里安，1872-1944）、Josef Albers（約瑟夫·亞伯斯，1888-1976）、Mark Rothko（馬克·羅斯科，1903-1970）、Willem de Kooning（德庫寧）、I. M. Pei（貝聿銘）、Christo Javacheff（克里斯多，1935-2020）、Peter Hutchinson（彼得·哈欽森，1930-）、Arman（阿曼，1928-2005）等人。這些人都是我少年時代嚮往的美術史中的大師們，我居然跟他們一起在一個重要的美術館展出，實現了我少年時代的夢想。我參展的兩幅作品："Soho-West Broadway"，展後由赫胥宏美術館典藏；"Soho Prince Street"，於1994年由臺北市立美術館典藏。

很早以前的大型重要聯展很少有主題的，包括我曾參展的1961年第六屆巴西聖保羅雙年展。在紐約，惠特尼美術館的雙年展最早也是由美術館的Curator，從美國的藝術家兩年內展出的作品中，作了一次綜合性的展出。逐漸地惠特尼美術館開始Guest Curator制度，也就是華文地區的「策展人」了。策展人既然不限於美術館的Curator，美術館的展出也就自然多元化了，也逐漸開始了「主題策展」。例如1979年惠特尼美術館的「汽車工業」主題展（Auto-Icon, Whitney Museum of American Art, New York, N.Y.），包括了我的一幅〈新車集中場〉；1983年紐約布魯克林美術館舉行「偉大的東河之橋」特展中，也包括了我的一幅「布魯克林大橋」作品。當然，這些都是先有作品，策展人才規劃出一個主題，而不是先有主題，藝術家才去看題答卷！策展人除了對美術史有豐富的知識之外，對當代藝術工作者也應有廣泛的接觸。我在雲南大理設立工作室之後，2013年成都藍頂美術館的「玩物主義」是管郁達（1963-）先生第二次邀請我參展，上次是「不是東西」的關於水墨精神的展覽，也是管郁達先生強調認同我幾十年一直持有的「不是東西」的觀念而策展的。這次的「玩物主義」，也是管郁達先生因著這許多有共同想法的藝術家做出的展覽。由於這個展覽使得我回首自己的作品，從早期在臺灣師大上版畫課時玩滾筒，後來玩噴槍、玩攝影、玩拓印、玩空間，再後來玩「行旅」。我個人的觀點，早就厭煩了中國美術史上的文人畫的強勢霸權。文人畫是宋代的蘇軾開始，叫做「士大夫畫」，之後到董其昌稱「文人畫」，這個名稱一直沿用至今。我

不反對文人畫在中國美術史上，是一個重要的「畫派」，就如同「印象派」在巴黎。但堅決反對文人畫在中國美術史上的霸權。就比方說，中國史上沒有雕塑家，你看兵馬俑那麼氣勢雄偉，強勁有力震撼世界的雕塑作品群，卻沒有強調雕塑家的名字，而在中國美術史上只留下一個策展人的名字：秦始皇！玩物在士大夫觀念的文人畫中，就會有「喪志」的一般說法，一個石匠，他在「玩物」中有藝術的想法，他在文人畫的強約下，只算是一個匠人，違反了藝術起源於遊戲說的自然規律。今天我們生活在這個工業時代，三十世紀以來有這麼多視覺的領域和面貌出現。所以這個「玩物主義」的展覽想法，也是我一貫做畫的想法，藝術的創作不是技的傳承，而是有獨特的想法。我們的當代藝術，臺灣從六〇年代開始，中國大陸從八〇年代開始。我們都知道我們現在可以用跟生活有關聯的人、事、物，去做藝術，基本上都有「玩物」的態度。今天的藝術創作為什麼那麼多彩多姿？為什麼想法那麼不受限制？就是一種「玩物」的心態。重慶、臺北、紐約、大理，一路走來，生活、工作、藝術，一路相隨，我雖非唯物論者，而「玩物」娛我生活，助我藝術，是必然的！

　　賴：在上個世紀六〇年代中期的臺灣，當大家都在討論中西文化論戰時，您率先提出「不是東西」的觀念，請問您的基本看法是什麼？

　　韓：我六〇年代提出「不是東西」的觀念，到了1993年在紐約中華新聞文化中心臺北藝廊策展的「不是東西」，在展刊上我這樣說：二十世紀已近尾聲，縱觀這個世紀的政治、經濟、文化與世紀初相較，的確有極大的變化，也可以說是一種進化；而這進化，不是其它任何世紀所能比的，這應歸功於十九世紀的工業革命。歷史上百年實不算悠長，就以我們的「山水畫」來說，在宋朝時已登峰造極，近十個世紀以來，迄今類似筆法與構圖的「山水畫」，仍然象徵著中國畫的主要形式，也與今天中國的政治、經濟、文化及生活方式脫節。再看今日的資訊與交通，早已縮短了世界各地之間的距離，一個屬於全球的「世界文化」已逐漸形成。

　　「不是東西」是我三十年前對臺灣大學的社團「存在社」的講題，那是含有雙重意義的：一是強調藝術不只為了描繪一個「東西」；且同時也說明今日的藝術已不需有東西之分了。十九世紀以前東西方的藝術，無論在觀念上、技法上的確都迥然不同，也可以說是基於兩種不同的文化架構。十九世紀的西方藝術，已逐漸滲入了東方的藝術觀念，如日本的浮世繪之於後期「印象派」。而久被忽略了的「南方文化」也直接影響了畢卡索等人的風格。後來的抽象主義，無論是歐洲的蘇拉茲（Pierre Soulages, 1919-2022）、哈同（Hans Hartung, 1904-1989），或是紐約的弗蘭茲‧克蘭因（Franz Kline, 1910-1962），都已直接或間接地受中國書法的影響。所以，我認為：二十世紀以來的當代藝術，無疑的已是「世界文化」的產

物。「不是東西」與「亦東亦西」迥然不同，前者是「無意地」聽其自然，後者是「刻意地」中西合璧，我強調的當然是前者。「刻意地」容易形成包袱，而這個「包袱」就是文化上的絆腳石。無論古今中外，一件傳世的藝術品，都需具備三種基本因素，那就是：時代性、個人風格、和持久性。例如：范寬的〈谿山行旅圖〉充份表現出北宋山水的宏壯氣勢，莫內的〈日出〉也充份表現印象派的山光水色，二者同時也都具有個人的獨特風格，而迄今仍被視為傳世的傑作，那就是持久性。時代性包含了「縱」與「橫」兩種因素：縱的指時間，橫的指地區，今日的地區間已因資訊的高科技化、交通的便捷，而打破了界限。這也讓我深信不疑，二十世紀的當代藝術，已是沒有國籍的世界藝術。1993年我在紐約文化中心臺北藝廊策劃的展出，就是本著以上的原則，從我認識的朋友中，邀請了七位藝術家參展。他們是：

韓湘寧　1972　王子街　289×183.5cm　壓克力彩、畫布
臺北市立美術館典藏（圖片來源：韓湘寧提供。翻拍自 Cynthia
J. McCabe ed., *THE GOLDEN DOOR: Artist-Immigrants of
America, 1876-1976*, Washington D. C.: Smithsonian Institution
Press, 1976, p.398.）

韓湘寧　1973　蘇荷──西百老匯街 114×72cm
壓克力彩、畫布　美國赫胥宏美術館典藏（圖片來源：韓湘寧提供）

韓湘寧　1973　新車集中場　183×366cm　壓克力彩、畫布（圖片來源：韓湘寧提供。重要展出：1979，「汽車工業」，惠特尼美術館，紐約。）

韓湘寧　1981　自畫像・臺北西門町　137×213cm　壓克力彩、畫布（圖片來源：韓湘寧提供）

韓湘寧　1981　星期六下午・蘇荷　152×229cm　壓克力彩、畫布（圖片來源：韓湘寧提供）

韓湘寧　1985　紐約人群　279×356cm　壓克力彩、畫布（圖片來源：韓湘寧提供）

韓湘寧　1986　聽收音機的街人　182.5×253.5cm　壓克力彩、畫布　臺北市立美術館典藏　（圖片來源：韓湘寧提供）

丁雄泉（1929-2010）、刁德謙、白南準（Nam June Paik, 1932-2006）、司徒強（1948-2011）、葛瑞弗斯（Nancy Graves, 1939-1995）、懷梭門（Tom Wesselmann, 1931-2004）、蔡文穎（1928-2013），七人的背景各自不同。丁雄泉生於上海，早年旅居巴黎，1963年移居紐約。刁德謙生於四川，12歲來美。白南準生於韓國漢城，求學於東京大學，1963年移居紐約。司徒強來自香港，求學於臺北，深造於紐約。葛瑞弗斯與懷梭門分別來自麻州及俄亥俄州，都在紐約從事藝術創作。蔡文穎生於廈門，在美國有機械工程與藝術雙重文憑。然而無論他們來自那裡，他們的作品都符合我以上所說的三個基本因素，即都具有時代性和個人風格，我相信也都經得起歷史的考驗。這是我首次用一個策展，以實際的作品來演繹我的想法與理念。後來管郁達先生在成都K空間畫廊呼應我的觀念，而策劃了另一個「不是東西」的展覽。

賴：你從二十世紀中葉開始從事藝術創作，自臺北出發，在紐約發展；二十一世紀，在大理、新北市再出發。可否簡單說明一下您的心路歷程？

韓：自1960年開始，我從事藝術工作迄今已近一甲子了。1960年加入臺灣現代藝術的啟蒙運動，1967年到紐約繼續從事藝術創作，1983年在紐約上州綠林湖設工作室，2000年在新北鶯歌設工作室，2006年在雲南大理才村設工作室，2015年結束鶯歌工作室，另設工作室於新北市三峽區，飛越兩岸三地已經成為一種工作與生活的方式。學生時代我在師大上圖案課時，就開始用油墨滾筒直接拓繪於紙上。1963年開始的「抽象塊狀造型的紙上作品」，就是用滾筒拓畫而成的。1964年這類作品以獨幅版畫的形式，入選日本東京國際版畫雙年展。1965年開始用super 8mm film為媒材，所拍攝的實驗電影《跑》，2018年列入當屆臺灣國際紀錄片影展之中的特別單元「想像式前衛：1960s的電影實驗」。1967年到了紐約，在工具上我再次改變，選擇用噴槍，噴作出極簡作品於畫布上。1970年在French & Company舉行個展，展出「極淡」系列作品，包括一件以「極淡彩點」噴滿一個展廳。這件極淡彩點作品，之後加入秀拉的構圖，以噴點方式噴於畫布上，逐漸形成了一系列的「極淡」影像作品。同時開始以紐約周圍的影像包括工廠、新車停車場、大橋等，以「後POP」的觀念呈現在畫布上。1980年代初在紐約上州綠林湖工作室，開始了墨點於紙上的作品，包括生活、社會現象的題材：如「黃山」系列、「臺北國會」系列、「北京天安門」系列、「仿宋」系列等題材的墨點作品，這些系列被歸類為「非典型照相寫實」。1990年代，我再度用滾筒拓印地面，作為行旅時的作畫工具，在藝術創作上早已沒有工具上的限制。一路走來，我的藝術一直都帶有影像的紀錄特質。2015年在大理工作室頂樓，採用掃把沾水在乾燥的水泥地面上，揮灑出類似我1960年代的水墨畫，並以高畫質攝影微噴（inkjet printing）在畫布上。2016年在紐約蘇活區，開始以同樣媒材，創作一系列雨水倒影自畫像；在臺北植物園以及大理而居美術館的魚池中攝

取的自畫像，成為穿越時空的記錄作品。同時我開始整理紐約蘇活工作室封存三、四十年的幻燈片，以及新拍的蘇活側影，微噴於畫布。微噴是近幾年的一種影像輸出方式，我早在1982年就在加州大學聖荷西校園參展了一個名為「藝術家與噴筆（Artist and Airbrush）」特展，其中大部分的藝術家都是用修照片的噴筆，而我是參展藝術家中少數用噴牆壁的噴槍（spray gun），以壓克力顏料噴在畫布上。那時的影像輸出還沒有inkjet printing，而今天inkjet printing的品質已經達到不易褪色的地步。敏感的藝術家，開始不約而同地選用這種輸出作為作品的媒材，繪畫的媒材工具從airbrush、spray gun直接演變成為數位噴墨輸出。當然藝術作品無論用任何媒材，獨特的個人風格是必然的。2018年開始，我在創價學會的巡迴展出中，除了數幅1999

韓湘寧　2018　行旅圖（韓儀素描仿畢卡索）　290×150cm　剪貼、壓克力彩、棉紙、畫布（圖片來源：韓湘寧提供）

年開始創作拓繪臺灣地面的「行旅圖」之外，其他作品皆為2015年之後，飛越臺北、紐約、大理……穿越時空的影像輸出於畫布，加上壓克力顏料的處理而完成的。2018年設立了樹林「而居當代」工作室，這間有如紐約soho loft式的挑高工廠建築，加上又有戶外可以工作的空間，我的創作生涯因而得以再現、延續我半世紀前在臺北就開始的作品及想法。早年我在違章建築小空間的家裡，畫了一些大型油畫〈永不毀滅〉、〈凝固的吶喊〉、〈氓〉、〈祭〉等，由於失落或損毀，我重新以六十年前的作畫方式在地面上潑繪打底而再現。初到紐約時，我延續臺北時期滾筒油墨於鮮豔壓克力顏料色彩的畫布作品，再用油畫重新繪製。1959年「玩物」的鐵絲網習作，現在也因為在工作室對面鐵工廠發現新式菱格鐵絲網，進而發展出一系列三度空間的光影新作品。換句話說，我從20世紀中葉跨越到21世紀初期，在臺北、紐約、大理、新北四度出發！都生活在同一個太陽！

韓湘寧 大事紀

1939	· 5月13日，出生於中國重慶。
1957	· 入臺灣省立師範大學藝術系兩年制專修科就讀。
1958	· 師大藝術系專修科一年級完成〈西門町〉、〈窗景〉兩作。
1959	· 畢業展時展出油畫〈禁〉、〈昨天、今天、明天〉等。
1960	· 加入「五月畫會」。
1961	· 10月1日-12月31日，以油畫〈末端〉、〈崩潰之前〉、〈祭〉、與〈從前〉四件，參加第六屆巴西聖保羅雙年展。 · 〈事件〉參加第二屆巴黎國際青年藝術家雙年展。
1962	· 「五月畫會」應美國紐約長島美術館邀約，赴美前參加國立歷史博物館舉行的「現代繪畫赴美展覽預展」。
1964	· 參加日本東京第四屆國際版畫雙年展。
1965	· 以8釐米相機拍攝《今日開幕》實驗影片。 · 於臺灣大學社團「存在社」提出「不是東西」之雙重意義觀念。 · 國立藝術館個展。
1966	· 以8釐米相機攝製《跑》實驗影片。 · 參加臺北市海天畫廊「中國現代油畫展」。
1967	· 6月，從高雄坐船經過香港赴紐約。
1968	· 至普普藝術大本營Castelli Gallery看展覽，認識畫廊經理Ivan Karp。Ivan Karp於1969年創立OK Harris畫廊。
1970	· 受邀參加惠特尼美術館駐館策展人瑪西婭·塔克（Marcia Tucker, 1940-2006）在視覺藝術學院（School of Visual Art）策劃之「不可見的意象」（Invisible Image）展。 · 紐約法蘭茲畫廊（French & Company）個展，展出「極淡」系列作品。 · 開始和OK Harris合作至1982年。
1971	· OK Harris畫廊個展。
1972	· 西德科隆市賽隆畫廊個展。
1973	· 參加德國瑞克林豪森美術館（Recklinghausen Museum）繪畫與攝影展。 · 參加加拿大蒙特婁森迪布朗中心「紐約前衛藝術家展」。
1974	· 〈新澤西煉油廠〉一作參加芝加哥藝術館（The Art Institute of Chicago）「第七十一屆美國藝術展」（71st American Exhibition）。 · OK Harris畫廊個展。

1976	· 以〈王子街〉及〈蘇荷——西百老匯街〉兩作，受邀參加華盛頓赫胥宏美術館「黃金門：美國移民藝術家，1876-1976（THE GOLDEN DOOR: Artist-Immigrants of America, 1876-1976）」特展，與德庫寧、杜象、蒙德里安、貝聿銘等，對美國藝術有貢獻的藝術家一同展出。〈蘇荷——西百老匯街〉由赫胥宏美術館收藏。 · OK Harris 畫廊個展。
1979	· 以作品〈紐約下城〉參加莫斯科美國駐莫斯科大使館「二十世紀美國藝術」展。 · 以〈新車集中場〉參加紐約惠特尼美術館「汽車工業主題展」（Auto-Icon）。
1980	· 臺北版畫家畫廊個展。
1981	· 參加東京都美術館「二十世紀美國藝術」展。
1982	· OK Harris 畫廊個展。 · 參加加州大學聖荷西校園「藝術家與噴筆（Artist and Airbrush）」特展。
1983	· 在紐約上州綠林湖設工作室。 · 以〈布魯克林大橋〉一作參加紐約布魯克林美術館「偉大的東河之橋」特展。
1986	· 環亞藝術中心個展。
1989	· 雄獅畫廊個展。
1991	· 參加紐約拉朔美術館「雙文化：中國——美國，六位寫實畫家」展。 · 參加臺北市立美術館「台北——紐約」展。
1992	· 誠品畫廊個展。
1993	· 於紐約中華新聞文化中心臺北藝廊策劃「不是東西」專題展，邀請丁雄泉、刁德謙、白南準、司徒強、葛瑞弗斯、懷梭門及蔡文穎參展。
1994	· 臺北市立美術館「韓湘寧作品回顧展」。 · 高雄積禪 50 藝術中心個展。
1995	· 臺北大未來畫廊個展。
2000	· 在新北市鶯歌設工作室。
2003	· 9 月 6 日 -11 月 9 日，參加臺北市立美術館「前衛：六〇年代台灣美術展」。
2004	· 參加臺北市立美術館「反思：七〇年代台灣美術展」。
2006	· 設工作室於雲南大理才村。
2011	· 於雲南大理增建「而居當代美術館」，逐漸成為各地美術學院在大理的教學基地。 · 參加成都現代美術館「成都雙年展」。
2012	· 上海證大當代藝術空間「進或退：華人現當代藝術史與台灣——韓湘寧回顧展（影像展示與主題演講）」。
2013	· 參加國立臺灣美術館「臺灣美術家《刺客列傳》1931-1940」二年級生展。
2014	· 1 月 18 日 - 4 月 20 日，以〈紐約人群〉一作參加臺北市立美術館「見微知萌——台灣超寫實繪畫」展。
2015	· 結束鶯歌工作室，遷居新北市三峽區，並另設工作室於樹林。
2016	· 以高畫質攝影微噴（inkjet printing）影像輸出方式，創作一系列雨水倒影自畫像。
2017	· 2 月 4 日 - 4 月 16 日，臺北關渡美術館「韓湘寧的時空回顧」展。
2018	· 5 月 16 日 - 2021 年 10 月 2 日創價美術館各藝文中心「逐夢而居——韓湘寧創作展」。 · 《今日開幕》、《跑》入選當屆臺灣國際紀錄片影展「臺灣切片｜想像式前衛：1960s 的電影實驗」特別單元。
2019	· 8 月 3 日 - 9 月 15 日，亞洲藝術中心臺北一、二館「韓湘寧個展——再現一九六〇／不是山水」展。
2021、2022	· 2 月 19 日及 2022 年 1 月 29 日，兩次接受「台灣藝術史研究學會」執行，文化部「臺灣藝術研究」經費補助之「點燈傳藝——戰後至解嚴期間（1945-1987）帶領風潮臺灣美術家之訪談調查研究及出版」團隊訪談。

戴壁吟訪談錄

2021年10月16日，臺中市

賴明珠（以下簡稱賴）：請老師談談當年在藝專（1967-1971）學習生活與感想？當時臺灣文化藝術的氛圍與創作風氣如何？您到西班牙（1975）後，生活、環境的改變，對您創作和人生有什麼樣的影響？

戴壁吟（以下簡稱戴）：我有兩層生活，一層在臺灣，一層在歐洲，在歐洲的有比較完整的經驗。我回臺灣後發現有些問題，想了很久，我發現這應該是臺灣被殖民的問題，我們對好不好的判斷，是別人給我們的。我剛回來時，發現我們都是受格行為，我們沒有主格行為，這就是被殖民害的嘛！在殖民狀況下你只有受格，而沒有主格。但若你要做文化、音樂、美術、哲學，而你只是受格，我請問你要怎麼做？只做讓人開心，而不是如何做你自己。但我們都不討論、沒去思考這些問題，卻也做得很高興。

我記得出去時常和教過的學生通信，他們都會問我問題。其實我很反對這樣，他們問我的都是問答題，像在試驗一個人的生和死。臺灣在考試，答案是在老師的口袋裡，老師透過是非、填充、選擇、問答來控制生死，控制對與不對？在歐洲，他們教小孩不教他們對不對，而我們卻還在做對不對。我們沒有去關心注意會這樣的原因，其實那是因為我們這裡是被殖民的文化。

受格的情形反映在臺灣文化上，起初就是和你的土地分離了，很少人能去體會土地的可愛、土地的親切、土地給你的感覺，這對我們似乎非常困難。你看法國美術，你會看到法國美術的特徵，英國、義大利的美術也是。每一個國家都有共同的目標、共同的環境、共同的課題，讓它慢慢產生這些東西。你為了這些東西在打拼，而不是從外面去找。

這個不是你要不要、對不對的問題，而是你要重新找一條路再出發。我注意去想這個問題，臺灣整個課程設計，比如音樂、美術，因為要升學所以不用上。像讀文組或讀美術，物理課或其他課都不用上。我到歐洲去看，他們說：「創作者是一種非常簡單而完整的人」；我們則是屬害的人、用功的人。什麼叫做「用功」，用功就是被洗腦、被壓迫，這樣叫做「用功」。這個在音樂世界看得最清楚。你看演奏家，什麼國家、什麼地方演奏的最好？共產國家訓練出來的。音樂和美術不一樣，音樂作曲和演奏是分開的，美術是作曲和演奏要合在一起。音樂將兩者分開，所以可以分開訓練。我在藝專時，看到音樂科的人在唱Opera（歌

劇），很多Opera都是義大利的，所以他要學義大利文，但又不會義大利文。我看他在激動或模仿，這和創作完全沒關係。若是有關係，那就變成欺騙了。所以我覺得，比較大的問題應該是在這邊。

我曾經到英國的Kingston Polytechnic（金斯頓理工學院），因為校長是我很好的朋友。他叫我去教Oriental Graphics（東方繪圖），我說不要。我說，三月天我去你們那邊，去了解你們的學校。我看他們Graphic的版畫課，會把歷史上所有的版畫全部擺出來。這些我們在學校，連看都沒有看過。在歐洲，他們各方面都會結合在一起，因為文藝復興主要是從外面來的。歐洲文化比較精彩的是在土耳其伊斯坦堡，你看敘利亞、伊拉克、土耳其，他們在歷史上原本非常強、非常勇猛的。現在我們在教的生活價值，叫做基督教文明，我們周末要休息，以七日為一個單位，這就是基督教文明的影響。

我們在外面（指國外）是沒有界線的，大家都是好朋友，有共同的目標。我們在臺灣所有的行為都在說好不好、對不對，所以我們沒有一個比較珍貴的、共同擁有的東西。我們在說現代化，現代化最重要的是公共性格，專制的時候就不會去思考公共性，而現代社會重要的是有公共意識。我出國的時候覺得和別人有隔閡，人家對我不好。不是啦！是你對別人不了解。文化是要互相了解，如果不了解就沒有共同的價值。

賴：您出國後對臺灣的情感，進而對政治的關心，是怎麼開始的？您如何將這些看法與想像轉換在您的創作中？

戴：我們上小學時，最清楚的就是「禮義廉恥」，因為每間學校進去的高處都寫著「禮義廉恥」。我出去之後開始自省，為什麼底層的人要禮義廉恥，而上層的人卻不用禮義廉恥？這是非常典型的儒家教育思想。什麼叫作「儒家」？儒家就是上層教下層的人，下層的人沒有反應，下層只有點頭而已。若是你用儒家和現代文明去比較，儒家這個叫作「專制社會」。專制就是從上層來，下層去執行；民主是從下層產生，慢慢到上層。仔細去看，我們的社會都沒有通過民主，都還在攪和。

我是因為出去，才看到非常多的事情和故事。我在西班牙時，他們剛好從專制轉為民主。我看他們的社會專制轉民主，如何準備，如何轉型。回來的時候我問人家，他們一點感

覺都沒有。他們覺得，那不是我的事情，不會發生在我身上。西班牙的民主和美術相當有關係，畢卡索（Pablo Picasso, 1881-1973）在巴黎博覽會時說，這件 *Guernika*（〈格爾尼卡〉）以後是要寄付（託付）給西班牙民主政府的。所以到了1981年，這張畫就從美國的Metropolitan Museum（大都會博物館）轉去馬德里的Prado Museum（普拉多博物館）。〈格爾尼卡〉是一個自由民主的象徵，畢卡索自己說，這是暫時寄放在美國，如果來日西班牙從專制轉為民主，這張畫就要送給西班牙民主政府。我在那邊看到很多什麼叫作民主，你會看到很多以前不行的、被禁止的，都變成可以。歐洲社會的現代化非常明顯，它是在說兩條路，左派和右派的想法。

我剛開始在學校接觸很多東西，都是印象派的。我發現印象派是作假的，作假與好不好沒有關係。印象派怎樣作假？它是在騙你的眼睛，騙你的視覺經驗。它用色光、對比色、補色的功能，讓你的眼睛產生出它是這樣的。所以印象派之後，較為活潑的是電影，電影馬上拿去用。後來電影開始拿很多印象派的東西去用，用視覺暫留和意象轉移。所以說電影是，靜的你讓它變成動的，所以要分真假，但到底要怎麼分？通常我要說的是很基本的，若不是正常的、一般性的，它就是假的，是經過人的行為。但是左派這個東西，和金屬、木材非常相像。什麼叫金屬？那是一個統稱，有的左派也沒有很相像。臺灣就是一點概念都沒有，我們不只對左派、右派，我們對阿拉伯世界也是一點概念都沒有。我們對世界是，簡單非常簡單，複雜很複雜，它就是在相同之中分成很多東西。我覺得那種東西，像美術、音樂、文學，是要有辦法才可以體會。

我們和西方人不相同的是，他們知道什麼他們會去做，而我們不會去知道什麼。所以我們是一個專制的社會、被殖民的社會，因為我們不敢說、不敢發表。我們在說話或發表的時候，是為了讓別人高興，但是發表這些並不是為了要讓別人高興。人家認為是，我也要說是，我們不敢說它不是，所以我們沒路用。真的，你要創作的話，創作簡單來說是一種革命。什麼叫作「革命」？就是將舊的換成新的，若沒有這樣，我們的創作就是半調子。我們說創作就是一種革命，革命是什麼樣，至少你要了解。

我第一次回來辦展覽時，覺得可以跟我交流的只有小孩。小孩發現你的作品就非常直接地說出他的感受，大人則在說他的利害關係。我覺得我們就是要回到簡單，回去面對最基本的問題。做創作的如果沒有touch（碰觸）到本質元素的基本東西，你的創作就不會產生。用這樣的角度來看臺灣，臺灣是別人的創作再拿來創作一遍，這就變得很一般性。

有些東西是因為你的看法，你的參與它才會存在。本質元素不是單一的東西，如果是專制的社會，就會什麼就是什麼。我覺得這個對做學問的人來講，就比較困難。但是我發現做

學問的人都很現實、很能妥協。做學問應該是，你有你的看法，你不妥協。在歐洲的訓練，首先做預測，然後說看法。理論只是人的看法，而人的看法應該被尊重。我們比較大的問題是，所有的問題都沒有被公開，不會把問題拿出來講，所以我們是沒有討論的社會，因為若是講出來你會被敲頭殼。

這世界、在人的社會中，可以看到的Aesthetic就是Salon的Aesthetic（美容院就叫做Salon Aesthetic）。Aesthetic那種美就是美容院的美，是一種制式美。你說它不美，不是的，Aesthetic也是美。我不曾用Aesthetic，Aesthetic是較形式的東西，我們的社會就是停在這邊，沒有繼續發展。二次世界大戰之後，他們對Aesthetic的討論慢慢變少了。因為很明顯的是自由個人的產生，他們很重視「人」，「人」是被肯定、被尊重的。我們說男女平等，其實我們都混雜在一起。電視上常常討論男生要怎麼，女生要怎樣，你要如何男女平等？但就是無法徹底執行，或者只是播報一下就好，沒有再繼續下去，這些東西依舊是鬆散的。像我出去，若用這樣的角度看別的地方，就會看到我們還是很混亂。他們在藝術行為後面，會去影響生活，所以在日常生活中你可以體驗到那些東西、那些美及那些價值。

我那天還看到劉煜（1919-2015），他也是一個很好的例子，他也算是當代實力派畫家。嚴格來說，藝術創作就要有自己的style。劉煜是經過白色恐怖的人，我藝專二年級時他教過我，每個老師都各教一、二個小時，有很多老師在教。我去英國注意到，我們的作品沒有個性，我們等於是在訓練小聯合國。我認為小聯合國是很表面的。我們的美術教育是失敗的，像是在練功夫。我出去後開始思考一個問題──我是如何成長的？從小受教育要看書，我盡量找來看。我們的美術教育是在教你一個特殊的功夫，其中技術是一個重要功夫，到現在我們都還在做這個。歐洲的美術教育，在1980年代時就已經轉型，轉型時就非常有意思。臺灣也開始有，臺灣都是外面在吹風，他也會搖啊搖，風過了就又沒事了。臺灣沒有建立一個自己的思想體系，無論簡單或困難，完全沒有。所以現在開始要講這個，藝術是一種生命、一種生活，就是什麼都有、什麼都是、什麼都包含在其中。藝術比其他的都還豐富，也包含精神和形而上的部分。

你們問到「禪宗」，什麼叫作「本」？什麼叫作「美」？都非常類似。你仔細看西方近代史，所有領航藝術家多少都直接或間接受這方面影響，但每一個人卻又不類似。Tàpies有，米羅（Joan Miró, 1893-1983）有，Picasso就很難講。Picasso是浪蕩子，若是有些聲音或什麼的，他很敏感，就很physical（物理的）。西方文化、歷史裡的physical的那種物理，這方面他們非常強，所以他們會說動感、動態。在我們這裡找不到動感、動態的東西，我們若是動都在裡面動，沒有在外面動。

戴壁吟　1983　法國行（1）
49×64cm　複合媒材、手製紙
私人收藏（圖片來源：收藏家提供）

　　有一次我去Tàpies的家，他太太跟我說，他們在看《源氏物語》。戰後他們在談「人」，會談到國際性、國際化，就沒有地域區別的障礙。現在中國要來打臺灣，其他國家會有反應，就是因為有共同的地球。但是，我們都沒有和別人的腳步踏在一起，我們真正能做的都沒有做，我們都做的太複雜、太大了。歐洲的現代知識分子大都受東方影響，他們並沒有把禪宗當作宗教，而是當作想法和看法。他們變成尊重人的想法，不同時間的人的想法和看法，這很重要。他們厲害的是，有辦法去轉型變成作品。我第一次和Tàpies聊天，他送我一張畫，眼耳口鼻，畫的就是一顆眼睛、一個鼻子和一隻耳朵，他把眼耳口鼻身轉化成作品。

　　我們應該去找到自己的符號，那個符號不是什麼人都有。在1980年代的社會中，知識界降到minimum（最小化），所以有Minimal Art（極簡藝術）和貧窮藝術，也就是說，把東西都降到最低。1980年全世界開始要做生意，你會看到很多東西和材料。像衣服的材料就是麻、棉，回到很本質的材料，所以說是本質的美。在亞洲，日本比較有嗅到這種氣味，所以日本跑出來比較多東西，像「無印良品」的系統都在說本質。

　　美國流行歐普和普普藝術，社會中很多fashion（流行）的衣服馬上就有普普的圖案，它的來源也是從社會來的。我們都不是第一手的，這也是基本元素，我們都沒有從元素來。而元素是要你有看法，你的元素不會是東西或物質，應該是人的想法、看法和實踐。我們還停留在是非、選擇、填充和問答，因為這部分我們被教得太徹底了。

　　賴：老師就讀藝專二年級時住在楊三郎（1907-1995）家，請問你們的師徒因緣為何？與

楊老師一起的生活經驗對您有什麼影響？

　　戴：我與楊老師的關係比較是親情的與生活的，比較不是藝術創作方面的，楊老師沒有特別為我開課教畫圖。他教你畫圖，告訴你說：「眼睛閉起來，竹竿拿著，看穿的過去穿不過去」，他在教你空間，畫樹林要有空間。不過每次吃飯後我很喜歡和他開港（聊天），和老師生活中的對話，學習很多老師為人處世的智慧。師母對我也非常的好，除了照顧三餐起居，連衣服都會洗得很乾淨，還放在我的房間裡。

　　同文化的人都會圈在一起，形成小圈圈，全世界都如此。從一個圈子要進入另一個圈子，很困難。那時候楊三郎老師的父親（楊仲佐，1876-1968）是臺灣詩人，像七字、九字、十四字的詩他都會。這在臺南還可以看到很多，現在臺南的詩人、作家還會用漢音來讀詩。楊三郎的畫室在永和中正橋附近。他父親活到92歲，是永和第一任鎮長，曾捐錢蓋橋，在過橋不遠蓋了一個花園。他們原本是大橋頭人，住在大稻埕。楊老師有一個遺憾，他和李梅樹（1902-1983）、陳清汾（1910-1987）都是大家族出身，但不太會看中文。我去他家都在幫他

戴壁吟　1984　有山的風景　100×70cm　自製紙　私人收藏（圖片來源：藝術家授權）

看中文資料，並整理他父親的書籍。我去老師家，看到他父親寫的詩很有意思，他幫每叢茶花取名字，有一叢叫作「十八學士」，就是同一叢茶花有十八種花開在一起。

楊三郎不收不會畫圖的學生。他很會social，和社會互動地很好。他和辜振甫（1917-2005）、辜偉甫（1918-1982），以及國產汽車、六福飯店的大老闆們，都是臺北西區扶輪社會員。他們每個星期開會結束後，都會聚在一起打麻將。那時候他們不是來楊老師家，就是去他們家，因此我常去辜振甫林森北路的家。楊老師是他們之中最年輕的。楊老師他們的臺陽美展每年一次展覽會，他說臺陽美展是自己的，要我參加，但我沒有太大興趣。臺陽美展的作品由省政府教育廳收藏，多多少少有透過楊三郎這層微妙的社會關係。在楊老師那裡，他跟你說的是經驗，好像對，也好像不對。

有一次我問老師：「老師您心中最好的人生是什麼？」老師回答：「富貴圓滿（楊老師也擅長畫牡丹）」，我覺得自己和老師的想法不一樣，開始想要獨立尋找自己的藝術之路。後來我前往西班牙，剛剛去生活十分辛苦，因為沒有錢吃東西，還曾經把蛋煮好了，故意放冷才吃，因為這樣子肚子可以比較不會餓。有時候餓到發抖，還騙自己說只是冷在抖而已。那時候楊老師飛很遠，來西班牙加泰隆尼亞看我兩次，老師都住好多天。一直到老師離開，我整理房間才發現枕頭下，老師默默留下厚厚一疊美金。

賴：老師在西班牙30幾年，您認為歐洲的藝術界和臺灣最大的不同是什麼？

戴：以前會先說一個人的身世，再說他的創作，現在都直接說他的看法，不用談身世，除非他的身世跟他的創作很有關，說身世常常都是一種過濾跟資格限制，身世、身分不重要。歐洲的社會就很單純，你的作品好，馬上就被人收藏，就是這麼簡單。比較困難的是，那個圈圈你無法進去。在那裏（西班牙），第一年卡車來載一些你的作品，第三年才正式對外發表。載回去他們要整理，要拍照，這有點像「賣身」，但是有相當程度還是被尊重、被保護，我們還是可以先留自己的東西，這也是每間畫廊都不一樣。我是屬於「麥可」的系統，麥可是一間法國畫廊，它屬於世界性的畫廊，近、現代畫家一半以上都是它經紀的。全世界大畫廊都如此，都是在帶動一種社會運動或文化改革，再變成畫廊。世界性的畫廊，它思考的是文化而非畫圖，而我們思考的是畫圖。

我剛出去時，感覺到西洋畫家是活在生活裡，而我們的畫家是活在舞臺上。我們沒有生活的那部份，所以會有許多作假的。商業性的社會常常要作假，觀念性的社會也要作假。十七世紀之後的歐洲建築，有評論家就說是作假的建築。因為十七、十八世紀歐洲歷經一個大變遷，就是帝國主義開始。帝國主義要強、要大，就是作假的。你要講事實，就是要在1980年之前，它們才又回到最本質、最凡俗的。我出國初期，最常接觸的就是晚期的前衛、

超前衛、貧窮藝術、觀念藝術，隨後而起的是「後現代」，背後是商業在控制。在「後現代」的社會，我們突然回到過去，新的就是過去。後現代等於把舊的再拿來做。「後現代」是完全假的、強的，就是冷的、硬的、金的、滑的、直的。所有強的，都不會彎彎曲曲的，所以「後現代」的建築都是強的。

臺中很嚴重，七期的建築是人住的嗎？那不是設計給人住的。文藝復興時期，城市的規劃是讓人在城市裡散步，但是臺中七期的建築，都是直的、粗的、滑的，都是石頭、金屬的，都是假的。十九世紀開始就用畫的，那時產生壁畫、壁紙，壁紙仿許多東西，許多東西有時效。我們的問題是，出去買過期的東西回來，我們都沒對時在呼吸，都是假裝在呼吸。創作的人很愛買雜誌，因為那是他們的《聖經》，拿來照抄，這都是第二流的。我們說：「**最沒用的是做第二的**」，創作是唯一的，第二就無用處了。但我們都從第二的做起，第二的就只是利害關係而已。

我們口中的美，講的常常指的是昨天的經驗，而西方的美是對明天的期待。創作一定要有當時性，才有時間性跟現代性，不是活在今天但在表達昨天的創作，現代藝術要有歷史的概念，不知道昨天就不知道今天，而且不但要了解歷史，還要對歷史有看法，有看法之後才會有行為，沒有成功失敗的想法、不是固定的形式，不是死的是有當時性的。

我對紙的創作，是想要一切從零開始，我在西班牙一開始想要擺脫臺灣醬缸文化對我的影響，做過很長時間的創作叫做「嘔吐」，希望把以前吐出來，加入新的看法和想法。剛開始要做紙之前，我要求去參觀紙廠，老闆都不讓我進去。最後，他拿一張紙來考我。1980年代，紙當時在歐洲很流行，紙有鬚鬚的，那就是手工紙。我說：「這是機械紙仿手工紙」，他才答應給我參觀。對細節了解你才能發現問題，沒發現問題，就只有情緒和感情而已。我對他說，這是機械紙，照光線後，紙漿可看到規則的紋理。機械紙是整體同一方向，手工紙是多面的、是自由的。我在巴塞隆納碰過很厲害紙的老仙，對紙的了解很透徹。譬如15、17、20世紀的紙都不同，你對紙的歷史要先了解。巴塞隆納有一間紙博物館，裡面的設備是明朝《天工開物》相同的機械，都用水車。巴塞隆納政府在博物館辦summer school（暑期學校）給藝術家學習作紙，我受邀去授課。我們每天用紙，卻對紙都不認識。

賴：老師您以手工造紙做基底的創作，這種觀念您是第一個嗎？

戴：對。我做過許多別人沒做過的東西。我更早做的第一個，其實是很薄的陶瓷，是一頁書，像紙那麼薄。我在ARCO（拱之大展）展出的一件作品，就是一本書，它比紙還薄。有些東西怎麼來的很難說，陶瓷書要展覽很麻煩，如果十件要展，加包裝保護就要裝成一箱。展覽會時，我的陶瓷作品馬上就賣完；但是我覺得很費時、很費工。陶瓷只是一個旁側的插

花而已,並不是我主要的創作。我一開始作紙,也沒人教我。我一生也沒有這種經驗,「歸零」歸到⋯⋯。

　　賴:放棄油畫?

戴壁吟　1989　百合　112×145cm　複合媒材(圖片來源:吳守哲總編輯,《台灣紙:戴壁吟 1987-2005》,高雄鳥松:正修科技大學藝術中心,2005。)

戴壁吟　1990　台灣風景　117×170cm　複合媒材　寶島聯播網／大千電臺收藏(圖片來源:寶島聯播網／大千電臺提供)

戴壁吟　1997　白色的彩虹　115×90cm　複合媒材　阿波羅畫廊收藏(圖片來源:阿波羅畫廊提供)

戴壁吟　1997　999　115×90cm　複合媒材　私人收藏(圖片來源:藝術家授權)

戴：放棄也放棄不了，放棄是你的意念。我回來後，看臺灣的朋友畫得非常安靜、非常瀠。他說那很禪意，我說：「拜託，那很緊張好不好！」

賴：「藝術歸零」的意涵是什麼？

戴壁吟　1995　腳印風景　複合媒材、自造紙　89×66cm　臺北市立美術館典藏（圖片來源：臺北市立美術館提供）

戴壁吟　1996　送子觀音　114×89cm　複合媒材　國立臺灣美術館典藏（圖片來源：國立臺灣美術館提供）

戴壁吟　1998　台灣只有一個　90×115cm　複合媒材、手製紙　私人收藏（圖片來源：吳守哲總編輯，《台灣紙：戴壁吟 1987-2005》，高雄鳥松：正修科技大學藝術中心，2005。）

戴壁吟　2000　2000-5　T+　152×127cm　複合媒材　私人收藏（圖片來源：收藏家提供）

戴：你的形式，歸零是常有的，我是說意念。歸零很簡單，圓滿也是歸零。沒有圓滿，就沒有歸零。所以我們對名詞要定的清楚，生活才不會糊塗。就如我一開始說的，臺灣很多美術史寫的是時間，寫時間發生什麼。我說：「不對啦！背後的東西更重要」。在學校讀西方美術史，是在讀一棵樹，最後你會覺得他們都胡說八道。他們說的若是對的，那是一種專制，在製造從無變成有。你看歷史或人類史，同一個世紀有很多衝突、很多相反的東西。但是在那一棵樹，它不是這樣看的。你是按照步驟看樹枝，我們被教導要從樹枝看。生命不是這樣的，生命是要面對種種的問題。我覺得比較困難的是，有人一生用一種看法去處理不一樣的東西。我們比較大的問題是，我們都關心被左右的東西，我們的社會都在關心枝節的問題，因為枝節才會和你有直接的利害關係。美國的大企業家是不管枝節的東西，他在管系統，管怎麼決定，而枝節就會如何發展。很悲哀的是，人應該擺在第一位，但我們把人變成末位，結果我們都變成受格。我們許多我都是他者，問題是，我們看不見，也不知道問題這麼大，那做創作時就會綁手綁腳。

我早期作了許多大件的作品探討「空」，什麼是「空」？「空」是空空的，但要如何執行？如何表達？我剛出去，在巴塞隆納有間古書店，裡面有東方的書、神祕學的書。他們有個讀書會，有一次請我去和他們一起討論「空」和東方哲學的東西。他們要我發表我的看法，我說：「這好像有一間空的房子，大家進去了，然後就有東西跑出來了，找到後來，大家都疲倦無比，只好都坐下來。」這就是現在西方的社會，我們也是這樣，忙碌地進去追求什麼。之後我在個展的catalog裡，寫說：「北邊的風從我南邊的窗戶出去，東邊的風從我西邊的窗戶出去」。

賴：您認為怎麼樣算是一位臺灣的藝術家？

戴：你在寫美術史，臺灣有個問題，我看臺灣美術史找不到一個理性的畫家，這個很有意思。你要美術創作，應該每一種類型都有，但我們卻找不到一個有理性的畫家。

林以珞：西方美術史中，您覺得有理性的畫家有誰？

戴：像蒙德里安（1872-1944），很多位啦！通常很理性的畫家他不畫曲線。我在外面看他們非常厲害的畫家，拿到紙，他們對紙都非常熟悉，什麼時代的紙，他們都知道。這些問題我們都沒在面對，所有的人都在做一樣的東西，這不是創作。為何所有的人都是相似的東西呢？

Tàpies曾幫我的展覽寫過一篇介紹，他舉例，有的作家是離開自己的土地去別的地方，換土地繼續創作。他說，畢卡索和米羅（1893-1983）都是這樣的。每個藝術家不一樣，有人是捉到什麼，然後一生都浸在裡面。我主要想說的是，有些畫家都不關心他們踏的土地，所

以無法產生理性的反省。我為何強調理性,因為我們長期被殖民的人都無自我意識,要解決自我,就要有理性、有理智。我們都用感性在解決。

什麼是「臺灣美術」?你們問題中沒有談到什麼是「臺灣美術」。你們像是在寫臺灣的小說或編劇,在外面他們的小說或編劇都會寫得很清楚,但我們都沒有。就是說,你的創作要和土地有關係才有意義,如果自己的都沒解決,如何做人類的,難怪我們都會被踢出去。我覺得,我們基本的條件都有。這次東京奧林匹克運動會,我看了嚇一跳,奧林匹克要得獎很不簡單。我覺得,臺灣的少年慢慢有希望,所以我回來要推動少年要有少年的想法,而不是老叩叩一輩的想法。我在外面也有接觸他們第一線老一輩的作家,他們的想法很年輕。我認識巴塞隆一位知名的老太太,她是畢卡索畫廊經理的太太,寫過一本關於她的生活的書,這本書等於是歐洲近代美術史。她說:「人生就是平常,再多加一些而已!」人生很簡單,再多加一些,這就是她的體會。人生可以有很多條路,很多現實,但是我們都只煩惱對不對。我在那邊的生活很安靜,也很「空」。回來臺灣後,我覺得很煩躁。我對三百個或一百個畫家的展覽會,一點興趣都沒有。

我回來了,碰到的小朋友都不會講臺灣話。你和老爸、老母、阿公、阿嬤講不一樣的語言,這是天大的事情,這等於滅族、滅國,等於你是要滅亡了才會這樣,我們卻覺得很正常。西洋人再怎樣現代、怎樣進步,他們仍有最基本的共同東西。像我回來,很多東西都找不到了,沒有就沒有了,這是奇怪的事,但你們都不會去想。臺灣的善心團體很多,惡毒的事情更多,歷史上很多惡毒的人以善心作門牌,這應該很容易看到,但我們好像都習慣了。

很多東西其實都很簡單,我們在說臺灣,很多都是在講客體,不是在講本體。我碰過約瑟夫・波伊斯(Joseph Beuys, 1921-1986)的經紀人。波伊斯是很現代、很重要的藝術家,他的經紀人要和我做生意,要買我一張作品。我有一陣子畫單色的山,很大張,顏色都滴下來。他要我把山做成三種顏色,我就不幫他做。這方面我也很固執,我有我的看法。你注意看,我的山也是很空。在巴塞隆納展的時候,日本朝日新聞社記者來看我,單色的山很合日本人的口味,因為很乾淨,很簡單。

我畫的圖,大人都看不懂,我是畫給小孩看的。〈3+1=8〉,3+1怎麼等於8?藝術不是數學,3+1=8是在講318,臺灣人〔陳水扁(1950-)〕第一次做總統是在3月18號。我們有許多不正常的地方,我剛剛講的故事都是不正常的事情。追求建國,全世界的歷史,這都是轟轟烈烈、最純粹的事情。全世界只有我們,愛國會被人批評。你若是強調愛國,理論上是要被尊重,但我們的社會卻是不健康、不正常。

離開臺灣這麼久,我那時是嚇到。我都自認為我非常臺灣。但是我回來臺灣休息,接近

戴壁吟　1998　台灣 up　115×88cm　複合媒材　慈林教育
基金會典藏（圖片來源：藝術家授權，邱德興攝影）

戴壁吟　1999　無題　115×90cm　複合媒材、手製紙　阿波
羅畫廊收藏（圖片來源：阿波羅畫廊提供）

戴壁吟　2002　UNlimited　Taiwan　50×65cm　複合媒材
私人收藏（圖片來源：收藏家提供）

戴壁吟　2002　台灣風景　50×65cm　手製紙　私人收藏（圖片
來源：收藏家提供）

戴壁吟　2005　蜂巢　153×190cm　複合媒材　寶島聯播網／
寶島新聲電臺收藏（圖片來源：寶島聯播網／寶島新聲電臺提供）

戴壁吟　2003　台灣人・台灣國　50×65cm　手製紙　私人收
藏（圖片來源：收藏家提供）

【左頁下圖】
戴壁吟　2003　新憲法・新
國家　50×65cm　手製紙
私人收藏（圖片來源：收藏
家提供）

戴壁吟　2004　台灣走出去
300×172cm　手製紙
私人收藏（圖片來源：收藏
家提供）

臺灣之後，我感到臺灣是「客體」而非「主體」。我問你，我愛臺灣，臺灣是主體還是客體？我愛臺灣，臺灣是對象。後來一直轉變，轉變到我就是臺灣，臺灣就是我，我才在陳水扁當選前，創作做出臺灣人站起來這個「臺灣人」的符號。我覺得，我做這個「臺灣人」符號，應該是做的不錯，有時代性跟當代性。我不是轉變的，我很早就這樣了。我用最白話的、最生活的，是一般人的、共通性的，若不能體會就不能體會。我一定要做臺灣人，想要替臺灣人講話，這條路非常困難，也碰到許多問題，但最後臺灣站起來了。所以「臺灣人」是本體不是客體。

賴：請問您與達比埃斯（Antoni Tàpies, 1923-2012）的因緣？他對您的創作有什麼影響？

戴：我展覽會Tàpies會幫我寫介紹文，我差不多有8、9件Tàpies送我的作品，有的很有意思，他畫他住的山和我住的山。我在那裡，也有人要透過我和Tàpies會面。你去看1979年之前與以後Tàpies的作品，你會看到背景是什麼，以及他想表現什麼。臺灣看到的是Tàpies1950、60年左右的一批作品，是從美國來的。這是第一批西洋作家受東方文化影響的作品，一個一個的表達都不相同。Tàpies最欣賞盧修・封塔納（Lucio Fontana, 1899-1968），他用刀在帆布上劃一刀，他在討論空間。便宜的問法就是是非題，這沒有什麼意義，我回答也沒什麼意思。我覺得，你看過後再自己判斷。他們都不知道Tàpies在作什麼，也不知道我在作什麼。我每個階段做的作品都和環境有關。很多文章我都覺得是外行的，問問題的人本身是什麼，本身就看到什麼。

我們的想法不一樣，Tàpies比較忙，他常聽我說故事，我們大都是從生活來的。如果有人說我的畫是禪畫，我就不畫了。最好的禪畫是牧溪（c.1210-c.1270）的水墨畫，他的圖也沒有講什麼，也是空空的。西班牙一位當代藝術家安東尼奧・洛佩斯・加西亞（Antonio López Garcia, 1936-），他很特殊，他都畫室內、室外的風景，他的圖簡單到你不會感覺到它的存在。像馬格利特（René Magritte, 1898-1967），也是用過去的手法表現新的想法，用印象派來畫風景或靜物，來說他的超現實。簡單來說，不是形式，形式不是問題，是在形式以外或形式之內。

賴：老師，您說西方藝術家活在生活中，不是舞臺上，再請問生活與創作的關係是什麼？您怎麼將生活與創作結合？

戴：社會運動是要改變什麼？要面對什麼？真正的社會運動是要改變文化，是一種文化運動，這對藝術家來說應該有很大的發揮空間，但我們都輕視了。社會運動是要改變文化，改變社會的抽象體。西洋人重視什麼，我們似乎都不知道。許多方面，我們比韓國、日本，都差一大截。但是日本人「柴柴的」（呆呆的），所以我說他們坐禪坐到睡著了。我也曾遇過

日本相聲到巴塞隆納表演，他們都拿禪杖，有點像扁擔，厚厚的木頭或竹子，打下去會痛。他們就在那裏跪著被抽打，我覺得可以理解，但太笨了。印度人比較聰明，他們用瑜珈去接近這些。你扭曲你的肉體去發現、去接近你的本我。羅丹（Auguste Rodin, 1840-1917）的雕刻很簡單，他是扭曲身體來產生力，這和禪宗或印度瑜珈是不一樣的表達方法。

我和陳夏雨（1917-2000）很要好，回來時他常來找我，他很想知道雕塑藝術的現代化、世界的現代化。陳夏雨三十年足不出戶，他住在臺中師範旁邊，我若去那裡散步，他會和我出來。我問他：「時鐘kikokiko是什麼意思？」我跟他說，kikokiko是沒在動。時鐘是看一小時、看一整天的，kikokiko這不算在動。我是說，他三十年都不出來都沒在動。我也不知道，我自讀書時代開始，這些老仙，像楊三郎很多朋友來聚餐，都會和我聊天。我跟陳夏雨說，你這樣kikokiko就沒在動，你若出來踢到石頭跌倒了，那就是現代雕刻了。他把自己鎖起來了，像在拜天皇的哲學觀。他的問題是，在不同的時間還是用相同的方法。我說：「你要放得開，看時間而移動」，之後他有比較好。

我會去看有的沒有的書，那時候臺灣開始在變動，世界也會在變遷之前一直跑出新東西。那時候我們出去，可能是想法的錯誤，以前都教你生活要安定之後才畫圖。畫圖的意義、美術的意義是什麼，我們好像都不是很清楚，我覺得從起跑點說會更清楚。什麼是抽象？他們都說沒對象就是抽象。我說，抽象一定要有對象，對象是你的課題，你要through out（淡出），沒對象你要如何抽象，沒對象那是在幻覺啦！抽象一定要有對象，對象是不是會限制空間？它不會客觀地被阻礙，佛家是、禪宗也是。當時臺灣開始流行坐禪，你若在西門町無法坐，去山裡也是無法坐。我住在山裡是流汗流了兩年半，為了蓋一間房子，在那裏搬石頭、砌石頭。在山上，要死是死不了的。沒經過那段生活，我可能會爆炸。我們的學生去那兒，就像紅毛菌，都是一球一球捲縮在一起相互濡沫；倘若有一隻跑出來，離開那團就會乾死。我去的時候，就是自己跑出來，自己面對許多事情。我跟有小孩出去的朋友說，生活就是要面對會危害生命的事，其他的就要放開讓它去。但是他們教小孩都跟我不同，他們都在教如何保護自己，保護到最安全才送小孩出去，那送出去要幹什麼？我們最大的問題在這裡，就是沒發生事情，也就沒有解決問題的能力。這就是他者和本我的區別，你要自己去體會，我們有許多行為並沒有觸碰到本我。你若要用哲學去說這些，只會愈說愈聽不懂。

緬甸開放時，我曾去短期出家。我的創作不是從書本來的，都是從生活來的。我不是否定書籍，那是另外一種東西。我在緬甸出家時住在大公堂，它是一座新古典（New Classic）的倉庫建築，是英國統治時留下來的，地面有窗及半地下室。我和副住持住在一起，我不會講緬甸話。我替小和尚畫肖像，大和尚也要我畫，我都不畫。我去那裏旅行，去參加短期出

戴壁吟　2005　Let Taiwan be Taiwan　115×90cm　複合媒材　私人收藏（圖片來源：吳守哲總編輯，《台灣紙：戴壁吟 1987-2005》，高雄鳥松：正修科技大學藝術中心，2005。）

戴壁吟　2005　點燈節　153×190cm　複合媒材　私人收藏（圖片來源：收藏家提供）

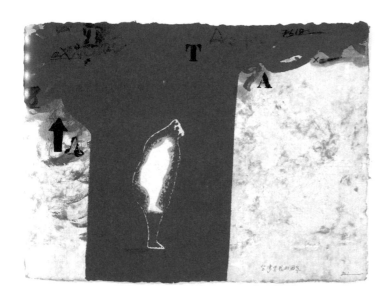

家，因此體會較深。每一次我問住持問題，他都回答說：「*你走路動右腳就右腳，動左腳就左腳*」，那很有意思。你和他們生活在一起就是生活，而我們往往都浪費在知不知道、有字沒字、對不對。

戴壁吟　2005　台灣是我的國家　50×65cm　複合媒材　私人收藏（圖片來源：吳守哲總編輯，《台灣紙：戴壁吟 1987-2005》，高雄鳥松：正修科技大學藝術中心，2005。）

戴壁吟 大事紀

1946	・出生於屏東。 ・屏東初中畢業。之後，唸過臺南長榮高中、東港高中及東大高中，期間受蔡水林、何文杞等老師美術指導。
1967	・入國立藝專美術科就讀。 ・藝專求學時期，接受廖繼春、李梅樹、楊三郎等人指導與鼓勵。
1968	・藝專二年級起，居住於楊三郎永和住家前後四年。
1971	・國立藝專美術科畢業。
1972	・嘉義服完預備軍官役，於嘉義設立「回歸線畫室」。之後將畫室遷至臺北雙城街。
1975	・1月28日-2月2日，於臺北省立博物館首次個展。 ・個展後赴西班牙習藝，足跡遍及鄰近地中海諸國。

1976	· 最初於加泰隆納里爾村作畫。之後遷徙至北部臨地中海的菲格雷斯（Figueres，達利的居住地）深山中。 · 山居時期，除研習禪學以明自性之外，亦與西班牙名畫家達利、米羅等人交遊往來。
1977	· 於巴塞隆納瓦勒斯畫廊與奧洛特畫廊個展。個展時認識達比埃斯，此後兩人常相往來。 · 入選國際米羅素描獎。
1978	· 入巴塞隆納國際壁畫學校及義大利拉分那（Ravenna）國際嵌瓷研究中心研習。 · 於巴塞隆納藏品 R 畫廊個展。 · 與西班牙德拉士畫廊簽約。 · 成為臺北太極畫廊經紀畫家。
1979	· 於沙拉哥沙市亞特內斯畫廊個展、非拉加市藝術 -3 畫廊個展、沙拉曼加儲蓄銀行個展及巴塞隆納十三作坊畫廊舉辦個展。
1980	· 於馬拉加畢卡索畫廊個展。
1981	· 於巴塞隆納 SEN 畫廊個展。
1982	· 於馬德里 SEN 畫廊個展，達比埃斯及多位畫家替他寫序。 · 1982-1994 年，每年於西班牙、義大利、法國及德國重要畫廊、美術館、文化中心及市政廳展出。
1983	· 參加 ARCO（拱）83 馬德里大展。
1984	· 參加 ARCO（拱）84 年馬德里大展。 · 參加希宏美術館、亞斯都利亞美術館、亞維勒市立文化中心聯展。 · 參加瑞士巴塞爾 1984 年聯展（Art Basel）。
1985	· 哥多巴省議會、法國耶娜 ELNE 市政廳（法國南部耶娜 ELNE 修道院）個展。 · 入選臺北第一屆雄獅美術雙年展推薦獎。 · 參加 ARCO（拱）85 年馬德里大展。
1986	· 決定半年停留於西班牙，半年飛回臺灣照顧年邁雙親。 · 臺北雄獅畫廊舉辦「紙藝」個展。
1987	· 參加 ARCO（拱）87 年馬德里大展。
1990	· 參與加泰隆納現代美術、沙曼文化基金會聯展。
1992	· 參加加泰隆納現代美術、法國貝屏娘皇宮聯展。
1995	· 參加臺北國際藝術博覽會主題展聯展。
1996	· 參加臺北國際藝術博覽會主題展——紙的世界聯展。 · 臺北阿波羅畫廊「戴壁吟創作」個展。
1997	· 臺北國際藝術博覽會主題展——「臺灣心象」聯展。
1998	· 臺北國際藝術博覽會主題展——「物質邂逅」聯展。 · 20 年、20 位畫家大展、安普當美術館聯展。
1999	· 臺北國際藝術博覽會主題展——「臺灣站起來」聯展。
2000	· 德國麥耶（Mayen）根諾維華堡——亞洲五人聯展。
2001	· 臺北縣文化局及阿波羅畫廊舉行「紙與戴壁吟對話」展。 · 臺中市文化局舉行戴壁吟「與紙對話」展。
2005	· 4 月 8 日 - 5 月 22 日，於高雄正修科技大學藝術中心舉行「台灣紙——戴壁吟個展」。
2006	· 3 月 1 日 - 4 月 3 日，臺北阿波羅畫廊「韓湘寧、戴壁吟創作展」。
2007	· 11 月，與李明則、李振明、梅丁衍、張炳煌五人，受邀參加臺灣駐日代表處、日本交流協會與《自由時報》等合辦，於東京日本橋「Art Space」之第二屆「臺灣美術現代旗手五人」聯展。
2011	· 5 月 1 日 - 6 月 30 日，臺北阿波羅畫廊「超越・對象——旅居西班牙畫壇雙傑——戴壁吟 & 胡文賢聯展」。
2012	· 臺北阿波羅畫廊「韓湘寧 & 戴壁吟創作展」。
2013	· Art 上海城市藝術博覽會，阿波羅畫廊展位。
2015	· ART FAIR 德國科隆國際藝術博覽會，阿波羅畫廊展位。
2018	· 7 月 7 日 - 8 月 31 日，參加阿波羅畫廊「畫廊四十週年特展系列（三）——寫實意境 × 抽象表現——陳家榮・曾仕猷・戴壁吟・葉竹盛」。
2021	· 10 月 16 日，接受「台灣藝術史研究學會」執行，文化部「臺灣藝術研究」經費補助之「點燈傳藝——戰後至解嚴期間（1945-1987）帶領風潮臺灣美術家之訪談調查研究及出版」團隊訪談。

葉竹盛訪談錄

2021年9月25日，新北市淡水

賴明珠（以下簡稱賴）：葉老師出生於高雄，1967年從雄中畢業，之後北上進入國立藝專就讀。可否先談談對故鄉高雄的記憶？以及之後的創作與高雄，或者說「南方」、「南臺灣」這個地理概念的關係？

葉竹盛（以下簡稱葉）：我的籍貫是澎湖，但我並不是在澎湖出生，而是在高雄，住在壽山山腳下。那時候環境中都是植物、昆蟲、鳥類等，這對我後來的創作蠻有影響。我常常會爬到壽山去玩；下雨時雨水沖刷帶來泥沙，也會有石頭滾下來。小時候玩泥巴，把泥揉成一團，然後丟泥巴，破裂後它會產生形狀，那個圖案跟泥巴的觸感，對我是無形中的影響。小時候沒有玩具，玩的都是取之於自然，例如拿沖刷下來的石塊磨出紋路，這些小時候的遊戲對日後的創作，或許有一些激勵。

高雄的環境非常不好，污染很嚴重。當時臺泥水泥廠，幾乎每天都有落塵，桌上一層灰塵，你在上面畫就像畫沙畫一樣。高雄是一個海港城市，本來應該很漂亮；愛河本也應該很漂亮。但是愛河卻被用來運送木材，木頭浸泡在愛河裡，整個水面感覺就不那麼美，味道也很臭。以前我唸高雄中學時去愛河寫生，常常風沙一吹過來，畫面上都是土灰。高雄有加工出口區，往前鎮那個方向經常有很多大卡車、汽車在路上跑。當時的高雄是一個正在新興的城市，整體環境管控處理的不好，這是我當時對高雄的印象。

賴：所以高雄給您的印象是一個人為汙染嚴重的城市。

葉：這個和我以後探討環境生態有關係。人類為了開發，為了追求物質生活，不斷破壞大自然。大自然會反撲，就產生沙塵暴、土石流之類的。高雄有港口，包括商業港、軍港和漁港，漁港就是旗津。我小時候，旗津就有漁船，漁船最主要的通訊器材是收音機。我們家有一陣子搬到旗津住，我常常看漁民捕魚、修漁網。那時候軍港是管制的，沒辦法進去，後來才慢慢解禁。商港經常在備貨，進口商品。所以高雄很熱鬧，正在興起的狀況啊！我覺得當時的高雄人都很拼命，讓人感覺比較臺客，很熱情、很有活力。雖然說高雄那時的環境不理想，可是從那邊出來，你對它總是有情感。那時候高雄的藝文幾乎等於零，當時只有圖書館有展場。我記得唸雄中時，想要看展覽都得騎腳踏車到台灣新聞報大樓，它靠近愛河，辦公室下面有一個非常小的展示空間。再來就是救國團，救國團在高雄的功能蠻大的，寒暑假

都會舉辦寫生隊或其他活動。

賴：「南臺灣新風格」這個名稱，是誰命名的？有沒有什麼特殊意涵？這個當然是您回國之後的事，我想要知道「南臺灣」這個地理概念是指什麼？

葉：「南臺灣」是以臺灣地理觀念來立說，就是指南部，臺南和高雄都在臺灣的南部。我回國差不多兩、三年後，黃宏德（1956-2022）來找我。他本來是在臺北歷史博物館工作，後來請調回臺南市立文化中心籌備處服務。臺南是文化古城，當時籌備處陳主任希望臺南能在藝術上有一個新面貌。黃宏德曾經在歷史博物館工作，陳主任知道他有一些想法，而黃宏德本身的創作也蠻不錯，所以就找他來籌劃。黃宏德很傷腦筋，臺南市他可以去找人，但是高雄要找誰呢？他問在藝專教過他，當時從西班牙回來的陳世明（1948-）。陳世明說：「葉竹盛是高雄人，你可以去找他啊！」他來找我，說：「我們想要在南部成立一個團體，但是不要用畫會來命名」。因為那時候畫會太普遍了，所以他不想用畫會。他說，你是高雄人，高雄就由你來找，臺南由他負責找。找完成員後，就開始想要有個名稱，因為我們是臺南和高雄人，所以就用「南臺灣」；藝術的表現要有特質，所以就叫做「新風格」，「南臺灣新風格」就是這樣來的。有別於一般臺南和高雄的藝術家，他們的表現比較傳統，大都是印象派畫風。我們彼此都不是很認識，表現的風格也不是很清楚，但是組合起來後，第一年聚會討論後，慢慢就溝通出一些思維。黃宏德認為，我們不要為展覽而展覽，平常也要有交流。剛開始一個月聚會一次，後來改成一季聚會一次。聚會的時候，就帶草圖來討論，或者進行一些論述，剛開始就是這樣。「南臺灣新風格」成立後，首展是在臺南市立文化中心。臺南人雖然是有文化，但接觸的都是比較傳統的。我們第一次展的時候，文化中心的人員，他們在第一線接觸觀眾，觀眾反應說：「哎呀！看不懂啦」、「感覺東湊西湊，不像習慣看的傳統畫」。吊在牆面的，就是很清楚；但擺在地上的、吊起來得，觀眾看的是一頭霧水。文化中心跟我們溝通，希望能夠寫一些註解。經過討論後，我們認為這樣會限制觀眾的想法，因為藝術家有那樣的生活經驗，有那樣的感受，但是觀眾並沒有具備這樣的條件。你用文字註解，觀眾只是用文字去了解，他對畫和他之間的關聯性，實際上無法真正的溝通。我說，他們看到什麼就是什麼，剛開始一次看不懂，兩次看不懂，慢慢地看，累積一些想法，就會有成長。我說，一下

子給他很多東西，就是讓他自己從生活經驗累積或反省，這樣他才會有真實的經驗。那時主任也是勉為其難，因為他要面對觀眾，要面對他的市民。所以他說：「不然你就用一個大概的說明，不要寫得鉅細靡遺」。其實用語言表達，很難把一個作品所涵蓋的面向都包含進去。但是沒辦法，最後我們只寫一個大綱，其他就讓它自由發展。

賴：所以這個「南臺灣」的意涵，主要是因為參與的成員是臺南和高雄人。那麼你們會不會刻意去表現南臺灣的自然環境、地理環境、人文特質，那時候有沒有討論到這樣的問題？

葉：沒有。因為我們都認為你出自於那裡，多多少少會有一些感染，一些影響，不太可能沒有。但是你要特地用一個框架框住他，反而在創作上會限制他的表現方式。所以當時我們並沒有這樣，但是仍然可以看出大家的作品都有一種共通的特質。也就是說，不管我是再利用自然的廢棄物，或是他們用其他方式來表現，畫作所呈現的是形而上、或精神層面，都帶有比較詩意、或禪的意涵在裡面。我不曉得賴老師看的是不是這樣？

賴：詩的或是禪的，比較會讓人聯想到中國文化或是文人畫的表現。禪宗的表現特質，比較難讓人想到臺灣南方。像黃宏德可能因為受陳世明老師影響，所以比較走抽象藝術的表現；其他成員也都比較傾向材質、抽象或裝置的形式風格，整體來說，是屬於抽象思維面貌。所謂形而上的表現，跟你們想強調的「南臺灣」地域特質，可能就不一樣了。

葉：因為要這樣，大家都反對，我們不喜歡用具像的命題來約束別人。我們會彼此尊重個別的創作，以及自由的發展空間。你這樣限制時，他可能在創作上會覺得有障礙。就是說，我明明感覺是這樣，但為了應付或迎合一個命題，我就要變成、做成那樣，就會失去「真」和「善」的創作原意。

賴：剛剛提到您參加過救國團，主要是因為朱沉冬（1933-1990）來南部發展，他本來在北部。

葉：對。他是從中國過來的，那時候他們那一群人都是，大部分都在北部，在南部的好像只有他。

賴：所以他是1960年代晚期到南部發展，在救國團服務，成立暑期寫生隊。那時候他怎麼會找您呢？那時候您還在藝專唸書嘛！

葉：我還在藝專唸書，利用暑假回去高雄。當時南部去北部唸藝術學校的人很少，他希望找一些跟藝術有關的人，他主動來找我。那時候我的同學，一個叫蘇瑞鵬，一個叫吳光禹。吳光禹是文大畢業的，後來在高雄雄商教書，我跟蘇瑞鵬唸藝專，我們三個人都是高雄中學畢業的。

賴：所以你們三個都去暑期寫生隊教？

葉：沒有，只有我。那時候也是一種巧合，他來找我，我就說好。暑假回高雄，我就去帶隊，多少都會帶到雄中的學弟，像許自貴（1956-）、蘇志徹（1955-），都參加過暑期寫生隊。

賴：朱沉冬對您有沒有影響？

葉：他對我的影響是在詩方面。他有很多詩人朋友，像羅門（1928-2017）、瘂弦（1932-）、余光中（1928-2017）；畫家會寫詩的，則有莊喆（1934-）。他跟莊喆蠻熟的，他會畫畫可能就是因為莊喆。他在高雄很寂寞，畫抽象畫沒有人看啊！他就找我看他的作品，我們會互相討論。他寫詩，而且是受莊喆概念的啟發。莊喆對中國文化相當執著，所以朱沉冬會使用宣紙、棉紙來畫。他把油彩畫在宣紙、棉紙上，過一段時間紙就脆化了。還有，油會滲透、會變化，他的作品會變黃，變成另外一種色彩，帶有一些偶發性效果。莊喆有很多潑灑技法，當然他並非完全學莊喆，只是說有受到啟發。之後，他開始很認真地畫。早期大部分畫在宣紙、棉紙上，後來才畫在畫布上。後來接觸到壓克力顏料，就開始用壓克力顏料畫在畫布上。

賴：所以您抽象形式的畫有受朱沉冬影響嗎？因為在學校裡多數老師都屬於印象派風格。

葉：其實我藝專畢業的時候並沒有畫抽象畫，那時候比較接近一些材質。去西班牙之後，才慢慢地體悟到繪畫的表現形式。會出國留學，也是因為覺得當時臺灣主流繪畫都只停留在印象派，其他的好像很少看到。我有很大的質疑，也對自己在藝術上的追求覺得不滿，不滿意這樣的環境，一直在那邊掙扎，找不到出路，後來才決定去西班牙。

賴國生：老師求學的年代，那時差不多剛好是五月與東方畫會興起的年代，那時您怎麼看五月與東方這群畫家呢？

葉：五月、東方其實對臺灣並沒有很大的影響。他們大部分都到國外去了，比較少留在臺灣耕耘。只是說他們有一個展覽，有這樣的一個呈現。所以說五月、東方，倒不如說李仲生（1912-1984）對臺灣的影響比較大。因為李仲生帶動師大美術系，當時師大的教學比較一貫的、一定系統的。很多師範大學的學生都想走出來，因為大部分都是畫具象、印象派的畫。那時只有彰化李仲生畫抽象畫，很多師大學生都跑去彰化找他，像曲德義（1952-）是師大畢業的，後來到北藝大教書，他就是李仲生的學生。像南部的黃步青（1948-），也是去彰化員林找李仲生，他太太李錦繡（1953-2003）也是。所以我覺得，李仲生對那時候的師大學生比較有影響，藝專的部分就比較少。藝專的有程延平（1951-）、陳幸婉（1951-2004），他們兩個有去跟他學，還有吳梅嵩（1955-）。所以我倒覺得李仲生的影響最大。

賴：您在藝專的時候，五月畫會、東方畫會已經沒有在畫壇裡面有團體活動，主要成員都已經出國了是不是？

葉：大部分都出國了。那時候臺灣的展覽真的很少，比較不容易看到。

賴：那你們在藝專時有沒有聽過劉國松（1932-）？

葉：有，也有看過他的作品，就是畫月亮啊！月亮、登陸月球那些作品啊！但是他們以團體呈現的作品，比較沒有看到。像五月畫會是以師大為主，師大畢業的前幾名才有資格申請進去，像陳景容老師就有進去啊！因為當時資訊不發達，所以很難看見他們的作品。實際上我們很少受劉國松的影響，只有聽說過他。在我們求學的階段，非常重要的學習是同儕之間互相觀摩、批評、討論作品，是這樣的方式。

賴：那唸藝專西畫組時，雖然多數老師比較是具象跟印象派的風格，有那些老師，您的印象比較深刻？

葉：李澤藩（1907-1989）老師我比較有印象。李老師在藝專兼課，教我們第一屆。剛從日本回來的陳景容（1934-）老師，他很用功、很認真，會想把所學的都教給你，我覺得從他那邊學習到嚴謹的態度。從李澤藩老師，則學到如何閱讀學生作品，分析學生，了解學生。後來我到北藝大上課時，我會從看學生作品，去分析他的繪畫過程、思緒起伏狀態，以及他現在面臨什麼樣的困境，會從這些角度去分析。所以我很佩服李澤藩老師，因為他從你的繪畫表現，看到你的內在精神。在作品裡面你有話想說，可是可能還說不出來，他可以透視你這一點，然後跟你解剖你的問題。楊三郎（1907-1995）老師呢？他教我們感受他的用色、運筆的不一樣。他用的原料都很好，色彩都很漂亮。我們問他，老師你的跟我們的顏色怎麼差那麼多呢？他說，這一條紅的顏色是在法國買的。就是說，其實原料的好壞跟你所呈現的色彩效果會差很大。楊三郎很開朗，他的畫感覺很有氣勢，不會說小韻小筆的。洪瑞麟（1912-1996）老師我也蠻欣賞的，他都去金瓜石、九份畫礦工。在礦坑裡面，他要怎麼畫？他用照相機的底片盒，裡面塞棉花，然後灌墨水，這樣它才不會滴出來。然後他加一點水，因為都是墨汁可能成為焦墨，畫起來會比較澀，他就拿一支筆去沾。所以他攜帶的工具材料很輕便，小小的一本速寫簿，然後在上面畫。我覺得每個老師特質不一樣，我們在學校裡學的是他們的精神、作法和態度。當時老師們比較沒什麼論述，也沒有所謂的繪畫中心思想。大部分都從一個外在，然後用視覺去表現，用心地將個人的情感注入到畫裡。

賴：你是藝專一畢業就去西班牙？

葉：沒有。我先打拼了三年，當完兵，在學校教書，存了一些錢才出去。

林以珞（以下簡稱林）：請問您在藝專時，吳耀忠（1937-1987）還在裡面當助教嗎？他被抓了，這樣子的事情對你們在追求藝術這條路上有什麼打擊？

葉：他好像第一年當助教，還沒結束我們就看不到他了。我第一年進去時，那時就是所謂白色恐怖時期。

賴：直到唸完都沒有看到他嗎？

葉：對，藝專有幾個都被抓了。

賴：不是只有吳耀忠，還有那些老師？

葉：呃！我忘記了。

賴：所以吳耀忠在你們這些學生心目中，算是傳奇人物嗎？

葉：傳奇人物啊！因為那時候好像是藝專的視傳，還是廣播電視科老師的問題，然後牽扯到和美術系都有關係。那時候我剛進去，第一年註冊時還有看到他，後來聽同學說，他不見了。那時候我們都很好奇，為什麼不見了？

賴：藝專畢業三年後去西班牙，為什麼選擇去西班牙，老師推薦的，還是學長提議的？

葉：對，那時候剛好有一個學長去西班牙。他是雕塑組的，叫做任兆明（1944-）。有一次他回來介紹西班牙學習的情況，那時候他是用宗教的名義出去的，他是天主教信徒。畢業後，他回來藝專教雕塑。那時候我們也沒有任何資訊，不曉得西班牙可以學習什麼？但是世界知名藝術家，畢卡索、達利、米羅，我就是衝著這三個人，決定去西班牙。當時我要衡量自己的財力啊！如果去法國，生活費比較高，西班牙聽說學費很便宜，民族性也比較熱情，不會排外，因為這些原因我選擇去西班牙。飛到香港要轉機時，我差一點想要回來，就是有一種不安的感覺。在香港機場逛商場時，看到Nikon單眼照相機很喜歡，就花了600多塊美金買了一臺，最後身上只剩下300多塊。所以一下飛機我真的很緊張，到底要去那裡生活啊！有了那臺相機，也讓我後來在西班牙有工作機會。下飛機後，我先去西班牙臺灣學生中心，在那邊暫住一個禮拜。還好那時候我有申請到曉星書院的獎學金，所以雖然剩下300多塊，還可以住在曉星書院。

賴：曉星書院是什麼性質？

葉：它是幫助留學生的，但並不是無償幫助，申請時得繳一點費用，我在那邊吃住了一年。早期時，大部分留學生都會去申請，是天主教辦的。

賴：您是1974年到西班牙嗎？因為你進聖費南多（San Fernando）皇家藝術學院唸書是1975到1979年。

葉：嗯。大約是1974年。

賴：您進到聖費南多藝術學院學習的情形可以大概講一下嗎？

葉：馬德里聖費南多藝術學院不像臺灣的北藝大，北藝大有音樂、美術、舞蹈、影劇等。但是，西班牙皇家藝術學院呢，它就是繪畫學校，有平面的跟立體的，只有這樣。它並不是綜合性的，所以它的空間都應用在這方面。它的學制，剛開始第一年叫做預備班，你進

去的時候就是有一個預備班。預備班的學生，就是什麼都要學，包括素描、油畫、雕塑都要學。在臺灣術科通常一個禮拜一次，比如素描就是一個禮拜畫一次。但是在西班牙是每天，從禮拜一到禮拜五，都在同一時間，一張作品都要花一個月來畫。我覺得我能夠適應西班牙，就是因為陳景容老師教我們素描，一般學校素描都是畫4個小時或8個小時就結束了。陳老師教我們畫MBM素描，是日本素描紙，很耐磨，他要求我們畫將近一個月時間。同學們通常畫到第二個禮拜時，都不曉得要怎麼畫下去。因為那時候就是一個瓶頸，你要怎麼去突破呢？沒辦法像剛開始那樣一直都在畫，最後就變成閱讀，我也是在那個時候養成閱讀。什麼叫做閱讀，不斷地看你的作品，不斷地去尋找、思索和內化，這個深深影響我後來的創作。在西班牙的時候，畫兩個禮拜，覺得說已經完成了。但是你再稍微突破一點的時候，整個畫面就完全不一樣。這是一個很難的關卡，那個時候你就是要花時間，下筆的時間比較少，看的時間、思考的時間比較多。其實我在那邊的養成教育，也是藝專時期陳老師給我的養成教育。

賴：第一年是預備，那第二年呢？

葉：加起來有五年，加上那個預備，總共是五年。

賴：所以預備班一年，後面四年就是正式大學部？

葉：對。也就是說，有繪畫、雕塑、版畫和壁畫。

賴：我看資料裡面，怎麼會說您是1975年進皇家藝術學院，然後1977年拿到學位，好像您只唸了兩年？

葉：對呀，因為我是越級啊！就是申請學校時會看臺灣畢業的文憑和成績，要看運氣，每個人狀況不一樣。像我的申請文件先送他們的教育部，再轉送到馬大，他們對我們的學制也不太了解，剛好我有一個同學也是唸馬大，他們就問他那一科是那一科，結果一比對，我就只需唸兩年。

賴：所以就是有些學分抵掉了，您實際上只唸兩年。

葉：對呀。如果你像西班牙人一樣考進去，就要唸五年。但是，臺灣有人只唸三年，所以都不一樣。陳世明、李光裕（1954-）都是唸這所學校，他們唸幾年我就不知道。

賴：那您1977年拿到學位後，還持續留在西班牙大概有五年，那五年的時間您主要的活動是什麼？

葉：我是希望不是唸完就回來，因為都待在學校，你對西班牙的文化、風俗民情並不很了解。但是要留下來，……為了生活及多了解西班牙，你不可能都沒有收入啊！所以要完全靠自己。我就開一部車子，配合他們的節慶去了解西班牙文化。每個地方都不一樣，我總

共跑了五年。

賴：您剛剛有提到在香港時買了一臺相機，你如何靠那臺相機維生？

葉：當時西班牙有一個華僑，他在那邊專作觀光客生意。觀光客和旅館有關係，旅遊團來這邊住，我就幫他們拍照啊！因為工作時間很短，所以沒有影響我的上課。因為西班牙著名的是瓷盤，陶瓷盤上會有西班牙特色圖案，比如說鬥牛、城堡等事先印在瓷盤上，瓷盤中間就把我拍的客人照片顯影上去，用藥水直接把影像印在盤子上。在馬德里，它就會印馬德里紀念的字樣，表示來這邊玩過。

賴：所以後來五年的流浪之旅您也做這樣的工作嗎？

葉：那就不一樣。因為你想要到各地去了解，所以就開始賣一些比較有特色的臺灣東西。他們的「菲莉亞」（Filia節慶），各個地方都有不同的節慶，你去的時候就可以順便了解他們的地方文化和風景。後來那幾年，我在西班牙走得比較多，累積了一些資料，回臺以後就變成創作元素。

賴：西班牙的美術館、博物館也有去嗎？

葉：有啊！像我去關卡（Cuenca）著名的抽象美術館（Museo de Arte Abstracto Espanol），它蓋在關卡的山巖峭壁上，是一座很特殊的白色建築。

賴：西班牙最著名藝術家畢卡索、米羅、達利的博物館有去嗎？

葉：有，像畢卡索、米羅的博物館在巴塞隆納，達比埃斯也在巴塞隆納的菲格雷斯（Figueres），就是在巴塞隆納上面一點，戴壁吟待過那個城市。

賴：那歐洲其他的國家有沒有去？

葉：英法都有去。德國我回來後再去，去看德國文件大展及義大利威尼斯雙年展。

賴：那馬德里藝術學院有沒有畢業展，有畢業展的作品嗎？

葉：他們沒有畢業展。畢業製作要拿好幾件，而且要打成績，很多老師都會來看。我覺得西班牙的學習環境不錯，學校布置了好幾個場景，這些場景都跟歷史或社會有關，學生可以自己選擇有生活經驗感覺的場景。布置場景的道具平時放在收藏室，要佈置時就找工人來幫忙搬，學生也會參與並協助打燈。所以要畫的時候，因為你有參與，就會有情緒跟情感在裏面。

賴：那時候的畢業製作作品，你有沒有拍照？

葉：沒有啦！那時候包括吳炫三（1942-）也有一張很大的作品，一直擺在學校沒有帶走。

賴：1982年您回來臺灣，在高雄設大葉畫室，同時也在學校教書，可不可以談一下當時您如何把國外學的，透過教育傳承給年輕一輩藝術家？

1974年葉竹盛出國前，於第一屆心象畫展作品前留影。（圖片來源：葉竹盛提供）

葉：因為我們曾經在臺灣學過，所以對臺灣的學制、教學方式，以及學生的問題狀況都蠻清楚的。從國外回來時，我很想把國外學習的直接植入在教學裡；但因為民情、設備不一樣，不是你想要改變就可以轉換。當時我進入藝專、東方工專、臺南家專這些學校，學生的學習、養成狀況都一樣，對繪畫的觀看和描寫，也都是比較固定的。我會提出一些問題，就是說，其實在繪畫的表現上並沒有標準答案。當時希望他們能突破固有的觀看角度跟美感，因為藝術的表現是多樣性的。這個觀念我是在雄中時，受羅清雲（1934-1995）老師影響。以前在雄中美術社時，他帶我們到外面寫生，同樣的場景他會畫三種不同的景給我們看。當時覺得好像只是形式不同而已，後來自己從事教學，才慢慢體會到，不同的表現不是只改變形式而已，而是需要投入你的觀看和感受，才能有真正感動人的作品。繪畫要有虛、實，要讓它有呼吸，而不是把它畫得很完整。畫並不是完整才好，要有殘缺或變化，太圓滿，人就無法思考，會被定住了。所以我會告訴學生「**結構、解構、再構**」，當然解構並不是要破壞，你一個步驟，一個步驟，就會發現很多造形的改變，從具象變成半具象，再變成抽象。當你解構完後，你會有另外的想法，再構時，也不是把它還原，而是把它變成另一種造形，另一種表現。所以我常跟學生講，繪畫的三部曲：結構、解構、再構，那也是所有繪畫形式裡可以觀看到的一種呈現。

賴：所以這一類的概念，您剛剛提到虛跟實，殘缺跟美滿，還有這種結構、解構、再構的概念，是西班牙老師給您的啟發嗎？

葉：是我回臺灣後的體會。畫畫時我都希望從名家裡去尋找，他的作品為什麼會讓我感動？他的重點在那裡？我會去閱讀，從閱讀裡發現，很多藝術家，比如林布蘭特（Rembrandt van Rijn, 1606-1669），他的畫大部分是古典技法的拼組，可是在某個地方它就有肌理。他的畫和同時期藝術家的呈現完全不一樣，他在一個視覺、觸覺和溫度上會有差異，我覺得是這樣的。

賴：這種比較屬於抽象的理念，在皇家藝術學院可能帶到的比較少，那是不是跟Tàpies比較有關係？您跟Tàpies的接觸可以跟我們講一下嗎？

葉：其實我並沒有接觸到Tàpies本人。我只是從他的作品、影片，感覺他很像有東方道

家、無為而治的精神，他的畫並不「著相」。就是説，他不是刻意的，他是隨機、隨緣的。他對周邊環境的呈現，是有所感動才去表現。比如説，他在一些材質的應用，西班牙人很喜歡喝酒，酒會裝箱搬運，箱子底下有厚紙板的墊子，當你打開箱子，拿起酒來，發現厚紙板上有痕跡。這個痕跡是酒瓶壓印的痕跡，可是它不是通通都很清楚，有一種虛實變化，再加上厚紙板的質感，Tàpies會去體會那種質感的感覺。但是一般人，很難接受這樣可以變成作品。他只是在上面簽名，他什麼都沒有做。這個讓我發現，其實美是存在你我的周邊，你發現它，它就變成你的養分。你如果覺得它有意義，它就可以代表你。所以我在應用材質的時候，也盡量還原材質的原貌，不希望加工太多。加工就無意義了，加工就變成你只是把它當作基底處理而已。所以我常常會説，材質本身具有它的生命，或者是生活的軌跡。我有時候也會運用材質，作為我的創作語彙，作為結合的元素。

賴：Tàpies的創作概念，您大概是什麼時候接觸到的？

葉：我剛去西班牙的時候，看過很多展覽，比如畢卡索的回顧展美術館及畫廊都有，從繪畫、油畫、陶瓷及版畫都有。Tàpies是在一個特別的美術館看到的，當時很感動，覺得他的創作很放的開，沒有固定要怎樣做，虛實之間掌握地

1982年葉竹盛自西班牙返臺，隔年（1983）於高雄朝雅畫廊舉行第一次個展。王廷俊於《台灣新聞》撰寫〈調出時空焦距的葉竹盛〉之評介。（圖片來源：葉竹盛提供）

很自在。比如説有一部影片，放映他在工作室床上睡覺，然後起床，窗外射進陽光照射在他身上，然後投影在地上。他看著地上的光影，有了感覺就去畫。西班牙早晚溫差很大，他常常要穿襪子，襪子就跟他的生活經驗自然地結合起來。他作品裡的襪子，是實體的襪子貼上去的。所以説，Tàpies的創作可能來自於一種偶發，不一定是精心的思考和設計，而是生活經驗的累積。

秩序／非秩序是我的中心思想，藝專畢業後我一直非常困擾，認為繪畫應該是藝術家的語言、思維的表現。但是我的語言，我的思維是什麼？當時這些疑問只是表面形式的呈現，還沒找到我的中心思想。後來在臺灣、西班牙兩地文化的折衝下，才讓我找到自信。回到臺灣後，看到河流、下雨、風災、颱風、土石流的情形，使我開始關注環境生態的議題。到了這個階段，我則覺得繪畫應該要跟生活、呼吸結合在一起。它不是被動、被分離的，它是我生活的一部分。我來工作室不是要畫畫，而是來這邊生活。當下我有一種感覺，就自然地去畫、去呈現。這是我後來的體驗，覺得不必像年輕時那樣先設定議題，比如説環境生態、秩序／非秩序等，我已不再自我設限了。

賴：回國初期的作品還在嗎？

葉：1982年在李朝進（1941-）的朝雅畫廊展覽，但這些作品在關渡那場火災全燒掉了。

賴：收藏家有收藏您早期的作品嗎？臺灣軸承老闆也沒有嗎？

葉：這個是回國初期畫的，那時候有把西班牙印象做一些表現。這個展覽完了，之後就不再畫這類型的作品，就只剩剛剛你看到的圖片而已。

賴：剛剛看的，除了具象的人物畫像之外，也是有比較抽象的，或用實物拼貼的對嗎？這個後期還是有作，像後來南臺灣新風格展好像就有這類型的東西。

葉：對，材質的有，也有用轉印手法，用甲苯去擦拭雜誌，讓上面的圖象轉印到畫上。所以1982、83年之後，從84年就開始用複合媒材創作「環境生態」系列。

賴：印刷品用甲苯去轉印的手法，當時候國外是不是很流行？

葉：國外喔？我不是很清楚，好像羅森伯格（Robert Rauschenberg, 1925-2008）有用，你看到的可能是羅森伯格的，他常會先用版畫做底層，印完之後再加手繪。

賴：那您的轉印是有受羅森伯格的影響嗎？

葉：可能也有，我覺得這樣的技法可以呈現西班牙吉普賽文化的感覺，用畫的可能很難表現出來。轉印再加上很多集錦的手法，比較能夠表現西班牙吉普賽人的文化樣態。

賴：1984年你參加林壽宇（1933-2011）他們在春之藝廊辦的空間藝術展，我記得您有提過，是因為莊普（1947-）的關係對嗎？

葉：在西班牙莊普是我的二房東，我們很熟。我的風格和他不一樣，他屬於理性、幽默的，我比較感性、比較嚴肅。是他邀請我一起參與，共同探討所謂空間問題。林壽宇希望不是用傳統方式表現，而是用各種不同的媒材作表現，當時臺灣藝術家比較沒有這樣的想法和理念。畫廊騰出20幾天給參展藝術家布展，我們剛開始先討論整個空間的問題，要怎樣利用空間？你要在那一個地方？選擇完後就在裡面創作，最後還要整合出讓大家作品都不一樣。一個展覽空間，觀眾怎麼進來？進來要怎麼閱讀？這個是很重要的。所以林壽宇做了兩件作品，一個在玄關，一個在裡面，都是用繩子，用極限藝

1984年春之藝廊「異度空間」展時，藝術家們在現場討論。左起葉竹盛、胡坤榮、裴在美、莊普；右三林壽宇。（圖片來源：葉竹盛提供）

葉竹盛　1984　異度空間　鐵絲網（圖片來源：葉竹盛提供）

術的方式表現。每個人都用不一樣的材質，也有人用色彩探討空間，都在那個空間做佈置。

我選擇用鐵絲網，鐵絲網有粗目、有細目，鐵絲網和我的童年經驗有關。我小時候住在壽山山腳下，家裡門窗都會裝紗窗、紗網。那時候的紗網是塑膠的，後來才有鐵絲網。我透過鐵絲網看外面，有眩光，無法看地很清楚，光線透過鐵絲網照射進來，會產生一些方向，形狀也會變化。比如說線條本來是垂直交叉的，看久了它就變成不一樣的結合，空間有被扭曲、改變的感覺，這是我幼年時的經驗。春之藝廊在地下室，只有投射燈，我用裝置手法，有些擺在地上，有些立起來，擺在地上的是曲面的網。

賴：「南臺灣新風格」的緣起是什麼？剛剛您提到黃宏德、洪根深（1946-）、楊文

1985 年葉竹盛第二次個展「抽象・物象」，1985 年 7 月 6 日的《民生報》，刊載〈幾何圖畫・見真情——葉竹盛・不落俗套〉報導一文。（圖片來源：葉竹盛提供）

霓（1946-）等人，你們普遍都進行材質的實驗，而且也強調創作要和日常生活關連，要跟日常生活對話。這樣的概念是大家共有的？是一開始就有，還是慢慢地討論出來的？

葉：其實早期大家就有這樣的表現特質，並不是後來協調出來的。所謂「新風格」，我們想有別於傳統的呈現方式，就會在地板、天花板上做裝置。

林：南臺灣新風格的展覽跟畫冊，都是臺南市立文化中心在支持，這在地方上還蠻難得的，因為當時的環境並沒有那麼了解當代藝術和前衛藝術。所以文化中心可以支持這麼多檔展出，背後一定有一個比較關鍵性的人物或重要推手吧？

葉：就是陳主任啊！陳主任想要讓臺南有別於一般的藝術表現。再來就是黃宏德。

賴：黃宏德好像辦完第一屆就離開文化中心了？

葉：但是他跟裡面的工作人員相處地很好，所以只要我們辦展覽，他們都會全力以赴。

賴：南臺灣新風格的作品，也因為那一次火災都不在了嗎？

葉：是有圖片啦！但大部分都被美術館收藏了，像國美館、北美館都有典藏我的那些複合媒材作品。

賴：你第一屆作品〈機能轉移〉，那一件還在嗎？

葉：在臺南市立文化中心，這是我唯一一件立體作品。

賴：〈機能轉移〉想表達什麼？

葉：在創作這一件作品之前，我剛從西班牙回來，在高雄大葉畫室教滾動畫會學生畫畫。〈機能轉移〉是在探索線條的表情。線條有感性和理性的，感性的線條，是比較激昂或比較抒情的情況下所表現的線條，或是無意識、下意識表現的線條。像這個，我就用五根木頭來表現不同的線條表情。〈機能轉移〉的先前作業，我發給滾動畫會學生紙張，叫他們畫感性

的、理性的,或是感性裡面有無意識的、下意識的線條。他們畫完之後,我把它們組合成一張平面的、大的作品。我自己以木柱來做,把那些不一樣表情的線條畫在上面做呼應,就是創造出一個機能的轉換。因為是立體的,所以不同的排列就會產生不同的感覺。我在阿普畫廊也有一個裝置作品,是用報紙、粉末、木炭等來表現。

葉竹盛　1987　資訊的時代　依場地定尺寸　複合媒材(圖片來源:葉竹盛提供)

賴:好像油畫有時候也會用粉末,而且粉末是從西班牙帶回來的。什麼情況下會用色粉呢?

葉:我要表現一些觸感的時候,我會用色粉,粉末會依亞麻仁油的多寡調配,如果油少一點就會比較黏稠,它的touch、肌理就會比較明顯。

葉竹盛　1991　再生　直徑200　複合媒材(圖片來源:葉竹盛提供)

賴:老師剛回國參加異度空間、南臺灣新風格展,幾乎都是以裝置手法創作,可是後來又回到平面創作。您大約何時從三度又回到二度空間的創作?

葉:這個跟空間、時間都有關係。我覺得藝術家是隨著生活、環境在變。我的表現形式不會固定化,會隨著生活、空間做改變。像我的那些裝置作品,現在都找不到了。其實它們在保存上有難度,空間存放很困難。因為空間的問題,你的思維就會改變,就會用不同的表達形式來表現。像環境生態的問題,如果都用裝置手法,可能表現的數量有限,也會有侷限。但是你用平面的方式,意念、想法很多,就可以做很多變化和表達。剛回國時,因為年輕就想要實驗跟嘗試。當時面對環境的衝擊,當時大部分都用複合媒材,自然而然會就地取材、取之於自然。後來因為在學校教書,還有儲藏空間的關係,就慢慢改變了。也可能是因為展覽空間不一樣了,以前大都是在公家空間展示,後來改成在畫廊,畫廊不太可能讓你做這些東西嘛!譬如2001年在華山的「瀚海新符象」展,那時候華山比較破舊,本身場域性很

葉竹盛　1983　秩序與非秩序　91×122（×2）cm　墨水、石膏、蠟筆、壓克力彩　高雄市立美術館典藏（圖片來源：葉竹盛提供）

葉竹盛　1988　作品 II　120×240cm　鉛筆、壓克力彩、稻草、石膏（圖片來源：葉竹盛提供）

葉竹盛　1986　機能轉移　10×10×240cm（×5）　水墨、木材
臺南市政府文化局典藏（圖片來源：臺南市政府文化局提供）

葉竹盛　1988・秩序非秩序　120×110cm　複合媒材（圖片來源：葉竹盛提供）

葉竹盛　1992　虛・實　91×72.5cm　油彩、畫布（圖片來源：葉竹盛提供）

葉竹盛　1993　文化・種子　162×130cm　壓克力彩、油彩、畫布　私人收藏（圖片來源：葉竹盛提供）

葉竹盛　1997　理想・實現　91×72.5cm　油彩、壓克力彩、畫布（圖片來源：葉竹盛提供）

強，如果用平面的東西很容易被空間吃掉，就不容易呈現出來。當時我先去看那個空間給我的感覺，思考要怎樣呈現，最後就決定做裝置。所以藝術家的創作應該要看空間，更要看你想呈現什麼來做決定。我並沒有給自己設限，包括創作的議題也是。

賴：1991年您在高雄阿普畫廊有一檔展覽叫「從逃避到批判」，這個主題有什麼意涵？逃避是逃避什麼？批判又是批判什麼？

葉：其實那時候也是一種衝擊的反應，就是說對臺灣社會環境現象，人的心理矛盾現象。我常常反思媒體批評、雜誌報導是真實的嗎？有時候我會懷疑，就開始批判。那逃避呢？有些事實本來就存在，可是你不相信它，你還是要斟酌，要抱持另一個觀點，但是你的觀點並沒有依據，這是一種非常荒謬扭曲的社會現象。

賴：那一檔次的展覽，是三度還是二度空間？

葉：都有。但1991年在阿普的裝置作品都不在了。

賴：藝文界稱您是「最早探討生態環境議題」的藝術家。這個議題您大概什麼時候開始探討？

葉：我剛才有講過，從朝雅畫廊展之後就開始做複合媒材。

賴：所以是更早囉！1983年就開始了。環境生態議題在國外也蠻普遍的，蠻多藝術家會運用藝術作為媒介來探討，您知道有那些人？

葉：義大利「貧窮藝術」（Arte povera）最早開始探討這一類議題，但是他們不用環境生態的命題，而是用「貧窮藝術」、「材質藝術」（Material Art）之類的名稱。

賴：1992年這件〈虛與實〉，是不是也是在表現環境藝術生態的概念？

葉：「虛」代表大自然環境被人為所破壞；「實」代表人類要追求的生活品質。平面色塊代表人為所產生的一些建築物的硬體空間，把環境給切割了。這個比較不確定的「虛」，不是很具體的部分，代表自然環境。環境被破壞之後它會產生變化，紅色的、硬邊的色塊，代表人為建築。自然環境因人類不斷地開發，建物很難在短時間內消失，自然就被建物的存在所切割。自然會產生變化，比如生態、生物消失了，植物也減少了。除了這些變數之外，氣候也是變數。所以後面給人山雨欲來風滿樓的感覺。平面的色塊感覺很近，但是後面部分並不是那麼安靜，有一種鼓動的感覺。所以這裡面有虛實的對照，我用筆觸、筆調帶出虛的部分，它會有蠢蠢欲動的動感，但它並不是很有量感的，色塊就比較有量感。通常我都會用二元的方式，做視覺性的論述。

賴：您的抽象作品運用很多符號，例如「種子」系列，您選擇松樹和真柏的種子來表現。「種子」系列要探討的必定和自然界、人有關聯，您能舉實際的例子，解釋「種子」系列

想要表達的理念嗎？

葉：我作品裡的種子大部分是松柏，因為松柏種子的造型比較特殊明顯。像松果還沒成熟時，果實是鱗狀的，沒有張開，種子則埋藏在裡面。成熟張開時，種子就像蒲公英，風一吹種子就隨風四飄。柏樹的種子比較特殊，造型有性象徵的意涵。我有一件作品要去中國展覽，結果被退件，他們說有性暗示不能展。我的「種子」系列是生命的象徵，所有生物、植物都有種子，人的種子是精跟卵的胚胎，它是一個生命。我把這些轉化為符號敘述宿命論，例如松柏種子掉落在不同地方，就有不一樣的命運。人也是這樣，各有不同的發展，有好、有壞。我想講的是，你就做好你的發展，上路後總是各有不同的狀況，人的生命雖然無法選擇，但你可以提升自己的能力，我用種子來表現這種感覺。我為什麼選擇松柏種子作為符號，因為它的意象比較強烈清楚，如果是其他種子就不容易被辨識。

賴：1993年〈文化種子〉是否還有更深的意涵呢？

葉：〈文化種子〉不是松柏種子，是豆芽菜，它有一種姿態的感覺。這個種子放在什麼樣的環境，就會受那個環境影響。它是胚胎，我用它隱喻在不同國度會孕育出不同文化。就好像說，一個人被放在不一樣的醬缸裡，雖然本體是你自己，可是你附著了醬缸裡的東西，就會有不同的感覺出現，你無法單獨個體存在。像豆芽，在臺灣有臺灣的文化，但在印度，他們就會在豆芽裡加入咖哩，就會有當地的地方特色。我是用「種子文化」做個比喻。

賴：假如這個文化種子是自喻的話，您會期許自己做什麼樣的文化播種工作？

葉：像我在西班牙待過一段時間，你說我的繪畫是純粹表現臺灣嗎？不可能嘛！一定會含有西班牙的元素，這是一種無形之中的影響，所以我不會去強調。像我關心環境生態，雖然我在臺灣，但是在處理的方式也會帶入一些別的。其他文化的影響一定會有，就看你如何把它適度地使用。

賴：您在畫〈文化種子〉時，有沒有預想說自己本身也是一顆文化種子？

葉：並沒有那麼清楚。但是人生很多都是很奇妙的，就是周邊醞釀的大環境使然。像以前，我很羨慕廖繼春（1902-1976）老師，因為他們是第一代。第一代的時候，臺灣的藝術發展剛開始，他們第一代的經營就很容易被看到。但是到了陳景容的時候，人才慢慢多起來，被看見的機會就越來越少。到我們又更難了，你們的話又會難上加難了。

賴：真的是一代有一代的任務。我覺得抽象藝術在臺灣的發展比較困難，因為要進去就不容易，而一般觀眾要去接觸這一塊又有蠻多的門檻。其實像您在這個領域這麼久了，能夠跟上你們腳步的人其實並不多。

葉：對，沒有錯。就像賴老師講的，抽象藝術要被人理解是有門檻的。我們在教書的時

葉竹盛　1995　樹枝·傳奇之一、之二　130×194cm×2　油彩、色粉、壓克力彩、畫布　高雄市立美術館典藏（圖片來源：葉竹盛提供）

候，是沒有所謂抽象課程、抽象畫進階課程。北藝大是因為曲德義當系主任，他覺得抽象藝術在大學沒有術科，只有理論課，學生畫抽象畫都是看一些名家的作品，然後依樣畫葫蘆地畫。曲老師也畫抽象畫，我也畫抽象畫。他説：「葉老師你來開一門抽象畫的課吧！因為臺

葉竹盛　2008　海洋·生態（7）　248×333.5cm　色粉、壓克力顏料、油彩、畫布　臺北市立美術館典藏（圖片來源：葉竹盛提供）

灣都沒有大學開課，你就教抽象素
描吧！」我說：「好啊！」教抽象素描
時，我用自己的想法，用自己創作的
角度去教。結果教了兩個學期，我發
現學生一頭霧水。因為你的經驗不等
於他的經驗。我問學生：「你們到底
出了什麼狀況？」我就要討論嘛！因
為我想改進，希望這個課能一直開下
去。以前在臺藝大教「動態素描」，
剛開始，我就是從靜態的，慢慢縮短
時間，學生就不可能描繪那麼仔細。
學生開始從鉅細靡遺的描寫減縮，就
會做一些取捨。然後縮短到差不多1
分鐘，1分鐘你要畫什麼，你不能夠
看到的都要畫，你就開始畫重點，然
後再來就是畫動態。畫動態並不是把
所有行動都畫出來，而是要掌握空間
關係、節奏、部位等；你要做選擇，
那就變成半具象或抽象的形式。我在
北藝大教抽象素描就不一樣了。抽象
畫很重要的是線條，線條多數來自周
邊環境。譬如說植物，我就要學生去
觀察、去拍照，然後就要畫那個植物
的線條。以前的素描都是描繪，就是
畫它的形，然後再塗明暗。我不是，

【上圖】 葉竹盛　1999　花禪（F）　53×45.5cm
　　　　油彩、畫布（圖片來源：葉竹盛提供）

【下圖】 葉竹盛　2007　種子＋F（8）259×194cm
　　　　色粉、壓克力顏料、油彩、畫布　臺北市立美
　　　　術館典藏（圖片來源：葉竹盛提供）

我要他們一筆到位，如此不只線條的表情出來了，質感也到位。我要他們觀察、拍照，但不是從網路搜尋，一定要實際去做。同一個對象，要拍各種不同的角度，全貌跟微觀都要拍，然後再去閱讀並做選擇。第一個作業就是要他們這樣做，等他有感覺再來畫。第二個單元，就是從原先畫的物象，再做「偽化」。「偽化」就是要顛覆、要偽造。「偽化」有很多變化，你可以做造型的漸變或美感的變化，你會發現很微妙的感覺。完成這個之後，再用喜怒哀樂的感性線條來畫，包括自動性技法，表現無意識、潛意識、下意識的線條。這樣子學生就可以慢慢認識抽象的語彙，體會到線條的美感是什麼，然後客觀地將他的情緒投入，他就會慢慢地理解該如何來畫理性線條。因為有實際走過的經驗，之後他們對抽象畫就比較能夠欣賞，知道它在表現什麼、感覺什麼。

賴：您有提到「花禪變」系列運用到禪及書法的意念，主要是線條的表現。請問您有沒有想到這兩種都是東方藝術的特質？您本身創作是以西方媒材為主，您有想過要把兩種文化做某種程度的結合嗎？

葉：隱約是有這樣的想法，因為我不想說，留學西班牙畫的都是西班牙形式。我生長在臺灣，也接受過書法訓練，接觸過佛教及道教，這些都是我從小成長的過程。雖然佛、道並非我的信仰，可是仍有一些接觸與了解。花有盛開及凋謝的時候，來去之間非常自然。我把花來去自在的生命概念，轉變成禪的意味。禪不執著於某個現象，它是一種悟的狀態，是非常生活、非常自在的感覺。書法重視的是線條，我是從自然裡去體會線條，不一定要在書道裡。書道有一個框架，而自然則有無限的變化，再加上自己的情緒。我受東方因素的影響，自然而然會有禪的概念。書寫的時候，也會有意識、無意識、下意識地呈現東方的書寫性。

賴：2012年工作室被燒掉了，您有一段時間深感生命無常，甚至想要逃避這一切。大概花了兩年時間，才慢慢地重新開始創作。2015年您辦了一個展叫「沉潛‧萌生」，這個展的命名，其實跟您自己生命的再生有關係。那時候您有兩個創作系列：「無常」和「萌生」，其概念是什麼？

葉：2012年之前我的人生走的很順暢，那時候覺得人生是美滿、完好的。但是2012年9月一場火災後，你所有的感覺完全破滅，以前所擁有的瞬間變為烏有。人生所擁有的並非永遠存在，這個概念讓我產生是要好好珍惜當下。我變得不再刻意規劃人生，只是隨著生活步調走，不要和自然對抗。我在無常裡體會到，人生本來就是不完美，沒有了就重新歸零、重新開始。那個階段的心理建設很重要，我很感激家人及學校老師的幫助。學校老師知道我發生那個狀況，特別給我系裡的一個空間，讓我暫時可以在那裡畫畫。當然那時沒辦法畫，只是去那邊沉澱而已。那個時候「無常」系列畫作完全是鬱悶的，畫面不開朗、混濁而焦慮。

那時大概都畫10號到30號，無法畫大
的作品。一段時間後，自覺這樣下去
不行，所以才有「萌生」系列；就是
說，要讓自己的生命往上、往正面去
發展。那時候，也因為有宗教信仰，
我周邊的朋友都是基督徒，發生狀況
時他們都很幫忙我，所以我就去接觸
看看。接觸宗教之後，我覺得自己改
變了，變得比較能正視問題、能積極
與人對話。

葉竹盛　2017　成真 42　116.5×91cm　油彩、畫布　藝術家自藏
（圖片來源：葉竹盛提供）

　　賴：您的宗教信仰大概從2015年左
右開始，但您早期的作品也有敦煌佛
像、天主教聖母瑪利亞，還有埃及木
乃伊的圖騰符號出現。您很早就挪用
各種不同的宗教符號在創作？

　　葉：那時候我對宗教並沒有排
斥。雖然後來信仰基督教，但是不管
你信什麼教，你不一定要去排斥其他宗教，接納包容是基督教非常重要的信念。

　　賴：最後我想請問老師，其實您從一開始就具有虛／實、有／無及秩序／非秩序的二元
辯證創作理念，這是怎麼衍生出來的？

　　葉：早期我在繪畫表現上只是注重技巧形式而已，到底想要表現什麼？透過繪畫想要
講什麼？那時候還沒有找到。後來到了西班牙，兩地相對照，讓我體悟到人與人之間、人與
大自然之間，存在秩序與非秩序。比如說，我本來跟你很好，但是我離開這個地方到別的地
方，跟你有距離就疏遠了。本來是一個有規律、有節奏的，後來變成沒有了。但是這個無規
律並非代表不好，你接觸新的東西又會產生新規律。其實在人生中，在宇宙中，事事不可能
只是單一的，它一定有二元的東西存在，如此才能互相印證，互相成長。我覺得，在繪畫的
表現上我也是這樣。在畫畫時，通常我們都是用整理的方式完成一張畫。但是我畫到一個階
段，我會去觀看，它讓我感覺舒服嗎？它不吸引我，那問題出在那裡呢？是不是太緊了？一
般人都覺得緊就修改，免得把之前的經營破壞了。但是我的見解是，我用破壞的方式做最後
的ending。破壞有時並不會讓你感覺舒服，因為你已經有慣性的閱讀態度和美感；可是破壞

葉竹盛　1998　花禪‧心情　72.5×91cm　壓克力彩、油彩、畫布（圖片來源：葉竹盛提供）

往往會刺激出新元素，所以我會採用破壞方式。我在繪畫表現裡很喜歡冒險，並從中探索未知性。也就是說，我會用二元的方式辯證，讓自己的思緒不斷地提升，而非流於單向性的思考。單向性的思考無法做比較與辯證，因而內涵上缺乏深度和廣度。

葉竹盛 大事紀

1946	‧5月14日，出生於高雄鼓山。
1967	‧高雄中學畢業。
1968	‧應朱沉冬之邀，擔任救國團主辦的「暑期寫生隊」老師。
1970	‧畢業於國立藝專西畫組（今國立臺灣藝術大學美術系）。
1974	‧朱沉冬與救國團「寫生隊」輔導老師：劉鍾珣、李朝進、洪根深、葉竹盛等人籌組「心象畫會」。 ‧第一屆「心象畫展」於高雄舉行。 ‧赴西班牙。

1975	·入聖費南多（San Fernando）皇家藝術學院（後併入馬德里大學美術學院）就讀。
1976	·參加比利時「全歐中國畫家藝術聯盟展」。
1977	·取得聖費南多皇家藝術學院學位。
1979	·參加西班牙馬德里藝術角畫廊（Galleilia de Art）的「三人聯展」。
1981	·參加西班牙 Santander 大學舉辦的「中國畫家聯展」。
1982	·返臺。 ·於高雄開設大葉畫室。不久，於國立藝專及高雄東方工專、臺南家專兼課。
1983	·第一次個展於高雄朝雅畫廊。
1984	·2 月，大葉畫室學生管振輝、柯燕美、陳艷皇等人組成「滾動畫會」。 ·8 月，參加臺北春之藝廊「異度空間——空間的主題·色彩的變奏展」。
1985	·4 月，定居臺北新店。 ·7 月，高雄金陵畫廊及臺中金爵畫廊舉行「抽象·物象」第二次個展。 ·8 月，參加臺北市立美術館「前衛·裝置·空間特展」。
1987	·1 月 24 日 - 2 月 3 日，與洪根深、楊文霓、陳榮發、曾英棟、張青峰、黃宏德、顏頂生、林鴻文八人，於臺南市立文化中心舉辦「南台灣新藝術·風格展」。 ·之後與洪根深、楊文霓、陳榮發、曾英棟、張青峰、黃宏德、顏頂生、林鴻文等人組成「南台灣新風格」畫會。 ·參加韓國漢城國立現代美術館「中國當代繪畫展」。
1988	·南台灣新風格雙年展於臺南市立文化中心、臺北市立美術館及高雄市立圖書館巡迴展出。
1990	·個展於臺北縣立文化中心。
1991	·參加日本東京都上野之森美術館舉辦「第二十七回亞細亞現代美術展」。 ·高雄阿普畫廊「從逃避到批判」個展。
1992	·臺北帝門畫廊「從心象到物象」個展。
1993	·11 月 6 日 - 28 日，臺北悠閒藝術中心「秩序·非秩序」個展。
1995	·臺北悠閒藝術中心「流白·延伸」個展。
1997	·10 月 4 日 - 26 日，高雄鹽埕畫廊「生態·省思」個展。
1999	·臺北悠閒藝術中心「花禪變」花禪系列個展。
2001	·4 月 7 日 - 26 日，臺北華山藝文特區「瀚海新符象」環境生態海洋系列個展。
2007	·5 月 15 日 - 6 月 6 日，臺中由鉅藝術中心「變遷與共生——海洋·種子·未來」個展。 ·臺北國際藝術博覽會「松果奇緣——東方 v.s 西方：海洋·種子·未來」個展。
2008	·上海國際藝術博覽會「環境生態系列」個展。
2009	·上海美術館「歸一·不盈——海洋生態系列」個展。 ·北京中國美術館「窮·止·常·故——環境種子系列」個展。
2011	·臺北新畫廊「葉竹盛個展——心靈環保系列」。
2012	·臺北新畫廊「喚心造境——葉竹盛個展」。 ·關渡大火燒掉作品，感覺生命無常，沉寂兩年多。
2013	·「無常系列」呈現藝術家重新反思的一個鍛鍊。
2015	·臺北藝境畫廊「沈潛·萌生——葉竹盛個展」。
2019	·12 月 27 日 - 2020 年 1 月 18 日，臺北阿波羅畫廊「試煉·成真——葉竹盛個展」。
2021	·3 月 3 日 - 4 月 23 日，關渡本事藝術「2012；2021 葉竹盛個展」。 ·9 月 25 日，接受「台灣藝術史研究學會」執行，文化部「臺灣藝術研究」經費補助之「點燈傳藝——戰後至解嚴期間（1945-1987）帶領風潮臺灣美術家之訪談調查研究及出版」團隊訪談。

洪根深訪談錄

2022年4月18日，高雄

　　賴明珠（以下簡稱賴）：請問老師，您接受過專業的美術科班訓練，唸師大時系主任是黃君璧（1898-1991），他跟當時你們的學長「五月畫會」劉國松（1932-），在學院裡面或校外都是很有名的人。他們一個是傳統，一個是現代，兩個人帶給您的影響是什麼？

　　洪根深（以下簡稱洪）：我剛進去時是黃君璧老師當系主任，可是我唸初中時，我的美術老師謝榕菁就講過很多五月、東方畫會的創作情況，尤其是霍剛（1932-）先生。我從他那邊了解到，當時臺灣現代美術運動中的五月、東方前輩藝術家的努力。我老家澎湖鼎灣村是一些軍人駐點的地方，澎湖在1940、50年代都是軍事地方嘛！我們村莊裡駐紮很多軍隊，我跟軍人的緣分特別深，也從他們那邊接觸許多藝術畫刊，像《革命軍》、《勝利之光》等。書裡介紹黃君璧老師、林玉山（1907-2004）老師，章思統（1926-）先生等人的作品。學校的美術老師也會講授有關黃君璧老師的畫風，所以我對劉國松、莊喆（1934-），或東方畫會的蕭勤（1935-2023）、霍剛等人的創作風格，多少都會了解。進師大之後，雖然我跟劉國松、莊喆沒有見過面，但大四時莊喆回來美術系講座過。劉國松是在1980年代才和他在臺中見過面。可是我對劉國松五月時期的作品，還有他們所謂中國現代畫的水墨問題，早已經從《文星》雜誌，還有其他書刊中閱覽過。所以我了解劉國松對傳統繪畫改革的執著精神，以及他的一些實驗技巧和觀念。但是進師大美術系後，我接受的是比較傳統的文化，是傳統水墨裡基本的文人或筆墨素養。作為一個從偏僻澎湖來的學子，我到臺北想瞭解、探究的是美術教育或美術創作這個領域。當時我抱持的是，我的學養一定不夠，在藝術素養和技巧上也一定比本島學生差，所以我必須更加倍地努力。

　　我認為日後的創作，我的文化底子必須足夠，必須有一個最基層的東西。所以我對黃君璧、林玉山、陳慧坤（1907-2011）、陳銀輝（1931-）等老師，不管是西畫或水墨，我都以謙虛的態度去學習。黃君璧老師山水作品的皴法，高中時我就臨摹過很多，所以我對他的作品很了解。進師大後，我仍持續在他門下學習他的風格。無論是傳統繪畫，或是黃君璧、林玉山老師所謂的「寫生」意念，在1960年代還是一個新浪潮，所以我一直接受他們的教誨。然後劉國松與東方畫會，不管是西畫或東方繪畫，他們那種現代主義的精神，以及形式唯美的，或是比較意象、抽象的表達形式，我也會慢慢體會並接受。我大概就是用這樣的方式，以包

容的心態去處理自己的創作，探尋一個有關底蘊深厚文化的問題。

賴：從您剛剛所回溯的事，其實您早在進師大之前，已從馬公高中謝榕菁老師那邊了解到許多師大的情況了。

洪：對，包括東方跟五月。

賴：謝榕菁老師應該也是師大畢業的吧？

洪：他不是，他是廣東開平縣人，那個學校畢業不清楚。他常常提起霍剛。

賴：謝老師對那時候臺北畫壇有一定的了解和認識嗎？

洪：那個時候，民國47年我畫了蔣公肖像，所以大家都知道我的名字，謝老師也知道。那時我對美術有興趣，常常會到他家聽他談論臺北畫壇的事，以及李仲生咖啡廳上課的事。

賴：您剛進師大美術系是不分科系，什麼都要學。那您大概什麼時候開始對水墨材質有興趣？什麼時候意識到傳統水墨跟現代水墨是不一樣的？

洪：那時候我抱著一個心態，就是要深厚自己的創作底蘊。所以我幾乎沒日沒夜，假日就帶著畫架去寫生。大概要到大一、大二之間，那時才意識到要怎麼去處理，因為我也不喜歡學校學的。比如說，黃君璧、林玉山老師的臨稿，當時他們的教學方式就是臨稿。臨稿只是臨摹一種技巧和傳統境界的表達方式而已，它只是筆墨應用上的處理方式，這個不能滿足我的要求。所以大一下跟大二上，引發我思考要怎樣處理那個轉折？怎樣翻轉？我不太喜歡跟著別人走，也不會把別人的拿來當作我的底蘊去處理，所以大二就開始做撕紙、紙摺跟紙印的東西。我曾經畫過一張，就是畫澎湖的大榕樹，大榕樹不是盤枝盤結的嗎？我就先畫，畫完後，再來剪洞，剪完洞再整個貼，貼過後再補畫葉子。當時我就用這種方式，用俯瞰的角度來做，不想用傳統的方式處理。

賴：撕紙是怎麼樣做的？

洪：撕紙就是撕掉，畫了之後直接把旁邊的割掉。

賴：然後再貼嗎？

洪：再拼貼，已經用到拼貼的方式了。或者用紙摺，就是摺紙摺，然後攤開，就會有一些線條會跑出來，跟傳統皴法不一樣。

賴：這個其實類似劉國松的半自動技法？

洪：我大二到大三的時候開始質疑落款。傳統落款都落的很清楚，我就故意一邊遮掉，一邊寫，所以字不一定清楚。後來，我直接把落款變成作品的一部分，跟這個東西應該有一點關聯，可惜作品沒留下。

賴：您是大一、大二開始對傳統水墨創作感到不滿足，想做一些創新，也受到五月、東方的影響；而且會嘗試用自己的方法做一些表現。您對自動技法感興趣，所以會用撕紙、摺紙及塑膠布拓印來創作。塑膠布拓印是怎麼發展出來的？您想要借半自動技法表現什麼特色？

洪：大學時，我因為比較注重實驗精神，所以嘗試用紙摺、紙印、紙打等，以取代皴法。紙揉縐，印出拓印痕；或以紙摺沾墨來印，那是紙印；或是紙沾墨再來打。這些都可以表現類似皴法跟紋路肌理的效果，都是我在大二時開始做。塑膠布拓印是我畢業回澎湖後，因為感覺到所有水墨畫都是到大山大水裡做寫生，是人跟環境之間接觸後情感的反射，就變成披麻皴、斧劈皴等的肌理效果。回到澎湖時，澎湖有很多山水，但我家不靠海，我面對的是山的問題。澎湖有很多玄武岩、硓𥑮石，我只注意硓𥑮石，沒有注意玄武岩。我到海邊去，看到的是潮間帶或淺礁，那是海洋生物存在的地方，也是澎湖人養活自己的地方。澎湖人依靠生活智慧，將淺礁的珊瑚礁或硓𥑮石，做成石滬或蜂巢田，這就是澎湖人居住環境和生存海域的重要元素。

中國水墨畫家面對的是太行山或華山，就以那裡的山水來做紋路肌理。我回澎湖，面對的是硓𥑮石，我要用什麼方法來處理？這是我面臨的問題。在師大所學多種傳統山水畫的皴法，似乎只能用鬼面皴和畫太湖石的皴法來處理硓𥑮石。澎湖的海是蒼茫的，冬天時給人枯山枯水的感覺。我開始思考，要怎麼做？我一直在研發。有一天，我把水墨畫裱框用的透明塑膠布放在板子上刷，發現它產生凝聚的效果。我就用一張宣紙去拓，拓印出結構非常特別的墨點。我想如果把它變

洪根深　1969　橋屋　68×103cm　水墨、紙　藝術家自藏（圖片來源：洪根深提供）

成一種新的皴法，剛好可
以表現硓砧石或淺灘。如
果墨比較淡，拓印時白的
就跟淡墨混合起來。我的
第一張塑膠布拓印畫〈橋
下〉，就是畫跨海大橋橋
墩的淺灘。我運用這個方
法，又創作很多類似的
作品。〈橋下〉是1971年
畫的，1972年當完兵回來
後，我轉到高雄大仁國中
教，隔年又轉到到高雄中

洪根深　1972　星夜　65×94cm　設色、墨、紙　澎湖縣洪根深美術館典藏（圖片來源：
洪根深提供）

學。雄中有一間專屬的美術教室，我利用它寬敞的空間，持續實驗水墨拓印、塑膠布拓印的
畫，作品都很大，大概都以全開宣紙來畫。

　　鄭水萍是我雄中的學生，他看到那一批畫澎湖的作品，沒有山、沒有樹。澎湖冬天風
大，樹長不高，給人乾澀荒枯的感覺，所以他稱這些作品為「枯山水」。枯山水是他論述出來
的，很合乎澎湖枯澀的境界感。

　　賴：那像〈星夜〉、〈澗〉，稍晚一點的作品呢？

　　洪：〈星夜〉大概是民國61年到高雄時畫的。

　　賴：這些作品有用到拓印嗎？

　　洪：〈澗〉用塑膠布拓印，還運用了紙摺、紙揉的技巧。〈星夜〉則是限於單純筆墨運
用，也是到高雄時畫的。

　　賴：為什麼叫〈星夜〉？跟梵谷（Vincent van Gogh, 1853-1890）有關嗎？

　　洪：嗯，應該是懷鄉吧。因為澎湖的建築有露臺，小時候晚上我都會在露臺上看星星，
到高雄後，我常會思念故鄉澎湖。至於說梵谷的影響，我不敢說沒有，因為我們都看過梵谷
的〈星夜〉，多少都會有影響。畫面中房子孤伶伶在荒野裡，澎湖鄉野就是這種感覺。

　　賴：那麼〈澗〉呢？

　　洪：〈澗〉是用山水畫的方法來畫，部份用墨拓。像這種一塊塊的肌理，是用墨拓印出
來，那時我已開始做肌理和其他方面的嘗試。

　　賴：您提過您的創作受存在主義影響，這個跟朱沉冬（1933-1990）、李朝進（1941-）及詩

人羅門（1928-2017）有關係嗎？

洪：應該這麼講，因為存在主義主張自由意志，標榜個人、自主和主觀。它強調在強烈的意識形態裡，進行和文化、藝術有關的創作。我從大二開始就有這樣的意識，並對傳統感到不滿；所以才會發明紙捏、紙縐、紙打、紙摺、塑膠布拓印，以及後來的水印創作形式。換句話說，我對傳統技巧及傳統思維，起了一種發酵的變化。不滿，是我想表達自己的個性，或個人主觀的意識。我必須屏除牽絆的、限制的傳統之束縛，才能表達我個人的主觀意念，藝術創作絕對是自由意志的表現。可能因為這樣，當時我很喜歡閱讀存在主義哲學家尼采（Friedrich Nietzsche, 1844-1900）、沙特（Jean-Paul Sartre, 1905-1980）等人的書籍。

賴：大學時候是否有接觸過存在主義學者？當時有沒有誰在闡述這些想法或理論？

洪：應該沒有。但在1960年代時，臺灣學術裡就已經有存在主義了。

賴：所以您也看《文星》雜誌嗎？

洪：有啊！看了很多。

賴：《文星》介紹很多存在主義？

洪：我也常去中華商場、峨嵋街一帶的「野人」、「天琴」咖啡屋，那裡是當時臺北藝術家和文人聚會的場所。我在那邊還碰到席德進（1923-1981）和其他的人。天琴咖啡屋應該是《創世紀》、《新文學》文人們常去的聚會場所。那時候，師大的前輩，像顧重光（1943-2020）他們，也都會跑去那邊聊天。我也常會去，因為我非常喜歡大家圍繞在一起大肆闊論的感覺。

1978年12月由高雄敦理出版社出版楊青矗小說《廠煙下》以洪根深畫作為封面。（圖片來源：洪根深提供）

賴：您到高雄後，跟朱沉冬、李朝進他們是如何交往，這對您的創作有影響嗎？

洪：剛剛我們提到存在主義對我產生一些影響，所以才會發展出具個人風格的作品。1972年我到高雄大仁國中教書，隔年8月，我在《台灣新聞報》畫廊舉辦個展，碰到李朝進跟朱沈冬。朱沉冬那時候在高雄救國團服務，在臺北時，他和「五月畫會」的莊喆，詩人羅門、洛夫（1928-2018）、張默（1931-）、羊令野（1923-1994），以及《現代文學》的文學家都很熟。來高雄以後，他的這些資源和人脈都還在。我在澎湖教書時，我妹妹唸高雄女師，她也參加救國團活動，也跟我提到了李朝進和朱沉冬。他們兩人都屬於現代派藝術家，我當時大概了解這些人。結婚時，

林玉山老師來澎湖，我問老師說：「我大概一、兩個月後要去高雄教書，不知道有沒有前輩可以拜訪」。老師說：「你去要去找詹浮雲（1927-2019），他是我的學生。二二八事變後，因為陳澄波（1895-1947）才改名為詹浮雲」。之後，我到高雄就特地去拜訪詹浮雲。開畫展時，詹浮雲給我「南部展」的名單，所以我邀請他們來指導我的作品。那次畫展我認識了陳瑞福（1935-）、李朝進、薛清茂（1937-）、朱沉冬和羅清雲（1934-1995）等人。當時李朝進已在走現代主義的路，他的銅焊作品和朱沉冬的棉紙油畫，都和現代主義有關。之後我和他們兩人，就經常在一起討論現代創作和存在主義的理論。

賴：所以存在主義的概念，您早在大學唸書時就已經接觸了，之後又受朱沉冬、李朝進的啟發。

洪：因為你對傳統有質疑嘛！我個人也認為存在主義對我影響蠻大的。存在主義對傳統質疑，對公共政策質疑，這些對我都有影響。所以我才會對公共藝術、公共政策及美術館發聲。

賴：您是澎湖人，但1972年定居高雄後就開始致力於改善高雄現代藝術生態，並對高雄藝術的發展有具體的貢獻。請問您的初衷是什麼？

洪：回去澎湖，是我爸爸叫我回去。我一直想說，待在澎湖當然可以發展，可是我也可以到別處去發展。本來我選擇臺北，但我爸爸認為臺北太遠了。高雄跟澎湖的地理較接近，我爸爸才願意放我走，我就主動寫信毛遂自薦。剛好高雄大仁國中聘我當美術老師，那時我認識我太太郭素鑾，她已經在內惟國小教書，所以1972年婚後，我們就搬到高雄。

賴：那您對高雄現代藝術創作環境的貢獻呢？

洪：在高雄教了幾年，也有一兩次機會可以離開。比如說，我有機會去成功大學建築系任教。但當時我考量，雄中已有一間美術教室，所以就推薦陳水財（1946-）去成大。

賴：那時候是誰離開，所以才會有一個空缺？

洪：區超蕃（1947-），他離開成大時推薦我。我說不用了，就留在雄中持續教書。

賴：你們三個都是同學嗎？

洪：沒有。區超蕃低我一屆，他跟陳水財同屆。他要去美國，我推薦陳水財去成大建築系教。羅芳（1937-）老師也介紹我去故宮博物院做研究，或是臺北有國中出缺。這些機會，我後來都放棄了，因為小孩剛出生；最重要的是，我在高雄和朱沉冬、李朝進、羅門接觸往來後，發覺高雄應該可以發展。

賴：羅門那時候是在臺北嗎？

洪：在臺北，他偶爾會到高雄找我們。當時高雄已逐漸營造出現代繪畫創作的環境，只

是大家都還認為它是「文化沙漠」。我認為高雄不是「文化沙漠」，而是「沙漠中的文化」，它可以造就出不一樣的文化生長條件。那時臺北的畫會時代，比高雄早了10到15年左右，而高雄立案的畫會只有一兩個。因為無法成長嘛！所以我們必須要深耕灌溉。藝術家如果沒有深耕的觀念，認為高雄地瘠人貧，藝術宛如沙漠，就會離開去臺北，那這裡永遠都是孤島。我認為高雄可以發展出不一樣的藝術環境與特性，所以我持續在這裡深耕灌溉。1980年，我和區超蕃、陳水財等人組成「南部藝術家聯盟」，大概辦了四、五屆就沒有了，之後才又成立「高雄市現代畫學會」。

那時我想說，高雄必須成立一個畫會，吸引年輕人、知識份子來參加，才能在此深耕灌溉。如果沒有一個可以認同的畫會，或缺乏美術館、藝術學校的文化環境，讓年輕人拓展的話，他們當然只能往別的地方去發展。

賴：這一些後來都有實現，「高雄市現代畫學會」也做了很多事情，而且高雄市立美術館成立了，高雄師範大學也創設美術系，老師的想法也都實現了。

洪：有沒有什麼特殊貢獻，我不敢居功，這些都是大家同心協力創造的成果。當然，1980、90年代能夠醞釀出高雄美術運動氛圍，也要感謝當時的藝術家和媒體工作者對文化藝術的高度支持。

賴：那時候好像有三家報紙：《台灣新聞報》、《民眾日報》和《臺灣時報》。

洪：當時我在林南街畫室辦過很多次畫展評論、公聽會及座談會，包括美術館的地址、

洪根深　1981　汗與熱的交織　150×268cm　壓克力彩、墨、宣紙　高雄市立美術館典藏（圖片來源：洪根深提供）

洪根深　1972　窗外　63×84cm　水性顏料、墨、宣紙
國立臺灣美術館典藏（圖片來源：洪根深提供）

洪根深　1974　岩之幻　52×95cm　壓克力彩、墨、紙　澎湖縣洪根深美術
館典藏（圖片來源：洪根深提供）

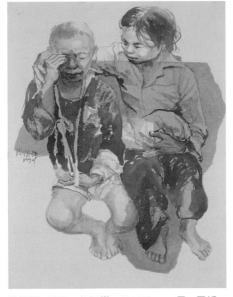

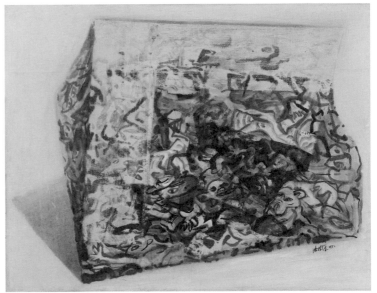

洪根深　1979　紅河戀　69×52cm　墨、冥紙、
宣紙　高雄市立美術館典藏（圖片來源:洪根深提供）

洪根深　1982　人性之牆　91×116cm　墨、紙、畫布　高雄市立美術館典藏（圖片
來源：洪根深提供）

命名、典藏經費被刪除及雕刻公園等議題，大概都是在我的畫室發聲。包括《聯合報》、《民生報》、《臺灣時報》、《民眾日報》、《台灣新聞報》、《中國時報》的記者都會來參與，共同推動高雄的文化工作。所以我特別要感謝那幾位記者和媒體工作者。

　　賴：1980年代晚期，臺灣股票市場大漲，當時高雄許多企業界老闆也都願意投入文化藝術的推動，成立私人美術館及出版藝術雜誌。

　　洪：比如說「山集團」、「炎黃」或「翰林苑」雜誌等，1990年代剛好天時地利人和，不然也不可能發展起來。現在就算有心要做也已後繼無力，因為環境不一樣了，整個思潮、社會價值觀也變了，推動起來反而倍感無力。

　　賴：那時候真的是一股風潮，突然間整個高雄好像就飛起來了。

洪：那時確實是這樣，我們一個呼聲出來，所有人、事、物都來響應，這是蠻感欣慰的事。

賴：剛剛您說「枯山水」這個名詞，是鄭水萍提出來的？

洪：對。

賴：1970年代初的「枯山水」系列和後來的「心象」山水彩墨系列，兩者有什麼不一樣？彼此有關係嗎？您創作這兩個系列作品想反映的是什麼？和您的生活或心境有什麼關係？

洪：「枯山水」系列是我到高雄之後，以塑膠布拓印技法創作的，是紙揉、紙拓、塑膠布拓印的綜合性表現。大部分都是以自然山水為主題。

賴：像〈橋屋〉和〈荒城〉是嗎？

洪：〈橋屋〉1970年大四畫的，畫澎湖跨海大橋，算是現代主義階段，那時比較有自己的主見。〈荒城〉1972年，當時我已在高雄了，但還沒用到枯山水技法。

賴：〈橋屋〉跟〈星夜〉、〈澗〉是不是比較接近？

洪：應該是紙張不同，〈星夜〉用日本紙畫的，它沒有渲染效果。〈澗〉是用宣紙，紙揉、紙摺再轉貼的技法。〈橋屋〉有寫生的味道，有意象，當時澎湖跨海大橋還沒蓋完，這個主題我畫了兩張。

賴：那〈荒城〉呢？

洪：〈荒城〉也是用日本紙畫，不會暈染。

賴：您說〈橋屋〉比較屬於現代主義的風格，不屬於「枯山水」系列。「枯山水」系列有那些作品？

洪：「枯山水」就是一些拓印的作品，用塑膠布拓印的這種。「枯山水」系列屬於懷鄉系列，是我到高雄之後對故鄉的回憶。

賴：「枯山水」跟日本造景的「枯山水」一樣嗎？

洪：不一樣。它表面上有點枯的感覺，沒有樹，所以鄭水萍叫它「枯山水」，主要是利用塑膠布拓印。這張〈窗外〉是我到高雄時住在龍泉寺附近，南面是臺灣水泥工廠，烏煙瘴氣的水泥就會飄過來。整個鼓山區落塵很高，所以我用環境跟自然保護的觀念去創作。〈窗外〉運用幾何分割方法，屬於現代主義風格。「枯山水」系列也屬於現代主義。

賴：「心象」山水呢？

洪：其實「心象」山水很難分辨。我來高雄後，和朱沉冬、葉竹盛他們組成「心象畫會」。那時候大概只畫了四、五件抽象山水畫，沒有具象形體，鄭水萍稱它們為「心象」系列山水畫。朱沉冬為什麼要命名為「心象畫會」？因為藝術和文學的創作都來自於心念、意

境的表達，是以心象為主。朱沉冬都用棉紙畫，讓水、墨，水、油、墨混合，用棉紙才不會破掉，這是他從莊喆那邊學來的。我也用棉紙畫，因為宣紙畫下去油、墨是不一樣的。那一、兩年，就是不想畫具象的東西，就摸索如何表現抽象的山水。可是後來就不畫了，因為跟我的個性不合，我無法產生如詩人那樣的行雲流水之感。像〈岩之幻〉，還有〈上升的月亮〉、〈落下的月亮〉，都是以流墨、自動技法畫在宣紙上。這些抽象作品都不適合我，所以慢慢地又走回人文、人道主義的創作；有了入世的概念就不可能走抽象的路徑。

賴：1970年代初期，在高雄辦了一個座談會「為中國繪畫找尋新出路」，這是當時許多現代水墨畫家共同的理想。像袁金塔（1949-）出國時也一直在探索這個議題。洪老師是怎麼面對這項課題？現在您的看法又是什麼？

洪：〈魚譜之一〉是畫我家鄉的曬魚，是用拓印法創作的。我先剪出魚形，再把它浮貼上去。因為是宣紙，用墨處理時會有半暈半染的效果，然後再用塑膠布拓印。「枯山水」應該就是類似這一張的東西啦！

賴：1970年代初期，很多現代水墨畫家都面對「為中國繪畫找尋新出路」這個議題，您那時候的想法是什麼？

洪：那個時候大家對中國水墨畫應該怎麼走，都有一種自覺，覺得應該是從鄉土主義，從退出聯合國時開始。當時鄉土主義者遭遇釣魚臺、退出聯合國等事件，臺灣的孤立感、臺灣人的悲哀整個的爆發，一些文化人想要找尋本位主義裡的定位，因而才發展出來的。畫水墨畫的人去找尋時，因為水墨畫來自中國的大山大水，那種大陸風情跟臺灣海島型氣候、海洋文化是不一樣的。比如說他們叫「下山」，在澎湖我們叫「下海」，太陽下海，不是下山嘛！就是說，時代給我們重新審視文化跟環境之間的關係，我們因此看得更清楚。如果臺灣畫家畫水墨的話，要如何去找？可是那個時候還沒有臺灣的意識，我們只是針對中國傳統水墨這一塊去尋找新的出路？大一統的觀念是那個時代的環境，1970年代就是這樣。可是到了鄉土主義以後，覺醒了之後，對臺灣土地文化產生自覺時，就要重新演變到另外一個議題去了。可是在1970年代時，大家都在為中國繪畫找尋新的出路，就水墨畫界的人來說，各地方都在思索「新出路」，我們也是一樣。

賴：那時候還是抱持著反攻大陸一統的概念啦！

洪：是，還是有。要到1980年代，鄉土運動之後，才開始有叫「本土主義」的東西出來。所以，那個時候大家都在「為中國」，這是那個時代背景裡一致的想法。

賴：那時候對藝術創作者來說，所謂的中國跟臺灣可能是疊合在一起，還沒有很清楚兩者其實是不一樣。其實從開始創作故鄉主題時，您已經體認到用傳統畫法根本沒辦法表現故鄉。

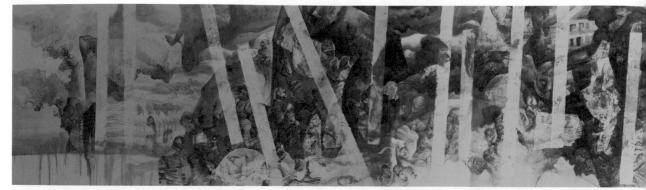

洪根深　1983　現代・人性・生命　177×1430cm　壓克力彩、墨、宣紙　國立臺灣美術館典藏（圖片來源：洪根深提供）

洪：沒辦法！包括畫人物畫也是一樣。像李奇茂（1925-2019）、季康（1911-2007）也都或多或少畫傳統仕女。李奇茂早期的畫，還是延續西北的沙漠、駱駝等主題，晚期才畫臺灣夜市的小市民。他也意識到要和土地、生活文化連結在一起。我從1979年下半年就不再畫山水，因為山水不足以表達我對人道和人性的詮釋，所以就毅然地轉向人物畫去了。我意識到如果還是畫傳統人物畫，就不足以代表臺灣水墨畫。我認為題材一定要不一樣，所以我就找藍領階級、工人、乞丐及老人來畫。那時候我畫了很多鄉土的題材，例如跑去老人亭寫生，畫工人推畫斑馬線等；因為我反對畫高士、仕女等比較傳統的題材。

賴：那是屬於傳統文人畫。

洪：對，那個東西離我們很遠。而且那個時候臺灣的建設完全是由藍領階級扛起，所謂十大建設加工出口區工人才是臺灣經濟成長的功勞者。臺灣的經濟建設，這一群藍領階級、勞工階級的貢獻，是我們不可抹殺的事實。

賴：1970年代的鄉土文學、鄉土寫實繪畫，您的看法是什麼？您那時候是怎樣回應這股風潮？您經歷過一段畫抽象山水的時期，那回歸到土地的時候，開始畫比較具象、寫實的意象，這樣不同的創作取向，您是怎樣作選擇？怎麼樣找出你自己的創作路線？1980年代的水墨鄉土人物系列，跟這個發展是不是有關？

洪：1970年代的鄉土主義、鄉土文學很盛行，主要是從臺灣的文學裡面發展出來的。比如說，楊青矗（1940-）寫高雄工人的故事，我幫他畫過很多小說的封面。我也幫忙《臺灣時報》、《台灣新聞報》副刊鄉土文學作家的作品，畫過很多插圖。

賴：他們主動找你？

洪：副刊主編找我的。鄉土主義在1970年代已發展成全面性的東西，不光是繪畫方面，這是一個潮流啦！因為釣魚臺、退出聯合國等事件發生後，臺灣人對這塊土地重新加以認

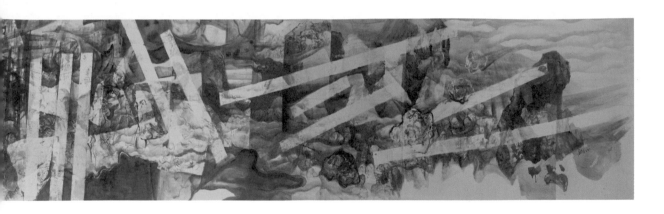

識，這是一個比較廣泛的、不是狹隘的鄉土主義。所謂鄉土，應該是指一種精神層面，重新再認識土地，產生新的願景。臺北的一些畫家，用水墨、水彩畫鄉下牛車、殘垣頹壁，我認為那只是表象的記錄，如何建立起對臺灣土地的信心才是最重要的東西。

　　當然，我也不反對這樣的處理的方式。從人物畫來看，我也不能免於這個社會文化潮流。當然有多元的碰觸，我也可以用其他方式來畫。比如說，陳水財畫卡車，因為他每天從高雄到前鎮中學通車，會看到中山路的大卡車，所以他畫了「大卡車」系列。而我想從人物方面著手，我不想畫中國傳統的人物畫，所以我選擇以藍領階級為創作核心，之後又發展出「人性」主題的「繃帶」系列。「繃帶」系列探討人性內心深處無常的感覺，我選擇畫藍領階級，就是想翻轉大家對臺灣人物畫的認知。

　　賴：那個時期，您畫〈古蹟新意〉、〈天后宮〉、〈撈起滿載的幸福〉及〈汗與熱的交織〉，後面兩件大抵就是以人物為主，前兩件則嘗試畫具有歷史意涵的古蹟。

　　洪：〈天后宮〉應該是水印時期的水墨畫，1976-1979這三、四年之間，我畫了一些天后宮的畫。枯山水時期是到1976年，從1977到1979年則是運用水印流墨的技巧。為什麼會這樣做？因為我不僅對傳統或對別人的現代主義有質疑，也想慢慢建立自己的風格。存在主義尊重別人絕對的自由、主觀和個人，我對以前的技巧、風格不滿意，我想精進跟演化，我要推翻自己。這是一個絕對個人自由的東西，所以我必須研發新的技巧。

　　我在研究中國畫論時，特別注意兩個名詞，「水畫」和「火畫」，它們一直在我腦筋裡盤旋。有一天在雄中睡午覺時，我趴在那邊試寫毛筆字，無意間把筆點到水面上。我沒有去動它，發覺墨漂浮在水面上，就順手拿一張宣紙來拓印，水印變成很漂亮的紋路。我想，這是不是畫論所說的「水畫」技巧呢？後來就變成我1976-79年的水印畫。

　　在雄中工作室，我畫了一大堆「水畫」。有一天我看到《英文中國郵報》（The China

Post），刊登劉國松在香港中文大學畫的一張水印作品。那時候我愣了一下，想說怎麼會方法都一樣。如果他的作品已經發表了，那我還要不要繼續做？後來我決定還是要做。為什麼？因為我們雖然技巧一樣，但內容與構成完全不同。我想外界可能會認為我是學劉國松的，後來我不管了，因為我是在高雄自己發展出來的，他是在香港創作的，是不同環境發展出來殊途同歸的東西。劉國松的水印跟我不一樣，因為我處理的是具體形象的東西。

我在1977、78、79這三年做水印，後來就不做了。因為存在主義者，就是要在理性的實驗裡做，做完之後，我覺得已經無法滿足我的要求，就毅然放下。剛好碰上鄉土主義，所以1979年之後，我開始畫人物畫。1979下半年的〈紅河戀〉，畫的是關於越戰及難民的主題。這張畫運用到裱貼法，就是將兩張不同的紙裱貼，是拜拜用的冥紙，它要燒、要回向，我用這樣的東西來處理作品。

賴：您是剪了再貼上去嗎？

洪：我把紙先貼一塊黃色冥紙，然後我在上面畫。因為這兩張紙的材質不同，一張粗一張細，所以筆墨運轉時，空間就不一樣，粗細輕重也不一樣。〈紅河戀〉捐給高美館，1979年以後我也不再做水印畫了。

賴：那〈汗與熱的交織〉呢？

洪：這件屬於鄉土主義，是用燒的，屬於「火畫」。空白部分都是用火燒出來的，是「火畫」的一種，這張也捐給了高美館。這些畫很多啦！那時我在高雄跟研究臺灣文學的人很熟，比如說葉石濤（1925-2008）他們啦！

賴：他們的據點在高雄嗎？

洪：在高雄。1982年葉石濤與鄭炯明、陳坤崙、許振江、彭瑞金（1947-）等人創辦《文學界》雜誌，包括創刊號共四本，都是用我的人物畫做封面。1979年宋楚瑜（1942-）擔任新聞局局長時，曾邀請一些文學家、藝術家去旅遊或參訪基礎建設。〈汗與熱的交織〉是當時受邀參觀中船，畫了工人在焊接船體的情景。我用火燒的技法，把像水滴汗珠的意象表現出來。還有一張畫採蚵的作品〈悲愴〉，描繪的是臺南北門鹽分地帶。

賴：1983到1986年「繃帶人性關懷」系列是怎麼醞釀出來的？您想借這個系列詮釋什麼或批判什麼？

洪：1979年走向人物畫之後，我從傳統筆墨的寫實人物開始轉向比較線條形式的創作。這時期的人物畫大都是勾勒後，再用水印技巧處理畫面。但我對這個階段的水墨人物畫又不滿足，覺得無法表達人性和人道的理念，我開始思索變化的可能性。那時候我很喜歡法蘭西斯‧培根（Francis Bacon, 1909-1992）的作品，喜歡他以屠宰場裡人被撕裂的意象，表現人

性醜陋及靈肉糾葛的心理狀態。我大概畫了三、四張類似培根的畫作，這是我很重要的轉折期，從傳統人物、線條轉向一個截然不同的風格。除了培根之外，另一個因素就是我的父親。1982年他發生車禍，被送到海軍總醫院。我回澎湖到醫院看他，他全身被包紮的無法動彈，我感覺似乎看到靈魂被綑綁的木乃伊。後來發展出來的「繃帶人性」系列，就是在探討人被成就、政策、社會眼光或道德所束縛，絕對的自由、自由的意志統統都沒有了。那時剛好在野黨和執政黨在爭鬥，我看到許多怪異現象，就配合這些社會變化進行「繃帶人性」系列的創作。

另外的因素就是鄭水萍。有一天，他和雄中學生請我去舞廳，我生平第一次進舞廳。舞廳內燈光昏暗，裡面的人晃來晃去，那種感覺是黑暗的嘛！回來後，我就想說繃帶和這樣晃動的感覺，人形跟繃帶兩種形體的束縛感似乎可以結合為一。我根據這些靈感開始構思，「繃帶人性」系列就產生了。早期的「繃帶人性」系列就像在開刀房一樣，我必須挖一個洞，挖出人形來做「繃帶」系列。我試著給人性開刀，之後又演變成「人偶」、「俑偶」系列，因為都是被束縛的象徵符號。俑偶的坐臥方式很自然，不是開刀房中躺在病床上的，它的姿勢可以自由地變化，站立、臥立、倒懸或騰空，它的自由擺設打破了傳統構圖方式。

賴：那一件是您這個系列的第一件嘗試之作？

洪：第一件可能是1982年的〈人性之牆〉。那個時候還沒有「繃帶」系列，〈人性之牆〉只是想要做「人性」主題，所以我把很多人的形體塞擠在一起，像廢棄物、廢棄汽車那般，被千斤頂一壓，整個擠壓成一團塊，變成一堵牆壁。我把它設計成倒立的金字塔，讓它帶有不安全感。它是一個倒立的三角形，就像人性是不安定，無法捉摸的。一個被社會、政治、傳統及道德壓抑成那樣，我叫它「人性之牆」，後來1983年也有一張。

賴：1983年的〈現代・人性・生命〉呢？

洪：〈現代・人性・生命〉是同一時期的畫。1982年的〈人性之牆〉是「人性」系列最早的一張。1983年的〈虛幻〉是單一一個繃帶人，它是「繃帶」系列最早的一張。人物畫旁邊的點點，我是用泡泡紙拓印，表現一個人漂浮在無重力狀態中，〈虛幻〉屬於後現代水墨「繃帶」系列的第一張。

賴：所以「繃帶」系列是因為兩個契機，一個是你父親生病，一個是跟鄭水萍去舞廳，看到人晃動的樣子？

洪：一個沒有形象、沒有五官面貌，只有形體的感覺。

賴：這個系列對現代人有批判意涵嗎？。

洪：當然有，因為它就是批判社會、政治、道德規範帶來的壓制及對人的束縛。例如，

洪根深　1985　男與女　45×70cm　壓克力彩、墨、宣紙　澎湖縣洪根深美術館典藏（圖片來源：洪根深提供）

洪根深　1985　匆匆　66×65cm　壓克力彩、墨、宣紙　臺北市立美術館典藏（圖片來源：洪根深提供）

日本某美術館辦第五屆東京水墨現代邀請展，我拿了一張「繃帶」系列作品去參加徵畫。他們一打開畫就問我，你的畫有政治意涵嗎？我說沒有。他們直覺地看作品，感受到人被束縛並且在掙扎，他們問我是不是有這樣的意思？我說那只是對人性的探討，探索和質疑人性慾望的底層。我運用質疑的方式，希望喚醒人重新認識人性的光輝。別人喜歡畫光明的一面，但是我想畫覺悟時刻。

洪根深　1995　山水幾何（4）　91×116cm　壓克力彩、墨、畫布　澎湖縣洪根深美術館典藏（圖片來源：洪根深提供）

洪根深　1996　1996-7　91×72cm　壓克力彩、墨、石膏、樹脂、紙、畫布　澎湖縣洪根深美術館典藏（圖片來源：洪根深提供）

洪根深　1990　黑色情結27　91×116cm　壓克力彩、墨、畫布　澎湖縣洪根深美術館典藏（圖片來源：洪根深提供）

洪根深　1993　人形、人性、寒夜　90×90cm　壓克力彩、墨、宣紙　澎湖縣洪根深美術館典藏（圖片來源：洪根深提供）

　　目前我在佛光山展覽的〈説經圖〉，一般人認知的佛像都是依據傳統來畫，但我認為佛像只是一個象徵，一個光源，一個希望，我畫眾生都是纏縛的。纏縛就是「繃帶」的符號，我從1983年發展出來一直沿用到現在的符號。〈説經圖〉中，我把那些聽經的人處理成沒有面目，只有形象和繃帶，因為人被世間的「五欲」、「五陰」所纏縛。聽經就是要覺悟，覺悟就要放下當下，我用這樣的方式詮釋佛陀講經，而聽經者步入中間，這種方法比較合乎我的後現代風格。〈説經圖〉不是一般的佛畫，而是「繃帶」系列的延續，反映了人性的一面。

　　賴：他們問您有沒有政治意涵，作品後來有去參加日本的展覽嗎？

　　洪：有啊！因為政治歸政治，藝術歸藝術，藝術創作絕對是自由的嘛！臺灣已有自由風氣與創作空間，我才能創作這樣的題材。藝術家的心態應該是絕對自由的，這要看他的個性和因緣，以及時代的環境空間。有些文學家和政治結合的比較緊密，像楊青矗的工人文學就和美麗島事件扣合，楊逵（1906-1985）也是一樣。臺灣文學家比較激進，相形之下美術家大多和政治保持距離，而且多數是用間接的方式表達意識形態。

　　賴：那1987到1994年，是您另一個「黑色情結」系列。李友煌稱這個系列叫「熱帶水墨」，他認為這是您「入世而濁，不願出世而淨」的象徵。另外，高美館研究人員也認為，黑色情結「建構以高雄這樣的工業城市為對象，然後書寫自身的風土跟社會環境，進而反思臺灣的主體意識」。您對這些詮釋有何看法？

　　洪：基本上很多人寫我的作品。他們下的標題都不一樣。比如説，有人説我是「南部的基督耶穌」、「變色的蜥蝪」等等，我都非常尊重每一位詮釋者。這是他們對作品的提醒、探討和研究，因為他們都會根據自己和我的關聯性來書寫。李友煌是高雄《民生報》記者出

身，現任教於空中大學。他在1980、90年代跟我們互動頻繁，因而能深入理解高雄的藝術生態。他觀察到高雄工業熱帶氣候的黏稠性，所以他用他的觀點來詮釋我的作品。

簡正怡跟應廣勤的文章，則發表在2012年美術館出版的書裡面，我也非常尊重，因為我探討的就是以工業城市為對象。1970年代高雄是個工業城市，其實早在五、六〇年代它已經是十大建設的一個重工業區，中央的政策就決定了這個地方的發展。因為有文化政策偏頗與輕重的問題，比例分配的問題，導致高雄集結很多藍領階級人口。現在的高美館雖然展覽很好，可是進去參觀的人數永遠是少數，這是城市整體人口結構的問題。要如何引導民眾入館參觀，則是教育和社會推廣的問題。他們討論工業城市帶給我創作上的影響，以及我如何處理空氣污染所造成的黏稠黑滯的城市特徵，我當然不會加以反對，我都尊重他們的評論觀點。

賴：那您覺得自己是從這個觀點來創作嗎？

洪：鄭水萍寫過「白派」、「黑派」的文章，這個問題很多人會質疑。好比說，為什麼你要分成「白派」和「黑派」？因為寫評論時，他必須論點式的切入，他認為日據時代「白派」符合劉啟祥，配合寫生、陽光及外光派在創作，所以顏色比較明亮。他認為我的作品比較黑，因為我用墨嘛！我的個性不喜歡陽光，我喜歡探討內在的東西。我一直堆疊，堆疊到不可能再堆疊，畫面完成後，通常不再作修飾，所以粗曠、率性的感覺就出來了。這種黏稠性、糾結性與粗曠性，進而產生和高雄環境、工業聯結。你一進工廠、拆船廠、魚市場或其他工業場所，就會呼吸到熱滯、污濁的空氣。他是應用對比的方法來討論，剛好合乎我的畫，合乎那個時候的高雄。現在的高雄就不一樣了，但在1950到1990年代它就是這樣的狀況。

那時我發展出一種工業形式的內容，而他們用對比的方式討論，並稱呼它為「黑派」當然是無可厚非啦！所以他們認為這是九〇年代高雄一個最主要的美術運動，或是美術史一個重要的立足點，我當然贊同嘛！因為美術史必須從各種不同的角度作論述。至於高雄中生代、新生代藝術家所呈現的藝術風格，也會有人繼續探討。高雄的情況是土地、文化和人三方面的組成，並結合文化政策及美術風格作結構性的發展，這些都是非常重要的課題。高雄「黑派」的論述，已經發展成可以補足臺灣美術史的關鍵節點。

賴：「黑色情結」系列是您自己定的名稱嗎？主要想表現什麼？

洪：因為我畫了很多山和人物嘛！有一年高雄市某團體邀請四個人在鳳山國父紀念館展覽，我的畫題叫「黑色情結」之一、二、三、四。1983年我舉行畫展創作〈現代・人性・生命〉，曾經請鄉土文學家黃樹根（1947-）幫我在請帖上寫新詩。他寫了一首〈遺作〉。他對我鄉土時期的作品非常認同，認為足以代表臺灣鄉土文學、臺灣意識的視覺圖像。他也來參加展覽的座談會，他問我說：「洪老師你怎麼不拿鄉土的作品出來，為什麼要拿黑色情結的作

品來展」？我說，標題叫「黑色情結」，表示我認同土地和臺灣意識的覺醒，也含括對人性的
批判與質疑的意味。而且我認為作品無須侷限在鄉土，可以很自由地去處理，不可誤解為我
缺乏臺灣意識或鄉土意識。「黑色情結」是從警惕與質疑的角度，來反思城市、土地，以及
臺灣自古到現在的種種文化形態。我把它變成一種黑色的情結，它永遠存在我們心裡，沒有
辦法抹滅。臺灣四百年來就是這樣，從外來民族的統治演變成移民社會，又變成亞細亞的孤
兒。這是臺灣人所面臨的悲哀，一種歷史的未定論。這種心結是憂鬱的，而黑色代表的正是
煩憂。但黑色也是最深邃、最光亮的、最偉大的一種顏色。不是只有白色會發光，黑色也會
發光。我們對顏色的認知，不能侷限在狹隘的表象概念。

　　賴：鄭水萍提出「白派」、「黑派」的論述，事實上他兩種派別都有討論。他將劉啟祥、
詹浮雲歸屬為「白派」，然後像您則是「黑派」的代表人物。他在論述的過程當中，詹浮雲他
們似乎對鄭水萍「白派」、「黑派」的說法有所反駁？

　　洪：這我不太清楚。反而是高雄以外的藝評家或史學家，質疑鄭水萍「白派」、「黑派」
說法。但這些質疑都僅止於表面的批評，並沒有人以大篇文章來挑戰。我反而希望有人回應
鄭水萍的說法，因為就臺灣美術史來說這是可以討論的議題。可惜並沒有產生論戰。

　　賴：您用多媒材創作的「山形・人形」系列，還有「山水幾何」系列，這幾個系列結
合了中國山水、都會環境及人性的關懷，這些都是您一向關注的議題。另外還有複合媒材
的「後現代水墨」，您又稱它為「殺墨」系列。這些將近二十年的系列創作，除了探究傳
統、人性、生活等層面，它們和您前期比較強調的「現代性」、「時代性」、「社會性」的創作
有不一樣嗎？

　　洪：我從大學時期開始，就對傳統繪畫或是老師輩的傳統風格抱持質疑態度，企圖要
建立自己的風格技巧。之後則透過所謂「尋找中國繪畫的新出路」，逐步開拓臺灣水墨畫的
風格。我認為藝術是一種志業，這個志業是終身不變的。它不是職業，職業可以改變，志業
是永遠不變的，並且沉澱在自己生命最深沉的地方。既然是志業，我當然堅持創作一定要帶
有時代性、現代性及社會性。藝術不能停留在象牙塔裡，藝術一定要入世，要走出社會，走
出自己，要跟社會、人結合，你才能普度文化。如果你只注意自己的創作，當然這是一種典
型啦！但這和我的個性不合，出世的藝術就是封閉在自己裡面。也就是說，因為你對傳統或
客觀物象排斥、質疑，你想建立自己的主觀體系，那就會對文化政策或公共政策提出質問，
發出公義的聲音。藝術一定對社會有公義性，而社會對藝術作品、藝術行為則是最直接的撞
擊，就是藝術的社會性。藝術不是在象牙塔裡創作，這是我個人的宗旨和理念。我認為藝術
必須帶有社會性、現代性及人間性，同時藝術創作也一定要有時代性跟當代性。因為如果你

洪根深　1998　風雲際會　91×72cm　壓克力彩、墨、石膏、樹脂、紙、畫布　澎湖縣洪根深美術館典藏（圖片來源：洪根深提供）

1995年赴法國參加法國巴黎臺北新聞文化中心「臺灣當代水墨畫展」開幕展時，洪根深（左）與劉國松（中）、鄭善禧（右）於巴黎留影。（圖片來源：洪根深提供）

洪根深　2008　如來如去　140×907cm　壓克力彩、墨、畫布　高雄市立美術館典藏（圖片來源：洪根深提供）

無法隨著時代、當代輪轉，就永遠只能封閉在1970年代。我面對不同的環境與文化、社會與人性，營造出多元、豐富的個人風格。我從塑膠布拓印、枯山水、紙摺、繃帶人性系列一路發展。2009年當繃帶人性系列無法滿足我，我馬上又發展出凹凸符號系列。我利用光線創造出凹凸效果，把平面空間整個顛覆掉，最後再轉換成一個全新且特殊的空間。

　　這是我內在不安的種子，它一直要變化，而變化就是促成我創作及風格轉變的動力。後來的「殺墨」系列也是一種理念，就是「死此生彼」。我推翻了墨，就像劉國松革中鋒的筆一樣的道理。臺灣的水墨畫都是加法，沒有減法。為什麼不用減法？因為它受到紙的限制，除了挖、刻之外，你沒有其他辦法可以處理。那如果我改變材質，不是畫在宣紙而是在畫布上，比如說用水泥漆、壓克力顏料，比如說以樹脂和石膏調和的塗法，這等於把臺灣水墨創作的傳統風格、技巧及媒材推翻掉了。可以做，為什麼不做呢？這就是「殺墨」的觀念。我以不同的觀點，水墨再生的觀念演化為「殺墨」。「殺墨」是技法，也是觀念，這是「後現代」的問題。「後現代」是一個不確定的概念，它無法當下瞭解，它和「現代」往往是對撞的。

　　賴：佛法在您近期作品中似乎佔有很重的份量？近期您把寫的《心經》或與佛法相關

洪根深　2009　屹立　155×256cm　壓克力彩、墨、石膏、樹脂、畫布　國立臺灣美術館典藏（圖片來源：洪根深提供）

者，作為創作主軸。佛的思想是什麼時候？還是說，更早在澎湖時就有這樣的因子存在？

　　洪：這跟家學淵源有關。我家是耕讀世家，我的曾祖父、祖父都對詩、文學、漢學、道德經、易經、風水有研究。我們洪家祖先都會看風水，我爸爸、我大伯父也會。我媽媽是佛門弟子，她娘家有四、五位出家人。從小我的祖母要求我背《明聖經》給她聽，這些日後都變成我的創作養分。也就是說，如果我們是中國人的話，中國五千年或六千年的文化傳統會積澱在身體的因子裡。所以我常比喻說，要建立臺灣的水墨畫，你是不是要把臍帶割斷，但這並不表示要把所有東西切斷。母親懷胎10個月，孩子要成長為獨立的人，你一出來臍帶要割斷。但是懷胎10個月的孩子，已經有一些文化積澱因子，割掉臍帶只是讓他不再依賴母體，才能獨立成長出臺灣水墨文化，「殺墨」就是這樣觀念的結果。佛法基本上是家學淵源，之後因為個人因緣而融入創作裡，應該說它很早就沉澱在我生命裡了。

洪根深　2022　說經圖　112×145cm　墨、壓克力彩、畫布
佛光緣美術館典藏（圖片來源：洪根深提供）

2005年我岳丈往生那一年，兒子要我抄寫《地藏菩薩本願經》回向，從那一個晚上開始到現在，抄經變成我每天的功課。古人寫經要焚香，要沐浴，當然我不是這樣子。最早的時候，我比較執著，就是不能寫錯字，寫錯了就丟掉重寫。後來我到故宮博物院去看，剛好看到古人抄的經，他會打圈，旁邊再寫正確的字。從此，我領悟到古人的隨性，就把執著放下了。現在我會用立可白修改，會把紙挖掉補貼宣紙重寫。以前抄經寫錯字或不順的時候，會煩惱。現在抄錯了，不再愁思，就全部都放下。

賴：抄經其實是傳統的儀式行為，就是說，它已經在東方人社會裡傳承好幾千年了。那您在這些系列裡如何把時代性、現代性的概念融注進去，讓抄經或佛的概念展現出新的意涵？

洪：平常我抄經是用宣紙寫，但變成展覽的型態，大概會用六、七種方式來表現。例如這次在佛陀紀念館的展覽，《金剛經》要義：「離一切相」、「應生無所住心」，成為我想要追求的境界。就是說，你無所住其心，不要執著於外相，才能衍生更多的變化。此時的環境、文化及心態，會讓你產生各種不同的風格。所謂「離一切相」，展覽中我用白色塑膠布，貼在牆壁上根本看不到字嘛！但我用懸掛的方式，它有空間距離，就產生若即若離的感覺。當光線照射時，牆面會出現黑影的字。白、黑、虛、幻，一切相就出來了。這個就合乎《金剛經》「離相」的觀念，這是我創造的第一個東西。

第二個，進門的「心無罣礙」、「遠離顛倒夢想」是因應疫情而來的。這次疫情你要無所礙才能遠離顛倒的夢想，才能進入涅槃，才能放下。但是你要如何心無罣礙，照見五蘊皆空，度一切苦厄？統統都是空無的，有無亦無，有有亦有，你要怎樣做，那就要通透，要悟透啊！所謂「透」，從今透到古，從古透到今，從所謂傳統、現代的溝通，都是一個透的問題。所以我用玻璃，透過展場，我在一個櫥窗裡做「心無罣礙」、「遠離顛倒夢想」那幾個字，我用寫的再拓印，若有若無、心無罣礙的字型就出來了，下面再以經文作對照。空靈、虛無的主題對應了玻璃金剛經及塑膠布拓印，這兩個主題是一致的。它們一個實，一個虛，我運用材質變化出來，我把主題變成作品去看待，把櫥窗變成作品的形態去處理。古代的經文都是寫在貝葉或竹簡上，現在都寫在冊頁上。所以我買木板、檜木條板來寫《竹林菩薩偈》，再用繩子把它們串起來。所以展示的行為，可以有很多的變化。我也用這樣的方式創作《心經》，把它變成屏風，可以寫，也可以展示，這是第二個。

第三個是，我將經文用電腦輸出成一張長軸紙，再從天花板垂下來。電腦經文就這樣流瀉，像法水常流一樣。那兩個櫥窗，則像鏡花水月一般，我的作品就這樣出來了。

這次因為是在佛光山展，所以我畫了〈四大菩薩〉和〈善財童子五十三參〉。〈善財童子五十三參〉我畫了很久，因為要如何表達從文殊菩薩，一直到普賢菩薩的五十三參的境界，

它是一個精進。善財童子也許是一個寓言，藉著善財童子，就是小孩嘛！本心、初心是最純真的。但是修行人，一定要從智慧開始，從般若開始；之後就一定要探究、參訪、精進，最後才能屹立、大行、廣行。文殊菩薩和普賢菩薩，一個大智，一個大行，我不能五十三參都畫，所以只畫一張。我把佛陀變成大智慧、善智慧的一個總結，讓善財童子來拜他。現在因為疫情的關係，我要福臨臺灣，要天佑臺灣，所以我讓佛陀降臨在臺灣土地上。要怎麼樣象徵臺灣呢？我就畫玉山主峰，主峰像一個冠頂，宛如皇帝般絕高地位的冠頂。這就是今啊！因為佛陀是古啊！那我怎樣把古、今連接起來？我取《萬壑松風圖》的高山流水，一個古，一個今，代表性的山水，佛陀和玉山的場景，古、今就合併起來。所以流水流到下面就出現蓮花，但是又要怎麼表達佛光山的人間佛教，落實到人間性跟現代性。我想説，既然萬物都有情，就讓小白兔、白鴿子來參訪，剛好白兔、白鴿是和平、純潔的象徵。〈四大菩薩〉也是這樣處理，所以有蝴蝶、蜻蜓、松鼠及飛鳥來參訪。我用自己的符號做光輪，光產生了進退。我沒有畫一條線的光，而是畫類似圓圈的符號，創造出空間進出的變化。

賴：您所描述的，蠻多是專業的佛教語彙。我從藝術史的角度來看，覺得您好像轉向了，感覺這種與宗教密切結合的創作，似乎和您本來比較入世、人性、社會的探討分離開了。

洪：不會啦！因為這個展覽比較特別，他們邀請我在五月份佛誕節展示四個月。因為疫情，我也希望能夠普度，但主要是因為我抄經啦！我正在寫六百萬字的《大般若波羅蜜多經》，寫到第四部而已，才寫了二百多萬字。「沐手寫經展」是抄經、寫經的展覽，以呈現經文為主。2013年我已經寫過108冊經文，在高雄南屏別院佛光緣美術館及總館都展過。這次佛誕節展的出，我就把以前的經典重新處理。因為要展手抄的《大般若波羅蜜多經》，空間規劃上我不想要有櫥窗，只求館方給我一個大空間做整體性的裝置，不要有圖畫，因為我沒畫佛像。我如果要畫的話，一定要用自己的方式處理，所以最後會放了一張「人性繃帶」的作品。他們請我去看場地，就説要有圖畫配合，我選了〈如是我聞〉，佛經的開始就是「如是我聞」。〈如是我聞〉並不是畫佛經，而是有「後現代」的蘊含，我畫很多人乘紙飛機、乘鳳凰、乘鳥進入一個場景，題目叫「如是我聞」，也可以説是「聞道」。聞道不一定是寫佛，聞道有先後，在黑色情境中隱約出現跪著的人群，它不一定跟佛經有關，但那就是聞道。但因為放在澎湖，運輸不方便而作罷，最後是借高美館的〈如來如去〉。〈如來如去〉是運用《金剛經》「如來如去」的概念創作當代水墨畫，所有的東西都是空的，通通都把握不住，這是對人性、社會、政治的批判，所以不是佛畫。

賴：我以為老師轉向佛教藝術創作了。

洪：他們都希望我轉到那邊去，但是我不可能。臺北佛光緣美術館説明年大概又要辦

個什麼展，要我畫「經變圖」。「經變圖」有幾個方式可以畫，就是七種譬喻，例如：「化城喻」，都是用最方便的法門去度化眾生。他告訴你，肚子很餓沒關係，那邊有一座城，你可以到那城裡去，佛法化一座城在那邊，這就是方便法門。

我攝護腺癌開刀時，我太太坐火車碰到一位師父。師父說寺廟裡的牆壁需要畫，我太太答應說我先生可以幫忙畫。結果一問才知道，寺廟的正殿要畫釋迦牟尼佛、阿彌陀佛、藥師佛、文殊菩薩、普賢菩薩，還有十八羅漢圖。我說好吧！因為她已經答應了，畫完就送到南投水里山上的精舍。所以說就是很多因緣，我太太答應了，不能不畫。比如說那張〈如來如去〉，高美館要展覽前幾天，館員應廣勤小姐來我工作室，我說這張畫預備要捐給你們。因為國美館已經有張很大的畫，北美館也有，你們沒有，我這張就捐給你們。結果3天後，黃才郎館長也派典藏組長薛燕玲到我工作室。她要挑作品，她就把印好的畫冊帶回去。隔天，她來電問我：「洪老師，我們黃館長要你最大的那張〈如來如去〉。」我愣了一下，說：「那張已經答應捐給高美館了。」後來我回電說：「〈如來如去〉已答應要給高美館，我不能出爾反爾？你們選別張吧！」他們就選了〈屹立〉，而〈如來如去〉我還是堅決地捐給高美館。我對藝術創作也是這樣，我會把持自己的信念。

洪根深 大事紀

1946	· 10月24日，出生於澎湖湖西鄉鼎灣村詩書耕讀世家。 · 成長階段因閱讀《革命軍》、《勝利之光》、《亞洲》等軍中畫報雜誌，引發對繪畫的興趣。
1958	· 因應軍人朱恆耀所託，畫蔣介石、宋美齡优儷肖像參加臺北「克難英雄」大會，並呈獻給總統。當時各大報紙報導為「十二歲的天才兒童」。
1966	· 考入臺灣省立師範大學藝術系。
1970	· 自國立臺灣師範大學（1967年省立師大升格）美術系畢業。 · 任教於馬公國中。
1972	· 預官役退伍。 · 7月，與郭素鑾結婚。 · 8月，高雄大仁國中任教。
1973	· 3月10日-23日，與朱沉冬於高雄市美術家畫廊舉行聯展。 · 3月31日-4月2日，首次於台灣新聞報畫廊個展。 · 轉任高雄中學。
1974	· 任高雄市救國團暑期寫生隊指導老師，及救國團高雄學苑素描班、國畫班教師。 · 與朱沉冬、劉鐘珣、葉竹盛、蘇瑞鵬、洪政東等人成立「心象畫會」。 · 與現代詩人羅門、羊令野、朱沉冬、張默、楚戈等人互動頻繁。
1976	· 臺北美國新聞處「洪根深繪畫個展」。
1978	· 3月17日-28日，於臺北龍門畫廊個展。 · 4月2日-4日，於高雄台灣新聞報畫廊個展。 · 4月29日-5月5日，於臺中中外畫廊個展。 · 1970年代中、晚期，多件鄉土寫實作品提供給楊青矗出版的小說當封面。 · 開始與臺灣鄉土文學家、詩人，如葉石濤、彭瑞金、黃樹根、鍾鐵民、陳坤崙、許振江等人互動頻繁。

1980	・6月，與區超蕃、陳水財等人組成「南部藝術家聯盟」。 ・9月6日 - 10日，於高雄市社教館舉行「現代人物畫」個展。
1981	・父親發生車禍。
1982	・葉石濤與鄭炯明、曾貴海、陳坤崙、許振江、彭瑞金等人創辦《文學界》雜誌。 ・1月，《文學界》創刊，從第一至第四集皆採用洪根深鄉土人物畫作為封面。 ・6月，與陳水財、吳梅嵩、陳隆興、李俊賢等人成立「夔藝術聯盟」。 ・與畫友組成「西瀛鄉友畫會」，並出任創會會長。 ・父親肝癌去世。
1983	・創作「繃帶人性關懷」系列。
1984	・11月4日，參與《民眾日報》主辦之「高雄市設立美術館座談會」。
1985	・3月25日，與何文杞、羅清雲、陳水財等人共組「高雄藝術聯盟」。 ・與畫友創立《藝術界》雙月刊，擔任發行人，社長為陳水財。
1986	・8月2日 - 31日，臺北市立美術館「洪根深現代水墨畫展」。
1987	・9月13日，「高雄市現代畫學會」成立，被推選為首任理事長。
1987	・創作「新傳說」及「黑色情結」系列。
1989	・創作「現代水墨人性」系列。
1993	・高雄師範大學成立美術系，先兼課三年，並與劉國松共同開授水墨課。
1993	・創作「山形・人形」系列。
1995	・1月，於高雄「積禪五十藝術空間」個展。 ・與劉國松、鄭善禧等人赴法，參加法國巴黎臺北新聞文化中心「臺灣當代水墨畫展」開幕。 ・與劉國松、袁金塔等畫友創立「21世紀現代水墨畫會」。 ・創作「山水幾何」系列。
1996	・4月，獲「第五屆雄獅美術創作獎」，並由雄獅美術出版《洪根深專輯》。 ・創作「後現代水墨」系列。 ・應聘為高師大專任副教授。
1997	・出版《邊陲風雲》。 ・參加塞內加爾國家美術館舉辦第一屆「國際青年藝術造型展」。
1998	・出任「21世紀現代水墨畫會」副會長。
1999	・9月14日 - 10月23日，參加文建會巴黎臺北新聞文化中心主辦「原鄉新境——臺灣水墨六人展」。
2000	・高師大升等為教授。
2002	・與畫友共組「硬格新構畫會」（Expression of Ink）。
2004	・獲「高雄市文藝獎」美術類終身成就貢獻獎。
2007	・高師大美術系退休。
2009	・創作「凹凸符號」系列。
2012	・創作「後現代水墨（殺墨）思惟」系列。 ・於高雄市立美術館舉行「殺墨：洪根深創作研究展」。 ・臺灣創價學會「生命意象的凝視——洪根深現代畫展」全省巡迴展出。
2017	・赴韓國參加10月13日 - 11月12日的「全羅南道國際水墨雙年展」。
2020	・12月19日，澎湖洪根深美術館正式開館並舉行「墨問——水墨創作風格趨向展」學術論壇。
2021	・國立高雄師範大學授予榮譽教授。
2022	・4月16日 - 8月16日，佛光山佛陀紀念館本館大堂「心無罣礙遠離顛倒夢想——洪根深沐手寫經展」。 ・臺灣創價學會出版洪根深專集計劃。 ・國立臺灣美術館攝製111年度傑出藝術家紀錄片。 ・4月18日，接受「台灣藝術史研究學會」執行，文化部「臺灣藝術研究」經費補助之「點燈傳藝——戰後至解嚴期間（1945-1987）帶領風潮臺灣美術家之訪談調查研究及出版」團隊訪談。

國家圖書館出版品預行編目（CIP）資料

點燈傳藝：戰後至解嚴期間（1945-1987）帶領風潮臺灣美術家
／賴明珠主編.-- 初版.-- 臺北市：藝術家出版社, 2023.08
254面；19×26公分

ISBN 978-986-282-324-8（上冊：平裝）

1.CST：畫家　2.CST：訪談　3.CST：臺灣

940.9933　　　　　　　　　　　　　　　112012463

點燈傳藝 ·上冊·

戰後至解嚴期間（1945-1987）
帶領風潮臺灣美術家

發 行 人｜台灣藝術史研究學會
主　　編｜賴明珠
編輯顧問｜黃智陽、白適銘
專文審查｜廖仁義、盛鎧
編輯團隊｜游秀能、高甄孝、鄧瑜筑、趙芝樺、陳俊佳
發 行 者｜台灣藝術史研究學會
地　　址｜新北市板橋區文化路二段242號6樓（橋藝術空間）
聯絡信箱｜twahaservice@gmail.com

出 版 者｜藝術家出版社
地　　址｜台北市金山南路（藝術家路）二段165號6樓
電　　話｜(02) 2388-6716 · FAX：(02) 2396-5708
郵政劃撥｜50035145　戶名：藝術家出版社

製版印刷｜鴻展彩色印刷股份有限公司
裝　　訂｜聿成裝訂股份有限公司
初　　版｜一刷·2023年8月
定　　價｜新臺幣680元

總 經 銷｜時報文化出版企業股份有限公司
地　　址｜桃園市龜山區萬壽路二段351號
電　　話｜(02) 2306-6842

ISBN　978-986-282-324-8（上冊·平裝）

| 銘謝 |

正修科技大學、朱銘、李再鈐、阿波羅畫廊、
洪根深、財團法人朱銘文教基金會、
高雄市立美術館、國立臺灣美術館、黃木壽、
葉竹盛、楊清樑、慈林教育基金會、
臺北市立美術館、臺南市政府文化局、
廖修平、劉國松、劉國松文獻庫、賴靜嫻、
蕭勤、蕭勤國際文化藝術基金會、霍剛、
戴壁吟、韓湘寧、寶島聯播網、
藝術家出版社（按照姓氏筆劃排列）

本書獲文化部110-112年度臺灣藝術研究補助